高等院校音乐通用教材

# 新编西方音乐史教程

主　编◎邹建林
副主编◎张水娜　邹元鹏　刘　云

华东师范大学出版社
·上海·

图书在版编目(CIP)数据

新编西方音乐史教程/邹建林主编.—上海:
华东师范大学出版社,2023

ISBN 978-7-5760-3722-7

Ⅰ.①新… Ⅱ.①邹… Ⅲ.①音乐史—西方国家—教材
Ⅳ.① J609.5

中国国家版本馆 CIP 数据核字(2023)第 064823 号

# 新编西方音乐史教程
高等院校音乐通用教材

| | |
|---|---|
| 主　　编 | 邹建林 |
| 策划编辑 | 骆方华 |
| 责任编辑 | 李　琴　李梦婷 |
| 特约审读 | 袁一莲 |
| 责任校对 | 时东明 |
| 封面设计 | 俞　越 |
| 出版发行 | 华东师范大学出版社 |
| 地　　址 | 上海市中山北路 3663 号 |
| 印　　刷 | 上海华顿书刊印刷有限公司 |
| 营销策划 | 上海纽姆文化传播有限公司 |
| 电　　话 | 021—62709889　021—62091608 |
| 开　　本 | 787 毫米 × 1092 毫米　16 开 |
| 印　　张 | 18.5 |
| 字　　数 | 427 千字 |
| 版　　次 | 2023 年 8 月第 1 版 |
| 印　　次 | 2023 年 8 月第 1 次 |
| 书　　号 | ISBN 978-7-5760-3722-7 |
| 定　　价 | 56.00 元 |
| 出版人 | 王　焰 |

(如发现本版图书有印订质量问题,请寄回本社客服中心调换或电话 021—62865537 联系)

## 编 委 会

主　　编：邹建林

副 主 编：张水娜（南昌师范学院）

　　　　　邹元鹏（武汉音乐学院）

　　　　　刘　云（江西科技师范大学）

参　　编：（按姓氏首字母排序）

　　　　　黄劭迅　金　情　刘　云　钱贝贝　宋云梦

　　　　　杨　博　张水娜　邹建林　邹元鹏

# 序

在本教材篇章展开之前,有必要就该教材的编撰宗旨、写作思路、体例构架、结构安排以及一些核心概念等问题预做说明,是为序。

编者在寻求架构教材的组织方式和逻辑形态时,主张在编年史的范式下,既考虑西方音乐史发展的本体规律,也考虑时代社会文化特征,同时还考虑教材属性特点等多元形态结构因素。我们反对将一种刻板的公式套用在不同的音乐史发展现象之上,这样容易犯线性思维的毛病。任何理论模式的运用都应该是对音乐史内在逻辑的一种提炼和抽象。我们应从教材特点的实际出发,善用模式而不为模式所困,讲逻辑而不为逻辑所拘。因此,该教材采用的是一个综合、多元且具有重叠式的结构框架,试图把音乐历史发展脉络的梳理和音乐历史知识体系的分析推介,置于一种教学理念和学理关系中加以考察与叙述,以便学生更好地学习并掌握该学科。

**教材体例结构示意表**

| 一级结构 | 前调性音乐时期(调式音乐)<br>(前1200-1600) | 调性音乐时期<br>(1600-1910) | 后调性音乐时期<br>(1910-2000) |
|---|---|---|---|
| 二级结构 | 第一章 古希腊、古罗马时期音乐<br>第二章 中世纪音乐<br>第三章 文艺复兴时期音乐 | 第四章 巴洛克时期音乐<br>第五章 古典主义时期音乐<br>第六章 浪漫主义时期音乐 | 第七章 20世纪音乐 |
| 三级结构 | 一、历史语境 二、历史视点 三、历史聚焦 四、历史叙事 五、历史经典 | | |

下面我们对以上体例结构表给予解释说明:

一级结构是以调性发展为逻辑的分期方式。调性(调式)是音乐艺术中的一种重要元素,从音乐诞生起它就一直贯穿在整个西方音乐历史的发展过程中,将它作为划分音乐历史时期的一级结构的重要发展节点具有学理依据。此种分期方式完全符合西方音乐史发展的客观规律。其中,上篇:前调性音乐时期,包括前三个时期(古希腊古罗马、中世纪、文艺复兴);中篇:调性音乐时期,包括中间三个时期(巴洛克、古典主义、浪漫主义);下篇:后调性音乐时期,包括最后一个时期(20世纪)。

二级结构是以西方音乐历史发展年代的七个断代时期为分章依据。该七个时期中的每一个时期都具有鲜明的时代社会文化特征,也是西方音乐通史编撰中常用的一种分期方式。将它作为一级宏观结构之下的二级中观结构,试图将单一音乐语言形态转变为时代社会文化形态的双向重叠结构的叙述模式。

三级结构是以音乐通史知识体系中的不同知识内容、知识类别和问题性质,以及学生掌握知识和问题的不同方式为依据而设计的五个不同板块,并将这五个板块置于一个共时性的分章中加以

叙述。同时，也是对应绪论中关于"点、面、线、体、比"的学习方法，将每一章中的知识点通过不同层次与分类建立起某种内在的联系，来帮助学生更好地理解与掌握。

**板块一，历史语境**：即指影响音乐历史发展的外部环境。包括对社会、政治、经济、科技、文化艺术等诸因素的概括和综述。同时还对每一个时期的音乐特征和发展状况做出宏观的分析与总结。历史语境作为音乐历史的背景而存在。它不是音乐史以外可有可无的赘疣，而是音乐史必不可少的有机组成部分。它为音乐史发展流变提供了土壤和环境。

**板块二，历史视点**：即指每一个历史时期重要的和必须掌握的音乐知识点，具有"关键词"性质。知识点之间可能没有彼此的逻辑关联，也没有时序上的先后。只是将该知识点的概念、历史生成与发展、音乐特征及代表人物等加以客观的描述。

**板块三，历史聚焦**：即把每一个历史时期重要的某一种音乐思想、音乐现象、某一乐派、某一种音乐形式、某一种音乐体裁或某一种创作技法作为一个问题加以叙述。以历时性的纵向思维深入地考察梳理，并揭示其特征和发展演变轨迹。

**板块四，历史叙事**：即指将每一个时期音乐历史中的音乐事象和音乐事件始末，特别是音乐家的行迹与创作作为叙述对象。围绕特定的主题、人物进行分析性和评价性展开，以体现音乐历史鲜明的人本意味。

**板块五，历史经典**：即将每一个时期具有代表性的音乐家的代表作品供学习者聆听、分析和鉴赏。通过对具体音乐作品的学习，了解不同时期音乐家的创作语言特征，真正从音乐本体和具体音响了解音乐历史的本质。

在每章的末尾处安排了两个练习："问题与思考"和"阅读与思辨"，目的是使学生在课后加强对课程内容的认识和理解。同时，每一章的"历史经典"中的音乐作品都配备了音频，扫描封底二维码关注公众号，搜索书名"新编西方音乐史教程"即可下载聆听，或登录网站 have.ecnupress.com.cn 中的"资源下载"栏目，搜索关键字"新编西方音乐史教程"进行下载。

党的二十大报告提出要"推进文化自信自强，铸就社会主义文化新辉煌"。本书正是从中国文化的视角出发，站在中国"客体"的立场看待西方音乐的发展历程，梳理西方音乐的历史脉络，以期探寻东西方音乐的共通之处，为世界音乐史的研究和发展贡献"中国视野"。

本教材是在参考了大量国内外专著和教材的基础上编撰而成的，其中包括编写团队的研究成果。适合综合性大学、师范院校和音乐专业院校及成人音乐教育和广大音乐爱好者使用。由于编者水平有限，仍存有不足之处，恳请全国同行专家学者批评指正。

<div style="text-align:right">

**编者**

2023 年 5 月

</div>

# 目 录

**绪 论** /1

    一、何谓音乐史 /1

    二、学习音乐史的目的和意义 /2

    三、学习音乐史的方法和路径 /4

## 上篇　前调性音乐时期（Pre-tonality）
### （前1200—1600）

## 第一章　古希腊、古罗马时期音乐（Ancient Greek and Roman Music） /8

**♪ 历史语境** /8

**♪ 历史视点** /10

    一、四音音列（Tetrachord） /10

    二、调式（Mode） /10

    三、音程（Interval） /11

    四、节奏（Rhythm） /12

    五、阿夫洛斯管（Aulos）、里拉琴（Lyre） /12

    六、悲剧（Tragedy） /12

**♪ 历史聚焦** /13

    ——早期音乐思想与早期基督教音乐

    一、早期西方音乐思想的萌芽 /13

    二、古罗马音乐与早期基督教音乐的发端 /14

**♪ 历史叙事** /16

    ——"两希"文化与音乐艺术的关联和对其的影响

    一、古希腊神话中的音乐艺术 /16

    二、希伯来宗教文化中的音乐艺术 /18

### 历史经典 /19

一、歌曲《塞基洛斯墓志铭》/19

二、《梅索德斯的赞美诗》/20

**问题与思考** /20

**阅读与思辨** /20

## 第二章 中世纪音乐（Medieval Music） /21

### 历史语境 /21

### 历史视点 /22

一、格里高利圣咏（Gregorian Chant）/22

二、"附加段"（Trope）与"继叙咏"（Sequence）/23

三、教会调式（Mode）/24

四、世俗音乐（Secular Music）/25

五、巴黎圣母院乐派（School of Notre Dame）/28

六、14世纪"新艺术"（Ars Nova）/30

### 历史聚焦 /31

一、西方早期多声音乐的形成与发展 /31

二、西方早期记谱法与唱名法的发展 /37

### 历史叙事 /42

——基督教文化与中世纪音乐艺术的发展

### 历史经典 /44

一、格里高利圣咏《热情的颂歌》/44

二、花腔式奥尔加农 圣马第亚乐派《上主祝福经》/44

三、奥尔加农《阿莱路亚（耶稣诞生）》/45

四、彼特罗经文歌《有些人由于嫉妒—令人伤心的爱—慈悲经》/45

五、马肖《圣母弥撒》之《慈悲经》/46

**问题与思考** /47

**阅读与思辨** /47

## 第三章　文艺复兴时期音乐（Renaissance Music）　/48

### 历史语境 /48

### 历史视点 /49

一、16世纪"众赞歌"（Chorale）/49

二、帕莱斯特里那风格（Palestrina Style）/51

三、16世纪意大利弗罗托拉（Frottola）/53

四、法国尚松（Chanson）/53

五、坎佐纳（Canzone）/54

六、琉特音乐（Lute）/55

### 历史聚焦 /55

一、西方早期乐派的发展及其特征　/55

二、16世纪意大利牧歌　/63

### 历史叙事 /66

——文艺复兴时期的世俗音乐文化

### 历史经典 /68

一、迪费《"脸色苍白"弥撒曲》之《慈悲经》/68

二、拉絮斯《回声》/69

三、帕莱斯特里那《来吧，基督的新妇》之《羔羊经》/71

问题与思考 /72

阅读与思辨 /72

## 中篇　调性音乐时期（Tonality）
（1600—1910）

## 第四章　巴洛克时期音乐（Baroque Music）　/74

### 历史语境 /74

### 历史视点 /76

一、通奏低音（Basso Continuo）/76

二、大小调体系（Major-minor System）/77

三、"情感论"（Doctrine of affections）/77

四、"第一实践"（Prima Pratica）与"第二实践"（Seconda Pratica）/78

五、宣叙调（Recitativo）、咏叹调（Aria）/78

六、清唱剧（Oratorio）、康塔塔（Cantata）、受难曲（Passion）/78

### 历史聚焦 /79

一、早期歌剧音乐发展 /79

二、早期器乐音乐发展 /86

### 历史叙事 /93

一、J.S.巴赫 /93

二、亨德尔 /98

### 历史经典 /101

一、J.S.巴赫《G大调第四号勃兰登堡协奏曲》（BWV1049）/101

二、J.S.巴赫《d小调托卡塔与赋格》（BWV565）/102

三、J.S.巴赫《G大调第五号法国组曲》（BWV816）/104

四、亨德尔清唱剧《弥赛亚》（HWV56）/106

五、安东尼奥·维瓦尔迪《四季》之"春"/107

**问题与思考** /110

**阅读与思辨** /110

## 第五章 古典主义时期音乐（Classical Music） /111

### 历史语境 /111

### 历史视点 /113

一、华丽风格（Galant Style）/113

二、激情风格（Empfindsamkeit）/114

三、喜歌剧（Opera Buffa）/114

四、曼海姆乐派（Mannheim School）/115

五、古典室内乐（Classical Chamber Music）/116

### 历史聚焦 /117

一、古典奏鸣曲的发展 /117

二、格鲁克歌剧改革 /120

### 🎵 历史叙事 /124

一、海顿 /124

二、莫扎特 /126

三、贝多芬 /131

### 🎵 历史经典 /138

一、海顿《D 大调第 104 号交响曲》(《伦敦交响曲》,HobI-104) /138

二、海顿《C 大调第 77 号弦乐四重奏》(《皇帝四重奏》,Op.76,No.3) /139

三、莫扎特《g 小调第四十号交响曲》(K.550) /141

四、莫扎特《降 B 大调第二十七号钢琴协奏曲》(K.595) /144

五、贝多芬《降 E 大调第三交响曲》(《英雄交响曲》,Op.55) /145

六、贝多芬《c 小调第八号钢琴奏鸣曲》(《悲怆奏鸣曲》,Op.13) /147

七、贝多芬《d 小调第九交响曲》(《合唱交响曲》,Op.125) /149

**问题与思考** /152

**阅读与思辨** /152

## 第六章 浪漫主义时期音乐(Romantic Music) /153

### 🎵 历史语境 /153

### 🎵 历史视点 /156

一、艺术歌曲(Lied) /156

二、钢琴特性小品(Character Piece) /157

三、标题音乐(Program Music) /158

四、绝对音乐(Absolute Music) /158

五、圆舞曲(Valse) /159

六、印象主义音乐(Impressionist Music) /159

### 🎵 历史聚焦 /160

一、19 世纪的管弦乐 /160

二、19 世纪的歌剧 /170

三、19 世纪的民族乐派 /185

### 🎵 历史叙事 /193

一、肖邦与钢琴艺术 /193

二、瓦格纳与"乐剧"艺术 /196

**历史经典** /201

一、舒伯特《魔王》 /201

二、肖邦《革命练习曲》（Op.10, No.12） /203

三、柏辽兹《C大调幻想交响曲》（Op.14） /204

四、李斯特《前奏曲》 /206

五、理查德·瓦格纳《特里斯坦与伊索尔德》前奏曲（WWV90） /207

六、格里格《培尔·金特》第一组曲 /208

七、小约翰·施特劳斯《蓝色多瑙河》（Op.314） /209

八、德彪西《牧神午后》前奏曲（L86） /210

**问题与思考** /212

**阅读与思辨** /212

## 下篇　后调性音乐时期（Post-tonality）（1910—2000）

## 第七章　20世纪音乐（Twentieth-century Music） /214

### 20世纪音乐（上） /214

**历史语境** /214

**历史视点** /217

一、表现主义音乐（Expressionism） /217

二、新古典主义音乐（Neo-classicism） /219

三、法国六人团（Les Six） /220

四、新民族主义音乐（New Nationalistic Music） /221

五、十二音序列音乐（Twelve-tone Serial Music） /223

六、微分音乐（Microtonal Music） /224

**历史聚焦** /225

——传统音乐技法的突破

一、旋律 /225

二、节奏 /227

　　三、调式调性 /230

　　四、和声 /234

　　五、结构 /236

🎵 历史叙事 /238

　　——基于传统音乐的创作

　　一、苏联 /238

　　二、英国 /244

　　三、美国 /246

🎵 历史经典 /249

　　一、韦伯恩《为弦乐四重奏而作的六首小品》（Op.9 No. 4）/249

　　二、勋伯格声乐套曲《月光下的彼埃罗》（Op.21）/250

　　三、贝尔格三幕歌剧《沃采克》（Op.7）/252

　　四、斯特拉文斯基《春之祭》/252

　　五、巴托克《为弦乐、打击乐和钢片琴而作的音乐》/253

　　六、肖斯塔科维奇《第七交响曲（列宁格勒交响曲）》（Op.60）/254

　　七、布里顿《青少年管弦乐乐队指南（普赛尔主题变奏曲与赋格）》/255

　**问题与思考** /257

　**阅读与思辨** /257

# 20 世纪音乐（下） /258

🎵 历史视点 /258

　　一、整体序列音乐（Total Serialism）/258

　　二、拼贴音乐（Collage Music）/259

　　三、简约音乐（Minimal Music）/259

　　四、爵士乐（Jazz）/260

　　五、音乐剧（Musical）/261

🎵 历史聚焦 /261

　　——新音响与新音色音乐

　　一、新音响音乐 /261

　　二、新音色音乐 /264

🎵 **历史叙事** /267

——回归与融合

一、第三潮流音乐（Third Stream）/267

二、新浪漫主义音乐（Neo-romanticism）/267

🎵 **历史经典** /268

一、梅西安《时值色彩》/268

二、施托克豪森《钢琴曲Ⅸ》（No. 4）/269

三、布列兹《结构Ⅰ》/270

四、约翰·凯奇《奏鸣曲与间奏曲》之《第五奏鸣曲》/271

五、利盖蒂《大气》/273

六、贝里奥《交响曲》第二乐章"啊！金"/274

七、彭德雷茨基《广岛受难者挽歌》/275

**问题与思考** /277

**阅读与思辨** /277

# 参考文献 /279

# 绪 论

## 一、何谓音乐史

学习任何一门学科，都应首先了解这门学科的性质、研究对象、范围和方法。对于西方音乐史自然也无例外。我们现在学习和称为学科的"西方音乐史"，其"西方"一词是人们从地域的视角，而不是从政治的概念提出的，此处"西方"一词主要指欧洲和美国，即欧美国家。

何谓音乐史？不同文化背景和不同历史时期的人，以及不同学术背景的人有着不同的理解和回答。有的观点认为，音乐史属于历史的范畴，它应该是历史学中的"专门史"；有的观点认为，音乐史属于文化的范畴，它应该是文化学中的"门类史"；还有的认为，音乐史属于音乐本体的范畴，它应该属于音乐学中的"风格史"。以上观点，听上去都没有错，但似乎又都不够全面。

编者认为，"音乐史"是具有多层次内涵旨意对象的历史存在。音乐史作为一个范畴和概念可以分为三个层次和三种形态来理解。

### （一）原生态音乐史

它是客观存在的音乐生成、流变、发展的历史过程，它由具体的音乐活动构成，如音乐家的创作，音乐作品的产生、传播、接受和批评等活动，甚至还包括由音乐实践活动涉及的人的一切心理和精神活动。它还涵盖着历史上存在过的一切音乐现象，如乐派、思潮、流派、论争、音乐家的师承关系和音乐事件等，甚至包括与音乐活动相关的和受其影响的社会、经济、政治、科技、文化思想诸因素构成的历史生态系统。它具有历史的客观性、唯一性、不可逆转性等特点。可以说，原生态音乐史是昔日的音乐生态史，是音乐史构建的基础，是音乐历史的"物自体"，是音乐史研究对象的自在状态。它是音乐史学习研究首先应关注的对象，是音乐历史发展的第一层次，属于音乐历史的存在论范畴。其主体核心是音乐家的存在。

### （二）遗留态音乐史

如果说原生态音乐史是已经消逝的客观存在，我们何以相信它曾经存在？它又何以成为我们音乐史研究的对象？这是因为，正是原生态音乐史给人类创造并留下了种类繁多、形态各异、形色不同、样式大小不一的音乐遗留物。这些遗留物包括：音乐手稿（乐谱）、日志、书信、当事人写的传记、乐器、文本（乐评）、音乐杂志，甚至包括指挥家、演奏（唱）家的现场录音录像，以及当时的演出现场（教堂、宫廷、歌剧厅、音乐厅）和音乐家诞生、学习、生活过的居所等。正是这些客观、真实、具体、可感的遗留物的存在，才使我们确信音乐历史不是臆造出来的，它确实真实地存在过；它是在原生态的文化语境下，历经历史时空的汰选，以各种形式、媒介、演变发展而成并留存下来的实物形态；它是原生态音乐史存在的见证、印痕、遗迹形态的物件。这一形态的主体核心是音乐作品，它仍然属于本体音乐史范畴。

### （三）史识态音乐史

它是以历史上客观存在的前两种形态的音乐史为基础，对其生态背景和遗留的史料重新进行选择、整理、研究、编撰的音乐史论著，其中渗透着研究主体对音乐历史的理解、评价和建构。

历史事实和历史事件在本质上是不在"场"的，人们必须借助于文字、符号和遗留物，经由分析、

想象,推证过去发生过的历史。当历史遗迹离开了产生它的环境之后,往往就成为一个静态、封闭而没有指称意义的客体。换言之,原生态和遗留态音乐史不可能自己进入音乐史著作中。它们需要借助音乐史家们的手,由音乐史家对史料进行考证、辨伪、取舍。如对音乐事件的选择,对音乐家、音乐作品的选择和对音乐流派的选择,以及如何评价它们在音乐历史中的地位、价值和影响等,都要通过音乐观、音乐史观和方法论等加以组织、叙述和编撰,从而进入音乐史。由于各个不同时期的音乐史家在立场、观点、意图、视野、格局、知识结构和方法上都存在差异,所以每位音乐史家都有自己独特的编史方式和编撰理念。音乐史观是一个复杂的概念,但主要牵涉以下几个方面的问题:一是对音乐史演变、发展动因的认识,其动因是来自音乐内部,还是外部,或是其他;二是音乐史的发展是遵循自律的原则,还是他律的原则,或是通律的原则;三是音乐史的发展是进化的还是退化的,是循环的还是二元对立的,或是其他范式的。如果持自律原则,有可能按音乐的"风格史"来编史;若是持他律原则,有可能按音乐的"社会学"和"文化学"来编史。对于这样一个问题,音乐史家各有各的回答和理解,这就导致音乐史论著在历史观和范式上的多样性和差异性。因此,有学者认为音乐史是不断重构的历史,这是有一定道理的。史识态的音乐史,其主体核心是音乐史观、方法论和音乐史理论形态。

以上,我们就音乐史的构成与存在方式和形态作了分析与阐述,下面我们可以对音乐史的概念作出界定:音乐史是依据一定的音乐史观和方法论,对相关的音乐史料进行收集、考证、辨伪、取舍、选择、组织和叙述而建构起来的一种自身具有逻辑关系的、有意旨的学科知识体系。或者从学习研究的视角还可以理解为:音乐史研究的本质是音乐史家以其独特的音乐史观叙述人类音乐实践活动及其物化成果的历史演变过程,分析推动其音乐发展的各种"合力"动因,并探究其中的逻辑规律。

## 二、学习音乐史的目的和意义

我们在学习音乐史之前或许有人会问,音乐史这门学科的存在意义何在,我们为何要耗去大量精力和时间去学习这门已经成为历史陈迹的古老学科,尤其是西方音乐史,我们学习研究的必要性何在?下面我们从三个层面来回答这一问题。

### (一)历史意识的培养(历时性视角)

所谓历史意识,即认识到现在和过去的联系,并知道现在的一切和过去的一切同样处在始终不停的变化之中。从历时性看,历史具有三种维度,即过去、现在和未来。音乐自生成以来,便在川流不息的时间长河中变化发展,从历史的过去走到现在,并继续向未来走去。换言之,历史是过去的现在,现在是未来的历史,其三维之间存在着内在的客观联系。它是一个前后连贯的人类音乐实践发展过程,音乐历史的每一个时期或阶段的发展运动都是把前一阶段的发展运动终点作为自己运动的起点。

今天,我们面对和学习的音乐绝大部分都是人类过去的优秀音乐文化遗产,如果我们脱离了对音乐历史的了解和理解,我们将对它们产生误读和误听,这些音乐对于我们也就毫无意义了。正如英国著名历史学家爱德华·霍列特·卡尔所说,"只有借助于现在,我们才能理解过去,也只有借助过去,我们才能充分理解现在","根据过去来了解现在,就意味着也要根据现在了解过去。历史

的任务就在于,通过两者之间的相互关系,促进对过去以及对现在的更为深入的理解"[①]。

另外,我们学习西方音乐史的意义还在于继承与创新。只有当我们了解和知道历史上曾经有过和产生过什么音乐语言、音乐风格和音乐创作手法,我们才能在此基础上继承和创新。有句话说得好:学习历史是为了不重复历史。人类的价值就在于不断创造未来而不是重复过去。正如马克思所言:"人们创造自己的历史,但是他们不是随心所欲地创造,并不是在他们自己选定的条件下创造,而是在自己直接碰到的既定的、从过去继承下来的条件下创造。"[②] 音乐传统是音乐艺术的一种生存发展机制和创造机制,借助于它,音乐历史才得以延续、保存、发展和创新,从而使历史传统在今天仍然保持着活力。

学习西方音乐史能够加强我们对西方音乐历史文化的了解和记忆,使我们对音乐传统的继承不会陷入迷信的泥沼;而创新是建立在了解、理解、批判基础之上的,如果我们摒弃与历史传统的联系,就会陷入盲目迷信的认识之中,甚至使我们的智力精神和审美意识发生严重的退化。学习、了解、熟悉和掌握这些音乐历史文化是我们音乐工作者的文化责任和历史使命。

### (二)文化意识的建立(共时性视角)

音乐作为一种文化现象,是每个民族、每个国家、每个地域、每个时代社会的意识观、精神价值观及审美趣味的反映和记录。西方音乐文化是人类文明的重要组成部分,是当今世界主流音乐形态,也是人类共同的精神财富。在全球各种文化趋于开放、交流和融合的今天,我们更要强调各种民族文化的独立价值和不可替代的独特品格。不同民族、国家的音乐文化形态纷繁多样、各有特色。例如,德国音乐的严谨与厚重、法国音乐的轻盈和色彩性、意大利音乐的歌唱和抒情性,以及美国音乐的多元性等。我们之所以能够从浩如烟海的音乐中辨识出各民族音乐的风格特征,原因就在于音乐语言中蕴含着各民族的精神气质和文化特质。然而,我们学习西方音乐史绝不仅仅局限于对音乐风格及音乐家面貌等单一、静态的音乐本体"知识"层面的了解,而是把整个音乐史的学习过程看作一次接受人类优秀文化遗产和人文精神的洗礼历程,并力图通过学习理解西方文化意蕴下的音乐内涵和艺术魅力。这种开阔、多元的音乐文化意识将促使我们以理解、尊重和平等的心态去学习、欣赏并接受陌生的"异族"音乐文化,进而对我们自己所持的音乐文化价值观和美学观进行有益的补充、调整和丰富,以此达到更高层次和更高意义上的完善。

古人云:"人目短于自见,故借镜以观形。"个人要进步和发展,必须学习他人,同理,一个民族、一个国家要进步、要发展、要强盛,也绝不能拒绝学习、借鉴其他民族优秀的文化遗产以及人类共有的优秀文化。学习西方音乐史的目的,不仅在于了解欧美国家音乐历史的变化发展过程,以及音乐本体特征,更在于了解学习其音乐现象的产生、形成、演变的历史社会文化动因和规律,以此丰富我们的历史知识和音乐知识,提高我们的音乐素养,开阔我们的文化艺术视野,为我们打下扎实的人文和音乐基础。

### (三)审美能力的提纯(实践性视角)

音乐的本质是通过音乐历史不断彰显的,而音乐历史的核心价值则体现在对音乐作品的审美

---

① [英]爱德华·霍列特·卡尔.历史是什么?[M].吴柱存,译.北京:商务印书馆,1981:57、71.
② 中共中央马克思恩格斯列宁斯大林著作编译局.马克思恩格斯全集:第4卷[M].北京:人民出版社,2006:109.

及对音乐家的评价过程中。因为音乐历史是人类社会音乐实践的结晶,其生成的过程就包含在人类的音乐审美活动中,可以认为,音乐历史的发展就是人类音乐审美不断丰富、完善、发展的过程。正是音乐历史承载一代又一代的音乐实践主体和他们的审美意识与审美经验。换言之,音乐历史就是在音乐创作主体和审美接受主体这两者的互相作用和影响下发展起来,并不断推陈出新、创造出了一个又一个新的音乐历史节点的辉煌历程。

历史上不同时期的一流音乐家的出现,以及代表性音乐作品的问世,往往体现出一个历史时期的音乐发展程度、创作水平和审美趣味。这不仅仅是因为这些优秀音乐作品已经经过时间的淘洗和历史的严格筛选,更在于它们浓缩了音乐历史文化,是我们打开各个历史时期音乐审美灵魂的钥匙。

学习音乐史为我们提供了一个学习了解历史经典作品的契机,通过系统、科学、有序地学习该课程,我们建立起一系列行之有效的音乐审美参照系统。当我们面对纷繁复杂和变化多样的各类音乐世界时我们不会茫然失措和迷失方向,我们能够借助音乐史中所掌握学习到的音乐归类系统和审美经验对不同时期、不同地域、不同风格的音乐加以分辨、品味、鉴赏并作出评价,包括音乐中所体现出的特性、雅俗、优劣都能给予清晰的辨别,从而对我们的音乐实践给予极大的引导和帮助,扩大我们的知识视野,提高我们的审美能力。

## 三、学习音乐史的方法和路径

### (一)历史梳理与逻辑分析相结合

西方音乐文化历经了两千多年的演化、发展,其内容和形式、内涵和外延极其丰富和复杂。我们既要对它的产生、形成、演变、发展,即来龙去脉有一个明晰的了解,又要避免被其无法穷尽的史料枝节所淹没和迷失,唯有将历史的方法和逻辑的方法有机地结合起来,才能系统、有效和科学地掌握它。正如恩格斯所说:"历史常常是跳跃式地和曲折地前进的,如果必须处处跟随着它,那就势必不仅会注意许多无关紧要的材料,而且也会常常打断思想进程。……因此,逻辑的研究方式是唯一适用的方式。"[①]

有一种观点认为,学习和研究音乐史,只需要把不同时期的音乐史实、事件、乐派、体裁、音乐家、音乐作品等梳理清楚就可以了,无需追究它们之间的逻辑关联,这是一种典型的实用主义历史观。如果我们不承认历史的关联性,那音乐历史长河中除了一大堆纷繁留存的史实与史料外,那几千年首尾贯通的音乐嬗变与发展又如何解释?音乐史作为客观存在的历史流程,一定有其自身演进的逻辑和规律,将其规律梳理分析清楚,予以科学的解释,并使其上升到理性层面,就形成了音乐史的逻辑关系。学习和研究音乐史,唯有从音乐历史现象中发掘出其内在和外在的逻辑规律。

我们在承认音乐历史在运动发展中有一定的逻辑规律性可循的同时,也要防止过分夸大或过分强调逻辑的力量和规律的支配与统摄作用。因为音乐历史的发展是复杂的,其进程和发展中固然存在一些带有普遍性的法则在起作用,但同时也存在大量的偶发性、随机性因素,特别是音乐艺术作为一种审美创造活动,其创作的随机性和即兴性大量存在。因此,我们在坚持历史与逻辑统一

---

[①] 中共中央马克思恩格斯列宁斯大林著作编译局. 马克思恩格斯全集: 第2卷[M]. 北京: 人民出版社,1995: 22.

的同时,也要承认逻辑与非逻辑并存的历史事实,坚持有法而无定法的历史原则,以免将逻辑蜕变成一种先验设定、使其变为僵化不变的程式,导致逻辑和规律的生命力丧失其应有的价值。

### (二)音乐作品分析与文化考察相结合

音乐史其本质就是由不同时代的音乐作品累积而成的历史,如果说时代是构成音乐历史的骨架,那么音乐作品便是音乐史的血肉。可以说,音乐作品是构成音乐史的核心本体,若音乐史离开了音乐作品,一切便无从谈起。

在音乐史的学习过程中,针对不同时代音乐家的代表性经典作品进行细致深入的分析研究是我们了解不同时代音乐语言及风格的最好方式和路径。可以说记住了音乐作品便记住了音乐历史,音乐史的本质从某一点而言就体现在音乐作品中。这是编者多年教学实践总结体会最深刻的一点认识。因为音乐作品是鲜活、动态和有生命的客体,它印证、加深和补充了我们对逝去历史的记忆,是遗留态的音乐作品使模糊、远去的音乐历史变得清晰、可辨和可感起来。若没有音乐作品,音乐史将成为抽象和任人臆造的历史。

同时,音乐作品一旦进入了历史范畴,便成为了一种"关系性"存在,具体的音乐作品才有了历史意义的价值。正如黑格尔所说,"如果根本没有这些社会环境、思想观念、风俗道德、一般的世界情况,个体就不会成为现在它所是的那个样子","世界情况使个体变成了它现在所是的那个特定的个体"[1]。音乐作品之所以成为独特的个体,是创作主体的个性(或群体)生命活动的结果。换言之,是历史、社会、文化等大环境的总和这个外力共同作用的结果。

我们对音乐作品的分析应从三个层面考察。一是音乐本体结构,属于表层;二是创作主体的审美心理结构,属于里层;三是社会历史文化结构,属于深层。对音乐本体分析是为了解释音乐作品与创作主体审美心理的关系,而对历史、社会、文化结构的分析是为了明确音乐创作主体如何受其影响,从而确定音乐创作动机、创作思想、艺术成就,以及创作主体在音乐历史中的地位与价值。这三者关系紧密,互相影响,三者之间没有主次、高低之分,它们彼此构成一个完整的整体。因此,对音乐历史的学习,除了对音乐作品本体的认知之外,还应对构成它的所有外部环境进行考察,这样才能对音乐历史的本质有所认识和理解。

### (三)点、面、线、体、比相结合

音乐史是由一个庞大而复杂的结构系统构成的学科知识体系。为了更好地学习和掌握这门学科,最有效的办法是将其看似单一和独立的知识建立起某种"关系",而这种关系的建立是以问题意识为导向并串联起来的。教育心理学告诉我们:如果各个部分和知识点之间不能很好地建立起某种联系,是不便于学生理解和记忆的。点、面、线、体、比恰恰是将音乐史知识建立起某种关系的一种最有效的方式。

所谓"点"是指具体、客观、独立的音乐历史知识。它包括:时间、地点、乐派、音乐家、音乐体裁、音乐作品等内容,以及具体的一些音乐历史事象和事件,它们构成音乐历史的具体史料与史实,属于音乐史的微观范畴。它们犹如构成项链的一个个具体的珍珠,如果我们不把它们相互串联起来,它们就不可能成为一个完整的具有审美价值的艺术品。反之,若我们把这些独立的知识点用一个

---

[1] [德]黑格尔. 精神现象学: 上卷[M]. 贺麟,王玖兴,译. 北京: 商务印书馆, 1979: 202-203.

问题意识将它们整合在一起构成一种"关系",这种关系便会加深我们对这些知识的理解和记忆。例如"三重奏鸣曲"(Trio Sonata),这是一个相对单一的音乐体裁概念,首先我们应判断出该体裁产生的时代、国度(与时代、地域构成关系),它有何特点(与体裁形式构成关系),这一体裁的代表性作曲家有谁(以作曲家和代表作品形成关系),这样一来我们对该问题就有了清晰的逻辑关系认知:该体裁产生于巴洛克时期的意大利,它是由四件乐器演奏的三个声部的具有室内乐性质的器乐套曲,其代表性作曲家有意大利作曲家科雷利。如此我们便把一个问题与时代、地域、体裁特征、曲作家和代表作品都联系在一起了,其学习效果是不言而喻的。

所谓"面"是指音乐史上的某一个时期,它属于音乐史的中观范畴。音乐史上,不同时期音乐的中心问题有着完全不同的具体形态和内容,我们要把每个时期中的主要音乐形态和内容加以高度的凝练、归纳、概括和总结,同时,把某一个时期的知识(点)与某一个时期(面)联系起来进行梳理、归类、对应,以便帮助我们更好地理解、记忆和掌握它们。例如,巴洛克时期主要音乐中心问题由哪些内容构成?我们归纳总结为三大点:一是大型声乐体裁(歌剧、清唱剧、康塔塔、受难曲);二是器乐体裁(键盘音乐体裁、重奏音乐体裁、合奏音乐体裁);三是音乐大师(J.S.巴赫、亨德尔)。这样一总结,150年间的音乐历史就简单明了了,它具有纲举目张的学习功效。这样就可以把具体时期的知识点与面进行"对号入座"加以记忆和理解。如果我们能将七个时期的音乐中心问题都凝练、归纳、总结出来,具有两千多年的西方音乐史就可缩减到几页纸内,从而使我们学习掌握该学科更加便捷而有序。

所谓"线"是指某一种音乐形式、某一种音乐体裁或某一个乐派的发展线索。如果说"面"是共时性的静态体,那么"线"就是历时性的流变体,这种历史流变可以存在于一个时期内,也可以跨越不同的时期。例如,19世纪德奥艺术歌曲的发展,就是一种音乐体裁在一个时期内的发展情况,而奏鸣曲的发展则涉及到巴洛克和古典两个时期。对某一种音乐形式和音乐现象的历时性发展的梳理,有利于我们对音乐史某些音乐本体发展逻辑的认识。

所谓"体"是指对某一个时期音乐发展的总体特征做出宏观上的分析总结,它是指学习研究主体站在鸟瞰视角从全面、立体的高度来看问题。这个宏观可以是对某一个问题或某一个时期的音乐发展做出分析研究,也可以是对音乐历史的整体发展做出评价和总结。例如,要用一个"关键词"总结20世纪西方音乐的发展特征,就必须对整个20世纪音乐发展特征有整体的认知,若缺乏对整体特征的认知和把握,这个关键词选择的精准度就会受到影响。

所谓"比"是指对某两个问题进行比较。通过比较找出并发现两者之间的异同和特征。这种比较可以是历时性的影响比较,也可以是共时性的平行比较,既可以是整体的宏观性比较,也可以是具体的微观性比较。例如,可以是两个不同时期的音乐特征比较,也可以是同一时期两个音乐家的创作比较。

总之,以上五种方式可以互为表里、互相参照、互相渗透、互为补充。学习的方法是多元的,只要我们多实践、勤思考、多总结,就会找到适合我们自己的学习方式,并改善和提高学习效果。

# 上篇
# 前调性音乐时期
## *Pre-tonality*

(前1200—1600)

# 第一章

## 古希腊、古罗马时期音乐（Ancient Greek and Roman Music）
（前12世纪—5世纪）

### 🎵 历史语境

从时间上看，希腊远古文明的跨度可以从公元前3000年到公元前800年左右，横跨时间约2200年。创造这个文明的主体是由新石器末期（约公元前3000年）的原有居民和青铜时代不断涌入希腊大地的各地移民融合而成的。希腊历史从狭义上讲是从公元前8世纪左右开始的，正如著名历史学家乔治·格罗（George Grote）所说："我以第一次有记载的奥林匹克运动会或公元前776年为希腊真正历史的开端……因为事实上那种能称为历史的记载要到那个时代才开始。"这种看法和观点得到了他那个时代（19世纪中期）几乎所有的历史学家的认同。

从地理位置上看，古希腊并不限于欧洲巴尔干半岛南端的现今希腊区域。除了后人命名的希腊半岛外，它还包括爱琴海诸岛、小亚细亚西部沿海地区以及南部克里特岛等地区。

从文明分期上看，希腊远古文明由三部分构成，或称三个阶段：米诺斯文明、迈锡尼文明和基克拉迪文明。米诺斯文明的地域范围较为明确，是爱琴海南部的克里特岛及周边小岛，故又称为"克里特文明"。迈锡尼文明广义上是指希腊本土（既希腊半岛）文明，狭义上是指这一文明的最后阶段，以其中心点迈锡尼而得名。基克拉迪文明的创造者是当地土著居民。大约于公元前5世纪希波战争时期才有了统一的希腊民族称号，直至公元前146年古希腊灭亡。

从宗教文化上看，荷马时代开始，希腊在经济、政治、文化方面有了重大发展，统一的希腊民族开始形成。与此同时，希腊境内的原始宗教也逐渐融合、发展为新的统一的民族宗教。统一的希腊民族宗教形成以后，在希腊人的物质生活和精神生活中扮演着重要的角色，它是希腊文化的重要部分。如果不了解希腊宗教的基本特征就不能完整地把握希腊文化和艺术。就历史现象看，希腊宗教文化具备以下特征：希腊人的信仰体系是由诗人和艺术家通过神话创作建立起来的；诗人们对神灵观念的态度主要采用"人格化"的手段，由此沟通人性和神性；古希腊人的正统宗教表现出强烈的世俗性和功利性；古希腊宗教基本上是一种没有理性基础的自然主义崇拜。

从文学、艺术和音乐上看，古希腊神话孕育了希腊的文学、艺术与哲学。希腊神话散见于各类文学艺术作品之中，音乐曾经是古希腊文化的重要组成部分之一。宙斯之女缪斯女神（图1-1）掌管着包含音乐艺术在内的所有科学与艺术，现今音乐一词"music"来源于希腊语mousike，出自缪斯（Muse）女神一词。她们还分司天文、历史、哲学、诗歌、

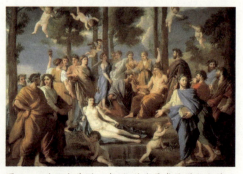

图1-1 对于古希腊人来说，艺术灵感是缪斯女神的恩赐。缪斯是希腊神话中司掌艺术与科学的九位文艺女神的总称。在早期传说中是三位女神，到了赫西俄德的《神谱》中，她们的数量变为九位。

音乐等。另一位与音乐有关的神是太阳神阿波罗（图1-2），是古希腊神话中光明、预言与医药之神，为十二奥林匹斯主神之一。酒神狄俄尼索斯（Dionysus，图1-3）是古希腊神话中葡萄酒、农业与戏剧的守护神，古希腊悲剧也是从祭祀酒神狄俄尼索斯的仪式中演变而来的，是西方歌剧艺术的源头。奥菲欧（图1-4）（又称：俄尔甫斯）是古希腊神话中最著名的诗人、歌手和琴师，擅长歌唱和弹奏里拉琴。他和妻子尤利迪茜的凄美爱情故事被后世歌剧作家反复传写。古希腊音乐艺术有其独特的艺术形态，音乐同诗歌、戏剧和舞蹈紧密相连。例如，史诗、抒情诗等这类文学作品实际上都是伴有旋律吟唱的诗歌，而且音乐在文学诗歌中具有特殊的重要性和特质。就像柏拉图（图1-5）曾

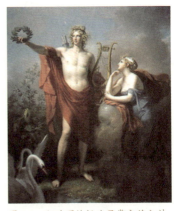

图1-2 阿波罗被视为司掌文艺之神，主管光明、太阳、医药、畜牧、音乐等。

图1-3 狄俄尼索斯是古希腊神话中的酒神，也是奥林匹斯十二主神之一。

图1-4 奥菲欧是古希腊神话中最伟大的诗人和音乐家之一，一般认为他是阿波罗的儿子。他作为阿尔戈英雄之一，参加阿尔戈号的冒险。

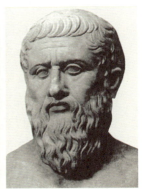

图1-5 柏拉图（Plato，前427—前347），是古希腊伟大的哲学家，也是整个西方文化中最伟大的哲学家和思想家之一。

说："我想，你一定不止一次地发现，当这些诗人所写的故事被剥去了它们的色彩，剩下的只是干巴巴的散文，这些故事是多么低下；而这些故事的色彩是由音乐赋予它们的。"这一时期产生了西方最早的一批音乐思想家和音乐理论著作。代表人物有：柏拉图、亚里士多德（Aristotle）、毕达哥拉斯（Pythagoras）、赫拉克利特（Heraclitus）和托勒密（Claudius Ptolemaeus）等。同时，还出现了一套重要的音乐术语，如旋律、节奏、调式和音阶等。正是这些古代音乐思想和音乐技术理论，以及音乐实践对后来西方音乐的各个历史时期的音乐都产生了持续的重要影响。

公元前146年，罗马征服希腊，随后，罗马不断发动战争，扩张版图，建立了地跨欧、非两洲的庞大的罗马帝国。在音乐方面，罗马主要继承希腊音乐遗产，但并未做出实质性的发展。由于罗马民族的尚武好战性格，军乐成为重要的音乐形式，得到了发展。罗马帝国的末期，宗教音乐伴随着基督教的诞生而兴起。

## 历史视点

### 一、四音音列（Tetrachord）

四音列理论由亚里斯多赛诺斯（Aristoxenus）提出，他在《和谐的要素》一书中指出四音列是构成音乐的基础，该音列由两个两端四度关系的音构成，中间再加两个音形成下行的四音列形式，其中中间两个音可以变化，由此得出三种不同体系的四音列结构：

♪ 谱例1-1 大完整体系

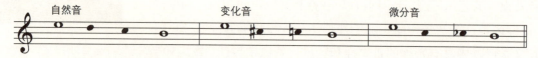

第一种"自然音四音列"是指由两个相距四度的音下行构成的四音列，不包含变化音；第二种"变化音四音列"指中间两个音升高或降低半音，形成变化音形式；第三种"微分音四音列"是指中间两个音升高或降低四分之一音，这里的降C并不是B，而是介于C和B中间的一个微分音，因此这种形式也称为"四分之一音四音列"。

两个四音音阶可以连成一个八度音阶。连接方式有两种：一种是"衔接式"前四音列的尾音是后四音列的首音，无重复音。另一种是"分离式"前四音列的尾音与后四音列的首音重叠。四个四音音阶可以连成一个由15个音构成的较大的音阶，叫做"大完整音列体系"（greater perfect system）。它包括两个八度，由衔接式和分离式的四音音阶交替组成，最低音A则被认为是四音音阶以外的附加音，此体系相当于人声的音域。此外，还有一种由三个衔接式的四音音阶构成的较小的音阶，叫做"小完整音列体系"（lesser perfect system）。

♪ 谱例1-2 大完整体系

♪ 谱例1-3 小完整体系

### 二、调式（Mode）

由两个下行四音列结合可构成一个八度音阶。在不同音高上排列的音阶便构成不同的调式，它们主要因半音出现的位置不同而形成音色差异，起初是各个氏族部落用的一种旋律习惯，后直接

用氏族部落名称来对它们进行命名,主要有七种类型,音乐理论家托勒密记载了七个调式音阶及其排列方式,分别是:

♪ 谱例1-4 古希腊调式音阶

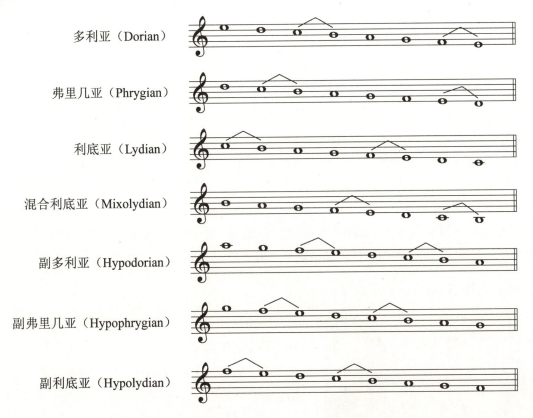

从谱例中可以发现古希腊调式音阶具有以下特征:
(1)半音在各自调式中的位置不同,并形成不同的调式音响色彩;
(2)古希腊调式与中世纪教会调式相比,两者名称相同,但主音音高位置与内在音程结构不同;前者为下行八度音阶,后者为上行八度音阶。

## 三、音程(Interval)

在乐音体系中,两个音之间的音高关系称为音程。在古希腊人心目中,音乐由数学和哲学组成。毕达哥拉斯是古希腊音乐理论的奠基人,他认为"一切皆数",音乐与数学密不可分,音乐由数字决定,并体现了宇宙的和谐,他把音高关系(音程)与数字的比例联系起来。毕达哥拉斯的音乐理论遵循以观察为基础的学术理念,其结论基于弦长和振荡数。他发现2∶1的弦长比例可以产生八度音,3∶2的比例可以产生五度音,4∶3的比例可以产生四度音。其他音程也可用各自的数字比例来表达。他根据计算的结果把音程分为协和的、不协和的两类,协和音程包括八度、五度和四度,其余都是不协和音程。

## 四、节奏（Rhythm）

古希腊音乐的节奏和诗歌韵律、舞蹈的律动是相类同的，节奏的基本单位称为"音步"，往往用符号代表音符的长短。例如，"–"代表长音节，称扬格；"V"代表短音节，称抑格。如果记谱标记"–V"，就是扬抑格，又称为长短格。

在现今诗词写作中运用的一些概念，也是古希腊常用的音步。如：

（1）抑扬格：先短后长的音节交替 ♪ ♩
（2）扬抑格：先长后短的音节交替 ♩ ♪
（3）扬抑抑格：一长二短音节顺序 ♩ ♪ ♪
（4）抑抑扬格：二短一长音节顺序 ♪ ♪ ♩
（5）扬扬格：两长音节顺序 ♩ ♩
（6）抑抑格：两短音节顺序 ♪ ♪
（7）三抑格：三短音节顺序 ♪ ♪ ♪

音步系统对后世西方音乐的节奏理论产生了深远影响，由扬抑格、抑扬格和三抑格演化为后来的三拍子，而扬扬格、扬抑抑格、抑抑扬格则是后来四拍子的基础。

## 五、阿夫洛斯管（Aulos）、里拉琴（Lyre）

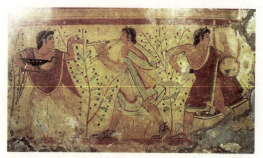

图1-6 塔昆王朝时期伊特鲁里亚人墓穴中的壁画，描绘了葬礼中的音乐行列。他们手中的乐器包括里拉琴（右）和阿夫洛斯管（中）。

阿夫洛斯管是管乐器的代表，由东方传入。常见的阿夫洛斯管是双管的，每根管子都有数个音孔，演奏者一手持一管形成"V"字形。常用于酒神庆典与悲剧中，后来被广泛运用于各种宗教仪式、军队中。声音穿透力强，音质尖硬，给人以力量感。

里拉琴是礼拜太阳神阿波罗（Apollo）的仪式上所用的弹拨乐器，一般有5到7根琴弦，是供业余演奏者使用的乐器，里拉琴的另一种变体叫基萨拉琴（Kithara），体积较大，有11根或更多的弦，既可以用于伴奏，也可以用于技巧性演奏，供专业演奏者使用，也常用于为颂歌或史诗伴奏。（图1-6）

## 六、悲剧（Tragedy）

悲剧在古希腊是"羊"（tragos）和"颂歌"（ode）的结合，相传酒神狄俄尼索斯的随从就是一群半人半羊的神，所以悲剧由祭祀酒神的庆典仪式发展而来。悲剧是戏剧、音乐、诗歌、舞蹈相结合的一种综合艺术形式。公元5世纪是古希腊文化的黄金时代，也是古希腊悲剧艺术的巅峰时期。在雅典，建立了宏大的露天剧场来进行戏剧及诗歌比赛，埃斯库罗斯（Aeschylus）、索福克洛斯（Sophocles）和欧里庇得斯（Euripides）就是当时著名的三大悲剧作家。悲剧中的音乐有独唱、合唱等形式，伴奏乐器主要有阿夫洛斯管。

## 🎵 历史聚焦 ——早期音乐思想与早期基督教音乐

### 一、早期西方音乐思想的萌芽

相对于音乐实践，古希腊音乐思想被更好地在哲学家的理论著作中得到保留，古希腊哲学家也是造诣深厚的音乐家，他们对"音乐的本质"以及"音乐的社会功能"等问题都进行了深入的研究，主要的成就集中在以毕达哥拉斯、柏拉图、亚里士多德三位哲学家为代表的学派的理论学说上。

#### （一）毕达哥拉斯"和谐论"

毕达哥拉斯（约前580—约前500）学派在数学、哲学与音乐思想之间寻求到一种新的理论体系。毕达哥拉斯认为"一切皆数"，他用数学的观念揭示了音乐的音响学原理。他认为数的比例是判断音乐是否和谐的标准，并用数学的方法研究乐律。例如：以弦长为基础产生音阶中的音程关系，当弦长比为2∶1时，两音的音程关系为八度；当弦长比为4∶3时，两音的音程关系为四度；当弦长比为3∶2时，两音的音程关系为五度，只有四、五、八度才是和谐的音程，其他一切音程，包括三度、六度都是不协和音程。总之，比例关系越简单，音程就越协和。在音乐美学上，毕氏学派认为：音乐是对立因素的和谐统一，是从不协调到协调的一个过程。这一观点是古希腊辩证思想的最早萌芽，其乐律理论一直延续到十六世纪。毕达哥拉斯的理论被称为"数理理论"或"和谐论"。

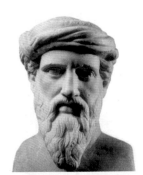

图 1-7 毕达哥拉斯，古希腊数学家、哲学家。

#### （二）柏拉图"净化论"

柏拉图（前427—前347）对音乐进行了深入的美学与伦理学的研究，在他的著作《理想国》《蒂迈欧篇》和《法律篇》中均有关于音乐思想的论述。柏拉图对音乐的认识，实则是从审美的角度对音乐的不同调式具有的不同情感特征和风格特点的认识。由于音乐的情感性特征，柏拉图很重视乐调与人的性格的联系。关于乐调，柏拉图讨论了四种：利底亚式、爱奥利亚式、多利亚式、弗里几亚式。表现悲哀情感的利底亚遭到柏拉图的抛弃，因为这类乐调对于培养品格好的人不合适。文弱的爱奥利亚用于宴饮，对于理想国的保卫者没有用处。而多利亚却是柏拉图评价最高的乐调，他称"它能很妥帖地模仿一个勇敢人的声调，这人在战场和在一切危难境遇中都英勇坚定，抱定百折不挠的精神继续奋斗下去"，这是一种勇猛的、表现勇敢的乐调。至于弗里几亚，其模仿一个人处在和平时期，做和平时期的自由事业，或祷告神祇，教导旁人以及接受旁人的央求和教导，在这一切情境中，都谨慎从事，这是一种温和的、表现聪慧的乐调。

此外，按照柏拉图的理解，音乐有三个要素：歌词、乐调和节奏。柏拉图认为没有歌词的音乐是粗俗的、野蛮的，不能够独立存在。在音乐三要素中，歌词起主要作用，不是歌词适应乐调和节奏，而是乐调和节奏适应歌词。柏拉图激烈地批评纯音乐，他并非不理解这种音乐，而是认为它没有明确的理性内容。像对待乐调一样，柏拉图也要求节奏表现某种道德品质。他认为要区分适宜表现勇敢、聪慧的节奏，以及表现卑鄙、傲慢、疯狂的节奏；美与不美要看节奏的好坏；歌词的美、乐调的

美和节奏的美,都可以表现好性情。柏拉图的音乐是表现好性情的音乐。所谓好性情,指灵魂在理性统辖下的尽善尽美。音乐还是有节制的音乐,不能过度,要爱美和秩序,最好的音乐"能够使最优秀、最有教养的人快乐"。他不认同"音乐艺术的尺度是娱乐",他认为音乐教育除了注重道德和社会目的以外,必须把美的东西作为自己的目的来探究,把人教育成美和善的。柏拉图指出,音乐比其他教育都重要得多,受过良好音乐教育的人可以很敏捷地看出一切艺术作品和自然界事物的美丑。此外,柏拉图发现音乐中乐调和节奏的运动,同人的心理活动相类似,因此能够最有效地调节这种活动。

### (三)亚里士多德的"模仿论"

亚里士多德(前384—前322)把音乐称作模仿艺术,它模仿人的心理过程,即性情。《政治学》第8卷写道:"节奏和曲调模仿愤怒和温和、勇敢和节制以及所有与此相反的性情,还有其他一些性情。"然而,"旋律自身就是对性情的模仿"。各种曲调本性迥异,人们在欣赏每支乐曲时心境也就迥然不同。例如,利底亚令人悲郁,多利亚令人神凝气和,弗里几亚令人热情勃发。由于"音乐的旋律和节奏可以说与人心息息相通",所以音乐对灵魂和性情能产生特殊的影响。在这种意义上,亚里士多德把直接模仿心理的音乐称作真正的模仿艺术。其他艺术只是间接的模仿,它们通过人的外部形象模仿内心状态。而艺术模仿出于人的天性,净化则是强烈的情绪宣泄,他的音乐理论与人的心理密切相关。例如:当一个人听到模仿某种性格情感的音乐时,他就会受到同样情感的影响,如果他长时间听"不正确"的音乐,就会成为一个"不正确"的人;反之,听"正确"的音乐,就会变成"较好"的人。

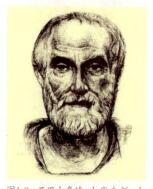

图1-8 亚里士多德,古代先哲,古希腊人,世界古代史上最伟大的哲学家、科学家和教育家之一,堪称古希腊哲学的集大成者。他是柏拉图的学生,亚历山大的老师。

除了音乐模仿的特征外,在《政治学》中,亚里士多德明确地论述了艺术的多种功用:教育、净化、娱乐、消遣。在审美教育中,音乐的这几种功用是结合在一起的。关于音乐的娱乐和消遣功能,亚里士多德写道:"娱乐是为了松弛,而松弛必定带来享受,它是医治劳苦的良药;至于消遣,人们公认它不仅包含美,而且包含愉悦。"此外,在审美教育中,他提出了闲暇的概念。艺术创作因生活闲暇而产生,艺术欣赏因个人闲暇而可能。这样,艺术和审美同自由、不涉及利害联系在一起。这种无需外求、不务实用的思辨生活被推崇为最高贵、最幸福的生活。

从古希腊哲学家关于音乐思想的理论中可以看出,音乐在古希腊占有重要地位,他们的音乐思想体系为后世留下了宝贵的音乐遗产。毕达哥拉斯从音乐的音响学原理为音程理论寻求到了依据,为中世纪及之后的音乐家的音乐理论构建奠定了理性基础。而柏拉图与亚里士多德则论述了音乐的情感意义和道德性质,对音乐的教化作用及教育功能作了深入的阐述。

## 二、古罗马音乐与早期基督教音乐的发端

古罗马文明是古希腊文明的延续。它继承、发扬了古典文化的固有传统,同时培养了人们冷静思考的习性和讲求实际的现实主义精神。不过,古罗马人并没有全面继承古希腊音乐文化,也

没有发展其具有伦理道德内涵的古希腊悲剧艺术,因为他们一开始并未意识到音乐的重要和崇高,所以只是分外注重音乐的娱乐性及其使用规模。他们喜好大规模的音乐合奏,提倡音乐的娱乐功能。从君王至贵族各阶层,都奉行享乐之风。罗马帝国的末期,基督教音乐伴随着基督教的诞生而兴起。

除了强调娱乐功能外,古罗马音乐还朝着实用化、仪典化方向发展。与典雅纯朴、浪漫诗意的古希腊音乐相比,古罗马人的音乐观显得更为写实、更为注重客观表现,抒情与想象在古罗马人的音乐观念中并不突出,同样,这类的音乐创作手法也就显示出不足与单调。但在古罗马,音乐却成为教养和身份的象征,贵族私人家庭音乐活动频繁,推进了音乐教育行业兴旺发展。古罗马的音乐艺术可以说是对古希腊音乐的选择性继承,此外,罗马人尚武好战,喜欢军乐。他们从各民族的乐器中选取各种铜管乐器和打击乐器,用于军旅。军队音乐和吹管乐器占据重要地位。为了对外军事扩张和对内镇压奴隶,古罗马统治阶级豢养了庞大的军队,军中配有乐队、乐师、鼓手和歌手,以炫耀军威,鼓舞士气。那时的音乐活动规模非常宏大,大型的合唱和管弦乐队人数成百上千。为了适应这种大型活动的要求,罗马音乐人倾向扩展乐器形制,增大乐器音量,以达到其实用性目的。在音乐上,多用于军事的特色乐器有:大号(tuba)和布契那(buccina)(图1-9),大号有多种形式,有的用于集合,有的用于行军,有的用于冲锋,有的用以宣布关闭城门,有的用以宣告胜利。布契那是围在身上吹奏的圆形号角,吹奏时发出洪亮的低音,用于士兵守夜报时、催促起床和宣告用膳等。另外,水压风琴(hydraulos)(图1-10)是最早的管风琴,通过水的压力送风发声,音量洪大,当时主要用于罗马竞技场,为竞技者和角斗场面加油助兴。

在古罗马不断发展的同时,基督教产生于约公元1—2世纪,最开始在小亚细亚的下层犹太人中间流传。公元313年,罗马皇帝颁布"米兰敕令",基督教成为合法宗教。325年的尼西亚会议上,基督教进一步被确定为官方宗教,基督教从此成为西方社会文化发展的精神基础。而基督教音乐在许多方面继承了犹太教、叙利亚等东方宗教音乐的特征。例如:犹太教音乐(弥撒、赞美诗)、犹太教徒的祭祀祈祷、诵经布道成为基督教礼拜仪式的基本成分以及会众回应的歌唱方式;东罗马帝国的赞美诗、西方各地教会的圣咏音乐(如法国高卢圣咏、意大利贝内文托圣咏、米兰安布罗斯圣咏、罗马拜占庭圣咏、西班牙莫萨拉比圣咏)被基督教礼拜音乐吸收。

图1-9　布契那

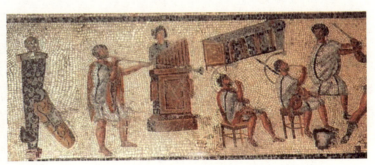

图1-10　水压风琴

公元330年，罗马帝国中心东移，定都于拜占庭的君士坦丁堡，这加强了西方与东方的交流。源于叙利亚的隐修院和教堂的赞美诗歌唱，通过拜占庭传入意大利的米兰和罗马，成为西方基督教礼拜仪式的重要部分。此时，基督教发展出一种新的音乐观：要求人们以一种虔诚、肃穆的方式敬仰他们的主——耶稣。因而世俗的娱乐性音乐遭到排斥，古代隆重的庆典、节日、比赛销声匿迹，取而代之的是凝重、庄严、肃穆的宗教活动。宗教音乐成为一切活动的主体，集中于教堂和修道院，成为精神拯救的工具。公元476年，随着西罗马的衰亡和古代文明的终结，基督教文化被继承下来，始于古罗马时期的基督教音乐在中世纪得到了蓬勃发展，它为后世西方音乐文化的繁荣奠定了基础。

### 历史叙事——"两希"文化与音乐艺术的关联和对其的影响

学界普遍认为，古希腊——罗马文化与希伯来——基督教文化（简称"两希文化"）是西方文化的两大源头。然而，关于两希文化与音乐艺术的关联和对其的影响却讨论得并不多，下面我们就该论题进行论述。

## 一、古希腊神话中的音乐艺术

最能代表古希腊文化之一的便是希腊神话。从荷马时代开始，希腊境内各部分居民之间的经济、政治和文化交往有了重大发展，统一的希腊民族开始形成。正如历史学家罗斯托采夫（M.I.Rostovtzeff）所说："从整个希腊历史中，我们可以看到所有希腊人有个日益增长的意识：他们属于同一个民族，构成一个统一体。这个统一体以共同的宗教、共同的语言为特征，而且以或多或少共同拥有的文化为标志。"[①]

统一的希腊民族宗教形成以后，在希腊人的物质与精神生活中扮演着重要角色，是希腊文化的一个重要组成部分。希腊人的宗教与其他古代宗教一样，都以神灵为崇拜对象。希腊进入荷马时代以后，诗人和艺术家们运用丰富的想象力把流传各地的神灵编写进神话故事之中，逐渐形成了希腊神灵系统和信仰体系。希腊人崇拜多神而非一神，在希腊万神体系中，有旧神、新神、大神、小神、天神、冥神和外来神等。这些神的名字都与古希腊远古时代人们的身体、精神、经济和民俗等各方面的需要有关联。[②]

古希腊时期，音乐（music）一词，便起源于希腊神话中掌管文艺、科学的女神——缪斯（Muse）的名字。缪斯是九位美丽女神的通称。她们都生活居住在帕尔纳索斯山上（Parnassus）。欧忒尔帕主管音乐，忒尔西科主管舞蹈，埃拉托主管抒情诗，其余六位分别管理天文、历史、史诗、颂歌、喜剧和悲剧。在希腊神话中，阿波罗是宙斯和勒托（Leto）的儿子。"他是希腊精神的具体体现。他

---

[①] Rostovtzeff M. A History of the Ancient World(Volume I. The Orient and Greece)[M].Oxford:Clarendon Press,1927:229.
[②] [意]维柯.新科学[M].朱光潜，译.北京：人民文学出版社，1986: 96.

擅长射箭、音乐和诗歌,同时又具有明智、理性、节制的品格。"① 因此,在奥林帕斯教中,他主管光明、青春、医药、畜牧、音乐和诗歌。赫尔墨斯(Hermes,图1-11)是众神的使者,他是阿波罗同父异母的兄弟,也是象征音乐艺术的里拉琴的发明者。赫尔墨斯一次设计盗走阿波罗的牛群,藏在山洞中,阿波罗悬赏捉贼,女山神告知阿波罗最近山洞中出生了一个天才的男孩,他用牛角、龟壳和牛肠制作出了七弦琴,并演奏优美的乐曲使他母亲入睡,这个男孩就是赫尔墨斯。阿波罗将赫尔默斯带往天庭,在宙斯面前控告他杀了自己的牛。宙斯要他为自己辩护,赫尔墨斯说:"我只宰杀了两头牛,并且把它们分成十二份,作为献给十二神祇的供物。"宙斯听后,判他无罪。赫尔墨斯与阿波罗返回到库勒涅山拿出藏在山上的七弦琴,并演奏自己创作的曲调,演唱了一首赞美阿波罗的颂歌。阿波罗听后,用牛群交换了七弦琴。赫尔墨斯砍下芦苇,做成牧笛,阿波罗要求用牧牛的金杖与之交换,并许诺让他成为所有牧人的神。后来,阿波罗带着这些乐器来到帕尔纳索斯山上,教缪斯们弹琴、吟诗和舞蹈。阿波罗爱上了女神达芙妮(Daphne,图1-12),但女神并不爱他。于是,她请河神帮助她逃避阿波罗的追求,河神便把达芙妮变成了一棵月桂树。阿波罗见了十分伤心,为了怀念她,便指定月桂树为音乐家和诗人的圣物,其树叶永不枯萎,并把它的枝叶编成桂冠佩戴。直到如今,获得好成绩和获得荣誉称号的艺术家和音乐家仍被称为桂冠音乐家或桂冠诗人。

图1-11

图1-12

山林牧神潘(Pan)也经历了一次不幸的爱情,潘曾爱上了山林女神绪任克斯(Syrinx,图1-13),但女神另有所爱,当潘热烈地追求她时,她请她的父亲——河神拉冬(Ladon)把她变成了一束芦苇。当潘看到自己所爱的人变成芦苇后,心里十分悲伤,于是,潘便把芦苇割下来做成一支排箫作为纪念。由此,绪任克斯便成为排箫的代名词,也称为"潘管"。相传色雷斯的诗人和歌手奥菲欧弹起阿波罗赐给他的金弦里拉琴时,能使高山低头,海无波澜,野兽也蜷伏在他的脚下和周边聆听他的歌声。他的妻子尤利迪茜被毒蛇咬死后,他弹着金弦里拉琴到冥间去寻找妻子。一路上他用歌声感动了冥河上的艄公、守卫在冥河上的狗和复仇女神,通过演奏里拉琴打动了冥王和冥后的心。他被允许带妻子返回人间,条件是他在路上不能回

图1-13

① [美]唐纳德·杰·格劳特,克劳德·帕利斯卡.西方音乐史[M].余志刚,译.北京:人民音乐出版社,2015:227-228.

图 1-14

头看她,但因其妻尤利迪茜脚痛,奥菲欧忍不住回头去看她,结果又使她回到冥间(图 1-14)。

这些美丽的神话和传说反映了古希腊人从未脱离人的体验、感受和经验来空谈对世界的认识,是希腊人在以自然为对象的条件下对人自身及人与世界关系的最初认识的结晶,也是他们认识世界原初的思想表达形式。诚如马克思所说:"任何神话都是用想象和借助想象以征服自然力,支配自然力,把自然力加以形象化的结果。"① 同时,他还指出:"希腊艺术的前提是希腊神话,也就是已经通过人民的幻想用一种不自觉的艺术形式加工过的自然和社会形式本身。这是希腊艺术的素材。"在马克思看来,希腊人把自己的感受、体验和经验赋予了神话世界。确切地说,希腊人的神话中出现的神祇就是他们自己,神话中的神的世界就是现实中的人的世界。换句话说,古希腊神话中关于音乐的描写恰恰反映了希腊人的音乐艺术观念——音乐艺术是大自然赋予人类的产物,它使人性获得一种自由,从而使人依恋人生和热爱生命。这也是音乐艺术给人类带来的永恒的人文情怀。

## 二、希伯来宗教文化中的音乐艺术

希伯来宗教文化是世界上最古老的宗教文化之一,而最能反映该宗教文化和民族历史文化的便是《圣经》。从内容上看,《圣经》记载了早期犹太人的历史、律法、伦理道德、神话传说、人物传奇、哲理箴言等世俗生活和精神生活的各个侧面。这些经卷是公元前 6 世纪到公元 2 世纪间长达 800 余年时间里陆续编订而成的。圣经包含《旧约全书》和《新约全书》两部分,其中也有描述和记载犹太人和希腊人的生活、战争、预言、信仰的音乐。可见,音乐在古代以色列人的宗教文化和社会生活中,享受着至高无上的特殊地位。《旧约·创世记》里记载和描述了以色列人把游牧、音乐和铸造铜铁作为与自己民族生活有密切关联的行业祖师。

> 亚大生雅八,雅八就是住帐篷牧养牲畜之人的祖师。雅八的兄弟名叫犹八,他是一切弹琴吹箫之人的祖师。洗拉又生了土八、该隐,他是打造各类铜铁利器的祖师。(《创世记》4: 20—22)

由此可见,音乐在希伯来文化中的地位,不亚于其他谋生的技术,而这一技术又广泛得到以色列人的重视和使用。

音乐与生活的关系总是密不可分,《民数记》记载了一首掘井之歌。"井啊,涌上水来!你们要向这井歌唱。这井是首领和民众中的尊贵人用圭,用杖所掘出来的。"(21: 17-18)这是远古希伯来人最早的劳动歌曲之一。不仅如此,在希伯来文化中,音乐是表达欢快、迎宾的首选。在《约伯记》中,灾难中的约伯叙述人类的欢乐时光,就说:"他们的儿女踊跃跳舞,他们随琴歌唱,又因箫声欢喜。"

---

① 中共中央马克思恩格斯列宁斯大林著作编译局. 马克思恩格斯选集:第二卷 [M]. 北京:人民出版社,1972: 113.

古今中外,音乐与战争历来关系密切,音乐之见于战争,主要的乐器是号和角,希伯来人的号角有三种,最早的是用牛羊的角制成,第二种是弯曲的号筒,第三种是直号筒。摩西受命制造了两只银号筒,用以召集会众和军营起行。平时遇到敌人来犯时也可以吹起号角来报警。如只吹响一只那是众首领聚集,吹短音号是要拔营,吹长音号要召集会众,在与敌人作战时要吹出响亮的声音。(《民数记》10:1-10)在战场上,以色列人以吹号角来指挥军队的行动。在《士师记》中有记载:士师基甸也以吹角召集以色列的各族,跟随他一起对抗米甸人、亚玛力人等强敌。基甸抵达敌人营地时,将跟随他的300人分成三队,每队100人,分散在敌营周围,他们以吹角作为发动攻势的暗号,基甸是这样交待他的部下的:"你们要看我行事,我到了营地旁边怎么行,你们就要怎样行,我和跟随我的人吹角的时候,你们也要在营地的四周吹角,喊叫说'耶和华和基甸的刀'!一起杀上前去,那阵势就是够叫敌人闻风丧胆,落荒而逃,在纷乱中自相残杀。"(7:21-22)在这次战役里,号角起到了重要作用。

从以上希腊神话和希伯来宗教文献中,我们不难发现西方音乐艺术的最初形态和功能。因为西方历史文明年代的久远,人们对远去的西方音乐遗产的认识越来越模糊,一些内容甚至消失在人们的意识中。但是,两希文化的生命种子却始终潜沉在其历史文化的幽深处,并不断地引导完善西方音乐艺术的生命机制,孕育出缤纷多彩的新音乐艺术形式。所以,我们认为,剖析和阐述西方音乐的发端处,无疑有助于我们洞见西方音乐艺术的历史发展,进而从发生学的角度去考察西方音乐艺术的无穷奥妙,有着十分重要的理论意义和实践价值。

## 历史经典

### 一、歌曲《塞基洛斯墓志铭》

这是约公元前2世纪至前1世纪刻写在小亚细亚一个名叫塞基洛斯的人的墓碑上的歌曲,因此称为《塞基洛斯墓志铭》。墓碑上不仅有歌词,而且在歌词上方刻有字母谱。歌词大意是:"朋友,你活着,就要快乐!没有什么可忧愁的。我们的生命是短暂的,瞬间即逝的。我们欢乐的日子是不长的!"从谱例上看,其音域在一个八度以内,旋律进行较为平稳,以级进及小跳为主,偶有大跳;音乐的节奏、结构与歌词的格律一致,属于调式音乐。

♪ 谱例1-5《塞基洛斯墓志铭》

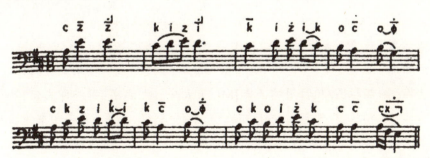

## 二、《梅索德斯的赞美诗》

谱例 1-6 为《梅索德斯的赞美诗》，其歌词大意为：亲爱的缪斯，对我歌唱吧，凉爽的微风吹过树林，开阔了我的胸怀，唤醒了我的心灵。这首作品中体现出古希腊音乐的部分特征：单声部、音乐与诗歌的律动一致、有简单的器乐伴奏等。

♪ 谱例 1-6《梅索德斯的赞美诗》

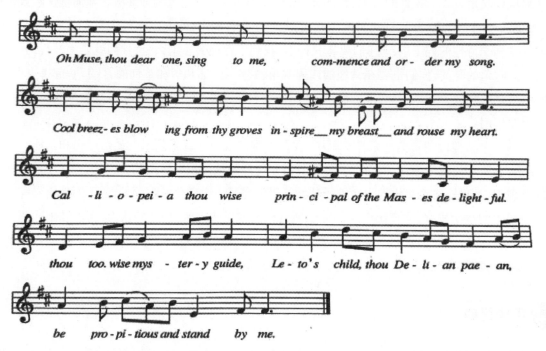

**问题与思考**

1. 古希腊时期音乐的本质及其社会功能是什么？
2. 古希腊音乐理论（声学、节奏、音程、调式等）对西方音乐理论体系的建构产生了哪些影响？
3. 古希腊音乐思想与当今西方音乐美学思想有什么关联？
4. 早期基督教音乐对后来的宗教音乐产生了哪些影响？
5. 两希文化对欧洲音乐产生了哪些影响？

**阅读与思辨**

1. ［古希腊］亚里士多德. 政治学 [M]. 吴寿彭, 译. 北京：商务印书馆, 2009.
2. ［古希腊］亚里士多德. 诗学 [M]. 陈中梅, 译. 北京：商务印书馆, 2011.
3. ［古希腊］柏拉图. 柏拉图对话集 [M]. 王太庆, 译. 北京：商务印书馆, 2004.
4. ［古希腊］柏拉图. 理想国 [M]. 郭斌和, 张竹明, 译. 北京：商务印书馆, 1986.
5. ［法］伊波利特·丹纳. 艺术哲学 [M]. 傅雷, 译. 北京：商务印书馆, 2018.

# 第二章

# 中世纪音乐（Medieval Music）

（476—1450）

## 🎵 历史语境

公元476年，西罗马帝国最后一位皇帝罗穆洛·奥古斯都（Rumulus Augustulus）被日耳曼将领黑鲁尔人奥多亚克（Odoacer, 435-493）废黜。由此标志着罗马帝国和欧洲古代历史的终结，同时也意味着欧洲历史进入中世纪。

从时代政治上看，中世纪的政治与基督教的发展有着密切的关联。君士坦丁皇帝于公元313年颁布"米兰敕令"，公开承认基督教的合法地位并把其定为国教，从此在欧洲逐渐形成了"政教合一"的封建制度。从公元6世纪后期开始，受到基督教会支持的法兰克王国成为西欧最强大的国家，从加洛林王朝开始走向兴盛，并形成体制完备的封建神权统治，为欧洲"中世纪"的发展奠定了基础。

从社会体制上看，从公元5世纪开始，欧洲彻底改变了它的面貌。民族大迁移不仅摧毁了古代奴隶制，也为全欧范围封建民族国家的形成提供了历史条件。在中世纪的整个历史过程中，基督教始终扮演着极其重要的角色。到了14世纪（中世纪晚期），欧洲的面貌发生了重大变化。1348年，一场黑死病（鼠疫）袭击欧洲达三年之久，欧洲人口减少了1/3之多，约有2 500万人失去了生命，加上战祸连绵、经济衰退，教权与皇权的斗争动摇了传统的权威，打破了欧洲地区利益关系的平衡，从而导致欧洲新的权力中心出现，即欧洲近代国家的新形态——民族君主国。

从文明和文化上看，从11世纪起，随着经济和贸易的不断发展，欧洲人口不断增长，促进了城市的兴起；12世纪，许多城市建立起大学，这是欧洲文明历史上的一件大事。大学的基本课程设置有与语言有关的"三科"（语法、逻辑、修辞）和与数学有关的"四艺"（数字、几何、天文、音乐）。学生学完这些课程后，才可以进入法学、医学和神学等专业学习，其中神学是中世纪最高级的学问。同时，一些重要的古希腊著作被破译成拉丁语，并在大学里教授传播。11世纪末至13世纪，教会发起的十字军东征，促进了各民族文化的融合与传播，为中世纪晚期世俗文化发展奠定了基础。13世纪，拉丁语不再是整个欧洲唯一的书面语言，各国的民族语言逐渐形成兴起与发展，推动了欧洲近代文化与社会体制的发展。

从音乐艺术上看，中世纪的音乐艺术是在两块土壤上生长出来的，一块是宗教，一块是世俗。随着11世纪十字军东征，以法国游吟诗人为代表的世俗音乐在欧洲兴起和蔓延，到了中世纪晚期（14世纪），随着"新艺术"（Ars Nova）思潮的出现，世俗音乐得到了更快的发展。

在中世纪，宗教音乐从单声形态发展成多声形态，对位技术不断成熟；教会调式得到广泛的运用并得以总结；从定旋律声部（又称固定声部，Tenor）加其他声部的编曲方式到完全自主创作

旋律的作曲概念逐渐形成；世俗音乐和宗教音乐两者既相互渗透又相互影响；音乐节奏逐渐变得规范而复杂；唱名法和记谱法的发明，以及从纽姆记谱到有量记谱的变化标志着音乐记谱正朝着更精确的方向发展。

## 历史视点

### 一、格里高利圣咏（Gregorian Chant）

格里高利圣咏是早期天主教礼仪音乐，常常用在"弥撒"和"日课"宗教仪式中，以格里高利一世（其在位时间为590年至604年）的名字命名。其上位后主持修订的圣咏成为中世纪音乐中一部重要的经典文献。格里高利圣咏共有三册。第一册名为《对唱圣歌》（*Antiphonale*），收集了礼拜仪式上应该演唱的歌曲，是最重要的一册。第二册名为《弥撒圣歌》（*Graduale*），收集了圣餐仪式上应该演唱的歌曲。第三册名为《常用经书》（*Liber Usualis*），相当于选集，收集了前两册中最常用的圣咏。

格里高利圣咏是一个音符对一个拉丁语音节的单音旋律，又称平素歌（cantus planus）或固定调（cantus firmus）。它用符号记谱（又称纽姆记谱 neume），采用教会调式体系，纯男声演唱，无器乐伴奏，节奏由歌词韵律决定；旋律以级进为主，音域较窄，音乐结构由歌词段落划分来决定；主要演唱方式有独唱、齐唱、交替唱、应答唱。在词曲关系上，圣咏的旋律风格大致分为三种：一为音节式（syllabic），一个音符配一个音节；二为纽姆式（neumatic），三至五个音符配一个音节；三为花唱式（melismas），数十个音符配一个音节。

格里高利圣咏在发展的过程中不断博采众长、兼容并蓄，在曲目、体裁种类、曲调风格、应用场合以及音乐结构上都吸收融合了其他宗教音乐的养料，其中包括以下五种圣咏：犹太教圣咏、拜占庭圣咏、高卢圣咏、摩沙拉比圣咏和安布罗斯圣咏等。格里高利圣咏统一了天主教音乐形式，使之摆脱民间音乐即兴表演的形态，成为有书写、有记载的艺术化形态，具有非常重要的历史意义。

♪ 谱例2-1 圣餐仪式前的《赞美歌》（片段），来自复活节的《所罗门弥撒》

谱例 2-1 的旋律进行方式以音节式与纽姆式为主，建立在第六调式——副利底亚调式的基础上。

## 二、"附加段"（Trope）与"继叙咏"（Sequence）

从公元 9 世纪开始，格里高利圣咏被确立为西方天主教会正统的礼拜仪式，具有神圣不可动摇的地位。在维护圣咏神圣地位的同时，西方教会又在不断丰富仪式圣咏，开始对原有的圣咏音乐进行多种形式的附加与扩展。这种扩展主要体现在两个方向：一种是通过文学修饰对圣咏进行的横向扩展，另一种是纵向多声部形式的附加，即复调音乐的产生。横向的扩展形成了两种新的音乐形式：附加段和继叙咏。它们都通过附加歌词或旋律来达到对原有圣咏的丰富与装饰，这种"附加"的方式是中世纪中晚期出现的一种重要的音乐创作手段。具体附加的方式有三种：第一种是"插入"的方式，即在已存的圣咏之前插入作为引入的部分；第二种是在中间插入诗节化的圣咏；第三种是在最后插入作为对结束的补充。附加形式的出现，对西方音乐历史的发展具有深远的影响，它是复调音乐产生的基础与前提，是西方基督教会音乐通向未来艺术音乐的必经之路，也为后来西方艺术音乐的发展形式奠定了基础。

**附加段**　指在格里高利圣咏的基础上，附加新的旋律与歌词，形成一种扩展。其中，附加的歌词一般是对原圣咏的歌词内容的解释或说明，而附加的旋律也是原有圣咏旋律的修饰或扩展。附加段兴起于公元 9 世纪的圣迦尔修道院，12 世纪后逐渐消失。

谱例 2-2a 为一首短小的附加段，它的旋律来自谱例 2-2b 的《慈悲经：全能的天父》，在 aⅡ 中，"Christeeleyson"为原有的歌词，中间便是插入的新的歌词。

♪ 谱例 2-2

a: Kyrie-Trope《慈悲经》附加段

b: KyrieⅣ Cunctipotens《慈悲经：全能的天父》

**继叙咏** 产生于9世纪晚期，也是对圣咏的一种扩展。从这种意义上看，继叙咏与附加段类似，同出一辙，但附加段在12世纪后逐渐消失，而继叙咏则风靡了五六个世纪。最初的继叙咏是在阿莱路亚花唱旋律上附加新的歌词，起初只是对圣咏的扩展形式，后来成为新增段，形式也更加庞大而精致，逐渐脱离了原有的圣咏，成为独立的圣咏形式。

从10世纪到13世纪甚至更晚，西欧出现了大量的继叙咏，越来越多的作曲家开始谱写独立的继叙咏，还有人模仿当时的继叙咏曲调并改编为世俗音乐。至中世纪晚期，继叙咏对同时代半宗教半世俗音乐以及世俗音乐的发展都有着深远的影响。

谱例 2-3《赞美复活节的殉道者》是保留在现代标准圣咏曲集中的五首著名继叙咏之一，其在音乐结构上反映出继叙咏的典型特征：具有多节歌词，除去第一节与最后一节，中间的歌词是两两相对的，即两节歌词在音节数、重音格律及旋律上完全相同，类似于 a bb cc dd e 的结构形式。谱例中的第 1 段歌词与旋律是独立的。而第 2 与第 3 段、第 4 与第 5 段则形成两两成对的结构，呈现出 a bb cc 的结构特点。

♪ 谱例 2-3《赞美复活节的殉道者》

## 三、教会调式（Mode）

中世纪教会音乐所运用的音阶称为"教会调式"，又称"中古调式"。由四个正调式、四个副调式构成八种形式的教会调式：

♪ 谱例 2-4 教会调式音阶

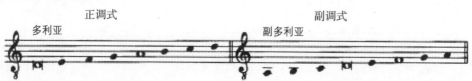

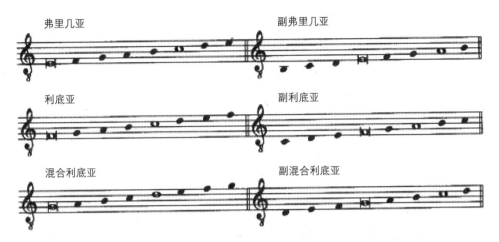

从八个调式音阶可以看出中世纪教会调式在命名上沿用了古希腊调式,但音阶结构不同,主音音高不同,古希腊调式为下行音阶,中世纪教会调式为上行音阶。

表 2–1  教会调式结束音、音域、吟诵音表

| 正格 | | | | 变格 | | | |
| --- | --- | --- | --- | --- | --- | --- | --- |
| 调式 | 结束音 | 音域 | 吟诵音 | 调式 | 结束音 | 音域 | 吟诵音 |
| 1 | D | d–d' | a | 2 | d | a–a' | f |
| 3 | E | e–e' | c | 4 | e | b–b' | a |
| 5 | F | f–f' | c | 6 | f | c–c' | a |
| 7 | G | g–g' | d | 8 | g | d–d' | c |

每个调式音阶根据起始音、吟诵音以及旋律音域构成了二度上行的八种结构形式。谱例 2-4 中二全音符为各调式的结束音,即旋律的核心音,圣咏旋律依据结束音来分类。其中正调式的结束音亦是起始音,副调式的起始音是正调式结束音的下方四度音。谱例中的全音符为各调式的吟诵音,即调式骨干音,其功能相当于现在调式理论中的属音。通常在正调式中,吟诵音位于结束音的上方五度,但第二正调式弗里几亚调式除外,为避免吟诵音(B)与第二音(F)构成三全音形式,将其吟诵音移至结束音上方六度音(C);在副调式中,吟诵音是其相应正调式吟诵音的下方三度音。

1547 年,音乐理论家亨利库斯·格拉瑞努斯(Henricus Glareanus)又提出了爱奥利亚(Aeolian)和伊奥尼亚(Ionian)两种调式,加上它们各自的副调式,构成 12 种教会调式。这两种调式成为后世大小调式的雏形。

## 四、世俗音乐(Secular Music)

在宗教音乐占据了主导地位的中世纪,世俗音乐则流传于西方各个民族的民间生活中并得到了发展。尽管教会对世俗音乐加以排斥,定下许多清规戒律禁止教会音乐的世俗化,但宗教音乐与世俗音乐仍然相互渗透和互相影响。例如继叙咏、宗教剧、经文歌和复调音乐孔杜克图斯等音乐形

式在发展过程中所呈现出来的这一特征得到了印证。与此同时,世俗音乐在调式、结构、多声织体以及记谱法等方面不断汲取教会音乐的营养。因此,虽然世俗音乐并未在中世纪音乐中占有主导地位,但它在中世纪音乐中所占的位置是举足轻重的。

中世纪世俗音乐的发展主要集中在 11 至 13 世纪,在欧洲各地形成了带有各个国家特色的民间世俗歌曲形式,各国也出现了世俗音乐乐派,主要有法国的游吟诗人、德国的恋诗歌手和名歌手,以及意大利的巴拉塔等。除了民间歌曲,器乐在世俗音乐中也占有一定的地位。其中乐器有:琉特琴、竖琴、曼多林、曼多拉、维奥尔、潘管、簧管、风笛、肖姆管等,在欧洲各国都非常流行。这些乐器被大量运用于民间歌曲的伴奏之中,它们通过不断的改进,逐渐演变成现代乐器。同时,出现了专门的器乐体裁:埃斯坦比耶。

(一)法国游吟诗人(Troubadours 或 Trouvères)

游吟诗人出现在 11 世纪至 13 世纪,大多出身于贵族及骑士阶层,也有一部分属于有才华的下层诗人音乐家。游吟诗人在南方被称为"特罗巴多",主要由活跃在普罗旺斯地区的诗人和作曲家组成,常用本地方言"奥克语"写作抒情诗,诗歌体裁主要包括坎佐、讽刺歌、田园歌、挽歌、破晓歌等。音乐结构以分节歌为主,兼有通谱歌,采用单声部形式并有乐器伴奏。在北方,游吟诗人被称为"特罗威尔",采用现代法语的前身"奥伊语",其诗歌体裁与内容基本与"特罗巴多"一致,但仍然保持一些北方音乐的特色,例如歌曲段落分明、轮廓清晰、接近民歌的音乐特色。

法国游吟诗人的音乐内容主要以爱情生活为主,被称为"宫廷之恋",成为法国骑士文化的一种体现。

♪ 谱例 2-5 特罗威尔《对她的爱,难以启齿》

谱例 2-5 是一首由叠歌（ab）和后接的一个新乐句（c）组成的世俗歌曲维勒莱。新乐句用新的歌词（d）重复，然后再用新词（ef）接续叠歌的音乐，整个结尾部分还是用原来的歌词（ab），重复叠歌。这样，歌词的结构为 ab cd ef ab，而音乐的结构是：ab cc ab ab。

（二）德国恋诗歌手（Minnesinger）与名歌手（Meistersinger）

受法国游吟诗人的影响，在德国也出现了相应的世俗音乐人，以恋诗歌手和名歌手为代表。

1. 恋诗歌手　12 世纪下半叶至 13 世纪下半叶，德国出现一种被称为"恋歌"的方言抒情歌曲，唱此类歌曲的歌手即为恋诗歌手。主要由贵族骑士阶层组成，演唱爱情歌曲为主，也进行歌曲创作。

其创作的乐曲多为二拍子或四拍子，其中最具特色的是采用一种"巴歌体"（Bar form）的分节歌形式。其旋律的音乐结构为 AAB 的形式，即前两句歌词采用同一条旋律（AA），新的旋律（B）配上新的歌词，类似于副歌的形式，这是西方民歌中常见的一种曲式结构（谱例 2-6）。

♪ 谱例 2-6　奈德哈特·冯·鲁恩特尔（13 世纪）《欢迎你，五月明媚的太阳》（片段）

### 2. 名歌手

15世纪至16世纪，随着骑士阶层的没落、市民阶层的崛起，名歌手逐渐取代了恋诗歌手成为德国世俗音乐的主流群体。名歌手大多是中产阶级或具备某种手艺的诗人，他们不到处游荡而是属于有组织的行会。每个人在行会中的地位通过各种歌唱比赛、按照严格的标准来评定，从最低级到最高级，有学徒、学友、歌手、诗人、师傅等级别。瓦格纳的歌剧《纽伦堡的名歌手》就是对这个群体的描述。

## 五、巴黎圣母院乐派（School of Notre Dame）

12世纪下半叶，伴随着政治、经济、文化的发展，欧洲第一所大学——巴黎大学诞生，哥特式风格的代表性建筑巴黎圣母院（图2-1）也相应出现，成为中世纪各类学术和艺术活动最有活力的中心。复调音乐也在巴黎圣母院中得到了高度发展，形成了欧洲最早的乐派——巴黎圣母院乐派。

图2-1 巴黎圣母院

该乐派以莱奥南与佩罗坦为代表，复调音乐的体裁、节奏、技法在他们手中得到了完善与发展。尤其是狄斯康特风格以及华丽奥尔加农，在这里发展到顶峰。

**莱奥南**（Leonin，约1159—1201），诗人兼作曲家，在教会中有着重要地位，负责教会全年使用的复调音乐，并编成一部《奥尔加农大全》，包含了为宗教仪式日课和弥撒所创作的二声部圣咏。莱奥南擅长写作华丽奥尔加农，华丽奥尔加农在他的手上发展到了顶峰。他丰富了教会音乐技法，也为后世音乐家留下宝贵的模板。

谱例2-7为莱奥南的二声部奥尔加农《阿莱路亚，除免我罪的羔羊》中的第一段，下方定旋律声部为单个拉长的音符，而上方声部音乐的流动性较强。

♪ 谱例 2-7 莱奥南《阿莱路亚,除免我罪的羔羊》(片段)

**佩罗坦**(Perotin,约 1170-1236),是莱奥南之后最重要的巴黎圣母院乐派作曲家,修订了《奥尔加农大全》,创作了大量优秀的克劳苏拉,他的成就主要体现在对狄斯康特风格的发展上,在发展对位技术上有着重要贡献。

谱例 2-8 是佩罗坦为圣斯蒂芬节而作的升阶经《坐》,共四声部,低声部定旋律为一个长音延续,上方三个声部流动性强、非常华丽,具有典型的狄斯康特风格。

♪ 谱例 2-8 佩罗坦升阶经《坐》(片段)

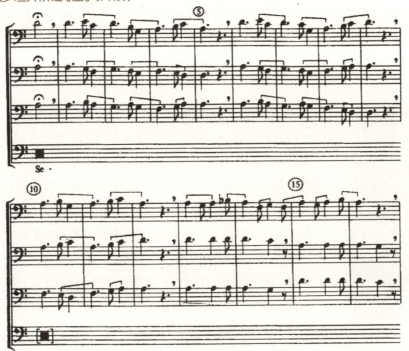

## 六、14 世纪"新艺术"(Ars Nova)

14 世纪,欧洲在政治、经济、文化上都呈现出新的发展趋势。基督教的力量在逐渐削弱,世俗王权的地位在逐渐提高。以宗教信仰为核心的文化逐渐向世俗文化转移,在音乐上体现为世俗音乐地位的提高。"新艺术"一词来源于法国诗人、音乐家维特利(P. de Virty)及其弟子所著的《新艺术》(Ars Nova)。其中提出了该时期出现的新的音乐风格的倾向,包括对记谱法、作曲技法的改革。与"新艺术"相对的是"古艺术",即 13 世纪以巴黎圣母院乐派为代表的复调音乐,14 世纪仍然有一些理论家坚决捍卫"古艺术"而反对"新艺术"的革新。

最早反映"新艺术"音乐特征的是法国作品《福维尔传奇》,这部作品创作于 1310 至 1314 年间,作者用这部作品反映当时教会内部的腐败与堕落。这部作品包含 167 首歌曲,多为单声歌曲,有回旋诗、叙事歌、尚松以及圣咏,包括宗教音乐、世俗音乐等。

"新艺术"在音乐风格的特征上体现出与"古艺术"之间的对峙,从总体上看音乐创作逐渐与礼拜仪式分离,世俗化的程度在提高,世俗的元素与宗教音乐在不断地融合与相互影响。具体在音乐形态上体现为以下几个方面:

节奏及记谱法:二分法逐渐取代三分法,新的记谱原则增加了时值更小的音符,使得音乐的动力性大大加强。其次,对古艺术时期节奏的不断完善,使得节拍、时值结构日趋规律化。

和声理论:三、六度音程的使用更加普遍,作为协和音程处理。其次,出现兰迪尼终止式,音乐有了导音的倾向性,标志着教会调式逐步向大小调体系过渡。

音乐创作:出现了新的音乐体裁形式,其中最具代表性的是"等节奏经文歌",这种等节奏的作曲技术常运用在 14、15 世纪的弥撒及经文歌中,体现出音乐作曲技术在逐渐逻辑化、理性化。

"新艺术"音乐主要反映在法国及意大利的音乐创作中。在法国主要以马肖的音乐创作为代表,而意大利以兰迪尼为代表。

马肖(Guillaume de Machaut,约 1300—1377)是法国新艺术时期一位重要的代表人物,是西方音乐史上第一位作品保存最为完整的音乐家,也是中世纪晚期法国音乐的集大成者。他的音乐创作包含了宗教音乐与世俗歌曲两大部分。

图 2-2 马肖

马肖的宗教音乐创作包括经文歌与弥撒曲两大体裁。马肖共创作了 23 首经文歌,以三声部为主,低音声部由乐器担任,重视等节奏技术的运用。马肖的《圣母弥撒》体现出他对大型弥撒套曲体裁形成的重要贡献。他第一次将常规弥撒的五个段落——慈悲经、荣耀经、信经、圣哉经、羔羊经作为一个整体进行创作,对文艺复兴时期弥撒套曲体裁的形成具有重要意义。

世俗歌曲是马肖创作的重心,包括维勒莱(Virelai)、回旋曲(Rondeau)以及叙事歌(Ballade)等。他的音乐与诗词的情感、结构及韵律紧密相关,注重歌曲表现力的挖掘。

兰迪尼（Francesco Landini，1325-1397）是14世纪意大利最有影响的盲人音乐家，他在音乐理论、天文及哲学上都有很深的造诣。他精通多种乐器，尤其是擅长制作和演奏便携式管风琴。兰迪尼留存下来的154首作品均是世俗音乐，除10首牧歌和1首狩猎曲外，其余都是巴拉塔，其音乐风格甜美抒情，不追求复杂的技巧。

兰迪尼最大的贡献是他作品结尾处常用的一种旋律终止形式，被赋以"兰迪尼终止式"（谱例2-9），强调导音下行到六级音再进行到主音解决。在这样的终止式中，开始出现了运用导音的倾向性，这种终止形式在15世纪都很常见。

♪ 谱例2-9 兰迪尼终止式

图2-3 兰迪尼

## 历史聚焦

## 一、西方早期多声音乐的形成与发展

在音乐形式中，两个或两个以上的独立声部同时发声进行，便形成了多声音乐，又称复调音乐（polyphony）。这种形式最早可追溯到古希腊时期。对"heterophony"（不同音）的描述中提到，它可能由人声和器乐伴奏而产生。但由于记谱法尚不发达，音乐的传播往往受口传心授的形式所限，一直到公元9世纪奥尔加农的出现，这种现象才有所改变。从这时起，欧洲音乐进入了多声部探索时期，同时也标志着欧洲音乐文化进入了一个新的历史阶段，从最早的单声音乐到多声音乐的转变，是一次具有重要意义的质变。它的出现拓展了人类情感和思想表达在音乐艺术形式上的承载空间，是西方音乐历史中一次重大的转折和改变。

### （一）奥尔加农（Organum）

奥尔加农是中世纪最早的一种复调音乐形式，也是以天主教格里高利圣咏为定旋律，在此基础上再加上一个或数个对位声部的作曲技术。它的发展经历了以下几个阶段。

#### 1. 平行奥尔加农（Parallel Organum，约850-1050）

大约9世纪中叶至11世纪中叶，欧洲出现了最早的多声部音乐——平行奥尔加农。它以格里高利圣咏为基础，在其上方或下方加一个平行四度或五度的声部。其写作规则是两个声部从同度开始，逐步扩展到四度或五度，经过一段完全平行的进行，再逐步回归到同度。此外，还出现了将下方声部向上重复八度或将下方声部向下重复八度的三声部、四声部奥尔加农。

♪ 谱例 2-10 平行奥尔加农（9 世纪）

谱例 2-10 是 9 世纪一部记录最早的多声音乐的《音乐手册》中的例子，高声部为圣咏，奥尔加农声部从同度开始，继而作四度平行运动，最后结束在同度。这时期，同度、八度、四度和五度为协和音程，其余音程为不协和音程。

**2. 自由奥尔加农（Free Organum，1050-1150）**

此类奥尔加农打破了奥尔加农机械的平行运动的格局，引进了斜向（oblique）和反向（contrary）的声部运动，为声部的独立和变化提供了基础。

♪ 谱例 2-11 自由奥尔加农《神的羔羊》

谱例 2-11 是圣咏《神的羔羊》，此曲嵌进了一段自由发挥的奥尔加农。声部运动既有斜向亦有反向，这种形式在当时已非常普遍，从此曲中我们可以感受到，旋律线条曲折起伏、音程对位结合丰富而富有变化，与前后两端的单线条圣咏形成鲜明对比。

**3. 花腔式奥尔加农（Melismatic Organum，1150 年前后）**

此类奥尔加农，作为定旋律的圣咏，都以长时值音出现，然后在上方加上一个自由的花腔式声部。在音程的对位上，除了在圣咏声部的每个开始音与另一个声部形成同度、八度、四度和五度音程外，可以随意使用任何音程。

♪ 谱例 2-12 圣马第亚修道院 花腔式奥尔加农《上主祝福经》

谱例 2-12 选自法国南部利摩日的圣马第亚修道院,是一首《上主祝福经》。该曲下方声部为定旋律声部,采用圣咏的一个长句并极度延长它的每个音符,而上方声部(奥尔加农)则对应定旋律声部的每个音符,并精心配制节奏自由的花唱。在固定声部的每句开始处,两个声部在交汇点上呈现出同度、四度、五度或八度音程,在几处交汇点之间,主旋律以持续音方式进行,上方声部以与其对应的协和音和不协和音的方式持续进行。

**4. 定节奏奥尔加农与狄斯康特(Rhythmic Mode, Discant, 1200 年前后)**

约在 12 世纪,在经历了花腔式奥尔加农以后,人们发现它过于自由,导致上下对位声部出现许多不协和音响。为了改变这种状况,人们开始关注节奏,并制定和规范了六种固定节奏模式,让作曲家选择使用:

I. ♩ ♪   II. ♪ ♩   III. ♩. ♪

IV. ♪ ♩ ♩.   V. ♩. ♩.   VI. ♪ ♪ ♪

这是记谱法历史上最早的节奏系统,它由长时值♩(longa)和短时值♪(brevis)两种类型组成。为了使定旋律和奥尔加农上下两个声部在节奏上一致和风格上统一,出现了一种"音对音"(note to note)的风格处理技术。人们把这种上下声部在节奏型上保持一致的织体形式称为"狄斯康特"。至此,复调音乐中的定旋律声部地位下降,而奥尔加农声部更加独立。

♪ **谱例 2-13 佩罗坦三声部奥尔加农《阿莱路亚》(片段)**

谱例 2-13 选自佩罗坦的三声部奥尔加农《阿莱路亚》(耶稣诞生)。该乐曲在节奏上以第三种节奏型为主,运用了有小节线的定量节奏(上方两个声部)与无小节线的非定量节奏(定旋律声部)相结合,以及反向奥尔加农和定节奏奥尔加农的手法,平行四、五度音程大大减少,在某些小节中还出现了三和弦。可以说,该曲是奥尔加农全部写作技巧的缩影。

在欧洲多声音乐发展中,奥尔加农的出现为音乐朝纵向空间和横向时间的发展确定了方向和开辟了新的道路,并从旋律和节奏的两个方向为音乐作品的统一提供了依据。

## （二）孔杜克图斯（Conductus）

约在 12 至 13 世纪，出现了一种被称为孔杜克图斯的音乐形式，其原意是"引导"。它既有单声织体，也有多声织体的形式。多声孔杜克图斯音乐形式的特点是：一是放弃了以圣咏作为旋律取材的基础，其每个声部都由作曲家自由创作，由于这一点，作曲家开始摆脱主旋律——圣咏的束缚，而走向了更为自由和广阔的自主创作之路；二是以二声部居多，但也有三声部和四声部；三是歌词具有押韵的特点，与旋律配合，多为音阶式风格，且形成一种音对音的处理方式。

♪ 谱例 2-14 孔杜克图斯（片段）

谱例 2-14 是一首复调孔杜克图斯，它是由作曲家自行独立创作固定声部旋律的作品。其上方声部旋律在节奏上与固定声部大体保持一致，形成音对音的写法，在统一使用节奏模式、各声部采用相同歌词的前提下，固定声部只供人声演唱。

## （三）克劳苏拉（Clausula）

约在 12 世纪末至 13 世纪，克劳苏拉出现并流行于法国圣马第亚修道院，是一种复调音乐形式。其原意为"段落""结尾"，最初是指在礼拜仪式中用来替换圣咏的复调音乐片段，也称"替换克劳苏拉"，因此常常被独立创作，并被集中汇编成册，以便使用者有所选择地替换，后来逐渐发展成为一种独立的复调音乐形式。其特点：一是节奏上纳入定节奏模式，有清晰的节奏节拍；二是风格上类似狄斯康特；三是声部从二声部到四声部；四是它的定旋律声部不再唱全部歌词，而是只唱一至两个音节，仅表示支持声部引自哪一首圣咏片段而已。后来，在此基础上，将没有歌词的声部填上歌词即成为"经文歌"。

♪ 谱例 2-15 克劳苏拉与经文歌 出自巴黎圣母院乐派（13 世纪）

a 克劳苏拉

b 经文歌

谱例 2-15 为 13 世纪巴黎圣母院乐派的一首克劳苏拉及其衍生的经文歌。其中，谱例 a 为克劳苏拉，共两个声部，歌词只有一个音节，节奏上采用音对音的创作手法；谱例 b 是将没有歌词的克劳苏拉填入歌词而形成的经文歌。其第二声部与第三声部采用的是谱例 a 的旋律材料，但在节奏及节拍上有所变化。

## (四)经文歌(Motet)

约13世纪中叶,经文歌成为法国最重要的复调音乐形式。其名称来自 mot 一词,法语释义为"词"。它是在无歌词的克劳苏拉声部上,填上歌词而形成的复调音乐体裁。该体裁经历了500年的发展历史。

♪ 谱例2-16 弗朗克经文歌《错爱(使我经受痛苦)-在五月-(童贞之女,上帝之母,是枝叶)其子是鲜花》(片段)

谱例2-16的音乐特点:一是选择圣咏作为最低声部的定旋律;二是在低音定旋律的上方加上两个声部,而两个声部的音符和节奏都形成了上密下疏的织体风格;三是13世纪的经文歌以三个声部最为典型,三个声部的旋律各自独立,同时,歌词内容、语言都不同,上声部一般用方言(法语),下方基础声部一般为宗教内容,用拉丁文;四是经文歌中常常有世俗内容和宗教内容共存现象,使其逐渐脱离了宗教仪式功能,而更趋向于世俗场景使用。因为该体裁成功地融合了宗教与世俗的因素,又是传统(定旋律)和自由性(自创旋律)作曲的结合,所以它具有旺盛的生命力,被西方作曲家认为是理性与感性的最佳平衡体现,该体裁一直延续到18世纪后期,直至19世纪还有作曲家创作这个体裁的作品。

## (五)等节奏经文歌(Isorhythm Motet)

"等节奏"是根植于13世纪的节奏模式,形成并成熟于14、15世纪的一种利用节奏型组织音乐结构的作曲技法,因在14世纪经文歌体裁中的广泛运用而得名。

其技术手法特征是:在支撑声部(低声部)中运用一个预先设计好的不断重复的节奏型——"塔利亚"(Talea)和一个不断重复着的旋律——"克勒"(Color)周期性地反复结合在一起,使音乐作品的结构建立在一种理性、有序和逻辑的控制之下,从而达到统一的审美效果。

♪ 谱例2-17 维特利等节奏经文歌《在树上-神圣的宗教信条之号角-我是少女》的定旋律

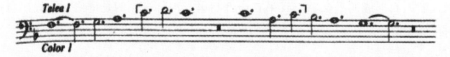

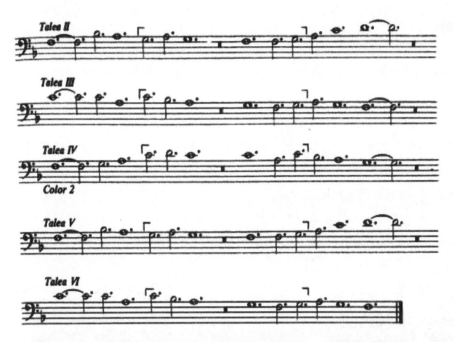

谱例 2-17 是 14 世纪"新艺术"的代表人物维特利创作的一首等节奏经文歌。从作品中可以看到,旋律分为两大段(三行一段),后三行是前三行的重复。节奏反复了六次(每行一段),每行的节奏形态都相同。作曲家用这种节奏不断重复的方式,试图达到作品结构统一的目的,为后来音乐家的创作提供了思路。

以上对中世纪出现的多声音乐形态和体裁进行了梳理和分析,不难看出,欧洲早期多声音乐经历了六百余年的发展历程。经历了从 9 世纪中叶出现的二声部平行奥尔加农到后来 14 世纪出现的非平行的三个以上的多声部音乐形态,从纵向音程结构发展为横向运动形态,从单一性构思发展为纵横二维性构思。正是这种既对立又统一的纵横矛盾运动,促使欧洲多声音乐创作从简单到复杂、由单一到多元、由低级到高级不断地发展、进化,为后来的和声学与对位学的发展奠定了基础。

## 二、西方早期记谱法与唱名法的发展

### (一)早期记谱法

#### 1. 字母谱

从古希腊时期开始便有采用希腊字母记谱的方式,用希腊字母代表音高的符号。后来,在诗歌韵律的基础上开始采用长短格的形式进行节奏记谱。以下是关于音高记谱的一些字母符号。

♪ 谱例 2-18 古希腊字母记谱法

### 2. 纽姆谱

最早的圣咏记谱只记录歌词而不记录具体音高,修士们在内心记忆大概的音高且采用口头传唱的形式,不利于圣咏的统一和传播。公元9世纪,教会音乐家开始尝试在歌词的上方运用一些简单的符号记录旋律的大致走向。例如:／表示由低向高的音,＼表示由高到低。这样简单的符号标记被称为"纽姆符号"(图2-4),它是根据指示声调起伏的语音记号发展而来的。

记谱体系的第一次重大突破是出现了有音高的纽姆符号(图2-5),这种纽姆符号通过其空间尺度的变化来表示部分的音程运动方向。到了10世纪,教会修士在歌词上方不同音高上加注更加多样的纽姆符号,用来更精确地记录音高。

此时的纽姆记谱方式的具体表现形式是一定高度的上下分开。最突出的特征在于,在一条线上将相同音高的纽姆符号对齐,因此形成了更为清楚、明白的有高度的纽姆记谱方式。

图2-4 无明确音高纽姆符号写成的《波洛涅升阶经集》二世纪采用没有谱表、无明确音高的纽姆符号写成

图2-5 有音高的纽姆符号写成的特拉克特 二世纪以有音高的纽姆符号

### 3. 四线谱

公元10世纪,教会修士画了一根红线代表音高F,并以红线为轴来确定纽姆符号的相对音高位置(图2-6)。不久后又画了一根黄线代表C,以记录圣咏旋律的相对音高位置。

图2-6 标记相对音高的一线谱

11世纪,教会音乐理论家圭多·达雷佐(Guido d'Arezzo,约997-1050)在他的著作《辨及微芒》中进一步扩展了这种用横线记录音高的记谱方式。圭多解释了线谱记谱法的原则,将横线增至四根,用不同颜色来区分,分别代表e-c-a-f四个音,他的革新性不仅体现在用线代表音高,还包括用线与线之间的空间代表音高。叠加在线与间之间的是纽姆符号,这些符号从此可以记录旋律音高与音程等具体信息。

♪ 谱例 2-19 交替圣歌《圣母,慈悲之母》四线谱版本

谱例 2-19 和 2-20 是一首四线谱记谱的古谱及现代译谱,其中一线用谱号▇标明为 c',▇则为 F,这两种谱号不表示绝对音高,它们只是相对的。现代译谱中常用的解读法为不管纽姆符形状如何,基本上一律诠释为同样时值,纽姆符号后加一点则时值加倍。同一线或间上连续两个或两个以上的纽姆符如在同一音节上,应唱成连音。纽姆符上方加一横线则表示该音略微延长。复纽姆符(一个符号代表两个或两个以上的音)按正常方式则自左向右读。纽姆符▇则从下往上读。斜行纽姆符▇只代表最高与最低两个不同的音。一线结束处的小记号▇预示下一行的起始音。歌词中的星号表示独唱与合唱的交替,星号之前为独唱,星号之后为唱诗班合唱。歌词下方标有 ij 与 iij 记号则表示前一句应唱两遍或三遍。

♪ 谱例 2-20 交替圣歌《圣母,慈悲之母》现代译谱

### 4. 有量记谱

四线谱的发明有效地解决了音高记谱的问题,使音乐摆脱了口耳相传的局限,但纽姆符号的记录形式仍未完善,其并未解决具体节奏时值的记谱问题。随着圣咏旋律的日益丰富、扩展和节拍观念的日益加强,对具体节奏时值的记谱更加迫切与需要。公元9世纪,圣咏已有明确的长时值和短时值记录,但随着多声音乐越来越复杂,原本的纽姆记谱已不能满足作曲家所需要的实际音响的记谱需求,在这样的背景下,教会音乐家采用了节奏模式或音群式的记谱方式来解决这一问题。例如,狄斯康特风格中的六种节奏模式,以三拍子为计量单位,类似于今天6/8或9/8拍的形态。这种来自固定节奏型的记谱法被称为"模式记谱法"(Modal Notation)。

13世纪,德国音乐理论家弗朗克(Franco of Cologne)在他的《有量歌曲艺术》一书中,论述了歌曲的节奏模式。弗朗克在节奏模式理论的基础上,用具体的音符形状和音群符号记录节奏的具体时值,提出了用不同形状的音符表明不同长短音的设想。

表2-2 单个音符和弗朗克记谱法的时值

| 音符名称及形状 | | 时值(按弗朗克的中拍) | 现代译谱对应形态 |
|---|---|---|---|
| 二重长音符 |  | 6 |  |
| 完全长音符 |  | 3 |  |
| 不完全长音符 |  | 2 |  |
| 短音符 |  | 1 |  |
| 替换短音符 |  | 2 |  |
| 倍短音符 | 小+大 | 1/3 + 2/3 |  |
|  | 三个小音符 | 1/3 + 1/3 + 1/3 |  |

弗朗克有量记谱的音符时值比例是 1∶3,我们将这种时值划分法称为三分法,到了 14 世纪新艺术时期,在弗朗克有量记谱的基础上,出现了新的记谱原则。一些新的划分方法以及时值更加短小的音符开始出现。如长音符(longa)、短音符(breve)、小音符(semibreve)都可各自分成两个或三个音值小一级的音符。长音符的划分为"长拍"(mode),短音符的划分为"中拍"(time),小音符的划分为"短拍"(prolation)。其中一分为三的三分法被认为是"完全的",一分为二的二分法被认为是"不完全的",但也逐渐被接受,并与三分法结合使用。两个新的音符形式被用来表明小于小音符的时值:微音符(minim,小音符的一半或三分之一)和半微音符(semiminim,微音符的一半)。后来完全的与不完全的长拍的原始符号被废弃,中拍和短拍的简化符号合二为一:圆圈代表完全中拍,半圆代表不完全中拍;圆和半圆中间加点表示大短拍,不加点表示小短拍,因此,形成如下音群组合模式:

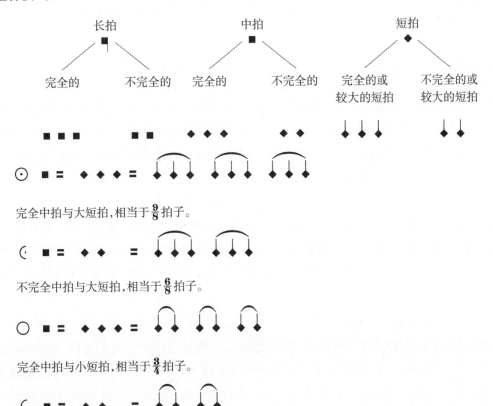

半圆符号 C 一直沿用至今,成为现代 4/4 拍的标记,而弗朗克的有量记谱也是全音符、二分音符最早的雏形。可见,中世纪记谱法对西方艺术音乐的发展起到了重要作用。

(二)唱名法

为了便于教唱,圭多建议采用一组音节 ut, re, mi, fa, sol, la 以帮助记忆从 G 或 C 开始的六个音级中的全音与半音的排列。这些音节取自圭多的一首圣约翰赞美诗《你的信徒们》,歌词共六

行,每句的开始音按上行音级排列——第一句始于C,第二句始于D,以此类推。六句歌词中,每句的第一个音节被用为音级的唱名名称,将其排列在一起便形成了ut, re, mi, fa, sol, la的六个唱名。后来因第一个唱名ut发音不够响亮,而改用do来代替。此后又增加了第七个音si,形成了一直沿用至今的七个唱名。

♪ 谱例2-21 圭多的圣约翰赞美诗《你的信徒们》

### 历史叙事——基督教文化与中世纪音乐艺术的发展

中世纪的宗教文化与音乐艺术有着紧密的关联,首先体现在宗教的礼仪文化上,音乐作为教会仪式中最重要、最完美的部分得到了重大发展。由于早期基督教受希腊文化影响较深,其音乐糅合了希伯来音乐和希腊音乐的特点。公元2世纪后,基督教传至地中海周边大部分地区,受到罗马文化的影响,逐渐形成以圣咏为主要形式的礼仪歌唱音乐。早期教会音乐大都起源于东方,主要有亚美尼亚、拜占庭、科普特和叙利亚四大礼仪圣咏,其中以叙利亚圣咏最具代表性。米兰主教安布罗斯曾引进叙利亚应答式圣咏,创作礼拜音乐,从而确立了适应崇拜礼仪的圣乐体系。大约在6世纪,教皇格里高利一世改进了教会音乐,主持收集编订了《格里高利圣咏歌集》,形成了具有简朴、崇高、纯净、优美风格的格里高利圣咏。随着罗马教会在基督教中的地位日益提高,其他各地教会的圣咏逐渐被格里高利圣咏所取代,由此,格里高利圣咏在欧洲和小亚细亚流行长达千余年,影响深远。

格里高利圣咏一般在罗马宗教两大礼仪圣事中使用,即弥撒和日课。

弥撒是罗马天主教会的主要崇拜仪式,其原文mass一词源自崇拜仪式的最后一句"Ite missa est"(意为"礼毕,会众散去")。从内容上看可分为常规弥撒和专用弥撒两类。常规弥撒是仪式中固定不变的部分,它包括慈悲经、荣耀经、信经、圣哉经和羔羊经。这些部分现由唱诗班咏唱,但在基督教早期由会众演唱。专用弥撒是仪式中可变的部分,它根据一年中教会的节期或某一特定的节日或纪念日而有所变化,短祷文、使徒书、福音书、默祷、序祷这些祷文属专用弥撒。音乐段落主要有进台经、升阶经、阿莱路亚、特拉克图斯、奉献经和圣餐经。

日课,即信徒每日的祈祷功课,每天共有八次祈祷仪式。最早编纂于《圣本尼狄克规章》,内容包括祈祷、诗篇、短歌、交替圣歌、启应经文、赞美诗和读经。日课的音乐收集在一本题为《日课交替合唱集》的礼仪曲集中,其主要音乐特征为吟诵诗篇和交替圣歌、咏唱赞美诗和短歌、吟诵经文及应答圣歌。

另一方面，修道院的生活与制度也影响着中世纪音乐艺术的发展。众所周知，12世纪大学出现之前，系统科学正规培养音乐人才的学校并不存在，而专门从事音乐创作的职业作曲家更未形成，当时，担任这一职责的音乐人就是修道院的修士。修士的基本职责就是研读宗教书籍，学习教义，抄录经典，同时举行祈祷和唱赞美诗。

格里高利主教一世就是西方修道院发展历史上发挥重要作用的杰出人物。在他任职期间，修道院才成为欧洲基督教教会的一个基本机构，在他的倡导下，教会委派修士到民间及各地去收集民歌，并让修士抄录手稿，整理填写乐谱，同时规定什么乐曲在什么场合、什么仪式上才能演唱。到公元9世纪，教会为了让音乐在基督教仪式中起到更好的崇高效果，多声音乐开始出现，而这些多声音乐的创造者却都是来自修道院的修士。例如，中世纪的多声部音乐花腔式奥尔加农的重要发祥地就是在法国南部利摩日的圣马第亚修道院（图2-7）；现存的9世纪纽姆谱手抄本，来自圣高尔（St. Gall）修道院。又如，线谱最早由来自意大利南部贝内文托（Benevento）的音乐家开始使用，他们都是一群在修道院从事抄写乐谱的修士。据文献记载，唱名法的发明人圭多·达雷佐（图2-8）也是一名修士，他在费拉拉（Ferrara）附近的庞邦萨（Pomposa）修道院接受教育，也曾在该修道院训练歌手，传授他的音乐理论，并与好友米切尔（Michael）修士一起为对唱经本填写乐谱。最早的宗教音乐形式继叙咏是在格里高利圣咏基础之上发展起来的一种附加类音乐体裁，最早运用这一手法的音乐家就是修士诺克尔·巴尔布勒斯（Notker Balbulus）。大约在12世纪中叶，巴黎圣母院教堂成为欧洲宗教音乐的发展中心，大批的修士在这里从事音乐创作活动，并形成了圣母院乐派，该乐派为宗教音乐宝库贡献了许多二、三、四声部的奥尔加农作品，这些音乐都集中收藏在《奥尔加农大全》一书中。

图 2-7　圣马第亚修道院

图 2-8　圭多·达雷佐

修道院在文化艺术上承担并执行初步的教育机构职能。在抄写和整理基督教文化经书以及古代学术典籍过程中，修道院不自觉地为"黑暗时代"的中世纪欧洲保留和传承了古典文化，并培养了一批文化艺术人才，同时还创作了一批优秀的宗教作品。他们成为了中世纪教育职能的实际承担者，也是文化艺术活动的践行者。"他们不仅要教授读和写，还要教那些为教会事务和仪式所必需的艺术和科学，如书法、绘画、音乐，尤其是年代学和历法知识。"[1] 可以说，中世纪基督教文化中修

---

[1] ［英］斯托弗·道森. 宗教与西方文化的兴起 [M]. 长川某，译. 成都：四川人民出版社，1989：49.

道院制度的存在,对格里高利圣咏和后来的多声宗教音乐作品和体裁的发展,都产生了重要作用。

基督教文化与音乐艺术双方都具有各自的独立品格,二者彼此在特定的历史文化语境中选择了对方,并相互依存、相互渗透、相互支撑,由此派生出富有崇高、纯净、空灵特点的音乐。宗教仪式赋予了音乐以文化内涵,而音乐又赋予仪式象征及感召意义。

## 🎵 历史经典

### 一、格里高利圣咏《热情的颂歌》

该作品由一首交替圣歌(antiphon)与一首完整的诗篇歌113(Psalm 113)组成。

交替圣歌由独唱部分(solo)与合唱部分(chorus)交替完成,诗篇歌共包括十段不同歌词内容。相对于交替圣歌,诗篇歌更具吟诵性,采用形式简单的音节式风格。诗篇歌的大部分歌词在一个吟诵音上吟唱,首句采用简单的旋律程式,其后每行诗中间的点符及结尾均采用相似的旋律起伏。

整部作品建立在副弗里几亚调式(Hypophrygian)之上,旋律呈现出平稳的级进进行,以音节式风格为主,偶有纽姆式,节奏较为自由且无规律性,根据歌词的律动决定节拍的规律及音乐的结构。

🎵 谱例2-22

### 二、花腔式奥尔加农 圣马第亚乐派《上主祝福经》

该作品属于一首花腔式风格的奥尔加农,是由法国南部的圣马第亚乐派所创作的《上主祝福经》。在圣马第亚风格中,下方声部为固定声部,采用格里高利圣咏的一个乐句并延长它的每个音符,而上方声部(奥尔加农声部)则对应固定声部的每个音符,并配置节奏自由的繁复花唱。在与固定音符交汇处,两个声部呈同度、四度、五度和八度音程。整体上,固定声部呈长持续音形式进行,上方声部则在与其对应的协和音和不协和音上自由地任意进行。

🎵 谱例2-23

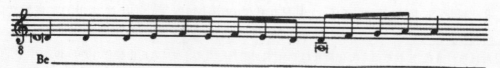

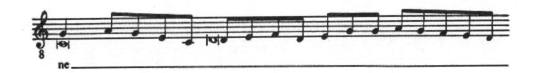

## 三、奥尔加农《阿莱路亚（耶稣诞生）》

该作品是一首狄斯康特风格的奥尔加农，属于巴黎圣母院乐派的代表作品。运用于晚课套曲的首尾，在礼拜仪式过程中，三位独唱者先唱这段"阿莱路亚"，紧随的原始格里高利"阿莱路亚"（它构成了这首奥尔加农的低声部）由整个唱诗班唱出。在这之后，几位独唱者又唱出一首与这首"阿莱路亚"风格相近的三声部奥尔加农短诗曲，接着又是另一首素歌短诗曲的合唱，最后独唱者再次唱出这段"阿莱路亚"奥尔加农。作品建立在三声部之上，其中固定声部（下方声部）以无节拍的方式开始，在第 32 小节处开始出现有量节奏的特征。

♪ 谱例 2-24

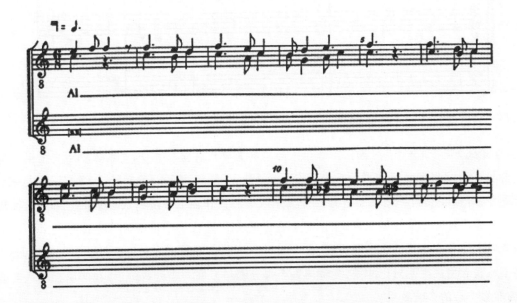

## 四、彼特罗经文歌《有些人由于嫉妒—令人伤心的爱—慈悲经》

该作品是一首彼特罗经文歌的片段，具有鲜明的 13 世纪晚期经文歌的风格特点。作品的第三声部为定旋律声部，是一首弥撒的慈悲经，固定声部有着一致的节奏，每个音符有同样的时值，每个小节不变地出现。而中间声部较为中庸，介于上下声部之间，且以四小节为一乐句的方式处理。上方声部是三个声部中最为自由、快速的声部，常有较不规则的连音出现（如第二小节的六连音和第四小节的五连音），有类似于"讲话"般的节奏。各声部的乐句长短不一，休止符没有共同出现，所以整首乐曲给人一种持续、不间断的感觉。作品开始及终止等重要部分仍然建立在四、五度音程上，但可以看出三度音程作为"不协和音"被运用得最为广泛。

♪ 谱例 2-25

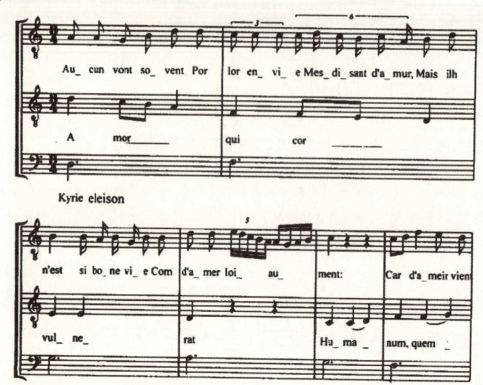

## 五、马肖《圣母弥撒》之《慈悲经》

《圣母弥撒》是"新艺术"时期法国音乐家马肖的重要代表作品之一,是西方音乐史上第一部常规复调弥撒套曲。根据常规弥撒的五个部分(慈悲经、荣耀经、信经、圣哉经、羔羊经)形成一个整体进行写作,可以在任何一个歌唱圣母的弥撒中演唱。该作品取自其中的《慈悲经》部分。《慈悲经》是一个四声部的等节奏型乐章,全曲建立在当时非常流行的严格的等节奏技术之上。作品体现出马肖对不协和音运用的成熟与大胆,其中很多不协和音因素在后来的复调音乐中被禁止使用。与这些不协和音构成强烈对比的是,复调的每个部分都结束在一个开放的、协和的四、五、八度音程上,形成非常生动的音响效果。

♪ 谱例 2-26

**问题与思考**

1. 格里高利圣咏的定义、形成、运用、特征及其功能分别是什么？
2. 附加段和继叙咏的出现对西方音乐艺术的发展意味着什么？
3. 早期多声音乐的形成对欧洲音乐的艺术化产生了什么影响？
4. 孔杜克图斯的出现对音乐创作意味着什么？
5. 14世纪"新艺术"的出现对文艺复兴的音乐发展意味着什么？
6. 中世纪世俗音乐形成的条件有哪些？
7. 分别找一首中世纪的宗教声乐作品与世俗声乐作品，分析其音乐语言特点（调式、音阶、拍号、节奏）。

**阅读与思辨**

1. ［美］理查德·霍平. 中世纪音乐 [M]. 伍维曦，译. 上海：上海音乐出版社，2018.
2. 刘志明. 中世纪音乐史 [M]. 台北：全音乐谱出版社，2001.
3. ［英］安德鲁·威尔逊－迪克森. 基督教音乐之旅 [M]. 毕祎，戴丹，译. 上海：上海人民美术出版社，2002.
4. 伍维曦. 纪尧姆·德·马肖的《圣母弥撒》——文本与文化研究 [M]. 上海：上海音乐学院出版社，2010.
5. 陈小鲁. 基督宗教音乐史 [M]. 北京：宗教文化出版社，2006.
6. 杨周怀. 基督教音乐 [M]. 北京：宗教文化出版社，2001.
7. 谢炳国. 基督教仪式和礼文 [M]. 北京：宗教文化出版社，2013.

# 第三章
# 文艺复兴时期音乐（Renaissance Music）
（1450—1600）

## 🎵 历史语境

"文艺复兴"一词，最早是由意大利艺术史家瓦萨里（Giorgio Vasari，1511-1574）在他的名著《意大利绘画、雕刻和建筑名家列传》（1550年）中提出的。1751年至1772年出版的法国《百科全书》第一次肯定性地使用了"文艺复兴"（Renaissance）一词，以标明14、15、16世纪文化和艺术上的辉煌成果。文艺复兴运动是借复兴古希腊、罗马文化为契机而全面推行的一种新的人生观、新的价值观和新的生活方式，并引发学术思想和文化艺术及审美观念上的全面变革，试图通过复兴（"再生"）古希腊和罗马经典学术，如修辞学、哲学、人文学科（世俗的），以及近代的科学技术等，来取代"黑暗时代"（中世纪）的神学。文艺复兴运动在意大利兴起，波及了整个欧洲大陆，先后持续了300余年之久。这一运动预示了欧洲近代社会的产生，并为近代社会的发展奠定了文化和思想基础。

从社会、政治和经济上看，从14世纪到16世纪，西欧开始由封建制度向资本主义过渡。14世纪后半叶，意大利北部各城市率先出现了体现资本主义生产关系的手工业和工商业，以及其特殊的地理位置，成为了东西方贸易的重要枢纽，频繁的国际贸易为其带来了巨额的财富。特殊的社会商业和城市生活的世俗化商业环境，使意大利许多城市相继获得自治，政治上也普遍实行君主制，而把持政权的主要是富商、作坊主和银行家等。

从科学技术和自然探索上看，资本主义生产方式的出现，不仅动摇了中世纪的社会基础，而且确立了人的价值，肯定了人是生活和自然的创造者和发明者。在这种人文主义精神的驱使下，给科学主义和自然主义在这一时期的发展带来了研究方法和思维方式的变革。如14至16世纪是欧洲海外大陆大发现的时代，海上贸易的发展带动了欧洲人大规模的探险活动，如：马可·波罗（Marco Polo，1254-1324）的中亚和远东探险经历；热那亚人（Genoa men）找到了加那利群岛，以及这之后又寻找到了通往印度的海路；哥伦布（Christopher Columbus，1451-1506）受雇于西班牙国王环球航行，并于1492年发现美洲新大陆；等等。这一时期西方世界的探险活动引进了中国的火药制造及应用技术，也从根本上改变了欧洲人的战争方式及战争观念。欧洲人的海外探险活动还使地理学、统计学、历史学和天文学等近代科学得到了迅速的发展。海外探索发现了大量的不同人种和发达的异族文明，开阔了人们的视野，客观上动摇了基督教的世界中心论的权威性，滋长了人们的怀疑精神，促成了人们对自然界和科学的关注与研究。人们探究病理时开始大量运用人体解剖学技术，透视学理论被广泛运用在绘画和雕塑艺术上，军事工程、机械制造和建筑上大量运用复杂的数学、几何运算理论，等等。在诸多的发明中，最具有革新精神的是印刷术。1446年，第一批图书由科斯特（Koster）在哈勒姆印刷成功，1500年后，大批古典和当代版图书得以出版，从而为新知识的广泛传播起了推

波助澜的作用。科学实证的研究方法不仅被运用在自然科学上，而且大量运用在语言学、修辞学、伦理学、法学、历史学和艺术学等人文社会科学领域的研究中。这对物质世界和自然科学的探索带来了科学的复兴，成为现代科学成就的直接起源，从而为17世纪近代哲学和科学的发展奠定了基础。

从文化艺术上看，文艺复兴是在古典文化复活的旗帜下开展的一场新文化运动，其指导思想是"人文主义"（humanism）。人文主义是与古典文化紧密联系在一起的，是一种与中世纪宗教思想相对立的世俗主义思想。其主要文化特征是提出"以人为中心"，反对宗教神权，反对宗教禁欲主义，崇尚科学理性，反对神秘主义。可见，人文主义思想与科学理性主义是文艺复兴时期文化的基础和标志。

在这一时期，发生了许多历史事件，并出现了许多伟大的人物和思想，以及大批优秀的艺术作品。这些人物、思想和作品对人类的发展产生了巨大的影响。这些人物有：创立日心说的哥白尼（Copernicus，1473—1543）、发现新大陆的哥伦布、实现环球旅行的麦哲伦（Magallanes，1480—1521）、实行宗教改革的马丁·路德（Martin Luther，1483—1546）。在文化艺术领域出现的人物有：达芬奇（Leonardo da Vinci，1452—1519）、米开朗琪罗（Michelangelo，1475—1564）、拉斐尔（Raphael 1483—1520）、塔索（Tasso，1544—1595）、伽利略（Galileo，1564—1642）、康帕内拉（Campanella，1568—1639）、莎士比亚（Shakespeare，1564—1616）、塞万提斯（Miguel de Cervantes，1547—1616）、培根（Bacon，1561—1626）、波提切利（Botticelli，1445—1510）、阿尔贝蒂（Alberti，1404—1472）和蒙田（Montaigne，1533—1592）等。

在音乐艺术上，由于"人文主义"思想对音乐家的影响，作曲家有意识地在创作中追求人的生活和人的情感表达。用音乐表现歌词内容，无论在宗教作品还是世俗作品中，始终表现了"人"的情感，即使在宗教音乐体裁中，也常常渗透着世俗内容。音乐家开始创作富有个性的作品，在音乐风格上追求独创性和国际性，并将自己看作具有创造力的艺术家。

这一时期，音乐形式以声乐艺术为主导。音乐创作上，教会调式依然被作曲家广泛采用，音乐织体以复调为主，对位技术得到了广泛的运用和发展，这一时期被史学家们誉为复调技术发展的第一个黄金期，与地域、师承和音乐风格有关联的乐派开始出现。音乐体裁上，世俗音乐地位开始上升并受到作曲家的重视，但宗教音乐体裁依然与世俗音乐并行发展。音乐生活上，新兴贵族和中产阶级开始赞助音乐，使音乐开始摆脱教会控制，音乐家的自由度开始逐渐得到释放。这一时期的宗教改革运动，对音乐产生了深远的影响，为后来出现一批与"众赞歌"有关联的器乐体裁埋下了种子。随着印刷术的发明，乐谱开始得到大量的印刷，这为音乐艺术的传播和发展奠定了基础。

### 历史视点

## 一、16世纪"众赞歌"（Chorale）

马丁·路德这位杰出的人物和他的宗教改革成为16世纪主宰西方世界的力量。他不仅改变了欧洲的面貌，也改变了人们关于自身、他人和周围世界的认识。宗教改革运动于1517年10月31日由马丁·路德所领导，最终成立了新教。宗教改革运动起初在德国地区爆发，随后波及整个

图3-1 马丁·路德

欧洲。改革后的新教不像天主教是一个统一的教派，而是由多个不同的派别组成，其中比较著名的有德国北部地区的路德教派、法国的加尔文教派以及英国的圣公会。

在音乐领域，宗教改革运动所带来的革新体现出对原有以格里高利圣咏为核心的天主教音乐体系的对立，新教在仪式内容、音乐风格、演唱形式等方面都体现出与原有天主教圣咏的差异性，其中以德国北部地区路德教派的"众赞歌"最为典型。

马丁·路德对音乐有着很深刻的认知，非常重视音乐在教会中的地位，他将人文主义因素引入到新教的音乐创作之中，对新教的弥撒仪式、音乐风格等进行了改革。具体的改革措施包括以下几个方面：

第一，不用拉丁文演唱，而是用各国本地的语言。因此，他将《圣经》翻译成德语，使那些不懂拉丁文的德国普通群众也可以看得懂。

第二，曲调来源于新创作的旋律、世俗歌曲改编及原圣咏改编等。众赞歌有一种现象称为"换词歌"，既保留一些原有旋律不变，但又将歌词改编成新的内容。其中最著名的一首换词歌是伊萨克的利德《因斯布鲁克，我必须离开你》，本身是一首世俗的利德歌曲，被改编成了《啊，尘世，我必须离开你》的宗教内容。

第三，众赞歌的曲调风格有单声到四声部合唱不等，音乐织体兼有复调及简单的主调形式，旋律集中在高声部。著名的众赞歌作曲家约翰·瓦尔特（Johann Walter, 1496–1570）出版了多首众赞歌的复调配乐形式；还有部分作曲家创作的众赞歌带有简单的和弦式风格，也被称为"康兴纳"风格（Cantional）。

第四，引入管风琴为众赞歌伴奏。

下例音乐是马丁·路德作词的众赞歌《上帝是坚固堡垒》片段，其节奏铿锵有力，音乐充满刚强、昂扬的力量，被称为16世纪的"马赛曲"。

♪ 谱例3-1 马丁·路德《上帝是坚固堡垒》

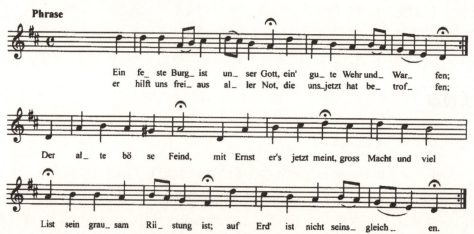

众赞歌的发展为 16 世纪宗教音乐的发展开辟了新的方向,同时也成为后世音乐家创作的灵感来源。J.S. 巴赫、梅耶贝尔、门德尔松、瓦格纳等都有根据众赞歌的音乐素材所创作的作品。

## 二、帕莱斯特里那风格(Palestrina Style)

由于天主教内部存在的种种腐败现象,以及新教的日益扩张,针对天主教内部的改革呼声也日益强烈。罗马教会于 1545 年在意大利北部的特兰托召开宗教会议,商讨教会内部的改革措施。在音乐领域,他们提出:首先,要排除一切世俗因素对宗教音乐的干扰,反对一切违背教义的不节制的音乐内容;其次,圣咏声部要优于复调声部,歌词内容必须清晰可见,反对过分华丽不节制的花唱式旋律。这份决议对罗马地区的宗教音乐发展有着重要的影响,最终促成了严肃保守的罗马乐派的诞生。

罗马乐派(Roman School)的代表人物是帕莱斯特里那(Giovanni Pierluigi de Palestrina,约 1525–1594),他是文艺复兴晚期的重要音乐家。他出生于意大利的小城市帕莱斯特里那,以地域的名称作为他的姓氏,其创作主要以圣彼得大教堂为中心。帕莱斯特里那的音乐创作力求教堂音乐的静穆、严肃及纯粹,在继承法-弗兰德作曲家传统的基础上,他开创了一种新的复调音乐的风格,庄严明净、流畅和谐,被称为"帕莱斯特里那风格",将中世纪发展以来的声乐复调风格发展到高峰。

帕莱斯特里那是一位多产的音乐家,他的大部分创作为宗教作品,包括 105 首大型的弥撒套曲、250 首经文歌、35 首圣母赞主曲,都是无伴奏合唱作品。弥撒曲是帕莱斯特里那音乐创作的核心,其形式非常多样,包括模仿弥撒曲、释义弥撒曲、定旋律弥撒曲以及卡农弥撒曲。其中最有名的是《马尔切利斯教皇弥撒曲》,这部作品为六声部的无伴奏合唱音乐。

♪ 谱例 3-2 帕莱斯特里那《马尔切利斯教皇弥撒曲》之《羔羊经》I

从这部作品可以看出帕莱斯特里那的音乐创作体现出下列特征：

① 旋律以平稳的级进为主，形成拱形结构；

② 以自然音体系为主，限制使用不协和音，如果出现必须立刻解决，以造成协和音与不协和音、紧张与松弛感的交替进行（例如第10小节第四声部延留音d，在第9小节为协和的和弦音，第10小节作延留音处理，并立刻下行解决到c）；

③ 严格遵循对位法则；

④ 运用音乐的动机发展以及终止式寻求音乐明晰的结构性。

帕莱斯特里那的音乐创作代表了文艺复兴时期复调技术创作的典范，是后世对位法教学的基础。1725年，奥地利作曲家富克斯（Johann Joseph Fux）出版了一部著作《艺术津梁》（Gradus ad Parnassum），总结了帕莱斯特里那的风格，成为了学习16世纪对位法的权威教材。

托马斯·路易斯·德·维多利亚（Tomas Luis de Victoria）是帕莱斯特里那的追随者，也是罗马乐派的重要代表人物。他的作品全以宗教为题材，包括20首弥撒曲，约52首经文歌及圣母颂等。音乐风格与帕莱斯特里那接近，但更具备宗教性，在他的弥撒曲中，甚至避免使用同时代人习惯使用的世俗曲调，而是从宗教音乐或者传统的格里高利圣咏中选择和确定曲调和创作意向。

## 三、16 世纪意大利弗罗托拉（Frottola）

弗罗托拉指 15 世纪末至 16 世纪意大利民间流行的世俗声乐体裁，其社会功能主要是供狂欢节、城市庆祝活动、剧场演出、街头表演、家庭及宫廷表演使用。歌词主要描写爱情，基于民间题材改编或采用民间诗歌与诗人的诗，如罗马诗人贺拉斯（Horatius）、意大利诗人波利齐亚诺（Angelo Poliziano）和意大利诗人彼特拉克（Francesco Petrarca）的作品。致力于弗罗托拉创作的作曲家有意大利作曲家巴尔托洛梅奥·特隆蓬奇诺（Bartolomeo Tromboncino）、若斯坎·德·普雷（Josquin des Prez）、卡洛（M. Kapo）。

弗罗托拉通常为四声部，上方声部为主导声部，风格以"主调—和声风格"最为典型。与当时的宗教音乐相比，较多受到民间多声音乐的影响。结构自由、形式多样，与诗歌联系非常密切，反映为歌词的分段和韵脚分布，严格遵守诗的格律。

16 世纪，弗罗托拉逐渐被牧歌取代。

下列谱例为卡洛作曲的四声部的弗罗托拉。

♪ 谱例 3-3　卡洛　弗罗托拉

## 四、法国尚松（Chanson）

法国尚松来自拉丁文 cantio 一词，意为歌唱、歌曲。广义上指所有用法文谱写的世俗歌曲，狭义上指 15、16 世纪的法语世俗歌曲。这一时期的尚松既体现出法国民族歌曲的传统，又呈现出北部作曲家复调风格的影响。法国尚松受意大利弗罗托拉的影响，体现出轻松、快速、节奏感强烈的四声部歌曲，旋律集中在高声部。节奏以二拍子为主，大部分为主调织体，也有少部分模仿复调的技法，为音节式旋律，结构上常采用 aabc、abca 的结构形式。尚松的题材涉及非常广泛，以爱情题材为主。

雅内坎（Clement Janequin，约 1485–1558）是最有代表性的尚松作曲家之一，作有 250 首尚松。他的尚松内容广泛，其中描绘性的尚松是他最具特色的代表，整体上呈现出生动、活泼、幽默的风格特点，充满了乐观的生活气息。《战争》是雅内坎最有名的一首尚松作品，可能是为纪念法国弗朗西斯一世 1515 年的马利纳诺战役而作。作品运用了卡农式的模仿手法，用大量的象声词描绘了炮火声、号角声，营造了激烈的战争气氛，音乐织体涵盖了主、复调织体。

图 3-2　雅内坎

♪ 谱例3-4 雅内坎尚松《战争》(片段)

16世纪下半叶出现了"和弦—和声风格"的尚松,其主旋律主要在女高音声部,这类的尚松已经具备了主调织体的本质,其进一步发展导致了独唱歌曲的产生,并有乐器伴奏,例如琉特琴及键盘乐器。在法国,此类尚松称为"宫廷歌曲"。

## 五、坎佐纳(Canzone)

坎佐纳来自拉丁文cantio,系"歌曲"的意思。12至13世纪普罗旺斯地区的游吟诗人的抒情诗篇称作坎佐纳;从16世纪开始,声乐作品开始不断被改编成器乐作品,此类作品也称为坎佐纳。器乐坎佐纳成为16世纪后期最重要的对位器乐曲体裁,早期的大部分作品为管风琴而作。器乐合奏的坎佐纳大约出现于1580年,最终发展为17世纪的教堂奏鸣曲。

器乐坎佐纳的结构类似利切卡尔(Ricercare)①,部分为分节歌结构,部分为再现结构。最早

---

① 利切卡尔(Ricercare)原意为"寻求",是产生于16世纪的器乐体裁,运用多样化的模仿手法对主题进行发展,对赋格体裁的形成具有重要影响。

的坎佐纳是单一的主题在一个持续的乐章中作对位处理。后期,其他一些坎佐纳开始引入对比性主题,每个主题轮流出现,它们在节奏、旋律上明显不同,开始呈现出一系列对比性段落的面貌。写作器乐坎佐纳的作曲家主要有乔瓦尼·加布里埃利(Giovanni Gabrieli,约1557-1612)、吉罗拉莫·卡瓦佐尼(Girolamo Cavazzoni,约1525-1577)、维亚达纳(Lodovico da Viadana,约1560-1627)等。

## 六、琉特音乐(Lute)

琉特琴是流行于16、17世纪的拨弦乐器,琴身呈半梨形,琴弦以肠线制成。演奏时将琴横抱于怀,左手按弦,右手拨奏,有曼多林、班多拉等多种变体。中世纪的绘画与雕刻上出现了琉特琴的样式,乐器的大小与乐器的构造并不固定,但通常是用拨片弹奏。到1500年左右,开始确立了琉特琴的形制,此时以6排11弦、Gg-Cc-ff-aa-d'd-g'的调弦为标准。琉特琴采用特殊的记谱法——由线和字母(或数字)组成的图解式符号记谱法(Tablature)。16世纪是琉特琴发展的黄金时期,其重要性仅次于当时的管风琴和羽管键琴。意大利、西班牙、法国、英国和德国的作曲家们

图3-3 雷贝克琴(左)和琉特琴(右)

都为琉特创作了许多作品,其体裁包括舞曲、坎佐纳、利切卡尔、幻想曲、即兴风格曲及宗教、世俗声乐经过装饰的改编曲等。琉特琴运用非常广泛,主要原因在于其细腻的表现力,是独奏、合奏、舞蹈与歌曲伴奏中最常见的乐器,它的演奏技法、独特的装饰风格、新的分解和弦技巧以及连音演奏等都对后世古钢琴音乐有重要的影响。17世纪出现了10到12排的琉特琴,被称为巴洛克琉特琴,甚至在J.S.巴赫的作品中也有为琉特琴而创作的乐曲。但是,随着弦数的增加,琉特琴的演奏难度越来越大,在大键琴兴起后,琉特琴的运用逐渐减少。

## 🎵 历史聚焦

### 一、西方早期乐派的发展及其特征

15世纪初,在法国北部、比利时及荷兰南部等低地地区形成了一个文化圈,产生了一批多产的、富于艺术水准的音乐家,他们活跃于欧洲各地,对各国音乐文化的发展产生重大影响。我们将这一地区的音乐家群体称为"Netherland",即尼德兰乐派,包括勃艮第乐派(也称为第一尼德兰乐派)及法-弗兰德乐派(也被称为第二尼德兰乐派)。尼德兰乐派是西方音乐史上出现的第一个复调音乐家群体,他们的创作在保留意大利、法国音乐的基础上,受到了英国音乐的影响,逐渐形成

一种国际性的音乐语言,对欧洲艺术音乐体系的形成产生了重要影响,特别是对复调音乐技法的发展、和声对位观念的形成以及复调向主调音乐的过渡起到了决定性的作用。

### (一) 勃艮第乐派

勃艮第地区包括今法国北部、比利时、卢森堡和荷兰等地。勃艮第公爵名义上是法王的臣属,实际上作为一个独立的主权国家的统治者与其权力平等。历代勃艮第公爵都是艺术的热情赞助者,勃艮第公爵的小教堂成为整个欧洲的榜样。宫廷小教堂的常任音乐家约15至27人,其中有本地培养的,也有从英国或巴黎等其他地方招聘的最优秀的音乐家,为勃艮第带来了不同地区的音乐风格和元素。这些音乐家既为宫廷提供教堂礼拜用的音乐,也可以为宫廷的世俗娱乐活动服务。除小教堂外,勃艮第公爵还拥有一个由游吟艺人组成的乐队,包括小号、维埃尔、琉特琴、竖琴和管风琴等。由此,勃艮第地区成为了培养欧洲音乐家的摇篮,这些音乐家被各个国家宫廷所雇用,他们将勃艮第音乐风格带到欧洲各地,使勃艮第取代了法国、意大利成为整个欧洲音乐的中心,并促成了一种国际化音乐风格的诞生。这批音乐家以纪尧姆·迪费(图8-1)和吉尔斯·本舒瓦为代表,他们主要从事弥撒曲、经文歌以及一些法语尚松的创作。

#### 1. 纪尧姆·迪费

图 3-4 纪尧姆·迪费

纪尧姆·迪费(Guillaume Du Fay,约1397-1474)是这一时期最重要的音乐家,约1397年生于康布雷或其附近,1409年成为大教堂的一名唱诗班男童。年轻时为意大利和法国的一些宫廷和小教堂服务。1439年后大部分时间在康布雷度过,任康布雷大教堂神父兼布鲁日和蒙斯等地大教堂神父。

迪费的音乐体现出英国、法国以及意大利的多种元素融合的国际性风格。他的创作形式多样,以弥撒曲、经文歌以及法语尚松为主。迪费发展了定旋律弥撒套曲体裁,这一体裁在新艺术时期马肖等音乐家手中已经开始尝试,但并不常见。15世纪中叶以后,越来越多的音乐家创作复调的常规弥撒套曲,并将常规弥撒各部分基于同一圣咏或世俗旋律来加强整部作品的统一性,并对这一定旋律进行增值、减值、倒影、逆行等多种对位手法处理,此类弥撒曲被称为"定旋律弥撒套曲"。在迪费的弥撒曲中还会在定旋律声部下方加一个对位声部,形成四个声部的弥撒曲形式。此外,迪费的宗教音乐中开始采用世俗曲调作为定旋律声部,具有开创性的意义。迪费的世俗音乐创作以法语尚松体裁为主,他的尚松作品以传统的固定形式进行创作,其中以回旋歌形式为主体,呈现出旋律更加流畅、风格更加细腻典雅的特征。除了以上特征,迪费的音乐风格还体现在三、六度音程的福布尔东(Fauxbourdon)式风格的呈现,这一特征主要是受当时英国音乐的影响。

以下谱例是迪费《"脸色苍白"弥撒曲》中的《荣耀经》。《"脸色苍白"弥撒曲》是迪费的代表性弥撒曲作品,该部作品采用定旋律弥撒套曲的形式。常规弥撒的五个部分都基于同一条叙事歌旋律,在不同部分出现时做时值的变化。例如,在《慈悲经》《圣哉经》和《羔羊经》中,叙事歌每个

音符的时值是双倍的;在《荣耀经》和《信经》中,定旋律出现三次,第一次是三倍时值(谱例 3-5a 中歌词:Adoramus te),第二次是两倍时值,最后一次出现是正常时值。

♪ 谱例 3-5 迪费《"脸色苍白"弥撒曲》中的《荣耀经》

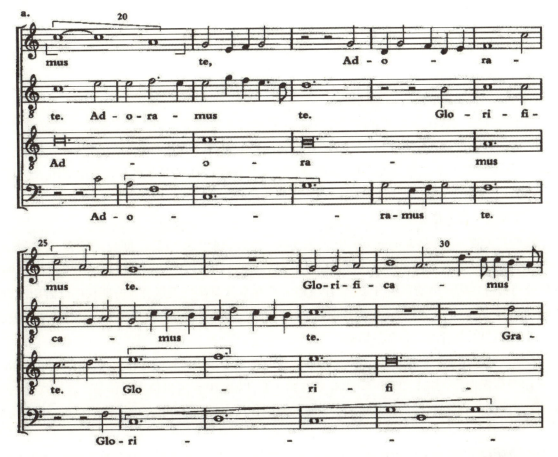

在谱例中,还可以看出由于三、六度音程的普遍运用,在对位织体的纵向上已经开始形成三和弦的结构(第 26、28、29 小节等),不协和音的处理在该作品中也很常见,例如第 33 小节做延留音处理,大量的不协和音做节奏上的经过音处理,等等。

### 2. 吉尔斯·本舒瓦

吉尔斯·本舒瓦(Gilles Binchois,约 1400—1460)是继迪费之后勃艮第另一位重要的音乐家,生于埃诺省的蒙斯附近,从 15 世纪 20 年代起就为菲利普公爵的小教堂服务,直至 1453 年在苏瓦尼退休。他是写作尚松的大师,特别善于回旋歌。他的尚松写作坚持 14 世纪以来高声部为主的风格,旋律流畅平缓呈拱形结构,避免复杂的节奏型,他的尚松旋律常被其他作曲家作为主题进行创作。

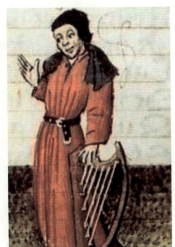

图 3-5 吉尔斯·本舒瓦

勃艮第乐派作为第一尼德兰乐派形成了独特的风格特性,对法-弗兰德乐派的形成具有重大的影响,更为整个欧洲音乐风格的形成起着铺垫与先导的作用。从迪费及本舒瓦的创作中可以看出,其音乐形态主要具备以下几个特征:

① 音乐以三声部复调作品为主,开始出现四声部的定旋律弥撒套曲形式;

② 旋律和节奏发展集中在高声部,类似于主调风格;

③ 三度、六度音程以及福布尔东风格的频繁使用;

④ 兰迪尼调式的普遍运用。

### (二)法-弗兰德乐派

15世纪中叶活跃在法兰克、荷兰及比利时一带的音乐家被称为法-弗兰德乐派,亦称第二尼德兰乐派。这一批音乐家在1450年至1600年间遍布欧洲各地宫廷与教堂,主要代表人物有:奥克冈、若斯坎·德·普雷、奥布赫雷特、伊萨克和拉絮斯等。其中,若斯坎和拉絮斯的创作达到了顶峰,亦代表了整个文艺复兴时期复调音乐技法的最高成就。

#### 1. 若斯坎·德·普雷

若斯坎·德·普雷(Josquin des Prez,约1440-1521)1459至1472年间任职于米兰大教堂,1473年开始任职于米兰公爵斯福查和其弟A.斯福查的宫廷,1501年起供职于法国路易十二和费拉拉公爵梅格立斯一世的宫廷,1504年任康迪大教堂本堂司铎直至逝世。若斯坎广泛游历法、意等地,被认为是他那个时代最伟大的作曲家,是那个时代极具个性的一位作曲家,生前即享有极高声誉,并对后世产生深刻而持久的影响。

若斯坎的创作主要集中在经文歌、弥撒曲以及一些世俗声乐体裁的创作上,他留存下来的作品有约18首弥撒曲,大多属于四声部;100多首经文歌,以及70余首世俗声乐作品。若斯坎的创作致力于复调技术的革新,他的作品运用了大量的复调技法来推动音乐的发展,主要体现在以下几个方面:

① 声部写作上,若斯坎的复调音乐创作改变了自中世纪以来逐渐写作声部的惯例,而是同时创作每个声部,使得复调中的每个声部地位平等。

② 复调技法上,若斯坎复调音乐技法上最为突出的特色就是对模仿技术的发展。若斯坎在奥克冈(Ockeghem)音乐创作基础上继续深化了"卡农模仿技术",即声部间的严格模仿的复调技法。例如谱例3-6体现了对严格的模仿对位技术运用。而"点模仿技术"(point of imitation)在若斯坎的音乐创作中普遍运用,即只模仿旋律中的某一个"动机"并进行变化发展。这一技术的运用使得作品有了可辨别的"主题性"功能,并使原本复杂的多声部织体有了内在的凝聚力。

③ 体裁发展上,若斯坎对弥撒曲这一体裁进行了发展,主要是释义弥撒(paraphrase mass)及仿作弥撒(parody mass)。释义弥撒将原有的音乐素材作为一个短小的动机,对其进行模仿、对位的变化发展;而仿作弥撒以现成曲调为基础,这个现成的原型曲调可以充斥在弥撒的各个声部,包括它的动机、赋格式的陈述和答句、结构等多种元素。弥撒曲《唱吧,喉舌》是若斯坎创作的一首仿作弥撒作品,根据赞美诗《唱吧,光荣的喉舌》的旋律创作而成,他并不是将这首圣歌放在某一个声部,

而是将这首圣歌的个别旋律作为短小动机和主题素材,用复调的模仿加以发展,并融合于所有的声部中。

♪ 谱例3-6 若斯坎经文歌《万福玛丽亚……安详的童贞女》(片段)

1520年左右,这种仿作弥撒开始取代定旋律弥撒成为弥撒曲的主流创作形式,动机与模仿的形式弥漫在作曲家的整部作品创作中,成为这个时代个性特征的体现。

④ 词曲关系上,若斯坎大量的作品中,特别是经文歌的创作运用了"绘词法"技术,运用特定的复调技术去描绘歌词的意境。例如,在弥撒曲《唱吧,喉舌》的《信经》片段中,有一句歌词为"钉在十字架上"。为了表达这一歌词,若斯坎运用了赞美诗开头那悲哀的半音旋律运动来描绘这一意境。

《我从深处向你告白》被认为是他最精彩的经文歌作品,这部作品中,他将音乐与文字紧密结合。作品开头循着五度上的"多利亚"调式,在歌词"从深处"(profundis)处向下跳进五度,然后在歌词"求告"(clamavi)处到达上方的小六度,这是一个灵魂的完美意向:他在痛哭中哀求救助,并力求这种哀号能被听到。

♪ 谱例 3-7 若斯坎经文歌《我从深处向你告白》(片段)

若斯坎创作中"绘词法"的运用体现出人文主义精神对音乐创作的影响,马丁·路德赞誉若斯坎,认为"他是音符的主人,音符必须听从他的指挥"。16 世纪中期以后,绘词法技术被运用得越来越普遍,运用不同的作曲技法去表达不同的情感,这样的音乐也被称为"专用音乐",即专供某一特定保护人家庭之用的音乐。作曲家努力"使音乐符合歌词的含义,表现每一种不同感情的力量,使歌词描绘的内容栩栩如生,好像真实地出现在我们眼前"。这种"专用音乐"的出现预示着下一时代情感风格的出现,而它始于若斯坎的音乐创作。

**2. 奥兰多·迪·拉絮斯**

尼德兰乐派最后一位伟大的音乐家是奥兰多·迪·拉絮斯(Orlando di Lasso,约 1532-1594),他同帕莱斯特里那并称文艺复兴晚期的复调音乐大师,但两人的经历与音乐风格却截然不同。帕莱斯特里那是传统严肃的宗教音乐作曲家,而拉絮斯却是大胆求新的国际性风格音乐家。拉絮斯广泛游学旅居于欧洲各地,服务于好几个贵族,1556 年后定居于慕尼黑,成为巴伐利亚宫廷的小教堂乐正。拉絮斯的音乐创作包括 70 首弥撒曲、520 首经文歌、176 首牧歌、135 首尚松、93 首里德歌曲等。拉絮斯是具有世界性影响的集大成者音乐家,他将弗兰德乐派的对位技法、意大利音乐作品的和声与德国音乐作品的严谨融于一体。

拉絮斯的音乐创作闪耀着人文主义思想的光芒,他的音乐轻快活泼,重视对音乐内容的细致描绘和强烈的情感表达。《悲哀是我的灵魂》被认为是拉絮斯最感人和生动的作品,这一作品充分体现出他的风格特点。

♪ 谱例3-8 拉絮斯《悲哀是我的灵魂》(片段)

拉絮斯的音乐常用半音的旋律进行,在谱例的开头,用一个下行的半音动机来描述"Tristis"(悲哀)的声音形象,而且通过延留音的使用达到一个不协和的音响效果来营造感情上的紧张度。此外,在多声部的织体上形成三和弦的结构,强拍的和弦上构成了主、属功能的进行,有了最早T–D–T的功能圈。

尼德兰乐派在历经了迪费、若斯坎、拉絮斯等音乐家的发展历程,在文艺复兴时期将近两百年的时间里占据了整个欧洲音乐的主导地位,这主要取决于这一群体音乐家在复调音乐上的成就。纵观整个尼德兰乐派的发展历程,其对复调音乐的发展可以概括为以下几个方面:

① 复调对位技法的发展。整个尼德兰乐派的音乐创作仍然以声乐复调形式为主,作曲家将声乐复调的对位化声部写作发展到了高峰,特别是关于模仿技法的运用,包括卡农式严格模仿手法以及主题动机式自由模仿手法,使得原本复杂的对位声部织体有了内在的凝聚力,对巴洛克复调音乐写作有着重要的影响。

② 主调及和声功能的出现。虽然尼德兰乐派以复调对位织体为主，但仍然可以看出主调织体已经开始进入复调写作之中。尼德兰乐派的音乐家创作都体现出以高声部音响为主的共性特征，这是主调音乐倾向的重要体现。此外，纵向的三和弦的结构以及横向的主、属功能的和声进行为这一时期的复调音乐带来了新的色彩，对功能和声体系得以最终形成有着重要影响。

③ 词曲关系的重新定义。从若斯坎音乐创作中"绘词法"的运用开始，这些新技法影响了后世一批音乐家的创作，作曲家开始注重用音乐细致地描绘歌词的形象以及情感内容的表达，音乐的表现性及情感性大大加强。

④ 不协和音、半音、终止式的巧妙运用。尼德兰乐派的音乐创作所带来的一个重要革新就是不协和音的巧妙运用，不协和音以及半音化和声不再作为宗教音乐中被克制使用的对象，而是作为丰富音乐表现性能的手段被合理安排。终止式作为音乐结构的划分依据被普遍运用，完成了从兰迪尼终止式到正格终止、变格终止的过渡发展。

### （三）威尼斯乐派

威尼斯是意大利的重要城市，是欧洲与东方之间的重要通商口岸，信奉天主教，但其宗教生活却不像罗马那样严肃保守。文艺复兴后期，以圣马可大教堂为中心，形成一个音乐创作的文化圈，音乐史上称其为威尼斯乐派，维拉尔特、加布里埃利是其代表人物。

#### 1. 阿德里安·维拉尔特

图 3-6　阿德里安·维拉尔特

阿德里安·维拉尔特（Adrian Willaert，约 1485-1562）是威尼斯乐派的创始人，1527 年开始他在圣马可大教堂任乐长直至去世，达 35 年之久。他将纯正的弗兰德风格带到威尼斯，将弗兰德乐派的复调技巧结合威尼斯当地的音乐特点加以发展，推动了威尼斯乐派的形成与发展。维拉尔特最大的贡献是建立了"复合唱"的形式，他利用圣马可大教堂内两个唱诗班席位和两架管风琴的有利条件，成功运用"分开的合唱队"这一传统，创作出由双重合唱队构成的复调交替圣歌，它们在节奏、音色上形成对比，追求丰富的混合与对比的音响效果。其中，维拉尔特 1550 年至 1557 年间出版的《分组圣歌》便运用了这种技法。

#### 2. 乔瓦尼·加布里埃利

乔瓦尼·加布里埃利（Giovanni Gabrieli，约 1557-1612）是威尼斯乐派最杰出的作曲家之一，他将威尼斯乐派的创作推向了顶峰。他师从他的叔叔安德烈亚·加布里埃利（Andrea Gabrieli，约 1533-1585），后者同为威尼斯乐派的代表人。他们继承和发展了维拉尔特的风格，增加合唱队人数，大量使用各种乐器，并为合唱队配上不同的乐器组合，以加强合唱队之间的对比。"复合唱"体裁的本质是突出各合唱队、各乐器组合间的相互对比、相互竞争、相互协作，节奏和力度巧妙的对比和平衡，使教堂音乐的音响达到前所未有的宏伟程度，形成独树一帜的"威尼斯风格"，而这种风格是巴洛克时期协奏曲体裁的先声。

谱例 3-9 就是乔瓦尼·加布里埃利的作品《欢呼上主》，该作品采用复合唱的形式进行写作。

♪ 谱例 3-9 乔瓦尼·加布里埃利《欢呼上主》（片段）

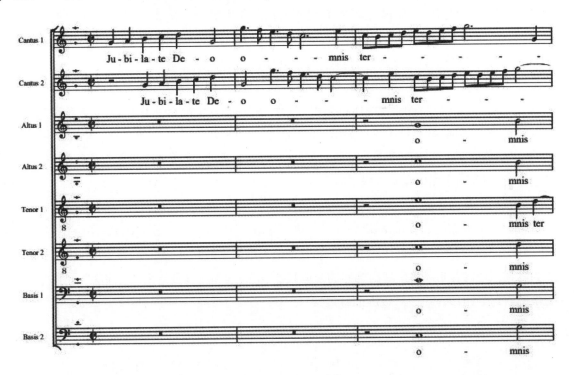

## 二、16 世纪意大利牧歌

16 世纪，受人文主义精神的影响，西欧各地民族意识得到激发，音乐创作呈现出世俗化、民族化的倾向，诞生了一些具有鲜明特色的世俗声乐体裁，主要有意大利的牧歌（madrigal）、法国的尚松（chanson）、德国的利德（lied）等，以意大利牧歌最具代表性。

意大利牧歌大约产生于 1530 年，是文艺复兴时期重要的多声部世俗音乐体裁。虽然 14 世纪意大利已有世俗声乐体裁称为牧歌，但 16 世纪牧歌仅仅是名称与其相同，在歌词的采用、声部的配置、音乐的结构、韵律的运用以及和声手法方面都有很大的不同。16 世纪牧歌由弗罗托拉（frottola）发展而来，牧歌在发展过程中，吸取了部分弗罗托拉的音乐特征，但也呈现出差异性。总体上，16 世纪的意大利牧歌呈现出下列特征：

① 牧歌歌词为著名诗人诗歌，具有很高的文学价值。牧歌作曲家力求音乐和诗词的高雅相一致。"人文主义之父"彼特拉克（1304—1374）、桑纳扎罗（Jacopo Sannazaro）等都是牧歌的创作者。

② 题材多为爱情内容，为上层社会贵族人士而作。

③ 织体上既有简洁的主调织体，也包含复调对位织体。

④ 音乐结构上多为通谱体，韵律自由。

⑤ 音乐手法上，常用音乐去表达诗歌的情感和意境。

意大利牧歌的发展主要经历了三个历程。早期牧歌与弗罗托拉相类似,采用主调音乐手法,多为四声部和弦式的处理。主要代表人物有维拉尔特、阿卡代尔(J. Arcadelt, 约 1505–1568)等。

中期牧歌着重于诗文及情感内容,大多为五声部配置,作曲手法以对位法为主。代表人物有罗勒(Cipriano de Rore, 约 1515–1565),他确立了牧歌五个声部的典型形式。

晚期牧歌的发展进入了繁荣时期,从 16 世纪末开始,意大利牧歌在内容和形式上都有许多新的发展。戏剧性、悲剧性、宣叙性的风格被引入到牧歌的创作当中,较多采用新的表情手法和贯穿式的复调曲式,织体的节奏对比更加突出,和声风格的运用更加大胆,例如大胆的半音化和声的尝试、主调风格的明朗化等都使得这一时期的牧歌更为精致、典雅,出现了一批优秀的牧歌作曲家,例如马仑齐奥、杰苏阿尔多以及蒙特威尔第等。

### (一)卢卡·马仑齐奥

卢卡·马仑齐奥(Luca Marenzio, 1553–1599)是 16 世纪意大利牧歌创作最杰出的代表人物之一,生前享有显赫的声望,共创作约 500 首牧歌。他采用最多的是彼特拉克、塔索、桑纳扎罗的田园诗作为歌词。他的音乐风格呈现出娴熟的复调技法、丰满的和声以及运用"绘词法"的手法满足歌词意境的表达等,有人称他为"牧歌的舒伯特"。

♪ 谱例 3-10 马仑齐奥牧歌《分别令我悲痛欲绝》(片段)

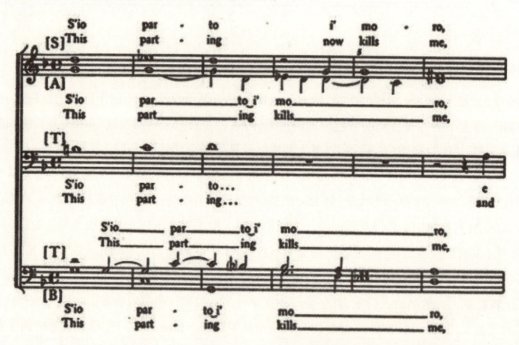

谱例 3-10 是马仑齐奥的代表性牧歌作品《分别令我悲痛欲绝》,采用五声部的形式,带有很强的世俗特点,其歌词表达的是爱情内容,略带忧伤。该作品的织体更偏向于和声织体(但也有复调织体)。旋律写法不是简单的图解法,而是采用很有表情意味的写法,如女高音声部爱用休止(在乐句结束处)使其情感表达更有哽咽性,如乐曲第 4 小节。

## （二）杰苏阿尔多

意大利作曲家杰苏阿尔多（Gesualdo di Venosa，1560—1613）在牧歌的创新上走得很远，一共出版有6集五声部的牧歌。他的牧歌创作富有开拓性的实验精神，大量运用半音和声技术以及不可捉摸的多声创作观念预示了后期音乐发展的方向。歌曲内容上常常表达痛苦、低沉、悲哀、死亡阴影等，伴随着夸张的不协和进行和半音形式，使他的牧歌音响别具一格，耐人寻味。

♪ 谱例3-11 杰苏阿尔多《怜悯！我哭泣落泪》（片段）

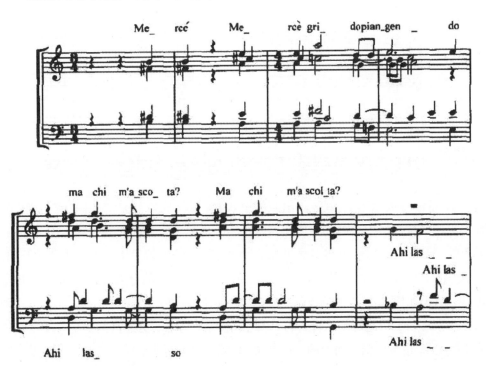

谱例3-11中出现了大量的半音化和声、相差五六个甚至七个调号的远关系转调使得作品呈现出尖锐不协和的音响效果，旋律上呈现出流畅自由的特征，音乐结构为通谱歌的二部曲式。从这部作品的片段中可以看出，杰苏阿尔多是一位较前卫的音乐家，在牧歌创作上有许多大胆的实验及革新性。

## （三）蒙特威尔第

蒙特威尔第（Claudio Giovanni Antonio Monteverdi，1567—1643）是文艺复兴晚期重要的音乐家，也是从文艺复兴到巴洛克时期的桥梁性人物，他的创作集16世纪复调技巧之大成，同时开了17世纪巴洛克音乐风格之先河。一共出版了八集牧歌，其中既有文艺复兴时期的传统风格，亦体现出巴洛克时期的新兴风格。蒙特威尔第的牧歌最大的特点就是将戏剧化构思引入到他的牧歌创作之中，为了满足戏剧性的表达，蒙特威尔第采用了一些非常规的、背离传统的"装饰性"的手法，例如创造性地运用了新的演奏手法——弦乐器的震弓和拨弦，以及和声上自由运用没准备的七和弦等都取得了较好的描绘性效果。

♪ 谱例 3-12 蒙特威尔第《甜美的夜莺》选自第八卷牧歌（片段）

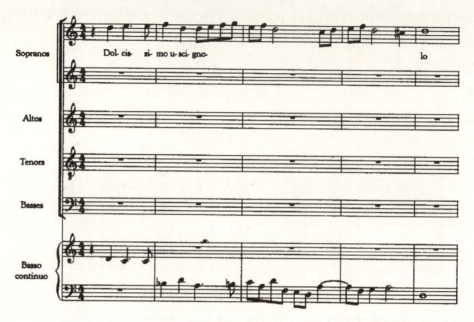

谱例 3-12 是蒙特威尔第于 1638 年出版的第八卷牧歌《战争与爱情》中的第五首《甜美的夜莺》，该作品采用牧歌典型的五声部的形式，歌词共九行。第一句歌词 "Dolcissmo uscignolo"（甜美的夜莺）首先由最高声部独唱，在歌词倒数第二个音节 "gno" 之处采用了三个小节的花唱，通过音乐的手法模仿夜莺的鸣叫之声。此后，第一句歌词又通过各声部的合唱方式出现，并且四个声部都运用了花唱的形式，似乎在模仿一群夜莺的鸣唱。另外，歌词 "Vieni, vieni, anima mia!"（来吧，来吧，我的爱），作曲家运用了快速的十六分音符，以此追求对于鸟鸣的更逼真的模仿。声部织体上既有横向的旋律性线条，也考虑到纵向上的三度叠置和弦结构，达到了更加丰满的音响效果。

意大利牧歌作为 16 世纪最重要的世俗音乐体裁，它的蓬勃发展使得意大利首次成为欧洲音乐发展的中心，其词、乐之间的紧密关系是人文主义精神在音乐领域的折射，牧歌发展过程中所运用的艺术化创作手法说明以意大利牧歌为代表的世俗音乐逐渐艺术化的进程。

## 🎵 历史叙事——文艺复兴时期的世俗音乐文化

文艺复兴时期的世俗音乐文化以及世俗音乐文化所具备的音乐特质对这一时期整体音乐风格的形成及之后西欧艺术音乐的发展都产生了特殊的意义。这一时期音乐家在创作实践和思想理论方面都受到了来自于世俗文化的重要影响，并逐渐形成了以"表情化""描绘性""理性化""民族化"为特质的世俗音乐文化精神，这种精神代表了近代西方音乐创作思维的发展趋势。

世俗音乐文化的繁荣从中世纪晚期便已经开始，十字军东征给东西欧洲的政治、经济和文化带来了一次大交流与大融合的契机。首先不仅打开了西欧与东方世界的商业贸易，促进了商品经济的发展，导致了西欧生产方式和生产关系的变革；同时，在政治上孕育了资本主义社会体制的胚

胎,西欧社会的政治和思想文化逐渐发生改变,为世俗文化得以兴起提供了社会经济基础。其次,十字军东征带来了东西方文化的交流与融合。十字军东征打通了西欧商人在地中海地区的贸易,加速了西欧和拜占庭、阿拉伯人的文化交流。例如,在威尼斯翻译出版了亚里士多德的《前分析篇》《后分析篇》《正位篇》《诡辩驳斥篇》等四部著作。古希腊文明的回归使西欧人在知识领域有了新的认识,人们开始对自然科学越来越重视,世俗文化在古希腊文化的感召下开始逐渐形成。可见,十字军东征从思想、经济和文化各个角度对西欧产生了重大而深刻的影响,为世俗文化在西欧社会的繁荣提供了文化和思想基础。

随着教皇权威的衰落和王权的加强,宫廷贵族及统治者成为了文艺复兴时期世俗文化与艺术的拥护者与赞助者。文艺复兴时期的众多国王与亲王都竞相雇用音乐家,甚至有些亲自参与到音乐的创作当中。例如,勃艮第公爵们的小教堂供养着一群作曲家、歌唱家以及器乐演奏家,他们除了提供教堂需要的仪式音乐之外,更多的是为宫廷的世俗娱乐服务。其中,好人菲利普公爵除小教堂乐队外,还拥有一支流浪艺人乐队,有小号手、鼓手、琉特琴演奏者、竖琴演奏者、肖姆管演奏者等。统治阶级的支持与赞助对世俗音乐的繁荣有着直接的影响。

文艺复兴世俗音乐文化所带来的重要影响主要体现在两个方面。其一是出现了越来越多、越来越完善的世俗音乐体裁,包括基于各地语言差异形成的丰富多样的世俗歌曲,以及部分器乐作品。它们脱离了中世纪时期的原始形态,具有更加完善的艺术创作手法以及更高的艺术审美价值。其中以意大利的牧歌、法国的尚松以及德国的利德歌曲最具代表性。世俗方言歌曲的繁荣与方言文学的发展及诗人群体的兴起有关。中世纪晚期,各地开始形成对方言文学的热爱。14世纪,意大利语和英语作为本国语言,不仅在口头上使用,更作为书面用语而广泛存在。文艺复兴时期的重要诗人弗兰西斯科·彼特拉克(图3-7)被誉为"人文主义之父"。他的作品大都建立在现实生活与爱情等世俗内容上。彼特拉克提倡用民族语言进行文学创作。他的诗歌作品大多数是用意大利语写成的,大大地丰富了意大利民族语言。以彼特拉克为代表的方言文学诗人在题材内容上的选择与语言特征对世俗歌曲具有重要的影响。其中,就有很多牧歌的歌词来自于彼特拉克的诗文。

另一个方面体现在世俗文化的创作观念所带来的冲击,致使宗教音乐的创作逐渐呈现世俗化的倾向。例如在意大利一些重大的宗教节日活动中,除特定的宗教仪式外,还举行化妆表演、戏剧表演、赛马及比武等。宗教活动甚至成为了市民交往的娱乐活动,他们可以在弥撒活动之后谈论时政、交流信息、洽谈生意等。马丁·路德所发起的德国宗教改革实质上是一场加速了宗教文化日趋世俗化和大众化的运动,在新教音乐众赞歌中,他放弃了统一的拉丁文而改用德语或其他民族各自的语言,大量的新教众赞歌旋律来自于民歌的改编,音乐语言更加简明通俗以适应大众

图3-7 弗兰西斯科·彼特拉克

情感表达的特点,使文艺复兴时期的宗教音乐文化更具有世俗化和民族化的趋势。而这种宗教音乐与世俗因素的有机融合常见于这一时期各种宗教音乐的创作中。如:15 世纪北方音乐家迪费在他的大量弥撒曲创作中加入了世俗曲调,甚至冠以世俗名称,如作品《"武装的人"弥撒曲》;若斯坎将复调技法与和声色彩相结合的倾向;若斯坎等人关于"绘词法"表情技术的运用;帕莱斯特里那与拉絮斯音乐中明显的主调和声进行;等等。他们都致力于通过宗教音乐的形式,更真实地表现人类的情感。

文艺复兴时期蓬勃发展的世俗音乐文化表现出一些基本特质:一是音乐情感表现更加真实;二是音乐形象描绘更加具体;三是音乐技术手段和构思更加理性化和艺术化;四是音乐语言的民族化倾向。这些特质已成为了这一时期音乐创作的基本理念,而这一理念在 17、18 世纪的音乐创作中得到了进一步发展。由此可见,文艺复兴时期的世俗音乐文化对整个近代西方艺术音乐的发展方向都有着重要的影响。

## 历史经典

### 一、迪费《"脸色苍白"弥撒曲》之《慈悲经》

该作品是迪费的"脸色苍白"弥撒曲中的《慈悲经》第一段。这部作品采用定旋律弥撒曲的方式进行写作,为四声部织体。其定旋律声部曲调来自于他 1430 年所作的一首三声部尚松,歌词采用叙事歌诗体。该定旋律贯穿于整部作品每个乐章,起着统一的作用,根据每个乐章节拍及节奏的需要,延长或缩短了时值。在这个乐章里,第一个 kyrie 仅用了"脸色苍白"曲调的前半部分。随后的 christe 是一段不用定旋律的自由创作,而第二个 kyrie 则使用了该曲调的后半部分。作品开始的下行音阶用作前导主题,在这一时期的弥撒曲创作中非常常见。

谱例 3–13

## 二、拉絮斯《回声》

《回声》是一首无伴奏合唱作品,是拉絮斯代表性的牧歌作品。这部作品很好地反映了人文主义思想在文艺复兴时期音乐作品中的体现。作品中大量运用了模仿复调的手法,演唱形式上采用了威尼斯乐派创建的双重合唱的形式,运用两个合唱队及模仿复调的手法来表现空谷回声的效果(谱例3-14)。音乐风格上体现出拉絮斯的一些典型特征,例如:在纵向三和弦结构的基础上,和声以常见的主—属、主—下属进行为主,旋律常作级进和偶尔的跳进,大量的变化音及半音的运用,加上巧妙的力度对比将"回声"的效果以及歌曲的意境描绘得惟妙惟肖。作品轻松活泼,富有情趣,体现了人文主义的精神内涵。

♪ 谱例 3-14

## 三、帕莱斯特里那《来吧，基督的新妇》之《羔羊经》

该作品选自帕莱斯特里那的弥撒曲《来吧！基督的新妇》中的《羔羊经》第一段，属于模拟弥撒曲（parody mass）类型，它是已有现成作品（帕莱斯特里那自己的一首经文歌）的模拟之作。在这个弥撒曲选段中，可以清晰地找出其旋律所依据的原始圣咏主题（谱例 3-15）。例如，经文歌词 Agnus Dei（神的羔羊）使用的是 Veni sponsa Christi（来吧！基督的新妇）的主题旋律材料；qui tollis（除去）使用 accipe coronam（接受那冠冕）的主题等。随着弥撒曲的进行，对经文歌的材料的处理越来越多样化。例如，用于该经文歌中的结构原则也被用于这部弥撒之中。但在这部作品中，完美流畅的对位技术、流动的旋律线条、开放的织体、不协和音的精巧处理以及全曲庄重严肃的氛围展现出帕莱斯特里那的特征。

♪ 谱例 3-15

**问题与思考**

1. "文艺复兴"的内涵是什么?
2. "人文主义"思想对音乐创作产生了哪些影响?
3. 文艺复兴复调音乐创作特征对后世音乐发展产生了什么影响?
4. 16世纪众赞歌的音乐创作特点对后世音乐的发展产生了什么影响?
5. 文艺复兴时期音乐流派形成的历史社会动因是什么?
6. 文艺复兴时期的世俗音乐具有哪些特点?
7. 分别找一部文艺复兴时期的无伴奏合唱曲及世俗声乐作品,分析其音乐语言特点。

**阅读与思辨**

1. Richard Freedman. Music in the Renaissance: Western Music in Context[M]. New York, NY: W. W. Nortan & Company, 2012.
2. 刘志明. 文艺复兴时代的音乐史[M]. 台北:全音乐谱出版社,2004.
3. 人民音乐出版社编辑部. 西洋音乐的风格与流派[M]. 北京:人民音乐出版社,1990.
4. [瑞士]雅各布·布克哈特. 意大利文艺复兴时期的文化[M]. 何新,译. 北京:商务印书馆,1979.

# 中篇
# 调性音乐时期
## *Tonality*
(1600—1910)

# 第四章

## 巴洛克时期音乐（Baroque Music）

（1600—1750）

### 🎵 历史语境

巴洛克时期音乐（Baroque）是指 17 世纪初至 18 世纪中叶这一时期的欧洲音乐文化。巴洛克一词源自葡萄牙文"baroque"，原意指珍珠形状怪异和不规则的现象。到 18 世纪中叶，巴洛克一词已在欧洲的艺术史和艺术批评中广泛使用。开始主要指 17 世纪意大利的建筑风格，含有贬义，认为当时追求热烈、华丽、装饰性和光怪陆离的艺术风格，与追求古典艺术的质朴、静穆和严谨的文艺复兴艺术相比较，是一种退化和堕落。同时，这一观点和思想被引入到当时的音乐批评之中，一直延续到 19 世纪。19 世纪末，瑞士艺术史家 H. 沃尔夫林（Heinrich Wölfflin，1864-1945）对此提出了异议，他对这一历史时期的所谓巴洛克艺术，作为一种艺术潮流给予了肯定的评价。此后，德国音乐学家 C. 萨克斯（Curt Sachs，1881-1959）将这一词运用到音乐史中，巴洛克作为西方音乐史中一个特定的风格被确定下来并沿用至今。

从政治、经济和宗教的角度来看，欧洲在 17 世纪揭开了近代历史的序幕。首先是荷兰的尼德兰革命，随后是 1640 年至 1648 年的英国革命，动摇了欧洲封建社会的基石，在英国建立了最早的资产阶级共和国的典范。英国资本主义的迅速发展，使其成为最先进的国家。而在欧洲其他国家，封建势力却加强了统治，尤其是西班牙和意大利。在新兴的英国的打击下，西班牙丧失了海上霸权，从此一蹶不振，其王权则依靠军队和天主教会的支持，加强与维护其统治。新航路的开辟改变了世界的经济版图，意大利逐渐丧失了其经济地位，再加上外来侵略，其民生凋敝、文化衰弱，天主教势力乘势反扑。而德国经历了三十年战争（1618-1648 年），给人民带来了深重的灾难。战争结束后的德国，四分五裂、满目疮痍，陷入瘫痪，经济文化处于落后状态。此时的欧洲唯有法国是个例外。法国国王亨利四世于 1598 年 4 月 13 日颁布的"南特敕令"结束了长期的宗教战争，避免了分裂的危险。法国中央集权的君主专制开始加强。在路易十三和路易十四时期，法国建立起了高度中央集权的君主制国家。

从自然科学发展的角度来看，从 17 世纪中叶开始，进入了人类历史上第二个科学探索高潮，自然科学与技术蓬勃发展，到 18 世纪已经建立起初步的科学统一系统。这一时期，随着显微镜、温度计、气压机、望远镜和钟摆等观察和实验用仪器的相继发明和运用，这些都成为科学研究最有成效的手段、工具和巨大的推动力。1657 年至 1658 年，荷兰科学家惠更斯（Christiaan Huygens，1629-1695）将摆添加到旧式锤式钟的结构上，从此，科学家使用这种改良了的钟表来研究物理过程的速度。另外，天平的改进使物理学家和化学家有了精确的实验数据作依据。在航海、造船、军事需要和开发水力动力的促进下，力学、天文学、数学等学科迅速发展起来。由于教育和科研事业的发展，欧洲在大

学之外又出现了一些专门的教学研究机构和科学考察团。这一时期著名的科学家有：意大利科学家伽利略（Galileo，1564—1642）和英国科学家牛顿（Newton，1642—1727），由牛顿建立的经典力学体系实现了自然科学的第一次大综合。科学的发展与人类思想观念的进步是同步的，因为科学的每一次进步都将拓宽人们的视野、改变人们的思维方式，从而使人类的理性思维得到提升和增长。

从文化艺术的角度来看，巴洛克时期的文化紧承文艺复兴的人文主义思想。在当时的欧洲，以笛卡尔（R. Descartes，1596—1650）为代表的法国理性主义和以培根（F. Bacon，1561—1626）等人为代表的英国经验主义成为最有影响的哲学文化思潮。笛卡尔认为，为了促进科学和认识的发展，必须建立一种既以追求真理为目的、又利于人类征服自然的新哲学，笛卡尔称之为"实践哲学"。与笛卡尔不同，培根采用的是归纳的方法，从事实开始，然后进入到普遍性的原理。他认为为了获得事物正确的认识，我们必须研究关于各种现象的博物学，搜集各种有关现象的观察资料。

这一时期，艺术发展繁花似锦，视觉艺术、空间艺术和表演艺术及各种艺术形式百家争鸣。巴洛克建筑是对古建筑风格和意蕴的重新解读，讲究精致和刻意表现，给人以震撼的视觉感受。巴洛克式风格既有古典建筑和谐平衡、庄严肃穆和多姿多彩的特点，又有张扬的曲线结构和复杂刻意的装饰。博罗米尼的圣卡罗大教堂是这种建筑风格全部精华的浓缩，贝尼尼的圣彼得大教堂（图4-1）则把巴洛克建筑风格发展到了极致。绘画、音乐艺术中都渗透了巴洛克式的怪诞和新颖，并发展成刻意讲究表现形式的所谓洛可可式的艺术风格。绘画和音乐有了新的市场，君王贵族和富裕的中产阶级以购买肖像画和静物写生画装饰室内为时尚，以雇用音乐家在宫廷、沙龙举办音乐会为时髦。

图4-1　贝尼尼的圣彼得大教堂

从音乐艺术角度来看，17世纪至18世纪的音乐艺术无论是音乐形式，还是音乐内涵及其表现力，都与文艺复兴时期的音乐艺术有较大的不同。总体上看具有以下几个共同的特征：

① 音乐生活上：随着中产阶级对财富的积累，他们开始追求奢华的生活，许多君王府邸、王宫贵族的宫廷都成为重要的音乐文化中心，大批音乐家受雇于贵族王室，为他们创作和表演室内乐和戏剧音乐；同时，随着市民和大众文化的兴起，最初一批按市场经济运作的歌剧院在意大利威尼斯诞生（1637年），随即在英国也出现了最早的公开音乐会（1672年）；在印刷术被广泛运用于文化市场时，大量的乐谱得到印刷出版，这样为市民大众和音乐爱好者学习音乐提供了方便和可能。由此，音乐艺术开始走向市场，走进市民大众的生活。

② 音乐表现上：随着人文主义的继续发酵，巴洛克时期的艺术家提出了"情感论"（Doctrine of affections）学说。这种观点认为感情和情感的激发与维持是音乐艺术的主要目的。此时，音乐家开始把人的情感加以类型化，如崇高、喜悦、悲伤、激动等，试图将音乐要素，如旋律、音型、节奏、节拍、速度、调式调性等，纳入特定的表情范畴，并加以规范运用。这一时期的音乐艺术装饰精美、富有戏剧性、华丽辉煌且情感充沛。最具代表性的音乐体裁是歌剧，它综合了戏剧、文学、诗歌、音乐、表演

和舞美等,表达了那一时代的人们对音乐艺术的理解。

③ 音乐形式上:这一时期,各类音乐体裁得到了迅速的发展和完善,歌剧和器乐音乐体裁的出现和发展是主要标志。同时还出现了大型声乐体裁如清唱剧、康塔塔和受难曲,器乐体裁如舞曲、托卡塔、赋格、帕萨卡里亚、前奏曲、组曲、幻想曲、变奏曲、序曲、奏鸣曲和协奏曲等。音乐风格上,复调风格逐渐向主调风格转移,教会调式逐渐被大小调体系所替代,通奏低音的运用引发了对和声学的新认识,西方音乐开始进入近代发展的新时期。

## 一、通奏低音(Basso Continuo)

通奏低音是巴洛克时期常用的一种记谱和作曲方式。由旋律加和声伴奏组成,有一个独立的低音声部贯穿于整个作品之中,并在独立声部上方或下方标有阿拉伯数字以提示和弦音,所以又被称为数字低音。作曲家只写出旋律和低音声部。通奏低音声部是由两件通奏低音乐器加以实现的。低音声部往往用一件低音乐器(大提琴或大管)演奏,和声声部则由键盘乐器(管风琴或古钢琴)或琉特琴演奏。键盘乐器演奏者根据低音声部的阿拉伯数字即兴填充所需要的和弦音。通奏低音的运用贯穿于整个巴洛克时期,成为巴洛克音乐最重要的技术特征,因此,巴洛克时期也被称为通奏低音时期,它的运用体现出和声的意义,是从对位走向主调,从"线性——旋律结构"走向"和弦——和声结构"的桥梁。

♪ 谱例 4-1 通奏低音

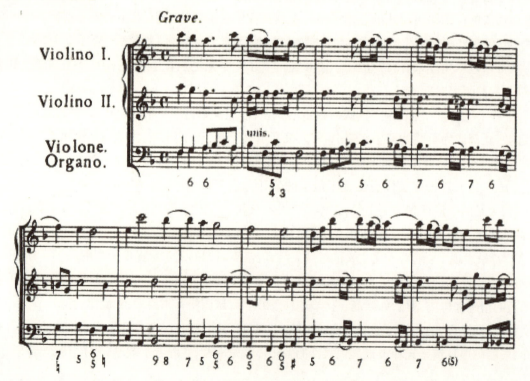

通奏低音根据低音与上方声部之间的音程度数用阿拉伯数字标记，一般从 2 至 9，九度以上音程常作低八度标记，如十一度标记为 4，三度、五度音一般可省略不标记，但亦可标 3 或 5。三和弦第一转位标为 6。变化音在指示该音的数字右方标记升号、降号或还原记号，亦可在数字中画一直线或斜线，以示该音升高半音。

## 二、大小调体系（Major-minor System）

大小调体系是建立在自然大调与和声小调基础之上的一种和声体系，在 17 世纪西方艺术音乐创作中开始普遍运用，后影响到世界其他民族、地区。文艺复兴晚期的音乐预示了这种调式组织，巴洛克时期趋于成熟。意大利作曲家科雷利（A. Corelli, 1653-1713）的音乐几乎都是采用调性和声语汇创作。拉莫（Jean-Philippe Rameau, 1683-1764）1722 年出版的《和声学》奠定了这一体系的理论基础；J. S. 巴赫创作的《十二平均律曲集》，为十二个大调及十二个小调都写作了一首前奏曲与一首赋格，用实践的方式论证这一理论的可行性和科学性。

图 4-2  科雷利

图 4-3  拉莫

在调性和声体系中，和声依据结构功能进行有序的组织，作品以主三和弦为核心，主要由属三和弦和下属三和弦以及其他次要的和弦加以支持。若临时转入其他调，并不减弱主调的主导地位。就像中世纪的调式体系一样，大小调体系也是在音乐实践中逐步发展起来的。自中世纪以来习惯性地长期坚持使用的某些技巧，例如低音的四度或五度的运动、一系列的附属和弦在一个终止式的进行上达到顶点、转调到最近的关系调上去等，都对大小调体系及和声理论的最终形成有着重要的影响。

## 三、"情感论"（Doctrine of affections）

"情感论"是巴洛克时期作曲家们寻求用音乐来表达各种情感的一种观念。关于"情感论"这一美学问题在不同时期都有不同程度的论述，而巴洛克时期却形成了最系统化的解释。巴洛克时期，人们认为每种音乐的因素，如音程、调式、调性、节奏型、速度、节拍等，都具有一种情感性。如马泰松（J. Mattheson, 1681-1764）认为 d 小调是一种热忱的、平静的、满足的、高贵的和温柔地流动着的调性；拉莫也说这种调性具有甜美和温柔的特点。作曲家们将相对固定的音型或手法套用在作品之中，来表达某种情绪。例如，一串快速、激昂的上行音阶，一段凄婉的下行半音阶，都可以用来象征或隐喻某种情感或歌词的含义。与此同时，一些音乐家将这种音乐的类情感与古代的修辞学联系起来，认为音乐创作也应该与写文章相似，有动机、主题、发展和结束等创作法则。

## 四、"第一实践"(Prima Pratica)与"第二实践"(Seconda Pratica)

"第一实践"和"第二实践"是16世纪和17世纪初复调音乐中的两种不同的音乐创作风格,可以用在教堂音乐中,也可以用在世俗音乐中。蒙特威尔第在1605年提出了"两种实践"的音乐理论。其中,"第一实践"指产生于尼德兰乐派,出现在维拉尔特的作品中,由扎里诺进行理论表述,在帕莱斯特里那音乐作品中达到顶峰的声乐复调风格;"第二实践"具有现代的意大利风格,如罗勒、马仑齐奥和他本人的作品。二者的区别是"第一实践"以音乐为第一性;"第二实践"以歌词为第一性。"第二实践"派认为音乐应该遵从词的表现需要,自由地运用不协和音、不寻常的跳跃和追求动听的旋律。上述两种风格也被对应为:古代风格和现代风格,或严肃风格和装饰风格。

蒙特威尔第对"两种实践"在复调音乐中的认可,对那个时代音乐的发展起了一定的推进作用,对人的情感在音乐中的进一步体现有了更为大胆的实践,他在这种作曲实践中所应用的方法无疑成为后世作曲家效仿的典范。

## 五、宣叙调(Recitativo)、咏叹调(Aria)

宣叙调原指歌剧、清唱剧、康塔塔等大型声乐中类似朗诵的曲调,速度自由,旋律与节奏依照言语自然的强弱,形成简单的朗诵或说话似的曲调,换言之,是以歌唱方式说话。与咏叹调比较,宣叙调着重叙事,音乐只具有附属性质。宣叙调差不多是与歌剧同时出现的声乐形式,常位于咏叹调之前,具有"引子"的作用。宣叙调必须依附于歌剧情节,无法用来单独演唱。最初,宣叙调虽然是为了取代剧中人物对白,但仍有简单的旋律变化;而自18世纪开始,出现了清宣叙调(recitativo secco),由通奏低音伴奏,用于大段的对话和说白;后来又衍生出一种介于宣叙调和咏叹调两者之间的"咏叙调"(rioso),比宣叙调多一些音乐性。

咏叹调又称抒情调。多为独唱曲,可以是歌剧、轻歌剧、音乐剧、神剧、受难曲或清唱剧的一部分,也可以是独立的音乐会咏叹调。在音乐形式上,咏叹调最初没有重复的模式,自17世纪开始,出现了三段式咏叹调(A-B-A)形式,即所谓的"返始咏叹调"(da capo aria),第三段重复第一段的音乐时并不写出乐谱,常由歌手即兴处理演唱,自由炫技。19世纪中期以后的歌剧,大多都是多个咏叹调的集合,宣叙调的使用空间愈来愈少。在理查德·瓦格纳的"乐剧"中,宣叙调与咏叹调之间甚至没有明显的区分,曲与曲之间的传统界线也不复存在。

## 六、清唱剧(Oratorio)、康塔塔(Cantata)、受难曲(Passion)

清唱剧是形成于16至17世纪意大利的一种大型声乐体裁。最初是在教堂的祈祷室内演出的小型宗教剧,有诵经和咏唱,以宗教内容为题材。17世纪中叶开始,成为大型的音乐体裁,由独唱(宣叙调、咏叙调、咏叹调)、重唱以及合唱组成,其中合唱占有重要的位置。它的歌词多取自《圣经》,用拉丁语或意大利语演唱。一般在教堂或音乐厅演出,没有舞台布景、道具、人物服装和戏剧表演,是一种以听觉效果为主的艺术形式。17世纪末到18世纪初,清唱剧有明显的世俗化倾向。这一时期作曲家主要有A.斯卡拉蒂(Alessandro Scarlatti,1660–1725)、维瓦尔第(Antonio Lucio Vivaldi,

1678—1714）、许茨（Heinrich Schütz,1585—1672）、富克斯（Johann Joseph Fux,1660—1741）和哈塞（Johann Adolf Hasse,1699—1783）等人。在巴洛克晚期，这种体裁在亨德尔的创作中达到了一个新的高峰，其中最著名的是《以色列人在埃及》《弥赛亚》等。

康塔塔是巴洛克时期的一种重要的声乐体裁。意大利文 Cantata 最初泛指声乐作品，与其相对应的是泛指器乐作品的 Sonata（奏鸣曲）。直到17世纪上半叶起，康塔塔逐渐发展为基于歌词、为声乐和器乐作曲的大型声乐套曲。内容既有宗教题材，也有世俗题材。规模上康塔塔可以是为几位独唱者和有限的伴奏乐器写作的小型作品，也可以是为合唱队和管弦乐写作的大型作品，后者通常是为庆典或纪念、歌颂特殊事件而写，多为德语演唱的宗教作品。17世纪的意大利歌剧作曲家几乎都曾写有康塔塔。巴洛克时期最著名的康塔塔作曲家有 J.S. 巴赫、卡里西米、L. 罗西、切斯特、斯特拉代拉和 A. 斯卡拉蒂，代表作有 J.S. 巴赫的《咖啡康塔塔》和《农民康塔塔》。

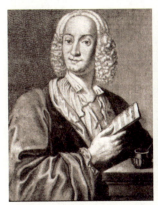
图 4-4　维瓦尔第

图 4-5　许茨

图 4-6　富克斯

图 4-7　哈塞

受难曲是用音乐表现耶稣受难故事的一种声乐体裁，根据《新约》中耶稣受难和死亡的事迹而谱写的音乐，源于欧洲古老的神秘剧和教堂仪式。公元5世纪至14世纪后半叶，出现了由单声部的圣咏构成的受难曲，被称为"素歌受难曲"；大约从15世纪起，多声部创作思维被运用在群众演唱的部分，被称为"应答受难曲"；1650年以后，在德国出现了一种清唱剧式的新型受难曲。这类受难曲采用通奏低音伴奏的宣叙调为福音书叙述者谱曲，并常用咏叹调或宣叙调与咏叹调的结合来表达富于诗意的沉思情感，同时运用乐队伴奏，并增加序奏和间奏。德国许多作曲家都为这种体裁的发展做出过贡献，特别是 J.S. 巴赫，他继往开来，把受难曲的创作推向了一个顶点，其代表作有《马太受难曲》和《约翰受难曲》。

### 历史聚焦

## 一、早期歌剧音乐发展

歌剧的产生是人文主义思想发展的结果。为了真实地表达人的感情，人们有意识地追求一种

富戏剧力量的形式,即综合诗歌、音乐和戏剧特点的艺术形式,歌剧正是适应这种时代要求的新体裁。

中世纪的教仪剧、文艺复兴时期的田园剧,古希腊祭祀酒神狄俄尼索斯的庆典仪式就是融合了戏剧、诗歌、舞蹈与音乐的综合艺术形式。歌剧的最终产生及确立与意大利一个名为"佛罗伦萨卡梅拉塔会社"（Florentine Camerata）的组织有关,这个社团以贵族巴尔迪伯爵为首,成员包括早期重要歌剧作曲家雅克布·佩里（J. Peri,1561–1633）,朱里奥·卡奇尼（G. Caccini,1551–1618）及几位重要的音乐理论家。受人文主义思潮的影响,他们对复兴古代希腊艺术的渴望以及对单声歌曲的追求直接促进了新的音乐风格的出现以及歌剧体裁的诞生。早期歌剧的发展以意大利为核心,逐渐影响到法国、德国、英国等地,它们在吸收意大利歌剧主要特征的基础上,不断呈现出各自的特色。

图4-8　雅克布·佩里

图4-9　朱里奥·卡奇尼

### （一）意大利歌剧

从16世纪末到18世纪末,意大利歌剧的发展经历了三个阶段。一是17世纪初以佛罗伦萨歌剧为代表的"实验性阶段";二是17世纪中叶以威尼斯歌剧和罗马歌剧为代表的"商业化阶段";三是17世纪下半叶至18世纪末以那不勒斯歌剧为代表的"国际化阶段"。

#### 1. 佛罗伦萨歌剧——实验性阶段

早期歌剧诞生于意大利的佛罗伦萨,第一部完整保留下来的歌剧是由佩里和卡奇尼作曲、里奴奇尼（Rinuccini,1563-1621）作脚本的《尤丽狄茜》（图4-10）。它于1600年10月6日在佛罗伦萨公开演出,以庆祝佛罗伦萨梅迪奇公爵的妹妹与法王亨利四世的婚礼。《尤丽狄茜》详细描述奥菲欧和尤丽狄茜的神话,用当时风行的田园剧方法加以处理。佩里发明了一种讲话式歌唱的表达方法来满足戏剧性诗歌的需要,被称为"宣叙调"风格。

歌剧《尤丽狄茜》搭建起早期歌剧的整个雏形——独唱宣叙调和歌曲、合唱和舞蹈、管弦乐队和终曲。谱例4-2表明,佩里实行他自己的宣叙调风格,竖的方框指在讲话中维持或强调的音节,由一个协和音的和声加以支持,横的方框包含讲话中迅速过去的音节,而且可以用不协和音（用星号注明）或协和音衬托低音部和它所包含的和弦。① 由此可见,佛罗伦萨为歌剧艺术的产生提供了最良好的发展空间及最丰厚的艺术资源。

图4-10　《尤丽狄茜》

---

① ［美］唐纳德·杰·格劳特,克劳德·帕利斯卡. 西方音乐史[M]. 余志刚,译. 北京：人民音乐出版社,2015: 227-228.

♪ 谱例 4-2 雅克布·佩里《尤丽狄茜》(片段)

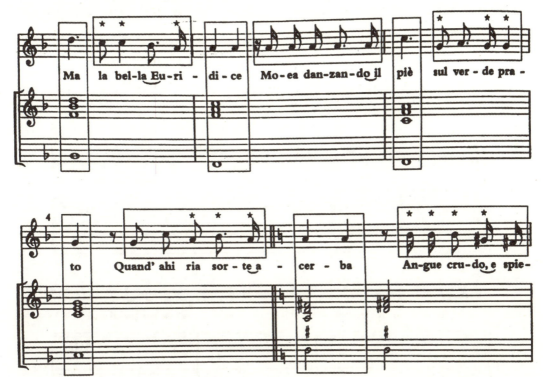

早期歌剧的主要特征：脚本以希腊神话为基础，后来又加入历史题材。音乐部分采用通奏低音形式，歌唱部分主要为吟唱的宣叙调形式，音域不宽，节奏自由，有少量的乐器伴奏，也使用合唱。

**2. 威尼斯歌剧——商业化阶段**

当歌剧传遍意大利并传向国外时，威尼斯是歌剧繁荣的理想之地。此外，1637 年，威尼斯建成第一座为公众演出的圣卡西亚诺剧院（Teatro di San Cassiano）开张，歌剧因此从专为宫廷娱乐变为面向公众，在风格上起了更大变化。蒙特威尔第（图 4-11）是巴洛克时期 17 世纪上半叶威尼斯歌剧最重要的歌剧作曲家之一。他出生于意大利的克雷莫纳，自幼学习音乐，1590 年到曼图亚宫廷任职，1613 年赴威尼斯任圣·马可大教堂乐长。

蒙特威尔第创作的歌剧《奥菲欧》于 1607 年在曼图亚上演，从此歌剧在意大利和欧洲开始走向兴旺。《奥菲欧》中，通过精心的音调组织，使得宣叙调更具连续性，旋律线也更长了。在有重要意义的关键时刻，它变得更适宜歌唱，更抒情。此外，蒙特威尔第还引进了许多独唱的埃尔曲、二重唱、具有牧歌风格的重唱和舞曲，它们组成了其作品的主要部分，并与宣叙调形成了很好的对比。利都奈罗[①]（ritornello）和合唱有助于把场景组织成近乎典礼仪式的布局。

图 4-11 蒙特威尔第

---

① 利都奈罗：意为"小的反复"，是 14、15 世纪牧歌中常用的一种叠歌；17 世纪开始，用来指代器乐曲中的反复段落。

奥菲欧的悲歌（谱例4-3）达到了抒情性的新高度，远远超过了第一次单声歌曲的试验。在以"你死去了"开头的那一段中，每一乐句就像每句歌词一样，都以前者作为基础，通过音高和节奏加以强化。持续和弦上的不协和音，不仅加强了言语的幻觉，而且还回应了奥菲欧无望的空虚感。从E大调和弦到g小调和弦（第3-4小节）的生硬的移动，使人更易理解他的那句反话：为什么他还活着，而他的新娘、他的"生命"却已死去？旋律表现了奥菲欧决心到地狱深处去做一次无望的远行。

♪ 谱例4-3 蒙特威尔第《奥菲欧》"你死去了"（片段）

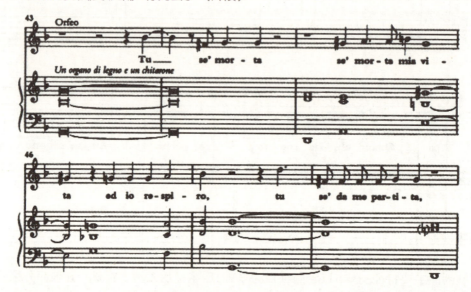

蒙特威尔第不像"卡梅拉塔"中的那些作曲家单纯从语言音调及文字的角度考虑创作，而更注意对音乐形象的概括和整个作品的音乐性。他采用了所谓的"激情风格"，强调旋律对感情的表现作用，为增强表情的意义，于宣叙调创作之中吸收了复调的因素，纯粹的宣叙调所占比例较小，并大量运用了牧歌、单声歌曲、咏叙调和各种器乐形式。对位在他的合唱中也找到了新的位置。蒙特威尔第对人性的深刻洞察和他用音乐刻画性格的能力明显体现在这部歌剧中。

威尼斯歌剧的主要特点：在歌剧中大量采用咏叹调和二重唱，注重情感抒发，对美声唱法加以重视，很少用合唱形式；弦乐器家族首次占有重要地位，以此加强音乐的表现力。

### 3. 那不勒斯歌剧——国际化阶段

17世纪初的意大利歌剧倾向于风格化的音乐语言和简单化的音乐织体，音乐织体逐渐采用以单音旋律的独唱为主，配以相应简单的和声形式，到18世纪这种风格由那不勒斯歌剧代表人物A.斯卡拉蒂（图4-12）继承和发扬。它统治了整个18世纪。那不勒斯歌剧注重独唱者声音的美感和音乐旋律本身的美，同时，更追求歌唱的炫技性和音乐外在效果的趣味性。

那不勒斯歌剧的代表作曲家是A.斯卡拉蒂，他完成了17世纪老

图4-12 A.斯卡拉蒂

歌剧向新歌剧的演变。他在歌剧创作领域的成就较高,体裁大多数是正歌剧,有约 115 部歌剧,600 多部康塔塔,同时,还有 100 多部清唱剧和大量的弥撒曲、经文歌、牧歌,以及大量的器乐作品。他非常重视发挥音乐在歌剧中的抒情作用,不为具体的情节和人物的动作所束缚,也不被歌词的修饰所左右。其著名的作品有《米特里达特》(威尼斯,1707 年)、《蒂格拉纳》(那不勒斯,1715 年)和《格里塞尔达》(罗马,1721 年)。对于咏叹调,斯卡拉蒂偏爱"返始咏叹调 A-B-A"的形式结构,其名称来自"da capo"(意思是从头再来)。返始咏叹调作为斯卡拉蒂一种完美的工具,主要通过音乐上的设计,表现一种单一情感,有时与相反的或有关的情感结合在一起。因此,如谱例 4-4 斯卡拉蒂的《格里塞尔达》第二幕开始时的咏叹调"啊,绿荫蔽日的树林",就成为使用返始咏叹调来描述冲突性情感反应的典范。a 旋律集中表现"她"低头臣服的情绪,主要的 A 段的其余部分就通过扩展、模进和一些综合方法而发展起来,次要的 B 段与 A 段在节奏上是有联系的,表现了"她回家的快乐",代表光明的一刹那(b 旋律)。歌手唱完 B 段后,遵循"从记号处再现"的指示,返回前面的乐段。①

自 1681 年创作的歌剧《善善恶恶》开始,A. 斯卡拉蒂确立了意大利歌剧序曲的典型结构,即快—慢—快的结构模式。第一部分是快速的双拍子段落,有许多琶音和华丽的装饰;第二部分是缓慢的插段;第三部分是急速的三拍子段落,音乐带有舞蹈风格。意大利序曲的快—慢—快三段体的结构形式是交响曲的先驱。

♪ 谱例 4-4 A. 斯卡拉蒂《格里塞尔达》咏叹调"啊,绿荫蔽日的树林"(片段)

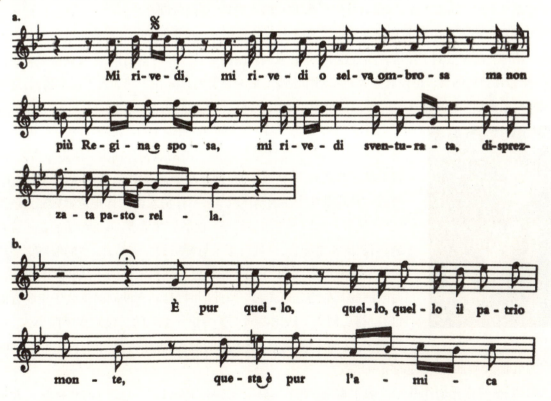

① [美]唐纳德·杰·格劳特,克劳德·帕利斯卡. 西方音乐史 [M]. 余志刚,译. 北京:人民音乐出版社,2015: 266.

歌词大意：你又看见我，啊，绿荫蔽日的树林，但已不再有皇后和新娘；只有一个不幸的、被鄙弃的牧羊女。

总体上，意大利歌剧主要特点表现在：①重视独唱，采用美声唱法，着重发挥歌唱技巧，而合唱和器乐则处于从属地位；②重视歌词和音乐的关系，在处理戏剧和音乐以及两者的关系上已高度程式化；③宣叙调和咏叹调各自独立，即用宣叙调展开剧情，用咏叹调抒发情感；④主调和声取代复调线条。

### （二）法国、德国、英国歌剧

到了18世纪初，由于意大利那不勒斯歌剧在欧洲产生了巨大影响，其他地区和国家的音乐家、艺术家、达官贵人和富足的商人以到那不勒斯观赏和学习歌剧为时尚，这大大推动了意大利歌剧在其他地区的传播和发展，在此背景下，欧洲其他国家纷纷效仿意大利歌剧创作。同时，经过当地作曲家的不断改造与完善，歌剧逐渐形成了各地区各国家的特色。如法国的"抒情悲剧"（trageolie lyrique）、德国的"歌唱剧"（singspiel）和英国的"假面剧"（masque）。

#### 1. 法国歌剧

在路易十四（Louis XIV, 1638–1715）中央集权确立时期，法国歌剧在法国皇家宫廷已发展成熟的芭蕾舞和法国古典悲剧的基础上萌生。与意大利歌剧相比，法国歌剧在语言和侧重点方面有所不同。法国作曲家受到了法国古典戏剧的影响，强调戏剧的真实性和戏剧动作，咏叹调旋律较为简单，对炫技性技巧的要求也没有意大利歌剧那么高。最为显著的差异在于其加入了芭蕾场面，通过延续宫廷芭蕾（ballet de Cour）的传统而赋予了法国歌剧一种民族特色。

图 4-13 让-巴蒂斯特·吕利

让-巴蒂斯特·吕利（Jean-Baptiste Lully, 1632–1687）虽出生于意大利，但却成为17世纪法国最杰出的歌剧作曲家。他多才多艺，既擅长舞蹈和表演，又精通作曲。他成功地把戏剧、音乐和芭蕾调和起来，形成一种戏剧和作品的新体裁——"抒情悲剧"，即把芭蕾舞加入歌剧之中，还常常由国王来表演舞蹈。他的旋律柔美、节奏灵活的新式宣叙调，与法语非常契合，表现出音乐与舞蹈的完美结合；他的歌剧重视舞台的装饰和造型，追求华美和娱乐性。规模空前的乐队和歌手都被当时欧洲的其他宫廷所羡慕。与此同时，吕利在歌剧的管弦乐序曲方面也有贡献，创立了法国器乐"慢—快—慢"的三段结构序曲形式。17世纪末，这种体裁不仅用于歌剧的前奏，也作为独立的作品出现，同时也作为组曲、奏鸣曲、协奏曲的第一乐章。

然而，他的音乐创作并不仅限于歌剧，他还为莫里哀（Molière, 1622–1673）的戏剧写了大量芭蕾音乐，还写有一些独立的器乐音乐和宗教合唱作品。他的歌剧代表作包括《卡德摩斯与赫耳

弥俄涅》(Cadmus et Hermione)、《阿尔西斯特》(Alceste)、《阿米德与雷诺》(Renaud et Armide)、《忒修斯》(Thésée)和《珀耳修斯》(Persée)。此外,18世纪上半叶,拉莫由于在理论上的贡献以及他在歌剧和器乐创作上的成就,成为法国继吕利之后的又一位著名作曲家,与 J. S. 巴赫、亨德尔(Handel, 1685-1759)以及维瓦尔迪这些西方音乐重要的大师齐名。

抒情悲剧的特征:①歌剧题材一般选自历史、神话;②歌剧序曲由意大利歌剧序曲"快—慢—快"的风格改为"慢—快—慢"的法国式序曲形式;③宣叙调带有歌唱性,而咏叹调则带有朗诵性,不突出宣叙调与咏叹调的对比;④歌剧中插入芭蕾舞场面,使歌唱与芭蕾艺术融为一体,并重视合唱及管弦乐的作用;⑤歌剧旋律由于受到舞曲的影响,音域窄,乐句方整,音响华丽;⑥不用阉人歌手演唱。

### 2. 德国歌剧

在巴洛克时期,意大利歌剧主宰了德国舞台。特别是在南德,大批意大利音乐家活跃于各城市和宫廷。但是,随着1678年汉堡出现了公众歌剧院之后,用德语演唱的歌剧开始出现。大约1700年,德国出现了一种民族歌剧——"歌唱剧"(singspiel,特指有音乐的戏剧),它是德国唯一可与歌剧相比的原创形式。

德国歌唱剧是一种夹杂着歌曲和对白的戏剧,当德国作曲家用宣叙调替换对白时,他们采用了意大利歌剧的宣叙调风格。但是,在他们的咏叹调中更带有德国的特点,采用短小的分节歌形式和活泼直率的旋律和节奏等。德国歌唱剧最重要的作曲家是凯泽尔(Reinhard Keiser, 1674-1739),他在1696年至1734年间,为汉堡歌剧院写了百余部歌剧,这些作品反映了当时意大利风格与德国音乐风格相互融合的情况。但是,凯泽尔歌剧中的伴奏大量使用了德国作曲家喜爱的复调织体,与意大利注意旋律的做法很不相同。因此,他的咏叹调是独唱旋律与低音声部及乐队的多声部的"竞奏(唱)"形式。

凯泽尔的歌剧受法国和意大利的影响,总体特点是:①歌剧的题材有神话故事、历史传说和喜剧性内容等;②歌剧大部分的形式具意大利风格,但不同的是,宣叙调用德语演唱,咏叹调用意大利语演唱;③旋律常常与德国民歌相联系,一些具有大众性质的歌曲被融入到歌剧音乐中;④不用阉人歌手演唱。

图 4-14 凯泽尔

在凯泽尔之后,亨德尔、马泰松、泰勒曼(G. P. Telemann)等人的作品相继被搬上舞台,曾轰动一时,但在意大利歌剧强大势力的影响下,德国歌剧逐渐衰落。

### 3. 英国歌剧

17世纪,英国受到来自意大利和法国的双重影响,兴起了一种叫作"假面剧"(图4-15)的贵族娱乐活动。它以寓言和神话的主题为基础,混合了抒情性和戏剧性的诗歌、歌曲、舞蹈和器乐。它最早是由话剧加独唱、重唱、合唱及器乐而形成的一种"半歌剧"的形式。同时,

图 4-15 假面剧

图 4-16　珀赛尔

它也吸收了意大利幕间剧和法国宫廷芭蕾中的元素。

最重要的作曲家是珀赛尔（Henry Purcell, 1659-1695），他的作品包括了圣乐、歌剧、歌曲以及由各种乐器演奏的作品。他奔放的想象力、自由而新颖独特的形式把法国式和意大利式的音乐元素转化为他自己的创造。其中最著名的歌剧是为切尔西一所女子寄宿学校所创作的《狄朵与埃涅阿斯》，脚本由内厄姆塔特撰写，他把维吉尔（Vergil）的《埃涅伊特》这一家喻户晓的故事戏剧化。珀赛尔的总谱是微型歌剧中的杰作，它只有四个主要的角色，乐队包括弦乐器和通奏低音，全剧共三幕，包括舞蹈和合唱，演出时间约一小时。珀赛尔的作品既代表英国早期戏剧音乐的成就，又反映欧洲歌剧对它的影响。珀赛尔在英国人的心目中享有很高的地位，他的宗教合唱、颂歌和爱国歌曲是英国人的骄傲。从历史上看，17世纪欧洲器乐创作、大小调体系的运用、意大利和法国歌剧等许多创作经验在珀赛尔的作品中同英国的风格得到了有机结合。

珀赛尔的歌剧有以下特征：①在声乐方面与意大利歌剧有许多共同的特点，但用英语演唱；②在器乐方面和法国歌剧有相通之处，用通奏低音形式，旋律与英国的民歌紧密相连，没有炫人耳目的华丽音响，但音乐却能细致地刻画剧中人物的心理和情感。

## 二、早期器乐音乐发展

巴洛克时期，器乐从对声乐作品的依赖中彻底地解放出来，乐器的技术改革不断激励着作曲家为特定的乐器创作。大量的独奏、重奏、合奏音乐的新作品问世，特别是纯器乐体裁得到了长足的发展，并形成了巴洛克器乐惯用的音乐语汇和风格。

### （一）键盘音乐

巴洛克时期的键盘乐器包括管风琴（organ，图4-17）和古钢琴（图4-18）这两大类。管风琴的制作在巴洛克时期有了新的飞跃。管风琴的规模更宏伟，音区更宽，音色和表现力更为丰富，最重要的德国管风琴制造家族有齐尔伯曼（Silberman）和施尼特格（Schnittke）。管风琴成为一种既适

图 4-17　管风琴

图 4-18　羽管键琴（左）和楔槌键琴（右）

合演奏复调音乐,也适合演奏主调音乐的乐器。17世纪的古钢琴即羽管键琴(harpsichord)和楔槌键琴(clavichord)。

**1. 管风琴**

17世纪管风琴音乐最发达的地方是德国,管风琴主要是用于宗教仪式。管风琴曲的主要体裁有三种,分别是:托卡塔(toccata)、赋格曲(fugue)和以众赞歌(chorale)为基础的作品。此外,还有少量的帕萨卡里亚(passacaglia)和夏空舞曲(chaconne)。

(1)托卡塔

托卡塔(来自意大利文toccarerc,意为"触键")常被称为前奏曲,是一种节奏自由、带有炫技性的即兴创作体裁,常采用模进和模仿对位的创作手法,有时也将主调与和声手法应用于短小的段落。虽然托卡塔常与赋格配对组合,但也经常被当作独立的单乐章作品进行使用,托卡塔具有幻想性的音型、变化无常和富有激情的性格,成为演奏家在键盘乐器上炫技的理想体裁。

(2)赋格曲

赋格曲是一种严格运用卡农模仿手法的复调体裁,由呈示段和插段两部分组成。呈示段具有鲜明的旋律和节奏特征的主题轮流在主调和属调上被陈述和模仿,强调了主属关系作为实现形式发展的手段。在插段中,通常是转调,主题不再完整出现。赋格写作出现在巴洛克许多其他器乐形式和大型合唱作品中,它代表着这一时期和声对位技法最高程度的发展。代表作品是J.S.巴赫的《平均律钢琴曲集》。

(3)以众赞歌为基础的音乐体裁

以众赞歌为基础的音乐体裁有以下四种:众赞歌赋格曲、众赞歌前奏曲、众赞歌变奏曲、众赞歌幻想曲。

众赞歌赋格曲:将一首众赞歌的第一句改写成一个赋格主题,然后用它写成一首短小的赋格曲。它在仪式中可作为会众演唱众赞歌的前奏曲。

众赞歌前奏曲:将一首完整的众赞歌改写成一小段复调作品,用高声部陈述众赞歌主题旋律。它往往在众赞歌演唱之前使用。

众赞歌变奏曲:是以一首众赞歌的旋律作一套变奏,用来取代唱诗班演唱的经文歌。

众赞歌幻想曲:是一种自由地处理众赞歌旋律的方法,风格华丽,有较强的装饰性和技巧性的体裁。

♪ 谱例4-5 弗雷斯克巴尔迪《F大调托卡塔》选段

谱例 4-5 为《F 大调托卡塔》的开头部分。以往托卡塔以流动的经过性运动为主,常常只有一个音乐主题。但这部作品中注入了幻想的成分,其主题通过模仿的手法在音乐的各个声部上交替呈现。各个部分对比鲜明,主要表现在织体方面,由时值长的管风琴踏板音标出这些部分的界限(见以上谱例中的 F 低音长音的部分在主调上,C 低音长音的部分在属及下属调上),同时又用统一的和声布局将各个部分联系在一起。

### 2. 古钢琴

17 世纪的古钢琴是许多作曲家最常使用的乐器之一,他们为古钢琴创作了许多专门的音乐体裁,如创意曲、前奏曲、幻想曲、变奏曲、奏鸣曲等。其中最具代表性的体裁是古组曲。古组曲(suite)由几个具有独立性的乐章组合而成,由巴洛克时期的各种舞曲发展演变而来。16 世纪末至 18 世纪初流行于欧洲,德国称为 Partita,英国称作 lessons(演习曲),意大利称为 balletto(舞曲乐章),法国称为 ordre(组曲)。通常由四首速度和节拍不同但调性统一的舞曲按照一定的顺序组合而成,通常的顺序为:阿勒芒德([德]Allemande)——库朗特([法和意大利]courante)——萨拉班德([西班牙]Sarabande)——吉格([英]Gigue)。古组曲的构成通常在萨拉班德舞曲与吉格舞曲之间加入一首或几首其他舞曲,如加沃特舞曲(gavotte)、布列舞曲(bourree)、小步舞曲(minuet)、英国舞曲(anglaise)、卢尔舞曲(loure)、波洛奈兹舞曲(polonaise)等。在整套组曲之前和中间也可插入前奏曲或其他非舞曲性的乐章,如赋格(fugue)、变奏曲(variation)等。法国的组曲代表人物是弗朗索瓦·库泊兰;德国组曲的代表人物是 J. S. 巴赫,他的《法国组曲》《英国组曲》具有巴洛克时期组曲创作的基本特征,其中《第一法国组曲》(谱例 4-6)的库朗特为二部性曲式结构,以弱起短音符及紧随其后的同音反复为主要特征。在这种乐曲中,常常是一连串的均等时值的连续进行。主要采用复调织体形式,如谱例 4-6 中第 2 小节对主题进行左手低八度的卡农模仿进入,第 5 小节开始主题首部的模仿模进,起到呼应作用,结束在属和弦上。

♪ 谱例 4-6 J. S. 巴赫《第一法国组曲》(库朗特)

古组曲的演变过程标志着巴洛克古钢琴组曲从程式化向性格化的发展,由几首结构短小、带有特定情绪的舞曲组成,舞曲间的节奏、速度、织体和风格存在对比和差异,整体上调性统一。古组曲的演变过程对西方多乐章套曲体裁的发展有着重要的意义。

表4-1 四种基本舞曲的基本特征

| 原名 | 译名 | 原意 | 起源 | 拍子 | 速度（性格） | 特点 |
| --- | --- | --- | --- | --- | --- | --- |
| Allemande | 阿勒芒德 | 德国的 / "日耳曼" | 德国（16世纪） | 4/4 | 中速（庄重） | 16分音符的进行,以短音符起于第四拍 |
| Courante | 库朗特 | 流动的 / "奔跑" | 法国意大利（16世纪） | 3/2, 6/4 3/4 | 中速快（流畅） | 3/2和6/4相交替短音符的快速进行 |
| Sarabande | 萨拉班德 | 人名 / "神圣的行进" | 西班牙摩尔族（17-18世纪） | 3/2, 3/4 | 慢（庄严） | 强拍在第二拍 |
| Gigue | 吉格 | 弦乐器名 | 英国（16世纪） | 3/8, 6/8, 9/8, 3/4, 6/4, 12/8 | 快（活泼） | 长音符后跟短音符或短音符后跟长音符的连续进行,常用赋格式的模仿复调手法,第二段的主题是第一段的倒影 |

**（二）重奏音乐**

重奏音乐又称为室内乐（chamber music）,原意是指在室内演奏的音乐,后引申为在比较小的场所演奏的音乐,指由几件乐器演奏的小型器乐曲。巴洛克时期重奏音乐主要是指奏鸣曲（sonata）,即二至四件乐器加通奏低音的小型重奏曲,它通常包含有速度和织体对比的几个段落。

**1. 三重奏鸣曲**

三重奏鸣曲是巴洛克时期奏鸣曲中最为常见的一种器乐体裁形式,同时也是一种最早的室内乐体裁类型,其中三重奏鸣曲又分为教堂奏鸣曲和室内奏鸣曲。"教堂奏鸣曲"顾名思义是在教堂演奏的,特别是罗马天主教的礼拜仪式。它一般有四个乐章,速度按"慢—快—慢—快"的顺序排

列。室内奏鸣曲最初是在贵族的客厅里演奏,具有明显的世俗性,所以称为"室内奏鸣曲"。它由一系列古典舞曲组成,与巴洛克组曲同出一源。18世纪初"教堂"与"室内"两种类型奏鸣曲差异性逐渐缩小,并趋于融合。此现象可以从科雷利的作品《第三奏鸣曲》Op.3 得到验证,如谱例4-7。此时奏鸣曲的结构特征主要吸取教堂奏鸣曲的音乐形式,整部作品由四个乐章构成,分别是庄板—快板—广板—快板,但在内容及功能上却吸取室内奏鸣曲的因素,例如该部作品的第三乐章是一首库朗特舞曲。其后教堂奏鸣曲逐渐演变成古典奏鸣曲,而室内奏鸣曲则逐渐演变为古组曲。

♪ 谱例4-7 科雷利《第三奏鸣曲》Op.3 第三乐章(片段)

该乐章为广板中速,拍子为4/4,旋律进行为短音符交替进行,具有库朗特的曲风特征,可见此首教堂奏鸣曲已有室内奏鸣曲的形式特点。三重奏鸣曲作为西方音乐史上最早的一种室内乐体裁形式,它的完善不仅对古典奏鸣曲的形成产生了重要的影响,并且对古典主义时期形成的弦乐四重奏也起到重要的借鉴作用。

2. 独奏奏鸣曲

独奏奏鸣曲(solo sonata)由一件独奏乐器与两件通奏低音乐器演奏。起初比三重奏鸣曲的数量要少一些,但1700年以后逐渐受到欢迎。作曲家也开始为更多的乐器创作奏鸣曲。

(三)合奏音乐

合奏音乐是为多件乐器创作的多声部音乐形式。在巴洛克时期合奏音乐主要有协奏曲和序曲。协奏曲(concerto)是巴洛克时期产生的大型合奏的新体裁,也是18世纪最重要的器乐体裁,分为三大类:一类是大协奏曲(concerto grosso)、二类是独奏协奏曲(solo concerto)、三类是乐队协奏曲(ripieno concerto)。协奏曲的体裁特点:是为了展示精湛的演奏技巧;这种音乐风格中最重要的因素是"对比和竞争"。

## 1. 协奏曲

### （1）大协奏曲

大协奏曲是协奏曲在巴洛克时期最重要的类别，是通过协奏乐器（乐队齐奏）与主奏乐器（2-4件）的竞奏、冲突、模仿使双方达到此消彼长的状态来推动音乐发展的一种器乐套曲体裁。大协奏曲最重要的特征是以利都奈罗（ritornello）的结构原则创作，由利都奈罗段和插段交替进行推动作品发展，后来利都奈罗结构原则发展成回归曲式结构，是协奏曲最显著的特征之一。在巴洛克时期，奏鸣曲式尚未成熟，回归曲式和赋格曲式成为巴洛克时期最为重要的曲式结构。

大协奏曲起源于意大利，由科雷利在三重奏鸣曲体裁的基础上改进而成，以主奏部、协奏部代替三重奏鸣曲三声部中的两个高声部，突出了主奏部和协奏部这两个声部之间的对比。在维瓦尔迪和托雷利（Giuseppe Torelli, 1658-1709）之后，协奏部逐渐被主奏部统治，而后衍生出独奏协奏曲。大协奏曲在巴洛克时期盛极一时，巴洛克时期大多数的作曲家几乎都创作过此类体裁，在巴赫的创作中达到了巅峰。

谱例4-8选自亨德尔《C大调大协奏曲》（HW V318），从中可以看到tutti部分是作品的协奏部即利都奈罗段落，由乐队全部乐器共同演奏；作品中的solo部分是主奏部即插段，由两件乐器演奏。乐队演奏的协奏部分是利都奈罗段落，一般在作品的开头作为主题呈现；solo部分是插段，与利都奈罗段落交互出现，进行对比竞奏。协奏曲的重要原则就是利都奈罗的结构原则，一般在作品的开头，利都奈罗段落在主调上呈示主题，而后的插段转到属调，后进行到下属调，最后的结尾利都奈罗段落回归主调，形成T-D-S-T的调性转变。

♪ 谱例4-8 亨德尔《C大调大协奏曲》（HW V318）（片段）

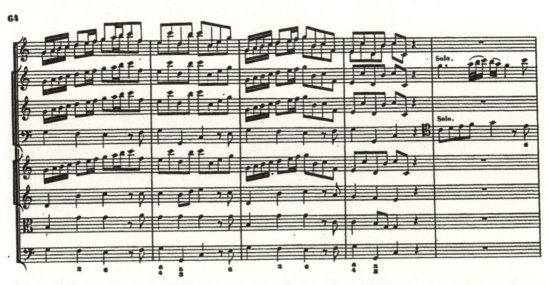

在结构图示中，我们可以清楚地看到《C大调大协奏曲》（HW V318）的第一乐章，符合利都奈罗的创作原则，通过利都奈罗段—插段—利都奈罗段……这样的循环往复，以达到协奏曲对比竞争且合作的表达目的。从调性上来看，作品以主调C大调开始陈述，经过利都奈罗段—插段—利

都奈罗段的对比之后,在第二个插段开始转调,转到属调G大调上进行陈述;而后又经过利都奈罗段—插段—利都奈罗段的对比,在插段4转调到下属小调d小调上进行。在紧接着的第五段利都奈罗段,作品又回到了属调G大调上,而后又经过插段5-利都奈罗段6-插段6-利都奈罗段7的对比后,在第七个插段上,回归到了主调C大调,为回到最后一个利都奈罗段落以及为作品的结束做好准备。

表4-2 《C大调大协奏曲》(HW V318)第一乐章结构图示

| | 利都奈罗1 | 插段1 | 利都奈罗2 | 插段2 | 利都奈罗3 | 插段3 | 利都奈罗4 | 插段4 | 利都奈罗5 | 插段5 | 利都奈罗6 | 插段6 | 利都奈罗7 | 插段7 | 利都奈罗8 |
|---|---|---|---|---|---|---|---|---|---|---|---|---|---|---|---|
| 再现程度 | 完整主题 | | 片段再现 | | 片段再现 | | 片段再现 | | 片段再现 | | 片段再现 | | 片段再现 | | 片段再现 |
| 调性 | C大调 | | | | G大调 | | a小调–G大调 | | d小调 | | G大调 | | | | C大调 |
| 小节 | 1-18 | 19-22 | 23-24 | 25-30 | 31-32 | 33-44 | 45-50 | 51-54 | 55-56 | 57-62 | 63-64 | 65-70 | 71-82 | 83-90 | 91-100 |
| 功能 | T主调 | | | | D属调 | | | | S下属调 | | | | D属调 | | T主调 |

总的来看,大协奏曲是巴洛克时期协奏曲体裁中影响最大的类别,利都奈罗的结构原则对西方作曲家的创作有着重要的影响。大协奏曲通过利都奈罗段呈示主题、插段竞奏推动音乐发展,调性变化较为简单,多为主调、属调和下属调以及其关系大小调。

(2)独奏协奏曲

独奏协奏曲是以一件独奏乐器(通常是小提琴)与乐队相竞奏的器乐套曲。乐队均由弦乐器(小提琴、中提琴、大提琴、低音提琴、维奥龙)及一件通奏低音乐器组成,偶尔加一些木管乐器。在托雷利的协奏曲中可以清楚地看到巴洛克独奏协奏曲的发展。托雷利的主要作品有:四卷弦乐的室内乐作品(1686-1688)以及为独奏小号和弦乐队而作的奏鸣曲等,作品大部分由快—慢—快三个乐章呈现。托雷利的独奏协奏曲已初具规模,为随后的发展奠定了基础。

(3)乐队协奏曲

乐队协奏曲为多乐章的乐队作品,强调第一小提琴声部与低音声部的对比,而且通常避免复杂的对位织体。

总的来说,大协奏曲与独奏协奏曲在巴洛克时期的使用更为广泛。它们一般在教堂做弥撒及某些礼仪之前作为序曲演奏,最著名的协奏曲作曲家是托雷利、科雷利和维瓦尔迪。这些作曲家将协奏曲这种对比和竞争的风格表现在许多方面,如:主奏部与合奏部的对比、高音音区与低音音区的对比、调性色彩对比、速度快慢对比、强与弱的对比,等等。

**2. 序曲**

序曲(overture)从意大利语apertura一词而来,意为:开启、开始。序曲是指歌剧、芭蕾舞、清唱剧、戏剧等大型作品开演之前由器乐演奏的引子,有时也指独立的作品。现存最早的歌剧之一,蒙特威尔第作于1607年的《奥菲欧》在开演前有一首由管乐器演奏的托卡塔,这就是最早的歌剧序曲。早期(17世纪末和18世纪前半叶)的序曲有两种主要类型:一种由法国作曲家吕利创作,

由慢的引子部分和快的赋格式部分组成,最后以短小的 adagio 部分结束,或返回到慢的引子材料,这样就构成了慢板—快板—慢板的三个部分,此种类型的序曲称作法国式序曲;另一种由意大利那不勒斯歌剧乐派代表人物亚历山大·斯特拉代拉(Alessandro Stradella, 1639-1682)和亚历山大·斯卡拉蒂确立,称作意大利式序曲(sinfonia),其两端是复调的快速部分,中间为慢的歌唱部分。意大利序曲的快慢顺序和法国式序曲恰恰相反。18 世纪上半叶,德国作曲家们除继续在歌剧和康塔塔之前运用法国序曲外,还将法国序曲用于组曲,如 J. S. 巴赫为羽管键琴写的六首组曲(6 Partitas, BWV1066-1071)中的第四首组曲。意大利式的歌剧序曲将法国序曲慢的引子部分转为第一乐章,直接为古典交响曲的产生作了准备。

## 历史叙事

### 一、J. S. 巴赫

约翰·塞巴斯蒂安·巴赫(J. S. Bach, 1685-1750)出身于德国中部图林根地区的一个著名音乐家族。巴赫创作的音乐作品体裁丰富,其声乐作品以宗教音乐为主,器乐作品则涵盖独奏曲、协奏曲、管弦乐合奏曲、重奏曲在内的各类体裁。巴赫的复调艺术是对几百年来中世纪复调音乐的一次伟大的总结,特别是他的赋格艺术代表了复调音乐时期的最高成就。因巴赫的作品对欧洲近代音乐的发展产生了积极影响,故被称为"西方音乐之父"。

图 4-19　J. S. 巴赫

#### (一)生平与创作

**1. 魏玛之前(1708 年之前)**

巴赫自幼从父学习音乐,10 岁丧父后寄居于长兄家,随长兄继续学习。成年后他先后在阿恩施塔特和穆尔豪森短期任乐师。在此期间接触到了赖因肯(Johann Adam Reincken, 1643-1722)、布克斯特胡德(Dieterich Buxtehude, 1637-1707)等北德管风琴家的作品和演奏,深受影响。

**2. 魏玛时期(1708—1717)**

这一时期,巴赫在魏玛任宫廷管风琴师;此间,他创作了大量管风琴曲和康塔塔,并钻研了法国古钢琴音乐及意大利的弦乐音乐,通过抄写和改编其他作曲家的作品来学习并掌握各种音乐风格和写作技法。此间,他创作了《C 大调帕萨卡里亚舞曲》、18 首《众赞歌前奏曲》《管风琴小曲集》等。

**3. 科腾时期(1718—1722)**

这一时期,巴赫在科腾任宫廷乐队长。这里的教堂没有管风琴,礼拜仪式也较为简朴,年轻的公爵喜爱器乐作品,因此他创作大量世俗器乐作品,如《无伴奏小提琴奏鸣曲和帕蒂塔》《大提琴组曲》《勃兰登堡协奏曲》《法国组曲》《英国组曲》《创意曲》及《平均律钢琴曲集》第一卷等。

#### 4. 莱比锡时期(1723—1750)

1723年,巴赫赴莱比锡,任圣·托马斯教堂乐长和市音乐总监,还担任音乐学会的领导,组织市民音乐会。在这一时期他完成了据《马太福音》和《约翰福音》写成的受难曲、《圣诞清唱剧》《b小调弥撒曲》以及经文歌、宗教及世俗康塔塔等。其晚期的音乐风格日益内省,从《赋格的艺术》《音乐的奉献》等作品均可看出。1749年,巴赫双目失明,次年去世。

### (二)风格与特征

#### 1. 声乐作品

巴赫的声乐作品大多为宗教题材,其中康塔塔和受难曲占有重要地位。

(1)康塔塔

巴赫作有近300部康塔塔,如《有个声音在高喊,醒来吧》(BWV140)和《心和口,事业和生命》(BWV147)。巴赫的宗教康塔塔是多段落的套曲,以宣叙调、咏叹调为主,重视合唱和管弦乐队的作用。形式丰富多样,例如第四康塔塔《基督处于死亡的枷锁中》(1724)是一首众赞歌变奏曲,结构为:序奏(主题)—独唱(变奏1)—二重唱(变奏2)—独唱(变奏3)—合唱(变奏4)—独唱(变奏5)—二重唱(变奏6)—众赞歌(变奏7);又如第八十康塔塔《上帝是我们坚固的堡垒》(BWV80,谱例4-9),以马丁·路德的众赞歌为中心,出现数次变化,构成变奏与回旋形式的组合。为了突出众赞歌的特点,巴赫将四段配以歌词演唱的众赞歌分置于作品的开头、中间和结尾部分,即分置于作品的第一、二、五、八四个乐章中,起支撑作用。巴赫的精准构思为作品增添了活力,展现出了其对于音乐创作的精湛技艺。

♪ 谱例4-9 巴赫《上帝是我们坚固的堡垒》第一乐章引子部分(方框内为引子旋律与原曲相似部分)

宗教康塔塔最能体现巴赫对巴洛克时期各种音乐风格和体裁形式的综合。例如,作为序奏的器乐作品常带有意大利歌剧序曲或法国歌剧序曲的特点,宣叙调和咏叹调来自歌剧,吸收源于意大利的声乐和器乐的协奏(唱)风格,以及法国羽管键琴组曲中的舞曲节奏等,巴赫将它们与德国新教的众赞歌相结合,形成自己特有的语汇。

巴赫的23首世俗康塔塔是为各种不同场合写的,他称其中的大部分为"音乐戏剧",如为莱比锡音乐学会写的《咖啡康塔塔》(BWV211)、为萨克森宫廷侍从官回到近莱比锡乡下领地当领主而

作的《农民康塔塔》(BWV212)等。世俗康塔塔不用众赞歌,由独唱或重唱的宣叙调、咏叹调以及合唱、管弦乐段落构成,就像歌剧的一个场面,是巴赫作品中最生动活跃的部分。

(2)受难曲

巴赫的《马太受难曲》(BWV244,1729)和《约翰受难曲》(BWV245,1723)均分成两个部分,相当于歌剧的两幕。当时,两个部分之间还可加进布道。相当于"场"的段落都以众赞歌结束。《马太受难曲》由独唱、重唱、两个合唱队、两架管风琴和两个管弦乐队演出,它强烈的史诗性和宏伟壮阔的气势,在巴洛克宗教音乐中是无与伦比的。

(3)其他宗教声乐音乐

巴赫还写过圣母颂歌、经文歌、清唱剧和弥撒曲。两部清唱剧《圣诞节》(BWV248,1734)和《复活节》(BWV249,1736)实际上是把一系列独立的康塔塔连在一起,情节上并无联系。《b小调弥撒曲》(BWV232,1724-1749)是为谋求宫廷乐长职务而写的,将不同年代写的独立段落汇集而成。弥撒曲的拉丁语歌词概括得十分集中,巴赫配置的音乐非常丰富,写成一部规模宏大的不朽巨著。

### 2. 器乐作品

巴赫的器乐作品大多为世俗性音乐。他并未发明新的体裁形式,而是在前辈创造的基础上,使既有的样式更加完善。

(1)管风琴音乐

巴赫自身是杰出的管风琴演奏家,管风琴音乐是他得心应手的创作领域。他既继承了德国管风琴乐派的传统,又研究了意大利管风琴音乐的特点,几乎这一时期所有的管风琴体裁他都写有传世名作。例如,《管风琴小曲集》(BWV599-644)以45首德国新教众赞歌为基础编曲,每一首都集中揭示出歌词的内容,又有很强的描绘性。巴赫最动人的管风琴曲之一《由于亚当的堕落,一切都被毁掉了》(谱例4-10),用脚键盘奏出一系列参差不齐的不协和音程的跳进来描绘"堕落"一词,离开一个协和和弦,落入一个不协和和弦,仿佛是从天真无邪堕入罪恶。同时,声部迂回的半音线条暗示出诱惑、悲哀和蛇的蜿蜒蠕动。

♪ 谱例 4-10 众赞歌前奏曲《由于亚当的堕落,一切都被毁掉了》(片段)

在莱比锡时期,巴赫编撰了三卷管风琴前奏曲。从康塔塔乐章中,他改编了六首"许布勒"众赞歌(BWV645-650)。1747年到1749年间,他收集和修订了早年创作的《十八首众赞歌》(BWV651-668)。在《键盘练习》第三部分的《教义问答众赞歌》(BWV669-689)中,他把管风琴脚键较长的曲

子同只需手键的较短的曲子（通常是赋格式）联结了起来。巴赫晚期的管风琴众赞歌用乐思纯粹的发展取代了早年作品中生动的表情细节。同时，他的管风琴幻想曲、赋格以及前奏曲、托卡塔、帕萨卡里亚与赋格的组合，使其艺术性达到了巴洛克管风琴音乐的顶峰。正如莱因肯对巴赫所说："我原以为管风琴在增进众赞歌的艺术上已无发挥余地，谁知竟在你身上发现这门艺术的新生命。"

（2）古钢琴音乐

巴赫是键盘乐器演奏高手，著名的《托卡塔与赋格》和《半音阶幻想曲与赋格》显然是为他自己炫技演奏而作。但数量更多的是以教学为目的的作品，例如为教大儿子威廉·弗里德曼·巴赫写的《创意曲》和《平均律键盘曲集》第一集。作为通往演奏家之路的阶梯，《创意曲》（1723）的标题词清楚地说明了写作意图：演奏二声部和三声部的"简易入门"，它能帮助学生"不仅学得好的乐思，还能很好地发展乐思，以及——最重要的是——获得歌唱性的演奏风格，得到作品的完整预示"。《平均律键盘曲集》是学生学习的下一步。如果说《创意曲》的每一首都是一个动机乐思，通过模仿加以发展，那么《平均律键盘曲集》的每一首都是一种感情的简明探究，以及一个赋格写作的课题。开始的乐思把这种感情刻画得十分明显，以至可以称它们为"性格小曲"。学习这些乐曲，是理解巴洛克"单一感情"的表达和诠释的最好途径。

巴赫写过三集组曲，每集六首。《法国组曲》仅包含舞曲乐章，规范简洁；《英国组曲》和《帕蒂塔》中，除了舞曲乐章外，大都有宏大的前奏曲乐章，它们兼有意大利音乐充沛的活力和德国音乐复杂的技巧，并有一定的体裁特征。例如，《g小调第三英国组曲》（谱例4-11）像一首协奏曲，采用维瓦尔迪常用的利都奈罗形式，用羽管键琴两层键盘不同的音量，模仿协奏曲不同乐器组之间的对比，以生生不息的节奏律动、动机乐句和强劲的运动感体现出颇有气势的阳刚之美。

♪ 谱例4-11《g小调第三英国组曲》（片段）

《戈德堡变奏曲》（BWV988）是巴赫晚年为抚慰夜夜失眠的凯泽林伯爵而作的，综合了新旧风格的元素。主题具有前古典华丽风格的特点，整体构思非常严密，发展逻辑鲜明，30个变奏按照三个一组，每组的第三首都是卡农，是巴洛克复调的经典之作。

（3）室内乐和管弦乐

巴赫作有小提琴、大提琴、长笛等乐器的独奏奏鸣曲，以及弓弦乐器、管乐器与键盘乐器组合的重奏音乐。晚年有两首特殊的室内乐作品：《音乐的奉献》（BWV1079,1747）包含利切卡尔、三重奏鸣曲和卡农，都是根据普鲁士腓德烈大帝所提供的一个主题写作的（谱例4-12）；《赋格的艺术》（BWV1080,1748-49）并未指明由何种乐器演奏（现今有钢琴、弦乐器和乐队演奏的版本），甚至不清楚演奏的目的。乐曲由14首技术严谨的赋格和4首卡农组成，都建立在同一主题（谱例4-13）及该主题的精美变奏上，并按逐渐增加复杂性的通常次序进行排列，系统地展示和归纳了所有类型的赋格写作。

♪ 谱例4-12《音乐的奉献》主题

♪ 谱例4-13《赋格的艺术》主题

巴赫是第一位写键盘协奏曲的作曲家，他的六首《勃兰登堡协奏曲》包含大协奏曲和乐队协奏曲两种类型，采用典型的晚期巴洛克音乐语汇；四首乐队组曲音乐华丽生动，著名的《G弦上的咏叹调》出自其中D大调第三管弦乐组曲第二乐章。巴赫的键盘协奏曲充分吸收意大利风格，并在此基础上进行扩展与复杂化。他采用意大利协奏曲三乐章快—慢—快的次序、三和弦的主题、持续强劲的节奏，以及快板乐章的利都奈罗形式。可以说，巴赫将大协奏曲这种已趋向过时的体裁推向了最后的高峰。

巴赫的音乐包罗万象，有德国音乐丰富的乐思和对位艺术，意大利弦乐，特别是维瓦尔迪那种简练的主题、清晰的和声布局、持续连贯的节奏，法国羽管键琴生动的织体、法国歌剧序曲鲜明的色彩和对旋律的装饰，形成既具有个人特征、又有国际性的音乐风格。同时，巴赫的声乐风格和器乐风格之间没有截然的区别，他创造了声乐器乐综合的新风格。他的器乐作品既是对旧的、复调的、对位的音乐世界的总结，又是对一个新的、主调的、和声的音乐世界的开启。这些作品连同他的声乐作品一道，树立了古典音乐的第一个里程碑。

(三) 成就与评价

巴赫的音乐中，看似处于矛盾的和声与对位、旋律与复调，实际却能达到一种紧张但令人满意的平衡。他的音乐之所以可以持续保持活力，是因为具有以下特征：主题集中而独特；音乐创意十分丰富；能在和声和对位之间保持平衡；节奏强而有力，形式清澈明净，规模宏大雄伟；使用描绘

性和象征性音型，富有想象力；强烈的感情总能由一种统治一切的建筑的理念所控制；每个细节在技术上都完美无缺。正如贝多芬所说，"巴赫是大海，不是小溪"。

勃拉姆斯曾说："研究巴赫，你将在那里找到一切。"巴赫的伟大并不仅仅在于他精雕细琢的音乐技艺、无法企及的专业技巧，还在于他通过对这些技术的运用表达了无与伦比的深刻思想和情感，体现了他对和谐形式的高度敏感和对音乐艺术的完美追求。

巴赫磅礴的气势、精湛而复杂的技法为成熟时期的贝多芬、瓦格纳深刻而有力的艺术创作做了准备。他对音乐的严肃态度对后世的继承者们产生了重大的影响。巴赫不仅成为巴洛克音乐辉煌的终点，而且也成为后来西方音乐取之不尽的创作源泉。

## 二、亨德尔

亨德尔（Georg Friedrich Handel，1685–1759），巴洛克时期著名的作曲家，一生创作了大约41部歌剧、五首颂歌、五首加冕赞美歌、37首奏鸣曲、20首管风琴曲，还有许多教廷音乐及音乐小品。著名作品有清唱剧《弥赛亚》，歌剧《里纳尔多》《薛西斯》，管弦乐《水上音乐》《皇家烟花》等。他的音乐气息宽广，节奏鲜明有力，和声清晰，多为自然音体系，预示了18世纪中叶以后日益重要的新风格。同时，他广泛吸收融合了德、法、意诸国音乐的特点，兼有德国音乐的严肃、法国音乐的华丽和意大利音乐的优美，是巴洛克时期最具国际性的作曲家。

### （一）生平与创作

#### 1. 早期（1695–1709）

亨德尔出生于德国萨克森哈雷，他的父亲格奥尔格·亨德尔（Georg Handel）是一个理发师兼外科医师，坚持让他学习法律，于是从小禁止他学音乐。六岁时，亨德尔无意间发现了家中的古钢琴，便趁晚上偷偷去弹琴。直到七岁那年，亨德尔随父亲前去拜访萨克森宫廷，无意中被阿柔夫公爵听到他优美纯熟的琴音，于是，父亲在公爵的指示下将他托给哈勒挚爱圣母市场教堂的管风琴手弗里德里希·威廉·查豪，接受系统的音乐教育。亨德尔开始尝试创作一些宗教礼仪

图4-20　亨德尔

和活动用的清唱剧作品。1702年，亨德尔进入哈雷大学学习法律，由于对歌剧产生兴趣，1703年退学，赴德国唯一上演歌剧的城市汉堡，获得小提琴手职位。1705年1月8日，他的第一部歌剧《阿尔米拉》在汉堡上演，脚本由作家浮士金根据洛普·德·维伽德的一出喜剧改编；同年，他还创作了歌剧《尼禄》，该剧脚本也由浮士金撰写。这两部歌剧的成功，使亨德尔在汉堡崭露头角，并获得了一笔收入，于是辞去乐队演奏员的职务，开始专心从事作曲。1706年，亨德尔启程前往意大利；1707年，创作了歌剧《罗德里戈》；1708年，创作了清唱剧《复活》与《时间的胜利》。

#### 2. 中期（1710–1736）

1710年，亨德尔返回德国，任汉诺威宫廷音乐指导。1712年，他到英国旅行时受到安妮女王的器重便长期停留在伦敦，遂于1717年定居英国，使得汉诺威选帝侯格奥尔格一世很生气。不久后

安妮女王去世，由安妮的表兄格奥尔格一世继承英国王位，是为乔治一世。亨德尔怕乔治一世对自己心怀不满，便于1717年为泰晤士河上举办的王室联欢会写作了著名的作品《水上音乐》（1717），乔治一世听了之后非常高兴，原谅了他的不辞而别，并赏他每年两万镑津贴，鼓励他继续进行创作。1720年，亨德尔成立了皇家音乐协会，上演意大利歌剧和他本人的作品。1720年至1730年是亨德尔的歌剧创作高峰，在十年间，他创作歌剧30余首，包括《朱利奥·凯撒》《塔梅拉诺》《罗德琳达》等优秀歌剧。此后，由于民谣歌剧《乞丐歌剧》（John Gay, 1685-1732; John Christopher Pepusch, 1667-1752）的成功以及英国人对意大利歌剧的厌倦，使他屡遭失败，剧院濒临破产。此时，亨德尔仍然坚持创作，写下的优秀歌剧有《奥兰多》《阿尔辛那》《塞尔斯》等。

### 3. 晚期（1737—1759）

1737年，亨德尔因其创作的新型歌剧受到批评而引发中风，返回德国治疗后又回到伦敦，亨德尔创作转向清唱剧。1743年，《弥赛亚》在伦敦上演，英王乔治二世大受感动。1749年，英法两国签署《阿亨条约》，为庆祝条约的签订，举行盛大的篝火晚会，亨德尔为此创作《皇家烟火》。亨德尔晚期创作的清唱剧达20余部，包括《扫罗》《参孙》《弥赛亚》等。1751年，亨德尔因手术失败而失明。1759年，与世长辞，享年74岁。

### （二）风格与特征

亨德尔的音乐巩固了当时欧洲音乐的特点，其音乐采用轮廓分明的主题，和谐地展开，具有鲜明的和声色彩的旋律，其全部作品与同时代的巴赫相比，具有通俗易懂的特色。

#### 1. 清唱剧

清唱剧是为他带来持久声誉的音乐体裁，主要作品有取自圣经故事的《扫罗》《弥赛亚》《参孙》《犹大·马加比》和取自希腊神话的《赛默勒》《海格力斯》等，它们集中体现了亨德尔对这一时代各种声乐体裁、技术手段的综合和创造性运用。此外，他把歌剧创作中探索到的手法用于清唱剧，与歌剧一样，他的清唱剧也由宣叙调、独唱或重唱的咏叹调、合唱及管弦乐构成。《扫罗》《参孙》《犹大·马加比》这些作品不仅结构与歌剧一样，且具有清晰的故事情节、形象鲜明的戏剧人物和较强的戏剧性。而亨德尔最有创造性的是对于合唱的处理。借鉴德国路德教派的众赞歌合唱、意大利天主教的豪华壮丽的合唱音乐以及英国圣公会赞美歌的成功经验，他得心应手地将合唱置于显著地位。

#### 2. 歌剧

亨德尔的歌剧延续了意大利正歌剧的传统，题材多为英雄故事和奇幻故事，歌词以意大利语为主，有的主角是阉人歌手。常采用带伴奏的宣叙调，咏叹调的类型多样，从华丽的花腔到凄婉的歌唱，从雄浑又富于英雄气概的音乐节奏到生动的舞蹈性歌曲，等等。谱例4-14是选自于《里纳尔多》第二幕第四场的咏叹调《让我痛哭吧》，是阿米达在花园里抒发内心对命运悲惨痛苦的感叹时唱的。该曲分为两部分，第一部分是宣叙调，宣叙调是歌剧情节发展的重要途径。亨德尔在这段宣叙调中使用了大量的休止符来安排乐句的进行，伴奏和声织体简单明确，只有几个和弦，节奏较为自由，使宣叙调更趋于戏剧化和想象力。同时，演唱者在演唱中有更多自由发挥的空间，该段为4/4

拍,由弱拍进入,表现里纳尔多对阿米达情词恳切的哀求和质问:"阿米达,求你怜悯,你用强暴的力量夺去了我的心和一切欢欣。"最后一句"上帝！啊请你怜悯,啊请你怜悯",旋律采用连续的级进下行,表达了内心的悲伤和哀怨的情绪。

♪ 谱例4-14《让我痛哭吧》(片段)

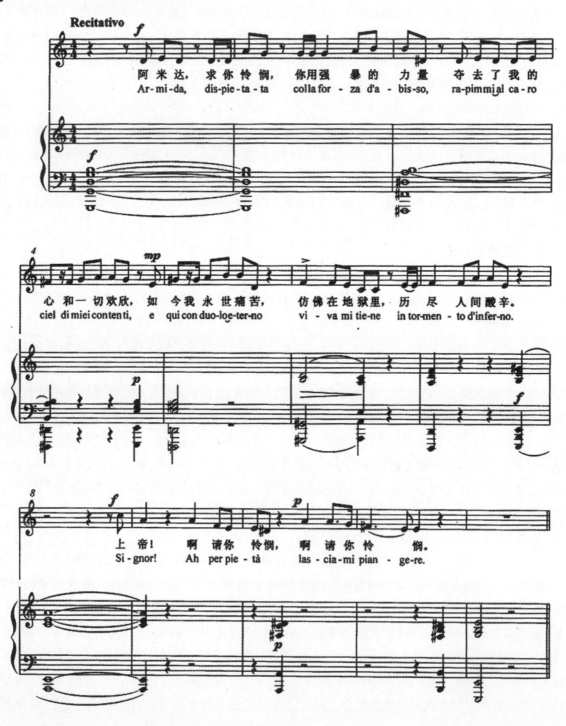

### 3. 器乐

（1）键盘音乐

亨德尔的键盘音乐大多是供王室子弟学习使用，很少为公开演出而作。主要有羽管键琴组曲，每首组曲乐章不一，除各类舞曲外还包括前奏曲、咏叹调、赋格等。他的管风琴协奏曲是在清唱剧幕前或幕间弹奏，以增加观众兴趣的独奏音乐，当时由亨德尔个人演奏，音乐的即兴性较强。

（2）管弦乐

亨德尔的大协奏曲遵循的是科雷利的传统，以传统的速度慢—快—慢—快的四个乐章为基础，第一乐章常为法国序曲，并可以加上其他乐章。大协奏曲两个乐器的对比性不强，织体自由简洁，音响丰满。两组管弦乐组曲《水上音乐》和《皇家烟火》属于他较常演出的作品。《水上音乐》的形态虽然和大协奏曲相似，但却是大规模的巴洛克组曲，在小步舞曲、布雷舞曲、号管舞曲等舞曲之间，又插入曲调等乐曲。

亨德尔的音乐创作特征主要表现在以下几个方面：音乐主题简明，形象具体，给人以雄浑的感觉，他的和声属自然音阶范畴，较少转调；旋律富有歌唱性，具有宽广、悠长、庄严的特点；合唱音乐更具有宏伟的气魄，具有主调音乐的风格；他的复调音乐对深化戏剧发展、刻画感情深度发挥重大作用。

### （三）成就与评价

亨德尔为他那个时代流行的每一种音乐体裁都奉献了优秀的音乐作品。他在音乐史上的贡献，预示了18世纪的音乐风格，体现了该时代的进步因素，正如他同时代的德国作曲家约翰·亚当·席勒（1728–1804）所说，"没有任何一个作曲家能像亨德尔这样忠于自己的曲风。他奠定了音乐的基础，形成了自己独特的风格。……他的合唱是很难超越的"。

贝多芬在临终前，曾指着亨德尔的作品说："这里蕴藏着真理。"这一恰如其分的评价，表达了一代音乐天骄对另一位音乐大师的真诚敬意！

### 🎵 历史经典

### 一、J. S. 巴赫《G大调第四号勃兰登堡协奏曲》（BWV1049）

《勃兰登堡协奏曲》是巴赫的重要代表作品之一，全曲共六首，是他于1721年3月献给勃兰登堡边境伯爵克里斯奇·路德维希（Christian Ludwig）的作品。《G大调第四号勃兰登堡协奏曲》是六首协奏曲中最具代表性的一首，巴赫在莱比锡又把此曲编成独奏大键琴、两支长笛与弦乐合奏的《F大调第六号大键琴协奏曲》。

该部作品共有三个乐章。

第一乐章：快板，G大调，3/8拍，采用回旋曲式。该乐章使用两支长笛为独奏乐器，小提琴与之呼应。整个乐章荡漾着舞曲般华丽的乐思。巴赫在这一乐章中使用了巴洛克建筑家所喜欢的A-B-C-B-A的结构设计，体现出C段的中心性，如谱例4-15。

♪ 谱例 4-15

第二乐章：行板，e 小调，3/4 拍。整个乐章抒情、优雅，富于诗意，与第一乐章形成鲜明对比。主题由独奏乐器小提琴与两支长笛以卡农手法轮奏，构成"回声"式的效果，平静地将乐思展开。谱例 4-16 是第二乐章的主题旋律。

♪ 谱例 4-16

第三乐章：急板，G 大调，2/2 拍。这里以赋格曲（谱例 4-17）作为中心，三支独奏乐器与合奏部交相辉映。这部终曲在结构布局上非常大胆创新，运用了赋格式的写作，而其中每一个主题材料的呈现及展开都体现出巴赫精致严谨的艺术构思，巴赫赋予这段赋格曲华丽的性格。

♪ 谱例 4-17

## 二、J. S. 巴赫《d 小调托卡塔与赋格》（BWV565）

该首作品是巴赫最重要的管风琴作品之一。

这是一首曲式自由、速度较快的对位管风琴曲或古钢琴曲。作品主要分为两个部分：托卡塔与赋格，在作品的尾声处采用了带有即兴风格的托卡塔段落。

托卡塔部分，其结构非常自由，进行了五次的速度变化，乐曲开始建立在 d 小调、慢速的柔板上。乐曲前三小节类似于引子，具有庄严肃穆、宣叙、号召的特点（谱例 4-18）。

♪ 谱例 4-18

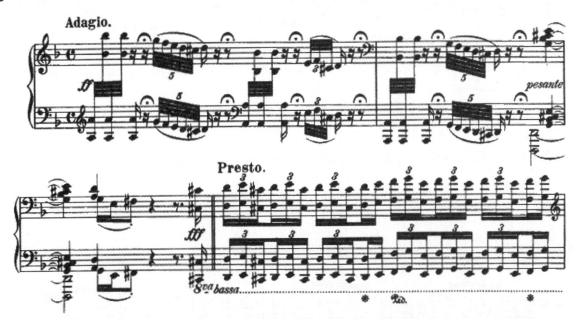

在激昂的引子过后,进入急板快速的托卡塔主题,出现十六分音符的三连音音型,带有装饰风格(谱例 4-19)。接着三小节短小缓慢地进行,这是带有宣叙调风格的乐句。

♪ 谱例 4-19

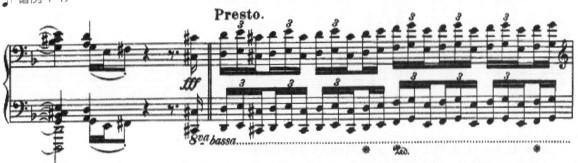

赋格曲段落,建立在 d 小调上,节奏为 4/4 拍、快板,整个赋格段也带有自由即兴的风格特征。赋格主题采用了与引子部分相同的音乐素材(谱例 4-20)。这是一个以二声部为主的单主题赋格曲,由十六分音符的反复构成。整个赋格段经过多种情绪、多种速度的变化塑造出多层次的音乐形象。

♪ 谱例 4-20

作品的尾声是带有自由即兴的托卡塔,在材料和织体上与第一部分托卡塔都不同。以一段分解和弦的华彩段作为托卡塔段落的开始,经过一连串辉煌的和弦进行,最后全曲在 d 小调上结束(谱例 4-21)。由于最后调性的回归与风格的再现有之前托卡塔段落的意味,加强了整个乐曲的完整性与统一性。

♪ 谱例 4-21

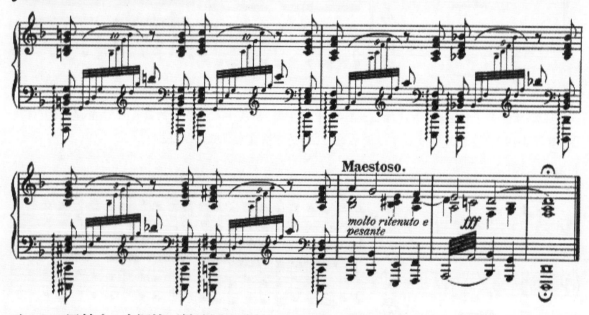

### 三、J. S. 巴赫《G 大调第五号法国组曲》(BWV816)

这是六首《法国组曲》中最广为流传的一部。这套组曲遵循传统的舞曲排列次序,依次为:阿勒芒德、库朗特、萨拉班德、加沃特、布列、卢尔、吉格等七首舞曲。七首舞曲建立在统一的 G 大调上,篇幅短小,采用古二部曲式结构、方整性乐句,以及主、复调结合的织体形式。然而,七首舞曲在音乐性格、节奏、力度、速度、音色上形成鲜明对比。

阿勒芒德舞曲:G 大调,行板,速度平缓,明快优雅,富于歌唱性,突出高声部旋律(谱例 4-22)。

♪ 谱例 4-22

库朗特舞曲：具有活泼明快的舞曲风格，3/4拍，节奏性强，主题鲜明，音阶式的主题音型穿插于高低音声部间，活泼明亮且富于个性色彩（谱例4-23）。

♪ 谱例4-23

萨拉班德舞曲：3/4拍，带有咏叹调式的萨拉班德舞曲，采用如歌的行板，悠长的低音衬托出庄重的巴洛克式旋律，具有强烈的歌唱性及戏剧性，是整首作品中最富有音乐内涵的一部分。曲中使用了丰富的"装饰音"元素，对全曲情绪及性格的刻画发挥着重要的作用（谱例4-24）。

♪ 谱例4-24

加沃特舞曲：2/2拍，音乐豪爽、奔放。快乐而活泼的节奏带有鲜明的法国风味（谱例4-25）。

♪ 谱例4-25

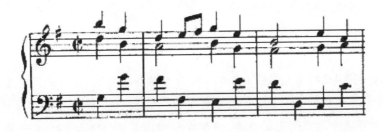

布列舞曲：2/2拍，是整套作品中最轻巧、跳跃的一首，音乐生动、巧妙地刻画出一种幸福美满的感觉（谱例4-26）。

♪ 谱例4-26

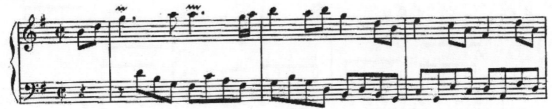

卢尔舞曲：6/4拍，速度中庸。整首舞曲温和高雅，给人以轻松自在、随心所欲的感觉（谱例4-27）。

♪ 谱例4-27

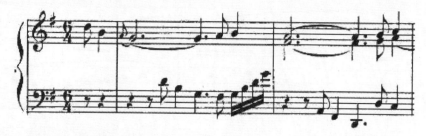

吉格舞曲：是整套作品中主题最长、复调技法最娴熟的一首三声部赋格曲。全曲给人以精神饱满，活力四射的感觉（谱例4-28）。

♪ 谱例4-28

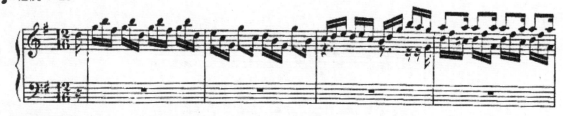

## 四、亨德尔清唱剧《弥赛亚》（HWV56）

《弥赛亚》是亨德尔最为有名的作品之一，同时也是巴洛克时期的经典代表作。当中多首合唱曲均广为流传，如《因有一婴孩为我们而生》《阿莱路亚》《被宰杀的羔羊是配得权柄》和《阿门》等，常常被世界各地的合唱团和唱诗班所演唱。

《弥赛亚》的歌词节选自《詹姆士王圣经》，兼采新约与旧约的经文，叙述了耶稣的出生、生活、受难、受死及复活。

《阿莱路亚》（谱例4-29）是《弥赛亚》第二部分的终曲，是一首合唱曲。作品开始是三小节的引子，继而进入庄严而热情的合唱，并通过反复咏唱"阿莱路亚"这一歌词使全曲形成气势恢宏、热烈激昂的场景。亨德尔运用明亮的色彩，使复调与和声紧密地结合，主、属音旋律结构配合大跳进行。

♪ 谱例4-29《阿莱路亚》片段

## 五、安东尼奥·维瓦尔迪《四季》之"春"

协奏曲《四季》之"春"是维瓦尔迪最广为人知的作品之一。《四季》是为小提琴和弦乐乐队及数字低音而写的四首独奏协奏曲。其中每一首都描绘了与每一季节相联系的音响与事件,如春天的鸟鸣、夏天温和的微风……音乐中描述性的效果回应着每一首前言中的十四行诗所描绘的想象和主题。它们是浪漫主义时期的标题音乐的先驱。

第一乐章:快板,E大调。整个乐章采用五次乐队全奏,在这之间穿插进四次小提琴主奏的回归结构形式。开始部分音乐显得欢快明朗,衬托出了春天的来临让人心情喜悦。主题由两种既相互联系又不同的 A、B 两部分组成(谱例 4-30)。

♪ 谱例 4-30

第一插部的音乐表现了诗句"小鸟唱着快乐之歌来迎春"。乐句旋律优美流畅,通过颤音的演奏方法来模拟鸟儿的歌唱情景(谱例 4-31)。

♪ 谱例 4-31

第二乐章:广板,升 c 小调。该乐章表现了三种形象:一是给人恬静的舒适之感;二是微风轻柔摇曳之感;三是不断重复之感。三种形象以复调的形式呈现出来,维瓦尔迪还在曲中标出了三种形象的名称:"沉睡的牧羊人""树叶沙沙低吟""牧羊犬的低吠"(谱例 4-32)。该乐章在配器上省略了大提琴声部,由中提琴来代替低音声部,这也成为维瓦尔迪常用的配器手法。

♪ 谱例 4-32

第三乐章:具有舞曲风格的快板乐章,E 大调。该乐章主要描写了春日里乡间快乐的景象,即像诗句中所描绘的,"伴随乡间风笛快乐的音响,在可爱春天的晴朗天空下,仙女们与牧羊人翩翩

起舞"（谱例 4-33）。

♪ 谱例 4-33

这一乐章中，小提琴的主奏部分与前面出现的插部材料联系十分密切；在协奏的部分，由于只有古钢琴在演奏数字低音，所以音乐的情绪并没有那么强烈，从而与全奏部分形成鲜明对比（谱例 4-34）。

♪ 谱例 4-34

全奏的第一次再现，在调性上做了明显的处理，虽然在旋律的形态上并没有发生太大的改变，但是调性由以前的 E 大调转成了升 c 小调，以至于这一段落的舞蹈风格更加柔和优雅。全奏的第

二次再现,由 E 大调转向 e 小调,运用远关系转调来增强乐段之间的对比性。紧接着出现的第三插部依然在 e 小调上进行,插部之后出现的全奏又马上转回到 E 大调,全曲在欢快热烈、明朗激昂的旋律中结束。在这种全奏、独奏的反复变化中,可以让听众感受到舞蹈场景的欢快。

综观整首《春》,如同大多数维瓦尔迪的协奏曲,由三乐章构成:快—慢—快,其中开始乐章和末乐章都用回归曲式。此外,《春》尝试将器乐曲与标题性内容结合,为西方标题性器乐曲的创作做了很好的探索性工作,堪称小提琴作品中的佳作。

**问题与思考**

1. 巴洛克艺术的起源及艺术特点分别是什么?
2. 歌剧作为一种音乐类型为何在 17 世纪初出现?
3. 巴洛克时期代表性器乐体裁及其音乐特点有哪些?
4. 请谈一谈巴赫在音乐史上的地位。
5. 亨德尔的清唱剧创作对后来产生了什么影响?
6. 找一首熟悉的巴洛克声乐作品及器乐作品进行分析。

**阅读与思辨**

1. [美]约翰·沃尔特·希尔. 巴洛克音乐 [M]. 贾抒冰,余志刚,译. 上海:上海音乐出版社,2022.
2. 刘志明. 巴洛克时代音乐史 [M]. 台北:全音乐谱出版社,2002.
3. [德]阿尔伯特·施韦泽. 论巴赫 [M]. 何源,陈广琛,译. 上海:华东师范大学出版社,2017 年.
4. [德]克劳斯·艾达姆. 巴赫传 [M]. 王泰智,译. 北京:商务印书馆,2013.
5. 马慧元. 写意巴洛克 [M]. 北京:生活·读书·新知三联书店,2010.
6. 李秀军. 蒙特威尔第与巴洛克音乐研究 [M]. 上海:上海音乐出版社,2014.

# 第五章
## 古典主义时期音乐（Classical Music）
（1730—1820）

### 🎵 历史语境

"古典"（classical）一词的核心涵义是"优秀的""一流的"和"典范的"。显然，它具有"经典""范本"的内质特征。最早将古希腊古罗马的优秀文艺作品和典型的文艺思想统称为"古典主义"作品和思想。后来，随着时代的发展，"古典"之意延伸至美学的价值观，成为一种被用来对比和供参照的审美标准和尺度，凡是具有这种"经典"与"范本"品质的权威性和楷模性的艺术作品都将成为价值极高且具有象征意义的经典艺术作品。

以"古典主义时期"命名的阶段性音乐通常是指18世纪中叶到19世纪20年代的欧洲音乐。它包括两个阶段，即前古典（pre-classical）时期（约1730-1780）和维也纳古典（Viennese classical）时期（约1780-1820）。前古典时期音乐是指巴洛克晚期出现的一种新的音乐风格，称为"洛可可风格"（Rococo style），主要用在绘画和建筑艺术上，指18世纪上中叶在法国出现的一种艺术趣味、一种艺术风格。它并未形成一个流派，也不属于一个时期，在艺术形态和风格上，追求一种精致、华丽、纤巧、柔和的艺术特征，同时追求曲线美感、玲珑秀气和装饰性的贵族趣味。音乐上将它称为"华丽风格"（galante style）和"激情风格"（empfindsamkeit）。前者的代表人物是法国作曲家F.库普兰（François Couperin, 1668-1733）和拉莫；后者的代表人物有C. P. E. 巴赫。维也纳古典时期主要指由海顿、莫扎特和贝多芬共同创立的古典音乐风格时期。由于他们三人都居住和工作在维也纳，在音乐语言上有一种继承关系，同时，三人在美学追求上和艺术趣味上都具有那个时代的理性、克制、均衡、典雅、清新的共同特征，因此，音乐史学家们把这段时期称为维也纳古典时期。

从社会、政治和经济上看，17世纪到18世纪在欧洲掀起了一场波澜壮阔、影响深远的思想解放运动，历史上称之为启蒙运动。这是继文艺复兴之后的第二次思想革命，它以理性主义为主要特征。从范围上说这场运动波及到整个西欧，但其中心在法国。

18世纪中叶的工业革命，首先在英国开展起来，使英国社会经济获得了迅速的发展，成为世界上最发达的资本主义国家。这一时期，英国不仅在经济上，而且在政治制度、精神文化等领域，都取得了辉煌的成绩。

此时的法国在政治上仍然是封建的君主专制制度，贵族和教会依然操纵着国家政权。18世纪上半叶，法国与波兰和奥地利的连年战争，使法国的政治、经济陷入了困境。社会阶级矛盾更趋尖锐紧张，资产阶级革命迫在眉睫，这也直接导致了1789年的法国大革命。

较之法国，当时的德国更为落后。18世纪的德国处于深重的民族灾难之中，全国分裂为300

多个封建小邦和1000多个骑士领地。这种长期的封建割据阻碍了资本主义的发展,资产阶级的力量也单薄分散。启蒙思想家们把理性当作思想解放和社会改造的武器,用科学来解释资本主义制度的可行性。总之,这一时期英国吹响了工业革命的号角,德国掀起了狂飙突进运动,而法国却发生了资产阶级大革命。这一切的政治、经济活动和事件都为社会和历史的变革起到了推波助澜的作用。

从科学技术和产业革命上看,这一时期的科学技术和产业革命以前所未有的速度飞速向前发展。物理学、天文学、生物学等一系列学科重大领域都建立了完善的近代科学体系。这时期的科学技术研究领域十分广泛,从宏观到微观、从生物到自然,无不取得了巨大的进展。如能量守恒及转化定律、细胞学说和生物进化论等都取得了突破。同时,在产业技术领域也出现了多轴纺织机(1767)、动力织布机(1785)和轧棉机等一批纺织机械的发明成果。这不仅适应了社会的需要,同时也在影响人们的思维方式和价值观。而思想意识的改变又导致了新的哲学思想和流派、新的文学思潮以及新的艺术形式的产生和发展。

图 5-1　狄德罗

从文化艺术上看,启蒙运动是现代理性运动所取得的最大成果。18世纪下半叶,以法国思想家狄德罗(Denis Diderot,1713-1784)为首的百科全书派将启蒙运动推向了高潮。该派汇集了当时一大批各学科的饱学之士(200余人),历经30余年,编撰了30多卷的《科学、艺术和工艺的详解辞典》,简称《百科全书》。他们成为当时法国进步思想界的精神领袖,向着封建的经济基础和上层建筑展开全面进攻,把对宗教神学的批判提高到了唯物主义和无神论的高度,把对封建专制的批判提高到了民主主义的高度,以新的思想理论为武器,推动着启蒙运动的继续发展。启蒙运动的核心就是以世俗的、理性的、科学的文化知识启迪教育民众,使人们摆脱各种愚昧和偏见,争取人的解放和发展,进而达到社会改革和人类进步的崇高目标。

启蒙主义时期的文化艺术在欧洲各国的发展也是各具特色和不平衡的,既有国际性的流行思潮(如洛可可风格、华丽风格、激情风格和古典主义风格),又表现出不同民族文化艺术的独特性。英国、法国占据着欧洲文化艺术的中心;而德国后来者居上,登上了欧洲文化艺术的顶峰。德国18世纪70年代兴起的狂飙突进运动,是启蒙运动的继续和发展,它在反封建和强调文学艺术的民族性方面比启蒙时期更向前跨进了一步,它标志着德国资产阶级民族意识的觉醒。这个时代的人们不再欣赏过去的崇高,而讲究优雅、华丽、机智、感伤和理性。这一时期在文化艺术上出现了一大批有思想、有才华的思想家和艺术家,如法国的伏尔泰、狄德罗、卢梭、霍尔巴赫、博马舍,德国的席勒、歌德、赫尔德、莱辛、康德、黑格尔、贝多芬等。

从音乐艺术上看,18世纪中下叶,随着科学技术的发展、工业革命的兴起和启蒙主义思想的传播以及法国大革命的冲击,欧洲社会发生了深刻的变革。在新旧社会交替的过程中,西方音乐艺术也呈现出较为复杂的面貌。

音乐生活上：处于新旧社会交替的古典主义时期，一方面，由于贵族阶层掌握着大量的财富，为他们的享乐生活提供着经济的支撑，音乐家仍然受赞助制的恩泽在君主宫廷和贵族沙龙为赞助人服务。但另一方面，随着中产阶级和市民阶层的发展与壮大，音乐厅和歌剧院不断涌现，使音乐的活动中心从教堂、宫廷和沙龙逐渐走向市场和社会。音乐家的地位和身份也逐渐由"仆人"向"自由音乐家"转变。

音乐创作上：受到启蒙主义思潮的影响，世俗因素不断增加，器乐体裁得到广泛重视；主调和声风格更加成熟；形式结构趋于严谨对称；乐思发展注重本体逻辑；音乐风格追求明朗乐观；现代交响乐队的双管编制初步定型。在古典主义崇尚理性对感性约束的同时，仍然保持创作主体的个性解放和创作自由，这一特征在古典主义的晚期更为彰显。

## ♪ 历史视点

### 一、华丽风格（Galant Style）

华丽风格是形成于法国 18 世纪 30 年代前后与严肃、精致的巴洛克风格相对应的一种轻松、优雅的音乐风格。音乐上具有玲珑剔透、典雅精致，并富于装饰性，崇尚优美和贵族审美趣味的音乐风格特征。

华丽风格中最具有代表性的就是键盘音乐，这些键盘音乐多为幽默诙谐的小曲，音乐中有较多的装饰音和附点，以及较为轻快的节奏与和声配置。代表人物有 F. 库普兰、拉莫和维瓦尔迪。

♪ 谱例 5-1 库普兰《收割者》

库普兰是技艺精湛的管风琴及古钢琴演奏家，他的作品大多是标题小曲，音乐精美小巧，富于华丽的装饰音，如谱例 5-1 运用了大量的装饰音来提高作品的表现力。他的作品被认为是华丽风格最典型的代表。

## 二、激情风格（Empfindsamkeit）

激情风格兴起于德国柏林，旨对一件事物的深刻情感领悟，追求的是内在的多愁善感的主观表现，属于"情感风格"范畴。激情风格所体现出来的特征与这一时期的音乐风格大体一致，一直被认为是华丽风格的一个区域性变体。美学层面上，因受狂飙突进运动的影响，激情风格往往用速度表现情感的变化，取消了装饰性的元素，采用悬念性的休止、丰富多样的力度变化、频繁的半音进行及调性转化，旋律线条精美，音乐更为奔放、自由。激情风格的代表音乐家是 C. P. E. 巴赫、格劳恩和匡茨等。

谱例 5-2 C. P. E. 巴赫《供行家和业余者用的奏鸣曲》第四首第二乐章"稍慢的柔板"

谱例 5-2 是 C. P. E. 巴赫作品《供行家和业余者用的奏鸣曲》第四首中的第二乐章"稍慢的柔板"。作品以一个叹息式的旋律开始，之后一个歌唱性的动机，到一个弱拍上解决的倚音结束，随后接一个休止符。利用多种多样的节奏型来刻画紧张及持续性的变化，例如带附点的短小音型、三连音、不对称的五连音和十三连音的加花乐句等，使听众产生既焦躁不安而又兴高采烈的感觉。这首作品运用了大量的装饰音，但装饰音是作为音乐表现的目的而出现的，不能仅仅将其当作旋律的附属物。

## 三、喜歌剧（Opera Buffa）

18 世纪，城市经济的发展、市民阶层的壮大以及启蒙学者对传统正歌剧中的形式主义的批评，

为喜歌剧的产生提供了必要条件。喜歌剧原为正歌剧中穿插的幕间剧,因其内容反映日常生活,形式活泼,唱词多为本国语言,富有民族和地方色彩,受到观众的极大欢迎,喜歌剧逐步发展为一种独立的音乐戏剧体裁。18世纪最先于英国产生《乞丐歌剧》,其后意大利也产生了喜歌剧,受此影响,法、德、奥等国的喜歌剧迅速发展起来。

18世纪30年代初,意大利的一些作曲家就喜歌剧方面进行了尝试,直至1733年,佩尔戈莱西(G. B. Pergolesi, 1710–1736)的《女仆做夫人》上演,致使此种新趋势走向成熟并且从意大利开始传播出去。该剧是一部只有三个角色(其中一个为哑角)的短剧,全剧共两幕,分为八个段落,其音乐包括一首意大利序曲、五首咏叹调和宣叙调以及两首二重唱。其宣叙调依旧沿用古钢琴伴奏的清宣叙调,半说半唱,近似说话;咏叹调与二重唱的风格和全剧风格一致,诙谐俏皮、轻松活泼、结构紧密,富于生活气息。该作品体现了与正歌剧不同的新特点,是意大利喜歌剧的最早典范之作。

17世纪末,巴黎集市已流行一种兼歌舞、说话及器乐伴奏的戏剧——集市戏,类似于英国的《乞丐歌剧》。1752年,佩尔戈莱西的《女仆做夫人》等意大利喜歌剧在巴黎演出时,引起了西方音乐史上的"喜歌剧之争"。反对者坚持宫廷贵族的艺术趣味,维护其歌剧传统;而以卢梭(Jean-Jacques Rousseau, 1712–1778)为代表的百科全书派高度赞扬意大利喜歌剧的新鲜活力,认为此种体裁可很好地体现启蒙主义的美学思想。同年,卢梭创作的《乡村占卜师》(Le Devin du Village)作为法国第一部喜歌剧,选取了农村生活为题材,综合意大利喜歌剧和法国传统集市戏的特点,创造了含有抒情的歌曲和对话的、包括舞蹈和哑剧场面的法国喜歌剧形式,反映了卢梭的人生与哲学理念。

喜歌剧是从民间戏剧的基础上发展起来的,其内容反映市民的生活和思想感情,在形式上则具有丰富的民间因素,因此受到市民阶层的欢迎,同时也得到当时进步的启蒙学者的支持。喜歌剧的发展,给予当时为迎合贵族阶层趣味的意大利正歌剧以及法国大歌剧以沉重打击,并启发了一些作曲家对喜歌剧进行改革。喜歌剧的发展,同时也对近代器乐创作的发展起到了推动作用,但喜歌剧作品本身还不够成熟,在思想内容上对现实生活的反映不够深刻;艺术形式上存在结构的程式化、风格混杂以及手法简单等缺点,这些问题经过格鲁克、莫扎特以及罗西尼等人的改革以后得到解决,那时的喜歌剧体裁的发展进入了一个新的阶段。

### 四、曼海姆乐派(Mannheim School)

约在18世纪40年代,德国西部曼海姆小镇在具有王室权的选帝侯卡尔·特奥多尔(K. Theodor, 1743–1799)的支持下建立了一支极负盛名的管弦乐队。其代表人物是捷克音乐家约翰·文·斯塔米茨(Johann Wenzel Stamitz, 1717–1757)以及他的两个儿子卡尔·斯塔米茨(1745–1801)和安东·斯塔米茨(1750–1809),还有一大批优秀的作曲家和演奏家,其中有里希特

图 5-2　约翰·文·斯塔米茨

（1709-1789）、霍尔茨鲍尔（1711-1783）和坎那比希（1731-1798）等，他们一直在该地从事音乐活动，直到1778年王宫迁到慕尼黑为止。

自从约翰·斯塔米茨1745年担任宫廷乐队指挥以来，该乐派在两代音乐家的推动下，将交响乐发展到一个前所未有的新高度，为后来的维也纳古典乐派的交响乐发展奠定了基础。

曼海姆乐派在交响乐创作上的贡献和特点是：该乐派在意大利序曲快—慢—快的基础上加入了小步舞曲成为第三乐章，使交响乐定型为四个乐章结构，开创了新的乐队风格，为古典交响曲奠定了基础；在奏鸣曲形式上增添了非常有个性化的第二主题，作品以主调音乐风格为主，通奏低音被具体明确的记谱所取代，第一小提琴替代了羽管键琴在乐队中的主导地位。其风格特征体现在以下七个方面：

① 织体上：以主调织体取代复调织体；

② 力度上：用渐强渐弱替代之前的强弱对比，使用突强（sf）；

③ 记谱上：以具体明确的全部乐队声部记谱形式取代之前的通奏低音（数字低音）记谱方式；

④ 主题上：在奏鸣曲快板乐章中增加了富有个性化的对比性第二主题，为古典奏鸣曲式打下了基础；

⑤ 配器上：更加突出小提琴旋律声部，单簧管开始应用在乐队中，并重视木管组乐器和圆号的色彩功能；

⑥ 演奏技法上：使用弦乐器上的颤音和震音；

⑦ 体裁结构上：在意大利序曲（快—慢—快）结构中，加入了"小步舞曲"为第三乐章，完善了四个乐章套曲结构模式。

从交响曲的创作思维和结构功能的角度来分析，小步舞曲的引入，大大拓展了交响曲体裁的表现内涵，在严肃的第二乐章后增加轻松的音乐风格，使交响曲的音乐内容峰回路转，为接下来猛然出现的第四乐章做了充分的准备。小步舞曲乐章的加入恰好为序曲结构（快—慢—快）发展到交响曲结构（四乐章套曲）奠定了情感逻辑和结构逻辑的基础。小步舞曲尽管在贝多芬后期的交响乐中被谐谑曲所替代，但交响曲四乐章结构的形成、发展和影响已定格在音乐史中。尽管后来曼海姆乐派的音乐作品较少在舞台上演出，但这并不影响曼海姆乐派在历史上的影响与历史地位。

## 五、古典室内乐（Classical Chamber Music）

室内乐通常指为一件或几件乐器而作的器乐套曲，其中每个声部由一件乐器承担。例如，弦乐四重奏、钢琴三重奏、木管四重奏、铜管五重奏等。室内乐常常要求比大型器乐曲更为严谨的表达和更为精湛的演奏技术，室内乐作品往往具有更为细致精妙的声部结构、更为丰富的细节、更为细针密线的织体和更为细腻的力度变化。

室内乐产生于17、18世纪的欧洲，古典主义时期是室内乐发展的黄金时期，海顿、莫扎特、贝多芬建立了真正的室内乐风格，使古典室内乐更加艺术化、趣味化，其创作手法也日益程式化。古典室内乐中，弦乐四重奏最具代表性，海顿确立了弦乐四重奏的结构形式，他在了解各个乐器独奏性

质后,确立了完全不同于大型管弦乐风格的清晰透明、细腻敏感的室内乐风格。他使这一体裁由供人们消遣娱乐、提供背景式音乐的形式发展为表达作曲家强烈内心情感和深刻哲学思考的艺术形式,为现代室内乐的创作奠定了基础。音乐上,海顿将主调与复调织体相结合,从而有效地解决了重奏这种以复调织体为主的体裁形式与当时的时代主流及历史潮流的矛盾,确立了弦乐四重奏的古典范式。而莫扎特与贝多芬的室内乐创作则更进一步地成熟。特别是贝多芬的室内乐创作,他将室内乐提升到新的境界,使得室内乐在内容和形式及技术层面都有了更高的要求。虽然他只创作了16部弦乐四重奏,数量远不及海顿及莫扎特,但几乎每一部弦乐四重奏都体现出他精湛的音乐创作技巧及深刻的思想内涵,特别是晚期的四重奏作品,有着内省的笔触、隐伏的结构、圣咏般的音响以及各式各样的探索性语汇,预示着后世室内乐的创作方向。

维也纳古典乐派作曲家(海顿、莫扎特、贝多芬)的室内乐作品尤其富于优雅的气质,堪称典范,在感情的表达和均衡的形式之间取得了完美的平衡,其丰富的感性和思辨的理性相得益彰。

历史聚焦

## 一、古典奏鸣曲的发展

奏鸣曲(sonata)是由一件独奏乐器或由一件独奏乐器和钢琴合奏的器乐套曲。奏鸣曲一词来自于sonare,意为"鸣响",早在13世纪就已经出现在文献中。随着16世纪末器乐的迅速发展,sonata主要用于表示器乐演奏的作品,它与表示用声乐演唱的cantata相对应。直到17世纪中期之后,"奏鸣曲"才逐渐获得明确的形态和意义,用来专指某些特定的器乐结构形式。18世纪,古典奏鸣曲经过了之前三重奏鸣曲的长期演变逐渐形成,其中之一是带有自由弦乐声部的古钢琴奏鸣曲。18世纪后半叶,奏鸣曲分为独奏的古钢琴奏鸣曲和重奏的奏鸣曲。独奏古钢琴奏鸣曲从18世纪初开始发展,其中,D. 斯卡拉蒂、C. P. E. 巴赫的古钢琴奏鸣曲为古典奏鸣曲的形成做了准备与铺垫。而重奏的奏鸣曲也逐渐演变出古典奏鸣曲的套曲结构,包含四个乐章:第一乐章为快板,奏鸣曲式;第二乐章是抒情慢板,三部曲式、变奏曲式或没有展开部的奏鸣曲式;第三乐章是小步舞曲或谐谑曲,复三部曲式;第四乐章是快速的终曲(finale),回旋曲式或奏鸣回旋曲式。维也纳古典作曲家所创作的奏鸣曲大多是三乐章的套曲,比起四乐章的奏鸣套曲来,省略的主要是第三乐章(小步舞曲或谐谑曲);也有省略第二乐章(慢板)的,如莫扎特的《降E大调钢琴奏鸣曲》(KV282)和贝多芬的第六、第九、第二十八钢琴奏鸣曲。

### (一)D. 斯卡拉蒂的奏鸣曲

多梅尼科·斯卡拉蒂(Domenico Scarlatti,1685–1757)一生共写作了555首钢琴奏鸣曲,大多是单乐章。其对古典奏鸣曲的重要贡献主要体现在对古典奏鸣曲式结构的发展上。

D. 斯卡拉蒂的单乐章奏鸣曲大都采用扩大的古二部曲式写成,但有的乐曲已有两个对比主题,乐句和乐段划分明晰,甚至二部曲式的第一部分已可分成引子、第一主题、连接部、第二主题和结束部。例如谱例5-3,《D大调奏鸣曲》(K.29)分成两个部分,第一部分为D大调的第一主题,

以高低两个声部交替出现的音阶进行为特征,它的单一音型和连续不断的节奏律动仍体现了巴洛克器乐的对位风格。连接部延续上述音型,作调性过渡。基于 a 小调的第二主题变成下声部的和弦,衬托上声部旋律,而它大量纤巧的装饰音又体现出古典主义早期的华丽风格。结束部从 a 小调转向明亮的同名大调。第二部分从主调(D 大调)的属和弦开始,对比性的第二主题作调性的转换(d 小调)。结束部返回最初的 D 大调,带有再现的意味。从该作品的主题材料及调性布局上可以看出早期奏鸣曲式结构的雏形。

♪ 谱例 5-3 D. 斯卡拉蒂《D 大调奏鸣曲》(K.29)片段

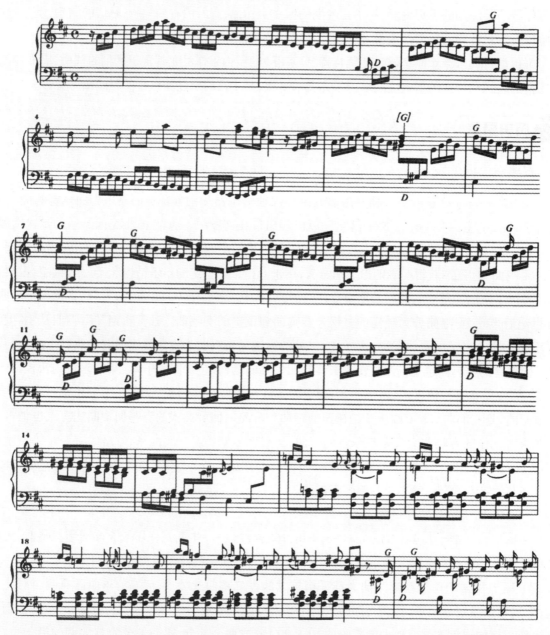

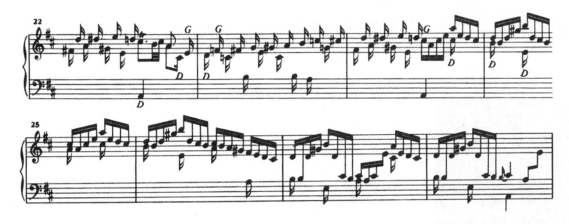

### (二) C. P. E. 巴赫的奏鸣曲

卡尔·菲利普·埃马努埃尔·巴赫 (Carl Philipp Emanuel Bach, 1714–1788) 在器乐曲创作中是一位开辟新道路的作曲家,他是奏鸣曲和交响乐领域的先驱,在奏鸣曲体裁的历史发展进程中有着重要的承前启后作用。C. P. E. 巴赫共创作有约 200 首奏鸣曲,比较著名的有 6 首《普鲁士奏鸣曲》(1742) 和 6 首《维腾堡奏鸣曲》(1744)。他大量学习研究了 D. 斯卡拉蒂的古钢琴奏鸣曲,并在他的基础上不断发展自己的风格。与 D. 斯卡拉蒂的奏鸣曲相比,两者的不同是:首先, D. 斯卡拉蒂的奏鸣曲几乎为单乐章,而 C. P. E. 巴赫的奏鸣曲一般是由三个乐章组成的套曲,三个乐章的速度常为快—慢—快。其次, D. 斯卡拉蒂的奏鸣曲式中主、副部主题的性格对比不明显,甚至有时很难区别;而 C. P. E. 巴赫的奏鸣曲式中加强了主、副部主题的性格与调性对比,为日后过渡到古典奏鸣曲打下坚实的基础。

### (三) 海顿、莫扎特、贝多芬的奏鸣曲

海顿、莫扎特、贝多芬的奏鸣曲多为三个乐章的奏鸣曲套曲。海顿共作有 52 首钢琴奏鸣曲,其中大多数作品的风格体现出与 C. P. E. 巴赫的相关联性,如 1767 年的 D 大调、1771 年的 c 小调和 1773 年的 F 大调等。与 C. P. E. 巴赫不同的是,他发展了统一主题变形的方法,在统一的主题之间挖掘出主题材料对比的可能性,并在奏鸣曲中运用了交响音乐的矛盾性思维。

莫扎特的奏鸣曲共 35 首。其中,为独奏创作的有 19 首,为四手联奏创作的有五首。莫扎特的钢琴奏鸣曲折射出两个重要的历史发展阶段:从击弦古钢琴和羽管键琴向钢琴的过渡,以及三个乐章的古典奏鸣曲的成形。

贝多芬将古典奏鸣曲的发展推向顶峰。贝多芬作有 10 首小提琴奏鸣曲及 32 首钢琴奏鸣曲。作品大多为三乐章或四乐章的套曲。他从海顿及莫扎特的创作中继承了奏鸣曲式,但只保持了其外形,对奏鸣曲式的内部结构做了实质性的改革和创新。首先,加强了作为整个乐章运作动因的主部部分,采用动机式的主题发展方式,突出主、副部主题之间的对比。此外,连接部与结束部的功能也得到加强。展开部的规模大为扩展,在调性与和声布局上也体现出展开部的深度。再现部的动力化以及独立的尾声都体现出贝多芬对奏鸣曲式及奏鸣曲体裁的贡献。

古典奏鸣曲体裁的形成及其演变过程,代表了器乐脱离声乐并获得独立的发展。器乐音乐的

发展使作曲技法和器乐体裁的发展成为一种规范化的体系，为后来器乐音乐体裁和形式发展的科学化、系统化及艺术化奠定了基础。

## 二、格鲁克歌剧改革

图 5-3　格鲁克

克里斯托弗·威利巴尔德·格鲁克（C. Gluck，1714-1787）生于波西米亚，父亲为森林管理人。格鲁克一生共创作了 60 余部歌剧，包括意大利正歌剧、法国喜歌剧和改革歌剧。格鲁克的歌剧改革实践深受启蒙思想所倡导的简洁、真实和自然的美学观念的影响，他主张歌剧必须要有深刻的内容，音乐必须从属于戏剧。他追求理性与真实自然的风格，以及戏剧与音乐间更为合理的平衡。

格鲁克早年师从捷克作曲家、管风琴家车尔诺霍尔斯基钻研音乐。1732 年后入布拉格大学学习音乐与哲学，同时学大提琴。1736 年后去过维也纳，参加梅尔齐亲王的私人乐队。1737 年，随亲王访问米兰，并随意大利作曲家萨马蒂尼学作曲。至 1744 年，他继续按当时风行的意大利风格创作了《阿尔哈瑟西斯》等九部歌剧。

1745 年，他随洛布科维兹亲王出访伦敦，并与亨德尔会面，此间从亨德尔的清唱剧风格中得到启发。1750 年，重返维也纳，任维也纳哈布斯堡王朝宫廷乐长及歌剧指挥。1754 年，教皇本尼狄克十四世为格鲁克加官进爵，他在宫廷负责文艺事务的杜拉佐伯爵领导的维也纳歌剧院担任指挥。他曾先后出访丹麦、布拉格和那不勒斯，他在维也纳时还受到法国喜歌剧的影响，作有歌唱剧与舞剧。他与意大利诗人卡扎比基合作，共同进行歌剧革新的尝试。第一部代表作《奥菲欧与尤丽狄茜》1762 年首演于维也纳。此后陆续创作《阿尔切斯特》（1767）、《帕里斯和海伦》（1770）等歌剧，但这两部作品却没有获得观众的广泛认同，甚至格鲁克的支持者们对他的改革也难以接受。

1774 年，格鲁克赴巴黎碰运气，在巴黎首次演出新歌剧《伊菲姬尼在奥利德》并获得决定性成功。此后陆续上演《奥尔菲斯与欧里狄克》（1774）、《阿尔米德》（1777）、《伊菲姬尼在陶里德》（1779）等。

### （一）改革背景

到 18 世纪中下叶，意大利正歌剧已完全定型并日趋僵化。梅塔斯塔济奥（P. Metastasio，1698-1782）写的 27 部歌剧台本是正歌剧程式化的典型，这些台本被作曲家们配曲达千次以上，有的台本甚至有六七十人为它谱曲。题材多取自古代神话或罗马历史，剧中英雄人物和他的爱人或身处逆境，或因爱情为社会伦理道德所不容而身陷绝望的边缘时，情节突然转折，主人公得到拯救，最后总是圆满地结束。每部歌剧包含三幕 15 场，由宣叙调和咏叹调互相交替组成。松散的宣叙调用于叙事和发展剧情，结构清晰的咏叹调服务于感情的抒发。

由于正歌剧是受王室和贵族喜爱的一种娱乐形式，它的美学目标不在于创造音乐与戏剧的统一体，而是炫耀歌者的高超技巧。特别是对阉人歌手的崇拜之风盛起，使作曲家不得不迎合他们哗

众取宠的要求。本来宣叙调与咏叹调的不断交替就必然造成舞台气氛和音乐速度的突然转变，破坏了戏剧的连续发展，再加上歌手不断停顿、表演炫技，歌剧结构愈加支离破碎。

可见，意大利正歌剧已逐渐背离了佛罗伦萨卡梅拉塔社团的艺术理想，变为一种夸张造作的形式，成了贵族宫廷节庆社交的装饰品，无论是作曲家、脚本作者，还是歌手、听众，都沉湎于虚饰浮华的时尚，从而使音乐陷入格式固定化，阉人歌唱家在舞台上占据着主导和支配的地位。

同时，18世纪上半叶，意大利出现了喜歌剧。这是在启蒙主义思潮影响下，一反意大利正歌剧"矫揉造作"而追求"自然"的一种新的歌剧体裁形式。后来在法国、德国等产生了以本民族语言创作的喜歌剧。喜歌剧的产生宣扬了启蒙主义的思想观念，表现了民主、平等、博爱的精神，使格鲁克歌剧改革具备了清新的素材。格鲁克在担任维也纳宫廷歌剧院指挥期间，创作了很多喜歌剧。后来，随着学者和艺术家之间的"喜歌剧之争"的展开，社会对改革正歌剧的呼声日益强烈，而格鲁克对此早有共鸣，于是催生了对歌剧改革的实践。

### (二) 改革思想

格鲁克的歌剧改革思想是在资产阶级启蒙运动的进步思想影响之下形成的，其与法国启蒙思想代表人物卢梭关于美学的基本观点是一脉相承的。卢梭认为，音乐的本质是对情感的模仿，而音乐和语言共同源自人类表达激情的需要。卢梭的歌剧思想包含在他的音乐思想中：他反对贵族和宫廷艺术题材和风格中不自然的一面，主张表现平民世界的美，主张旋律在音乐诸要素中的重要性和歌剧中宣叙调的重要性等。格鲁克提倡的"音乐应服从戏剧的表现要求、削弱宣叙调和咏叹调之间的对比、使序曲与剧情相一致、歌唱不可脱离戏剧表现一味炫技"等，体现了卢梭"返回自然"的美学观。格鲁克继承并发展了卢梭等人的歌剧改革观念，进一步摈弃了意大利歌剧中的浮华花哨、冗长拖沓等弊端。格鲁克认为，歌剧中的人物、情感和情节，比音乐和舞蹈更为重要；他要发挥音乐的功能，使其更具诗的意境，更有力地表达人物的情感。

18世纪中叶，由百科全书派掀起的启蒙运动高擎"理性"的旗帜对传统的信仰和权威给予了猛烈的抨击。在启蒙哲学家们所倡导的简洁、真实和自然的美学观念的影响下，意大利的人文主义者对正歌剧发起了尖锐的攻击，追求一种更为真实、简洁和令人喜爱的风格。在这个处处洋溢着理性气息的时代，音乐被赋予与诗歌和绘画等艺术相同的职能——"模仿自然"。在确定音乐和诗歌的关系时，音乐因缺乏诗歌所具有的明确意义而失去了独立性，沦为诗歌之下的第二等级，旋律能否准确表达歌词的含义成为启蒙学者们衡量歌剧优劣的重要标准。这一美学观念受到歌剧界的先锋作曲家和表演艺术家们的积极推崇，他们纷纷在创作和表演实践中做出回应。可以说，启蒙运动对18世纪文化领域的影响，没有哪个方面比对歌剧的影响更为深远，成果更为丰富。在这个思想家和理论家济济一堂的时代，他们以先验的纯粹推理确立了音乐戏剧的理论，只待音乐家们予以实施。

### (三) 改革实践

首先，在歌剧的创作中，注重恢复剧情的真实性。格鲁克强化了序曲的表现意义。在改革之前，序曲只是歌剧演出前为等待观众入场而演奏的简短音乐段落，缺乏与歌剧主体的有机联系。但

格鲁克认为,序曲应成为歌剧整体的一个有机的组成部分,并具有导入剧情的功能。格鲁克歌剧序曲很好地运用交响性的写法,概括主要的音乐形象和预示将要展示的剧情,与歌剧的戏剧性融为一体,引导观众进入歌剧发展的过程。如《伊菲姬尼在陶里德》的序曲,使用了剧中的旋律动机,并在几个主要的旋律之间形成调性与音乐的性质对比,暗示并强化了歌剧的戏剧性。注重咏叹调和宣叙调与剧情紧密结合。格鲁克认为,歌剧的旋律应该纯朴、高贵,着眼于语言意义的表现和宣讲。他创作的咏叹调简朴动人,情感真切,而不再是炫耀歌唱家演唱技巧的无内容唱段。他将咏叹调有机地安排在剧情的发展之中,呈现朴素、淡雅之美,如《奥菲欧与尤丽狄茜》中的咏叹调《我失去了尤丽狄茜》(谱例5-4)等。而宣叙调则被格鲁克看作是"全剧情节开展的核心",被赋予更加丰富的音乐性。格鲁克取消了单纯的或仅用古钢琴伴奏的清宣叙调,代之以管弦乐伴奏,增强了宣叙调的歌唱性与戏剧性,宣叙调与咏叹调的衔接也更加自然,与剧情也更加融合。

♪ 谱例 5-4 格鲁克《奥菲欧与尤丽狄茜》咏叹调《我失去了尤丽狄茜》(片段)

同时,格鲁克注重通过多种元素的整体运用来烘托剧情。他主张歌剧中的一切表现手段都不能脱离戏剧的整体需要而存在。依据这个基本原则,他的改革措施不限于对乐队部分、歌唱部分进行处理,而是包括对音乐、舞蹈、布景等各种元素、各个环节的有效衔接和综合运用。格鲁克歌剧中,既吸取了意大利威尼斯歌剧学派的乐队写法和咏叹调写法,又引进了法国的芭蕾舞和哑剧,还融合了英国和德国的歌曲、法国的歌谣曲、巴黎的城市小调等。如在《奥菲欧与尤丽狄茜》和《阿尔切斯特》中,吸收了意大利旋律的典雅、德国旋律的严肃和法国抒情悲剧的庄重宏伟;在《伊菲姬尼在陶里德》中,运用了乐队、芭蕾、独唱、合唱,创造了宏伟的古典悲剧效果。对舞蹈的运用,他反对游离于剧情之外、哗众取宠的嬉游性舞蹈,但并不一概排斥歌剧中的舞蹈场面;相反,他提倡在歌剧中,配合剧情而适时地加入舞蹈场面,有效地加重了舞蹈的艺术分量。歌剧《奥菲欧与尤丽狄茜》中多次出现芭蕾舞场面,如第二幕中,伴着小提琴和长笛奏出的优美旋律(谱例5-5),精灵们跳起了芭蕾舞;歌剧《阿尔切斯特》中,阿德米都斯恢复健康时的舞蹈场面,也起到了良好的烘托剧情的作用。

♪ 谱例 5-5 格鲁克《奥菲欧与尤丽狄茜》《精灵的舞蹈》（片段）

其次，注重恢复音乐情感的真实性，通过废除阉人歌手、避免过多装饰性花腔的咏叹调来真实表现戏剧情感，提高合唱与管弦乐的表现地位。格鲁克主张，合唱在歌剧中应有其独特的表现力，而不是独唱音乐的附庸。如《奥菲欧与尤丽狄茜》第一幕中群众送葬场面的合唱，以及第二幕中守门幽灵的合唱，对剧情的发展都起着十分重要的作用。格鲁克还非常注重管弦乐队参与戏剧的表现。在他看来，管弦乐队在刻画人物内心情感、烘托舞台气氛等方面应该发挥独特的作用，而不只是歌手的陪衬。如《奥菲欧与尤丽狄茜》第三幕中，尤丽狄茜复活后，先后三处出现管弦乐队的演奏，即《加伏特舞曲》《小步舞曲》和《夏空舞曲》，表现了幸福、快乐的情绪。

（四）改革影响

格鲁克的艺术活动遍及意、英、德、法等诸国，他博采意法歌剧之长，竭力创造不分国别的公认的歌剧形态。其歌剧音乐既体现了意大利歌剧的优美舒展，也体现了德国歌剧的严肃庄重和法国歌剧的宏伟瑰丽等特点，被德国人称为"维也纳古典乐派之先驱"，被法国人奉为"法国歌剧的卫士"。在他之后的数十年间，以莫扎特、贝多芬等为代表的维也纳古典乐派将他所推崇的审美理想继续发扬光大。格鲁克将歌剧音乐降格到次要的位置，使之从服于诗歌，让角色置身于道具、布景、音乐等背景中，在戏剧冲突中表现个性，这样的形式和风格对后世柏辽兹与瓦格纳的浪漫主义歌剧也产生了深远的影响。可以说，凯鲁比尼、柏辽兹，乃至贝多芬、瓦格纳，都是格鲁克歌剧改革事业的继承人。

## 🎵 历史叙事

### 一、海顿

弗朗茨·约瑟夫·海顿（Franz Joseph Haydn，1732—1809）奥地利作曲家。海顿一生创作数量极其庞大，共创作了 100 多部交响曲、80 多首弦乐四重奏、40 多首协奏曲、十余部大弥撒曲、十多部歌剧及戏剧作品、40 余首钢琴三重奏和 60 余首钢琴奏鸣曲。他将交响曲、弦乐四重奏和羽管键奏鸣曲等体裁的创作推向了古典主义经典范式阶段。他所经历的创作轨迹，从早期的"华丽风格"到"情感风格"，再到"维也纳古典风格"，对莫扎特和贝多芬的音乐创作风格产生了重要的影响。

#### （一）生平与创作

**1. 早期阶段（1732—1760）**

图 5-4　海顿

海顿出生于奥地利东部的一个小村庄。8 岁开始在维也纳圣斯蒂芬大教堂当唱诗班歌童，同时学习文化知识、唱歌及演奏小提琴和古钢琴，1749 年因变声离开。此后 10 年间，曾担任意大利音乐家波尔波拉（N. Porpola）的学生和助手，参加菲恩伯格男爵家的业余四重奏，写下了第一批弦乐四重奏作品。1758 年到 1760 年任莫尔津伯爵宫廷乐长，创作了最初几部交响曲和一些声乐作品，其中包括标题为《昼夜》的三首标题交响曲（D 大调第 6 首《早晨》、C 大调第 7 首《中午》和 G 大调第 8 首《晚间》），以及作品 1、2、3、9、17 的五套弦乐四重奏（每套各六首）等早期的一些作品。海顿这一时期的音乐创作处于学习探索阶段，音乐风格尚不够成熟。

**2. 中期阶段（1761—1790）**

1761 年是海顿人生中极其重要的一个转折时期，他被聘为埃斯特哈齐宫廷的副乐长。1762 年，保罗·安东亲王逝世，由他的弟弟尼古拉斯亲王继位，从此开启了海顿在该宫廷长达 28 年的音乐创作生涯。这里稳定的收入、完备的音乐演出条件和良好的创作环境，使他有大量的音乐创作实践机会并得以总结经验，从而不断提高创作水平。1766 年，海顿升为乐长，其间创作了许多包括交响曲和宗教音乐在内的各类作品，如《"告别"交响曲》（第 45 号）、6 首《"巴赫"交响曲》等。1768 年建立新剧院后，海顿还要写作和指挥歌剧演出，如《药剂师》《渔女》等。随着他的声誉日隆，自 70 年代开始，他不仅为雇主作曲，也接受出版商和其他贵族委托人的要求写作，较为著名的作品有《G 大调第 88 号交响曲》《"牛津"交响曲》（第 92 号）和《"云雀"四重奏》等。

**3. 晚期阶段（1791—1809）**

1790 年尼古拉斯逝世后，继承人安东不热爱音乐，取消了艺术活动。海顿虽保留原职，但已无具体音乐事务，遂移居维也纳。曾于 1791 年至 1792 年间、1794 年至 1795 年间两次访问音乐生活极其活跃的伦敦，接触到新艺术潮流，并开始按照自己的意愿写作，在此期间，他的音乐创作焕发出新的活力。晚年写下了他最优秀的一批音乐作品，如 12 首《"伦敦"交响乐》、弦乐四重奏、清唱剧

《创世记》和《四季》等。1794年,新的埃斯特哈齐公爵尼古拉斯二世恢复宫廷音乐活动,海顿创作了以《创世记弥撒曲》为代表的六部大弥撒曲。由于身体原因,海顿于1809年在维也纳去世。

### (二)风格与特征

#### 1. 宗教音乐与歌剧

海顿各类宗教音乐作品中,最著名的是晚年的六部大弥撒曲——《战时弥撒曲》《神圣弥撒曲》《尼尔逊弥撒曲》《创世记弥撒曲》《管乐队弥撒曲》和两部清唱剧——《创世记》(1797)和《四季》(1798-1801)。他把成熟的古典音乐语汇和写作手法运用于弥撒曲的写作当中,例如融入奏鸣曲的创作原则,以此在宗教音乐中体现出对朴素生动、亲切幽默的世俗生活的热爱。

海顿的歌剧创作涉及意大利正歌剧、意大利喜歌剧、德奥歌唱剧,主要是为雇主尼克劳斯·埃斯特哈齐而作,很少在其他地方上演。后来因其作品受到重视,有的被整理和公演,如《不贞受骗》(1773)1952年于匈牙利首演,《无人岛》(1779)1936年于华盛顿首演。

#### 2. 键盘音乐和室内乐

海顿写作键盘奏鸣曲的30余年,正值键盘乐器从古钢琴向现代钢琴转变。海顿早期的奏鸣曲尚有古钢琴语汇的痕迹和前古典华丽风格的因素;18世纪70年代和80年代初,风格逐渐成熟,乐曲规模扩大。由于受狂飙突进运动精神影响,作品感情较为深刻,第二乐章的抒情性加强,有的包含小步舞曲乐章,末乐章常是幽默生动的回旋曲。海顿80年代末和90年代创作的五首奏鸣曲明显是为钢琴而作,它们扩大了音域,突出高低音区的对比,有更丰富的表现力。

海顿室内乐作品与他的其他器乐体裁一样,体现了古典风格的逐步成熟。早期,他仍写作带通奏低音的巴洛克三重奏鸣曲,并带有华丽风格的特征;90年代创作的钢琴三重奏要求演奏者有高超的钢琴演奏技巧,音乐风格生动幽默。

弦乐四重奏被认为是古典室内乐最具代表性的体裁,海顿也被誉为"弦乐四重奏之父",他的80余首弦乐四重奏与他的交响曲一样,逐步达到成熟完善并超过了同时代人,是他艺术成就最高的领域之一。早期的弦乐四重奏中,第一小提琴处于支配地位。受"情感风格"影响,1772年的"太阳四重奏"(Op.20)多用小调式写成,对位织体丰富,有三首的末乐章用赋格写成,表达出强烈的情感。从80年代到90年代,他的弦乐四重奏已经十分成熟,著名的作品有"俄罗斯四重奏"等。

#### 3. 交响曲和其他器乐合奏音乐

海顿的交响曲创作贯穿他的全部生涯。他一共创作了108首交响曲,其中代表性作品有"号角"(No.31,1765)、"告别"(No.45,1772)、六首"巴黎"(No.82-87,1785)、"牛津"(No.92,1789)、12首"伦敦"(No.93-104,1791-1795)等。他的全部交响曲代表着个人风格的发展,体现了古典交响曲从初创到成熟的历程,也反映出音乐语汇从前古典到古典盛期的某些特征。

海顿在60年代和70年代初主要为埃斯特哈齐宫廷写作。一方面,必须适应雇主的趣味和需要,同时,稳定的生活和有一个受他支配的乐队也为他的创作提供了试验、修改和不断加以完善的条件。早期交响曲的乐章安排和乐器组合尚不固定,例如第6交响曲《早晨》和第7交响曲《中午》的第三乐章都突出小提琴或长笛,有协奏曲般的效果;第7交响曲有两个慢乐章;第45交响曲《告

别》在快速的第四乐章之后，逐步减少乐器的使用，最后只剩两把小提琴演奏第五乐章。海顿80、90年代创作的《巴黎交响曲》（第82-87交响曲）和《伦敦交响曲》（第93-104交响曲）具有古典交响曲的典型形态：采用双管制乐队和规范的四乐章结构。

海顿交响曲四个乐章独有的特点为：第一乐章通常是速度缓慢的序奏，与接下来的奏鸣曲式快板形成对比。奏鸣曲式突出展开部的动力性发展，结构简洁紧凑。慢速的第二乐章安静抒情，常采用奏鸣曲形式或主题与变奏。60至70年代受"情感风格"影响创作的交响曲，如"哀歌"（No.26）、"哀悼"（No.44）、"告别"（No.45）、"受难"（No.49）等慢乐章，感情格外强烈。第三乐章总是小步舞曲，有鲜明的民族特色。第四乐章结构较为坚实，风格明朗，常采用奏鸣曲式、回旋曲式或奏鸣回旋曲式，使交响曲套曲有一个完美的结束，这是他对古典交响曲做出的重要贡献。

海顿所作之协奏曲数量不多。现今仍经常上演的是两部大提琴协奏曲（C大调，1765；D大调，1783）和一首小号协奏曲（降E大调，1796）。

他为满足贵族娱乐生活需要而作的小型器乐合奏的"夜曲"（notturno）、木管乐队演奏的"嬉游曲"（divertimento）和铜管乐队吹奏的"室外吹奏曲"（Feldparthie），都属于组曲性质。

总的来说，海顿的音乐风格明朗、欢快、轻松幽默，具有鲜明的主题形象，以主调音乐风格为主，广泛运用民间音乐素材，反映新兴市民阶层的精神面貌。

### （三）成就与评价

海顿的主要贡献体现在对古典交响曲以及弦乐四重奏结构形式的确立与完善上。在交响曲创作方面，海顿在曼海姆乐派的基础上完善了古典交响曲四个乐章的结构形式：生动与对比性较强的奏鸣曲式—抒情性的慢板—民间舞曲性质的小步舞曲—欢快的回旋曲或回旋奏鸣曲式。特别是对于末乐章，海顿从第三交响曲开始，便尝试在小步舞曲乐章后添加情绪欢快热烈的快板或急板的末乐章，并运用奏鸣曲式、回旋曲式或奏鸣回旋曲式等大型曲式结构来增强末乐章的总结性与戏剧性。其次，海顿作品中，管弦乐队的双管编制、具有开拓性和想象力的配器手法等都使得古典交响曲进入一个更加成熟的创作阶段。

弦乐四重奏也是海顿具有突出贡献的领域之一。海顿将弦乐四重奏确立了四个乐章的结构，与交响曲相同强调四个声部的协调与均衡，不再只强调第一小提琴，而是根据音乐的情绪以及乐器的音色特点合理分配声部，使每个声部、每件乐器都具备各自的性格色彩。

海顿对生活的热爱、乐观的心态、无穷的幽默都体现在他的音乐中，使他的音乐与众不同。他开启了维也纳古典音乐的风格，是莫扎特和贝多芬的引路人，并最终使古典音乐走向经久不衰的辉煌。

## 二、莫扎特

沃尔夫冈·阿玛多伊斯·莫扎特（Wolfgang Amadeus Mozart, 1756-1791）被誉为天才音乐家。莫扎特是位多产的作曲家，在他短暂的一生中留下了许多优秀的经典作品，几乎涵盖了当时所有的体裁，包括22部歌剧、41部交响曲、40余首协奏曲、18首钢琴奏鸣曲、23首弦乐四重奏、13首小夜

曲、21首嬉游曲等。他使古典时期的音乐风格臻于成熟并将其发扬光大，其作品被广泛视为古典音乐的典范，对后世产生极大的影响。

### （一）生平与创作

**1. 早期（1756—1771）**

莫扎特出生于奥地利萨尔兹堡，父亲列奥波德是小提琴家、萨尔兹堡宫廷音乐家，他对莫扎特的音乐创作有着重要的引导作用。莫扎特是一位"音乐神童"，受父亲的影响，他很小就开始接受专业音乐教育，为了培养和展示儿子的音乐才能，列奥波德让莫扎特广泛接触各个类型的音乐，并带领他在欧洲各国旅行演出长达十年之久，让莫扎特广泛接触到当时各个不同区域、不同作曲家、不同风格的音乐，为他日后独具个性的风格的形成打下基础。其早期创作就已涉及了弥撒

图 5-5 莫扎特

曲、晚祷曲、赞美诗等宗教体裁，还有歌剧、歌唱剧、声乐曲以及即兴的演唱曲等。早期的音乐创作体现出莫扎特独具天赋的音乐才能。

**2. 萨尔兹堡时期（1772—1781）**

1772年，16岁的莫扎特被任命为宫廷乐师。在近十年的第二个创作时期中，其创作体裁包括交响曲、奏鸣曲、弦乐四重奏、弥撒曲、小夜曲及一些小型歌剧。1772年共创作了八部交响曲（K.124、128、129、130、132、133、134、163）。1773年，莫扎特停留于维也纳时创作了他早期的六首弦乐四重奏（K.168—173）。1775年4月至12月间，莫扎特创作了五首小提琴协奏曲。1776年，他完成了最初的四首钢琴协奏曲（第6—9号），被时人评论为具突破性的作品。他16岁时还创作了《D大调嬉游曲》。这一时期莫扎特音乐的创作风格已趋于成熟。

**3. 维也纳时期（1782—1791）**

1781年，莫扎特离开了萨尔兹堡宫廷，脱离了保护人，开启了自由创作的道路。这一时期，他主要靠教授私人学生、举办音乐会和接受委托写作及出版作品为生。同时，莫扎特接触到了J. S. 巴赫和亨德尔的作品，对他的创作产生了较大影响。最后的十年，是莫扎特创作的辉煌时期，此时期的作品包括：献给海顿的六首《海顿四重奏》（K.387、421、428、458、464、465）、三首《普鲁士四重奏》（K.575、589、590）、用J. S. 巴赫和W. F. 巴赫的赋格改编的重奏作品《C大调第三十一小提琴奏鸣曲》（K.404）等；最优秀的歌剧有：《后宫诱逃》《费加罗的婚礼》《唐璜》《女人心》《魔笛》等；交响曲有：D大调《第35交响曲》（"哈夫纳"）、C大调《第36交响曲》（"林茨"）、D大调《第38交响曲》（"布拉格"）、降E大调《第39交响曲》、g小调《第40交响曲》、C大调《第41交响曲》（"朱比特"）等，同时还包括未完成的D大调《安魂弥撒》。1791年12月5日，莫扎特在维也纳去世，给世人留下了一大批优秀的音乐文化遗产。

### （二）风格与特征

莫扎特的音乐体现出多种风格相互融合的综合性特征，既包含德国音乐的深度内涵、理性，亦体现出意大利音乐感性、娱乐性、歌唱性的特征。

## 1. 歌剧

歌剧是莫扎特音乐创作的重要领域，他的歌剧中所包含的戏剧性、交响性及歌唱性，大大超越了当时的歌剧艺术，达到前所未有的高度，造就了该领域的典范。莫扎特一生共创作20余部歌剧，涉猎各类体裁，例如：意大利正歌剧《伊多梅纽》《蒂托的仁慈》，意大利喜歌剧《费加罗的婚礼》《唐璜》《女人心》，德语歌唱剧《后宫诱逃》《魔笛》等。

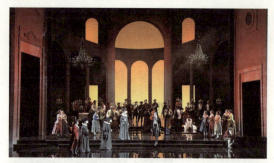

图 5-6 《唐璜》

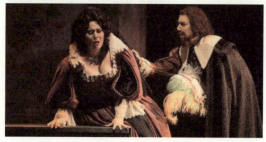

图 5-7 唐娜·安娜

莫扎特早年的歌剧创作更多的是循规蹈矩地按照正歌剧、喜歌剧以及歌唱剧的传统来进行创作，成熟时期之后的莫扎特更善于凭借自己的创造力来改良这些体裁。歌剧的题材内容大部分反映了法国大革命前的各种思潮，带有人道主义思想的倾向。例如，《费加罗的婚礼》是一部抨击封建特权、带有强烈的社会讽刺意味、具有鲜明民主倾向的现实主义喜歌剧。《唐璜》则是一部蔑视封建礼教、揭露贵族荒淫生活、具有道德伦理含义的喜歌剧，综合了喜剧与悲剧的因素。《女人心》看似是部非常荒唐的歌剧，实则莫扎特试图通过这部剧来揭示爱情受到考验时暴露的人的本性，通过戏谑的方式来刻画一个"人性"的现实主题。《魔笛》是通过离奇的情节歌颂光明战胜黑暗、正义战胜邪恶的民间神话剧。虽然采用了神话题材，但却有深刻的思想内涵，这部歌剧描绘了共济会庄严的仪式，以此来抒发莫扎特自己的理想信念。在角色塑造上，莫扎特善于将各种类型的歌剧角色融合于他的作品之中。例如，歌剧《唐璜》（图5-6）中，既有正歌剧型的角色唐娜·安娜（图5-7），也有喜歌剧型的角色莱波雷洛与泽琳娜，更有二者的混合体唐娜·埃尔薇拉。在人物性格的刻画上，无论是正面的男女主人公还是喜剧男仆、侍女、书童等角色，无不栩栩如生。例如，在歌剧《费加罗的婚礼》中，莫扎特以他高超的音乐技巧描绘了处在阶级冲突中的人物——荒淫好色的伯爵、忧伤的伯爵夫人、机智的费加罗、聪明的苏珊娜、青春年少的书童凯鲁比诺等。重唱在歌剧中充当了重要的表现手段，莫扎特善于运用重唱来表达剧情的发展、表现冲突、刻画矛盾等，同时他也在歌剧中引入了古典器乐的结构原则。

## 2. 器乐

莫扎特善于将其声乐创作的思维、标准与原则运用到他的器乐作品中，因此他的器乐作品有着如歌的旋律、个性鲜明的主题以及动人的情感。

### （1）交响曲

莫扎特自八岁开始写作交响曲，时间长达24年，共创作40余首交响曲，其创作分期如下：早期作品作于莫扎特童年时期，风格尚未成熟，多有模仿前人的意味；中期作品多作于萨尔兹堡，其中最知名的是《第25号交响曲》；晚期风格技法已趋稳定、成熟，莫扎特的交响曲名作几乎都在此期间写成。最为知名的是莫扎特最后的三部交响曲，它们分别是：《降E大调第39交响曲》《g小

调第40交响曲》《C大调第41交响曲》。这三部交响曲的最终创作完成仅仅用了约八周的时间，它们既是独立的作品，从某种角度上又体现出整体性和互补性，仿佛莫扎特精心布置的三部曲。其中，《C大调第41交响曲》又被冠以"朱庇特"之名，"朱庇特"被誉为众神之父，这部交响曲也体现出超凡的力量。这部作品反映了莫扎特在交响乐创作中的戏剧性及内在张力，特别是其对首尾乐章的精心构思。第一乐章由奏鸣曲式活泼的快板构成，第一主题由乐队全奏来体现出英雄性与震撼感（谱例5-6），该乐章包含着极为丰富的素材，从庄严到轻浅、从恐惧到纤弱等，使音乐主题之间构成不同的性格对置，具有极为丰富的表现力。而第四乐章亦是如此，在这个乐章中，一些短小的动机被织进一张对位的网中，具有无可比拟的力量与动力。

♪ 谱例5-6 莫扎特《C大调第41交响曲》第一乐章 第一主题

莫扎特的这部交响乐综合体现出他晚期的创作风格和成就，他的交响乐有着丰富的情感张力、内在的戏剧性、精致复杂的结构布置以及强烈的感染力，这些都预示了后世交响乐的发展趋势。

（2）协奏曲

协奏曲在莫扎特的创作中占有重要地位，通过他的实践，古典协奏曲的结构原则得以定型。延续维瓦尔迪三乐章协奏曲的传统，莫扎特完善了三个乐章的结构，其中第一乐章采用"双呈示部"的奏鸣曲式结构。此外，在第一乐章尾声之前，突出独奏乐器的"华彩段"的运用也是莫扎特协奏曲的一大特色，莫扎特有好几部协奏曲的"华彩段"都是预先写好的。这些特质逐渐构成了古典协奏曲写作的规范。第二乐章通常是抒情的慢板乐章，带有歌唱般的抒情旋律，类似于歌剧的咏叹调，与前后乐章形成鲜明对比。第三乐章采用回旋曲式或奏鸣回旋曲式，带有强烈的炫技性。莫扎特

的协奏曲都是为他自己和特定的演奏者而作的，技术目标明确，所选择的独奏乐器有小提琴、长笛、双簧管、单簧管、大管和圆号，充分发展了这些乐器的表现性能；其中最典型的是他的钢琴与乐队的协奏曲。

莫扎特共创作27部钢琴协奏曲，这些作品有大半（第11-25号）集中在1782年到1786年间完成。当中最知名者为《第21号钢琴协奏曲》，其行板乐章（II. Andante）尤其被广泛运用。五首小提琴协奏曲皆作于1775年，莫扎特时年19岁。这些作品以其旋律之优美、情绪之张力和小提琴技法之高超而受欢迎。他还创作了四首法国号协奏曲及其他木管乐器协奏曲。莫扎特几乎为每种木管乐器组合都写作过一首协奏曲，每首都相当受欢迎，如：《低音管协奏曲》《双簧管协奏曲》《长笛与竖琴协奏曲》《单簧管协奏曲》。

《降E大调第九钢琴协奏曲》（K.271）创作于1771年1月，完成于萨尔兹堡，在莫扎特的旅行途中首次演出，这是至今最具代表性的、最成功的协奏曲作品之一。而尤为引人注目的是该作品在形式上的创新：在第一乐章（快板）中，第一主题由乐队全奏与钢琴独奏以问答的形式呈示；第二乐章采用咏叹调式的抒情性写法和复三部曲式；第三乐章采用回旋曲、急板、降E大调，回旋曲主题每次再现之前总要演奏一段自由的华彩；其第三主题是一首如歌的小步舞曲，等等。

（3）室内乐

莫扎特创作的室内乐种类多样，主要有：

①36首小提琴奏鸣曲。莫扎特的小提琴奏鸣曲多半以钢琴为主角，小提琴多是陪衬；一直到创作后期才逐渐提升小提琴的地位，使之与钢琴平等对话。前16首作于尚未成熟的1763年至1766年间，其余皆作于1778年以后。

②23首弦乐四重奏。除了第1号与第20号外，莫扎特倾向在特定时期集中创作弦乐四重奏，以六首为一单位，从最早的《米兰四重奏》（第2-7号）、《维也纳四重奏》（第8-13号）、《海顿四重奏》到晚期的《普鲁士四重奏》（第21-23号）。

他的弦乐四重奏作品从1770年的第一首（K.80）到1790年的最后一首（K.590），共有26首左右。其中，1782年献给海顿的六首（K.387、421、428、458、464、465）表示了莫扎特对这位年长好友的敬意，这几首弦乐四重奏显示出海顿对莫扎特音乐创作的影响，但更多是莫扎特自己风格的体现。第三首（K.428、降E大调）第一乐章的动机在整个乐章中起到编织、贯穿的作用，第四乐章主题的动力性与意外处理，成为戏剧性的主要因素；第五首（K.464，A大调）第一乐章中，第一小提琴委婉表达主题后，其他乐器亲切地回答、模仿、对应，展开部的篇幅扩大、发展也更充分，小步舞曲也像海顿那样安排在第二乐章，柔和的情感流动超过外在的舞曲形式，行板乐章用的是主题与变奏，第四变奏用和主题同名的小调（d）以形成色彩的对比，而终曲乐章（也是贝多芬十分赞赏的部分）以和声不确定的两个简短节奏型开始，成为贯穿整个乐章的重要因素。可以说，莫扎特弦乐四重奏内在的动力与对比性超过了海顿的作品。

（4）钢琴作品

莫扎特早期以钢琴家的身份而闻名，其钢琴曲很大一部分是为自己演奏所写，包括18首钢琴

奏鸣曲。莫扎特从1774年开始创作钢琴奏鸣曲，这些作品中不乏旋律优美或讲求技艺者。代表作品有：《第八号钢琴奏鸣曲》《第11号钢琴奏鸣曲》(第三乐章是为人熟知的《土耳其进行曲》)。其中最知名的是《小星星变奏曲》，共12段变奏。另外还有六首四手联弹的奏鸣曲。

（5）小夜曲和嬉游曲

随着管弦乐团组织逐渐完善，古典时期发展出更多娱乐贵族或供特殊场合使用的曲种。莫扎特因职务需要创作了为数可观的其他形式之管弦乐曲，主要有：13首小夜曲，以晚期的《第13号小夜曲》最负盛名，将莫扎特优雅明快的风格表露无遗；21首嬉游曲，其中五首不具编号，包含三首《萨尔兹堡交响曲》与两首在维也纳作的嬉游曲，最被广泛应用的是《D大调嬉游曲》，而《F大调嬉游曲》"一个音乐笑话"则是他讽刺古典风格之僵化的诙谐之作；200余首的各类舞曲，其中小步舞曲、阿勒芒德舞曲与进行曲占了大多数，多是莫扎特在萨尔兹堡与后期担任宫廷室内乐作曲家时创作的。

### 3. 宗教音乐

莫扎特的宗教音乐以声乐作品为主，以弥撒曲及弥撒经文为大宗，包含少量经文歌与赞美诗。莫扎特在其中糅合了格里高利圣咏的元素、严格对位法与歌剧的抒情风格，并始终以稳定的形态呈现。

莫扎特创作的弥撒曲大致分为"庄严弥撒"与"短弥撒"两种，在他所处的国度，两者差别仅在演奏时间的长短，仪式所用经文都一样完整。莫扎特早年写有多部弥撒曲，到萨尔茨堡后便极少写作，但他最后的几部作品已无疑成为弥撒曲之典范，如《加冕弥撒》(短弥撒)、《c小调大弥撒》(庄严弥撒)和《安魂曲》。

总的来说，莫扎特的音乐体现出结构对称、均匀，严谨中具有浑然天成的感觉，其音乐比例在完美中带有节制；音乐织体清晰，形式朴素无华，却又不甘于平常；音调柔和优美，感情逼真细腻，既有真挚、亲切、明快、开朗的乐观主义性格和精神，也有宽广、朴素、从容、典雅、自然的抒情风貌，其丰满充实的乐思在凝练中毫无散乱之感。莫扎特音乐中的这些特点使他的许多作品都极具典型性，听来耐人寻味。

（三）成就与评价

莫扎特的音乐作品，是他的生命、灵性、精神与理想的结合，他以有限的生命为古典主义音乐注入了新鲜的血液，把18世纪的音乐艺术提高到一个新的高度；他短暂的一生，在钢琴奏鸣曲、协奏曲、室内乐、交响曲以及歌剧当中赢得了世界人民的热爱与尊重。他是维也纳古典乐派中介于海顿与贝多芬之间的一位承前启后的人物，不愧是那个时代最出色的作曲家；他无与伦比的作品，代表着古典时期最为灿烂的时光。

## 三、贝多芬

德国著名的音乐家路德维希·冯·贝多芬(Ludwig van Beethoven, 1770-1827)，他的作品对世界音乐的发展产生了巨大的影响。他在西方音乐的历史中用自己的音乐作品展示了人类最优秀的文化思想。

图 5-8　贝多芬

### (一) 生平概况

#### 1. 波恩时期 (1770–1792)

贝多芬在波恩的这一段时期是他创作的早期阶段,也是他从幼年到青年成长的一个过程,这个过程是贝多芬的思想和性格形成的一个阶段,也正是个人性格与情感的建立才为贝多芬成熟时期的音乐创作奠定了基础。贝多芬出身于一个音乐世家。贝多芬幼时,他的老师——克里斯蒂安·瓦特洛夫·涅夫 (1748–1798) 扮演了一位"父亲"的角色,这对贝多芬的个人思想和价值追求产生了很大的影响。1789 年,贝多芬在波恩大学听课,受启蒙运动思想影响,为日后创作奠定了人文思想的基础。

#### 2. 维也纳时期 (1792–1827)

1792 年,贝多芬初到维也纳,先后师从海顿、阿尔布雷希茨贝格 (J. Albrechtsberger) 以及萨列里。在此期间,他经常在贵族沙龙演奏并从事创作活动,获得很高声誉。1800 年举行作品音乐会,确立了作曲家的地位。此时,他的作品既有对古典传统的依赖,又在寻找自己特有的表达语言。1802 年,贝多芬受到疾病的困扰,听力一度衰退对贝多芬造成了严重的打击,并且对他的生活也产生了严重的影响。于是,贝多芬写下了一封特殊的书文——"海利根施塔特遗书",但最终他克服心理危机,振奋精神,并且在深受困扰的这一段时间完成了一部交响曲——《D 大调第二交响曲》(Op.36),通过音乐展示出了自己对生命的尊重与渴望。

1803 年开始被认为是贝多芬音乐创作的成熟时期,大量的优秀作品在这一时期诞生。这一时期,贝多芬经历了思想和生活的动荡,他的第三到第八交响曲,第四、第五钢琴协奏曲,大量钢琴奏鸣曲和弦乐四重奏都反映了这种动荡不安和矛盾冲突。这一时期的创作也使他个人特有的风格得以体现和彰显。

1816 年开启了贝多芬的创作晚期,这也是贝多芬音乐创作中最后的岁月。总的来说,贝多芬晚期音乐更加内省并富有独创性。他创作的《第九 (合唱) 交响曲》和《庄严弥撒》以及晚期的五部弦乐四重奏是音乐历史上旷世的杰作,代表着贝多芬对信仰的坚定和对人生的总结。贝多芬于 1827 年去世。

### (二) 风格特征

#### 1. 声乐、歌剧与宗教音乐

(1) 歌曲

贝多芬是德、奥艺术歌曲的先驱作曲家之一,与声乐结合的器乐形式多样,大多为钢琴(如《阿德莱德》)、乐队(如《啊!负心人》)以及钢琴三重奏的《12 首苏格兰歌曲》。他的《致远方的爱人》是西方音乐史上第一部声乐套曲,由六首歌曲组成,各首歌曲均不作全终止,不间断地互相连接,第一首与最后一首呼应形成统一的整体,这一点与他晚期的钢琴奏鸣曲与弦乐四重奏的结构原则一致。

（2）歌剧

贝多芬在 1805 年创作完成了《菲岱里奥》（Op.12），这是他创作的唯一一部歌剧。虽然贝多芬只有一部歌剧，但是他为创作这部作品付出了很多，这部歌剧将他本人对社会以及生活环境的认识充分地展现出来，蕴含了这一时期所存在的伦理道德。

《菲岱里奥》这部歌剧在情节上更多地属于拯救歌剧的体裁，主要的情节讲述的是妻子拯救丈夫的故事，妻子叫莱奥诺拉，但是她为了在监狱里当助手，所以女扮男装（菲岱里奥），妻子要从他们的敌人皮查罗那里救出自己的丈夫费罗列斯坦。在这部歌剧中，贝多芬十分注重歌剧中所表达的道德问题，但是在一定意义上又缺少了歌剧中各个人物之间的内在联系与剧情的发展。第二个分曲唱段中的节奏使用十分巧妙，在音乐上使用休止符以及弱拍上加入伴奏的方式来表现马采琳娜的喘气及急促的呼吸，直到后面第二句唱段出现之后旋律片段才连贯起来（谱例 5-7）。

♪ 谱例 5-7《菲岱里奥》（Op.12）第二唱段 1-16 小节

（3）宗教音乐

宗教音乐本不是贝多芬的主要创作领域，《D 大调弥撒曲》（即《庄严弥撒》）是他晚年最优秀的作品之一。它包含常规弥撒套曲的五个段落（慈悲经、荣耀经、信经、圣哉经、羔羊经），每个段落都像交响曲的一个乐章，互相之间紧密联系，成为一首规模宏大的声乐—器乐交响曲。

2. 钢琴音乐与室内乐

（1）钢琴奏鸣曲

贝多芬在钢琴奏鸣曲创作领域极为突出，他的 32 首钢琴奏鸣曲代表其古典奏鸣曲的最高成就，其中《悲怆》《月光》《黎明》和《热情》都是不朽的经典之作。自 1782 年起到 1802 年，贝多芬共创作了 19 首钢琴奏鸣曲，这一时期的钢琴奏鸣曲在风格上与海顿和莫扎特的创作风格有着相似之处，1796 年出版的《f 小调奏鸣曲》《A 大调奏鸣曲》《D 大调奏鸣曲》表现出了贝多芬创作的个性化。例如《c 小调钢琴奏鸣曲（悲怆）》，在乐章开始的部分采用了法国序曲的慢板形式，打破了常规的奏鸣曲式结构。贝多芬自己并不是特别喜欢一些循规蹈矩的作品，但是他对音乐动机的使用与海顿十分相似，以此给音乐更多的动力性。

贝多芬在第二风格时期所创作的钢琴奏鸣曲有了更大的风格变化，这一时期贝多芬共创作了七首钢琴奏鸣曲。1804 年出版的《C 大调钢琴奏鸣曲》（Op.53）是他这一时期的重要代表作品。作品从整体上看有三个显著的特点：首先，第一乐章的创作模式与海顿和莫扎特的作品区别甚大；

其二是贝多芬特意在 C 大调的音乐作品中加入了 E 大调的进行，使 C 大调和 E 大调贯穿于整首作品；最后一个也是最重要的特点是贝多芬在旋律、音乐发展手法以及音响效果方面的特殊安排。

贝多芬晚期的钢琴作品的创作每一首都是经典杰作。他在这一时期创作了五首钢琴奏鸣曲（Op.101、106、109、110、111）和一首《迪亚贝利变奏曲》，后期又创作了《e 小调钢琴奏鸣曲》（Op.90）和《A 大调钢琴奏鸣曲》（Op.101）。

贝多芬的《32 首钢琴奏鸣曲》代表这一领域的最高成就，被称为古典奏鸣曲创作的巅峰，他极大地发展了钢琴音乐的表现力，扩充了奏鸣曲式结构，扩大了展开部与尾声来强化音乐的戏剧性效果，打破常规的调性布局，使调性色彩更加丰富，表现了更为绚丽、壮观、宏伟的内容。

（2）弦乐四重奏

贝多芬的室内乐包括各类重奏音乐，其中，弦乐四重奏的创作贯穿他的一生，与他的交响曲和钢琴奏鸣曲一样，体现了他个人风格的形成和发展。贝多芬 1798 年到 1800 年这两年的时间创作了六首弦乐四重奏，这六首弦乐四重奏分别是：F 大调、G 大调、D 大调、C 大调、A 大调、降 B 大调，其中《F 大调第一弦乐四重奏》后来有了两个版本，风格特点各不相同。贝多芬在早期创作的弦乐四重奏中使用很多相似类型的片段——将和声建立在音响效果明显的减七和弦上面（谱例 5-8）。

♪ 谱例 5-8 《F 大调第一弦乐四重奏》（Op.18，No.1）144—148 小节

贝多芬在这套四重奏中加入更多情感基础，而不是单纯地使创作技法与目的之间达到平衡。这一套中的第六首弦乐四重奏颇具特点，它在音乐的形式上还是采用常规模式，但是和声却有这个时期所没有的特点和意味，更多是一种预示和超前的和声技巧。

在 1822 年到 1826 年间贝多芬又创作了他人生中的最后五首弦乐四重奏，这五首弦乐四重奏分别是：《降 E 大调弦乐四重奏》（Op.127）、《a 小调弦乐四重奏》（Op.132）、《降 B 大调弦乐四重奏》（Op.130）、《升 c 小调弦乐四重奏》（Op.131）和《F 大调弦乐四重奏》（Op.135）。贝多芬晚期的弦乐四重奏展现出了他自己追求的创作方向：旋律的保持音可以像人声一样，连绵不断；对于音

域及音区做到最大程度的跨越;在各个乐器上能够展现出相同音质的效果;最终使听众和演奏者连接得更加紧密,并产生一种内心的沟通和交流。

例如在《F大调弦乐四重奏》(Op.135)(谱例5-9)的创作上,他在第一乐章使用了简洁的奏鸣曲式,这在以往的创作过程中是很少见的,第一小提琴大幅度的音程跨越形成了一种滑稽的音乐效果,下面的几个声部以齐奏展开,并一直在重复,且加以强调,在后面的重复过程中力度慢慢减弱,这样的音响效果听众们很容易接受和理解,但对于演奏者来说却充满着技术上的挑战。

♪ 谱例5-9《F大调弦乐四重奏》(Op.135)(第二乐章)

贝多芬的弦乐四重奏中最不可缺少的就是音乐的"逻辑性",具体表现在:打破了常规的音乐曲式结构,通过节奏和力度以及各声部之间的交错关系来表达丰富的情感,蕴含了浓厚的交响性。

### 3. 合奏音乐

(1)歌剧序曲与戏剧配乐

贝多芬作有《科利奥朗》序曲、为歌德戏剧《埃格蒙特》配乐十首(最著名的是它的序曲)以及为《雅典的废墟》《斯蒂芬王》写的配乐。所作之序曲常作为独立管弦乐作品在音乐会上演出,它们的音乐都与戏剧内容相关,成为标题性音乐会序曲的先导。同时,这些受音乐以外因素影响的序曲,使标题音乐上升到一个新的高度,为19世纪标题音乐的发展开辟了道路。

(2)协奏曲

贝多芬在协奏曲的创作上也逐渐改变了自己的创新思维,短短三年的时间贝多芬就创作了三部大型的协奏曲,分别是《C大调三重协奏曲》(钢琴、小提琴、大提琴)(Op.56)、《G大调钢琴协奏曲》(Op.58)、《D大调小提琴协奏曲》(Op.61),协奏曲的创作与前期的器乐曲和交响曲的创作很相似,起初安静和舒适的旋律给人一种自然、平静的印象,与后面的音乐发展形成了一种情感上的对比;同时,这几首协奏曲的篇幅很长,但在扩展篇幅的方式上没有使用以往发展的技法,而是通过各种不同的方式扩展旋律的片段,例如:运用调性的变化作为音乐发展的动力,大大扩展了整部作品的结构。

这三首协奏曲创作完成的三年后贝多芬出版了《降E大调第五钢琴协奏曲》(Op.73),又称

"皇帝"协奏曲,这首作品是送给鲁道夫大公的,这部作品拥有很高的艺术地位,被音乐评论家们高度赞扬,称它是贝多芬所有协奏曲中难度最大、最具有独创性和想象力的一部优秀作品。该协奏曲的开始以幻想曲风格进行,这样的设计使得音乐更加耐人寻味,并且独奏部分使用前奏曲风格,在主、属、下属三个和弦上加入各种节奏音型之后,才进入管弦乐的利都奈罗段。贝多芬在开始部分和再现部分对音乐材料的应用有很大不同,这里可以参照第一乐章呈示部(谱例5-10)与再现部(谱例5-11)的片段对比,前者节拍较为自由,更加富于幻想的色彩,后者的旋律材料相对来说比较规整。

♪ 谱例 5-10《降 E 大调第五钢琴协奏曲》(Op.73)第一乐章 呈示部

♪ 谱例 5-11《降 E 大调第五钢琴协奏曲》(Op.73)再现部

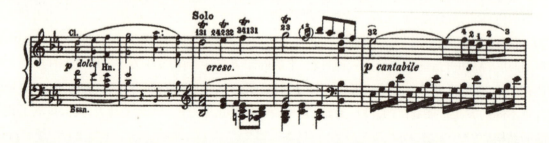

（3）交响曲

贝多芬一生共创作九部交响曲，它们是他一生创作风格和创作思想的体现。在这一领域里，他就像是一位跨世纪的巨人，不仅总结了古典主义时期音乐的成就，亦为19世纪浪漫主义音乐开拓了道路。

初期贝多芬只创作了两首交响曲，分别是《C大调第一交响曲》（Op.21）和《D大调第二交响曲》（Op.36）。贝多芬创作的《C大调第一交响曲》与海顿和莫扎特的交响曲有着很多的相似之处，但是它又有着自己的独特之处，例如他把管乐和弦乐的比重做了相应的调整——增加了管乐，减少了弦乐；在乐曲开始的部分贝多芬使用了这一时期音乐家难以接受的从属和弦，并且在快板之前一直没有确定调性，这也是贝多芬的目的。

贝多芬在1803年创作了《第三交响曲》（Op.28），也被称为《英雄交响曲》，这首交响曲从内容到形式都富于革新精神，感情奔放，篇幅巨大，和声与节奏都新颖自由，在素材处理及曲式结构上都做了许多革新。例如把一首庄严的葬礼进行曲作为第二乐章，将第三乐章改为谐谑曲等。《英雄交响曲》在探索一种新的表现形式，它代表着贝多芬的音乐创作开始进入成熟时期，这也奠定了其在贝多芬交响曲中的特殊地位。

1808年，贝多芬完成了简洁凝练、充满斗争精神和胜利信念的《第五交响曲》（《命运交响曲》）和《第六交响曲》（《田园交响曲》）。《第五交响曲》第一乐章的第一主题，贝多芬曾诠释为"命运在敲门"，因此，这部作品也被称为《命运交响曲》。第一乐章充满矛盾，描绘人和险恶世道之间的搏斗，主题思想明确，大部分由"命运"主题的四个音符发展而成。第二乐章描写作者的内心境界，是一首优美而富于深思的慢板。第三乐章战斗再起，进一步表现了世道诡异、风云变化的情景，在乐章末尾用了一个长达数十小节的属和弦，力度逐步加强，情绪逐渐高涨，从而引出第四乐章胜利的结局，犹如阴霾被扫，阳光出现，人们战胜命运，凯歌响彻云霄。《第六交响曲》反映了贝多芬与启蒙运动"回归自然"思想之间的联系，其情趣盎然、诗意浓郁，体现了贝多芬深刻的哲学思想、政治理想和人生态度。

《d小调第九交响曲》（Op.125）是所有交响曲中的最后一首，贝多芬在创作这首交响曲的时候突破了常规，将歌词和人声加入到交响曲中，这是一种音乐体裁的创新，并且贝多芬也提升了它的地位，也就是从剧院音乐到教堂音乐、从世俗音乐到神圣音乐。贝多芬创作的这首交响曲更像是对

自己整个人生的思考,里面充满了他自己生活的点点滴滴,有迷茫、彷徨,也有激情和温暖,在末乐章第 77 小节处加入了举世闻名的《欢乐颂》,这一段旋律的出现是那么恰到好处,给人们以映入眼帘的"欢乐女神的圣洁形象",这也像是贝多芬在作品中表达的从痛苦到欢乐的过程。

贝多芬的交响曲打破了传统交响曲的结构程式。《第三交响曲》中开始将惯用的小步舞曲换为谐谑曲;《第五交响曲》中将主题动机式的发展形式运用到极致;《第六交响曲》引领了 19 世纪标题交响曲的潮流;《第九交响曲》中加入的人声唱段,大大增加了音乐的表现力。在乐器的编配上,更加注重铜管和木管的作用,来增强音乐的表现力。

### (三)成就与评价

贝多芬的创作思想与启蒙运动时期"自由""平等"的人文主义精神有着一致性,体现出深刻的内涵及内在的革命性。他的作品反映了资产阶级上升时期的进步思想,通过精湛的艺术手法,大大加强了作品的表现力和感染力,把欧洲古典主义音乐推向高峰,并开辟了 19 世纪浪漫主义个性解放的新方向。贝多芬的音乐作品对于后世的影响是不言而喻的,从 19 世纪及之后众多音乐家的创作中都可以看到他的影响。他独特的个性和思想、特殊的经历和杰出的创作才能,使得他既是 18 世纪音乐的伟大总结者,又是 19 世纪音乐的预言者。

## 历史经典

### 一、海顿《D 大调第 104 号交响曲》(《伦敦交响曲》,HobI-104)

这是《沙罗蒙交响曲集》中的第七首作品。《沙罗蒙交响曲》又名《英国交响曲》或《伦敦交响曲》,这是海顿访英前后所作 12 首交响曲的总称;但若单独称呼《伦敦交响曲》时,则是指这首《D 大调第 104 号交响曲》。此曲是 1795 年海顿在伦敦时所写的。

第一乐章:慢板—快板,D 大调,2/2 拍,奏鸣曲式。从沉重的序奏开始,在这个乐思中,有着颇具力量的对比,呈示出豪放的气魄。进入主部后,小提琴奏出曲趣高雅而雄伟的第一主题(谱例 5-12),这个主题包括了构成本乐章的所有动机素材。随后出现了明确的第二主题(谱例 5-13),乐曲强而有力地往下发展。

♪ 谱例 5-12

♪ 谱例 5-13

第二乐章：行板，G大调，2/4拍，采用自由的变奏曲式。以歌唱般舒畅的主题（谱例5-14）为基础，自由地织入变奏与主题的展开。随处出现的对位法处理颇为精彩，再加上乐器音色的适度渲染，使本乐章显得格外富丽和新鲜。

♪ 谱例 5-14

第三乐章：快板，小步舞曲，D大调，3/4拍。这是一首朝气蓬勃的小步舞曲（谱例5-15），犹如贝多芬早期交响曲中的谐谑曲乐章，而且在第三拍上有不规则的强音，中段的旋律较为温和。

♪ 谱例 5-15

第四乐章：精神抖擞的快板，D大调，2/2拍。在风笛曲调般的D音保持音上，第一小提琴奏出纯朴民谣风的主题（谱例5-16）。在回旋曲式（有人认为是奏鸣曲式）的结构作用下，该主题成为全曲的中心，直到曲终。而其他副题（谱例5-17是第一副题或称第二主题）多以片段型组成。

♪ 谱例 5-16

♪ 谱例 5-17

## 二、海顿《C大调第77号弦乐四重奏》(《皇帝四重奏》，Op.76, No.3)

Op.76可视为海顿弦乐四重奏中的最佳成果。这六首弦乐四重奏，是题献给艾德狄伯爵的，完成于1797年。其中除第三号附有"皇帝"的副题外，第二号与第四号也分别冠有"五度"与"日出"等副题。这首C大调第三号之所以有"皇帝"之名，起因于第二乐章。该乐章采用主题与变奏的形式创作，后来因有人为主题的曲调撰写了歌词而被称为《皇帝颂》。

第一乐章：快板，C大调，4/4拍，奏鸣曲式。如果和扎实的、朝气蓬勃的第一主题（谱例5-18）相比，第二主题（谱例5-19）尽管有独特的低音动机伴随，但性格暧昧，调性也不安定。在随后的发

展部中,借助主题的纵横行进与发展,为这个乐章掀起高潮。经过惯例的再现部后,以细密的尾奏结束。这一乐章充分展现出海顿多彩又巧妙的笔触。

♪ 谱例 5–18

♪ 谱例 5–19

第二乐章:如歌的慢板,G 大调,2/2 拍,变奏曲式。由主题与四段变奏构成。乐曲指示为 poco adagio、cantabile 的主题,配有庄重的和声,格调高贵,是一段美好的赞美歌,由第一小提琴提示出来(谱例 5–20)。

♪ 谱例 5–20

第一变奏(谱例 5–21)中,主旋律移到第二小提琴上,而第一小提琴则以十六分音符进行助奏风的变奏。这时中提琴和大提琴则沉默无声。

♪ 谱例 5–21

第二变奏(谱例 5-22),旋律移到大提琴上,第二小提琴和中提琴只用以加强和声的效果,第一小提琴则奏出含有切分音节奏的对位式曲调。

♪ 谱例 5–22

第三变奏(谱例 5-23),旋律移到中提琴,前半虽然由第一小提琴和第二小提琴交替应答,到后

半却加入大提琴,一边转调,一边进行变奏。

第四变奏,再次由第一小提琴奏出旋律,和主题有着同样的和声方式。到第五小节后,主旋律却跃登到八度上,而且和声也有了变化,最后在 pp 中结束这变奏乐章。

♪ 谱例 5-23

第三乐章:快板,C 大调,3/4 拍,小步舞曲。这是酣畅、快活的小步舞曲。中段虽然转为 a 小调,但依然带有 A 大调悠扬的气息。

第四乐章:急板,c 小调—C 大调,2/2 拍,奏鸣曲式。这是以 c 小调第一主题(谱例 5-24)为中心的奏鸣曲式终曲。同时,降 E 大调的第二主题(谱例 5-25)也孕育自第一主题的动机,因此性格较为薄弱。经过第一主题的发展部后,再现部里第一主题先再度呈现,暂时延续一段过门后,才回归第二主题。最后在 C 大调简洁的尾奏中结束全曲。

♪ 谱例 5-24

♪ 谱例 5-25

## 三、莫扎特《g 小调第四十号交响曲》(K.550)

这首作品是莫扎特晚年"三大交响曲"中的第二首,莫扎特只用很短的时间就完成了该曲的创作,也是莫扎特交响曲中流传最广、最具代表性的作品之一。

第一乐章:中庸快板,g 小调,2/2 拍,奏鸣曲式。本乐章第一主题的出现方式是构成此曲最大的特色。先由中提琴刻画出八分音符的和声式节奏,低音弦在小节的开头奏出主音后,由小提琴奏出著名的叹息主题。

第一主题由三个三音动机不断反复与强调而构成,随后该动机在本乐章多处以不同形态出现,成为乐章的基本特性。该主题采用波浪形旋律,产生"摇曳"的感觉,酝酿出深切的哀愁与忧思。

从第 44 小节开始的第二主题,给人倦怠、悲伤之感。由小二度下降动机形成的情况,显然受到第一主题的影响。

发展部以第一主题为主要素材,通过各种转调推动音乐的发展,其中木管乐器的运用非常出

色。这部分显示出谐谑曲般的趣味。再现部把各主题再现一遍后,在尾奏后结束。谱例 5-26 是第一主题,谱例 5-27 是第二主题。

♪ 谱例 5-26

♪ 谱例 5-27

第二乐章:行板,降 E 大调,6/8 拍,奏鸣曲式。从悲哀的前乐章进入行板乐章后,曲风一变而成充满慰藉的基调。第一主题(谱例 5-28)由弦乐简单的对位法组成。

♪ 谱例 5-28

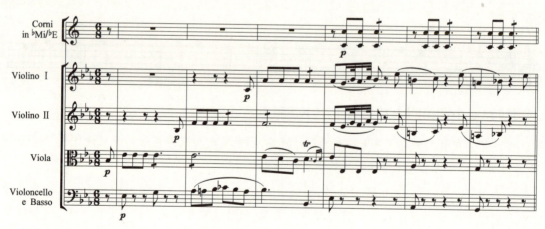

优美的第二主题(谱例 5-29),由小提琴演奏出来。这个啜泣般的主题,经过短小的小结尾后,进入简朴的发展部,再现部里主题原型再现。

♪ 谱例 5-29

第三乐章：稍快板的小步舞曲，g 小调，3/4 拍。这首民谣风甜美的小步舞曲（谱例 5-30），宛若开头哀愁乐章的延续。这是一首器乐曲，并非典雅的宫廷舞曲，曲中采用了切分音节奏。G 大调的中段（谱例 5-31）是一段牧歌般悠扬的曲调。

♪ 谱例 5-30

♪ 谱例 5-31

第四乐章：极快板，g 小调，2/2 拍，奏鸣曲式。这是狂风疾雨似的激昂热情的终曲，其中两个主题形成强烈对比。一开始便是昂扬奋进的第一主题（谱例 5-32），随后华丽耀眼的过门中，管弦乐宛如在咆哮怒吼，令人为之屏息敛气。接着便是静谧优美的第二主题（谱例 5-33）。在发展部里，主题的处置（谱例 5-34）颇为巧妙精致，再现部的效果也很突出。

♪ 谱例 5-32

♪ 谱例 5-33

♪ 谱例 5-34

## 四、莫扎特《降 B 大调第二十七号钢琴协奏曲》（K.595）

这是莫扎特创作的最后一首钢琴协奏曲，完成于 1791 年。这首曲式简洁的钢琴协奏曲，是莫扎特在经历长时间的实验后的结晶。管弦乐编制颇为精简，曲中独奏钢琴与管弦乐完美地融合在一起，并升华到室内乐般的密度。

第一乐章：快板，降 B 大调，4/4 拍，奏鸣曲式。在一小节的导入句后，第一小提琴奏出歌唱的、清纯的第一主题（谱例 5-35）。随后第二主题群（谱例 5-36）也如泉水般相继涌现。钢琴在弦乐与管乐的陪衬下，逐一重述这些主题。进入发展部后，钢琴的活跃颇为醒目，尤其是长笛和钢琴的旋律对话，特别迷人。在华彩乐段之后，进入尾奏。

♪ 谱例 5-35

♪ 谱例 5-36

第二乐章：慢板，降 E 大调，2/2 拍，三段式。优美但悲切的主题（谱例 5-37），先由钢琴喃喃歌唱出来，并由管弦乐的总奏反复。中段（谱例 5-38）虽然也以钢琴为中心，但和管弦乐相互融合，形成非常协调、内省的音响效果。

♪ 谱例 5-37

♪ 谱例 5-38

第三乐章：快板，降 B 大调，6/8 拍，回旋奏鸣曲式。乐章的回旋曲主题（谱例 5-39），是根据著名的歌曲《憧憬春天》的曲调作成的，因而飘溢着天使们嬉戏般的轻快情调，给予聆听者终生难忘的印象。谱例 5-40、5-41 是两个副题。

♪ 谱例 5-39

♪ 谱例 5-40

♪ 谱例 5-41

## 五、贝多芬《降 E 大调第三交响曲》(《英雄交响曲》,Op.55)

这是一首突破以往交响曲形式,充分表达贝多芬独特个性的伟大音乐。全曲共分四个乐章,展现出自由奔放、雄伟庄严的曲律。第一乐章描述英雄的奋斗与功业;第二乐章是为战斗中牺牲的战士而作的挽歌;第三乐章表现人们在解除黑暗势力后的雀跃与欢欣;终乐章则是对英雄的崇拜与颂扬。在配器上最引人注目的是法国号的三重奏产生的深沉而厚重的乐音。

第一乐章:灿烂的快板,降 E 大调,3/4 拍,奏鸣曲式。乐曲由主和弦的两小节序奏开始,然后由大提琴引出明净朴素的第一主题(谱例 5-42),构成整个乐章的主要动机,通常称作"英雄动机"。后半部分由小提琴的主奏掀起旋律式的高潮,在主音上终止后,经过较长的间奏,改由木管乐器奏出温柔优雅的降 B 大调第二主题(谱例 5-43)。贝多芬扩充了该作品的展开部结构,这一部分在技巧上也较精炼,成为第一乐章的核心部分。在进入再现部之前,小提琴的属七和弦尚未解决时,由法国号奏出主和弦上的主题。

再现部中尾声的长度甚至可以与呈示部比拟,这是贝多芬交响曲创作的一大特色,通过庞大的尾声来强化音乐的戏剧性与矛盾性冲突。贝多芬借此讴歌胜利的光辉,乐曲达到高潮,强劲有力地结束。

♪ 谱例 5-42

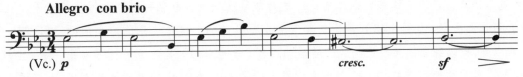

♪ 谱例 5-43

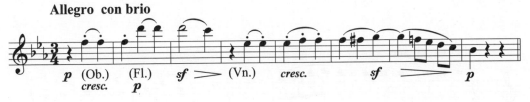

第二乐章:葬礼进行曲,极慢板,c 小调,2/4 拍。这是一段颇为著名的葬礼进行曲,先是小提琴

主奏沉重、悲痛的葬礼主题(谱例 5-44),很快就由哀怨、凄凉的双簧管反复。当颇具深意的弦乐部奏出降 E 大调对位旋律(谱例 5-45)后,乐曲稍作发展。这时,出现让人闻之落泪的三连音,仿佛有人固执地不肯离去。

中段(谱例 5-46)是基于 C 大调而作,飘溢着慰藉与静谧之美。最后审判号角声般的法国号后,葬礼主题再度出现,但很快由第二小提琴奏出新的赋格主题,并进入赋格曲部分(谱例 5-47)。之后,"送葬行列解散,脚步声逐渐消失",再度恢复宁静。最末尾的分解小调旋律,如同有人在啜泣。

♪ 谱例 5-44

♪ 谱例 5-45

♪ 谱例 5-46

♪ 谱例 5-47

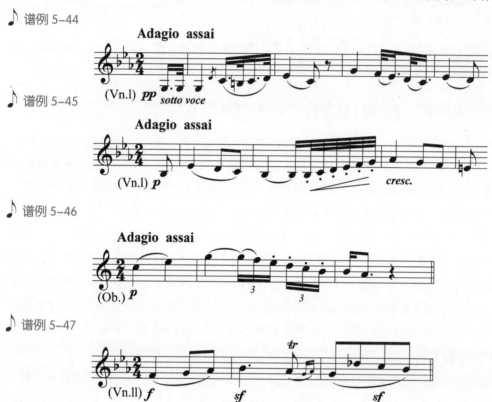

第三乐章:谐谑曲,活泼的快板,降 E 大调,3/4 拍。这个明朗轻快的乐章,具有清新蓬勃的风格,跟第二乐章庄严的曲调形成强烈对比。这是最早展现贝多芬独特谐谑曲性格的音乐。狂风疾雨般的谐谑曲主题(谱例 5-48),是由双簧管的主奏开始的。这是快乐的短小曲调,而这第一段的谐谑曲本身,也以独立的三段式构成。随后的中段(谱例 5-49),由三支法国号吹出"狩猎主题"开始,弦乐器则柔和地跟着应答。这个乐章也用三段式谱成,经过主部谐谑曲的再现,而接到末尾短小的尾奏上。

♪ 谱例 5-48

♪ 谱例 5-49

第四乐章：极快板，降 E 大调，2/4 拍。此乐章由一连串以自由模式发展的变奏曲构成，是一首雄伟、壮丽的终曲。这里使用的英雄主题（谱例 5-50），曾在 Op.43 的《普罗米修斯的创造物》的终曲中使用过，且在第七号交响曲的舞曲中出现，又是 Op.35 钢琴变奏的主题。由此可见贝多芬是多么偏爱这个主题，才会先后取用在四首作品上。

♪ 谱例 5-50

## 六、贝多芬《c 小调第八号钢琴奏鸣曲》(《悲怆奏鸣曲》,Op.13)

在贝多芬的初期钢琴作品中，《悲怆奏鸣曲》呈现出最宏伟的高峰。这是他 27 岁时的作品，是献给李希诺夫斯基侯爵的。此曲题名"悲怆"，是贝多芬所亲题。此曲也显示了贝多芬的乐曲逐渐迈向浪漫主义的风格。

第一乐章：由极缓且严肃的序奏（谱例 5-51）开始，序奏由深厚的和声组成，流露着悲怆哀怨的情绪。在下行半音阶后，进入很快的快板、c 小调、4/4 拍、奏鸣曲式的主部。用断奏奏出龙卷风般上升的第一主题（谱例 5-52），充满了昂扬的意志力。第二主题（谱例 5-53、5-54）是一段优美的旋律，这些都是在周密的设计下堆砌而成的，表现出即兴的狂喜之情。在序奏庄重型的重现后进入发展部，这时以第一主题后半不安的上行动机和序奏部第一小节旋律的变为中心往下发展，而在下行琶音之后接到再现部。

♪ 谱例 5-51

♪ 谱例 5-52

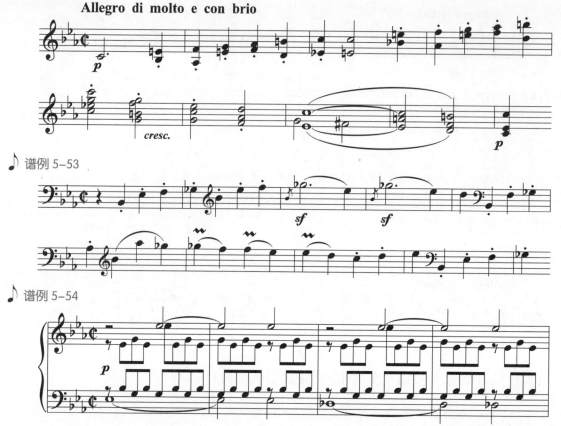

♪ 谱例 5-53

♪ 谱例 5-54

第二乐章：如歌的慢板，降 A 大调，2/4 拍。这个著名的慢板乐章采用三段式的曲式。第一段的主题（谱例 5-55）是沉思般优美的旋律。中段（谱例 5-56）以美妙的三连音作为背景，唱出幻想曲风的旋律。第三段是第一段的反复，但继续了中段的三连音，由于只反复两次第一段开头的主题，因此较为浓缩。

♪ 谱例 5-55

♪ 谱例 5-56

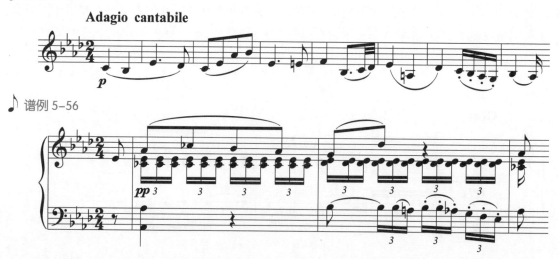

第三乐章：快板的回旋曲，c 小调，2/2 拍。这个终乐章的回旋曲主题（谱例 5-57）和第一、二乐章的动机有着密切的关联。这段优美的旋律，荡漾着一股忧烦不安的情愫。流畅明朗的第一副题（谱例 5-58）在过门句后出现。回顾回旋曲主题后，又出现另一副题（谱例 5-59）。经过回旋曲主题的再现，转成 C 大调的第一副题与回旋曲主题，最后戏剧般地跃入尾奏。

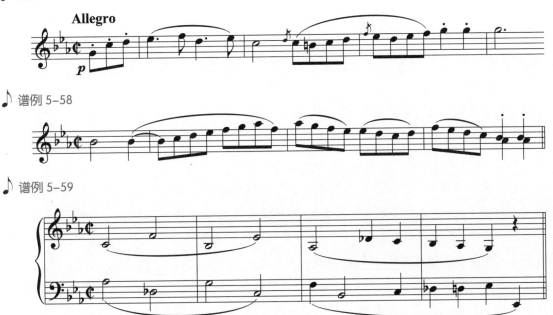

## 七、贝多芬《d 小调第九交响曲》(《合唱交响曲》，Op.125)

《d 小调第九交响曲》于 1824 年春完成，同年 5 月 7 日首演于维也纳，是贝多芬的最后一部交响曲，创作耗时六至七年之久。

这部交响曲分为四个乐章：戏剧性的第一乐章——回顾在悲剧的遭遇中战斗不止的一生；第二乐章——升华的巨人般的戏谑；柔板的第三乐章——超越憧憬、希望、绝望等现实的理想主义化的冥想；加合唱的终乐章——用席勒的诗篇《欢乐颂》作素材写成。

在交响作品中加入合唱的做法并非始于贝多芬，但将乐队与人声达到浑然融合的境界，《d 小调第九交响曲》为最早的成功之作。为了求得全曲在主题上的统一，在终乐章中使用了前三乐章中各主题的部分内容和片段，以此获得全曲的统一和协调。

第一乐章：快板，但不太快、稍庄严的，d 小调，奏鸣曲式。乐曲直接以既定的基本速度开始，16 小节的引子由调性不明确的空心和弦（没有第三音）组成，构成一种朦胧的音响效果。从如此混沌的状态中渐渐升腾，引出巨人般的第一主题（谱例 5-60）。第二主题（谱例 5-61），由管乐器呈示，单簧管和大管、长笛和双簧管交替演奏出该主题的短小动机。

♪ 谱例 5-60

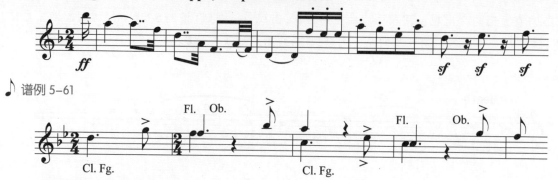

♪ 谱例 5-61

展开部分成三个部分：第一部分是第一主题的动机性发展；第二部分是一个自由赋格段的展开；第三部分是第二主题的展开。

第二乐章：d 小调，3/4 拍。虽只有"十分活泼的"的标注，却是一首富于个性的谐谑曲。将慢板乐章和谐谑曲乐章前后顺序倒置的做法是贝多芬晚期作品的显著特征，这一特征在交响曲创作中的最早范例便是这部《d 小调第九交响曲》。该乐章谐谑曲—中段—谐谑曲的结构与以往谐谑曲乐章的结构一致，但谐谑曲本身由独立的大型奏鸣曲式构成及谐谑曲和中段均用对位的赋格段写成的手法大大加强了作品的复杂性，在此前从未有过。

谐谑曲主题以弱奏（第二小提琴）呈现，之后按中提琴、大提琴、第一小提琴、低音提琴的顺序，通过声部间的应答和主题的呈示展开了一个五声部的赋格段。第二主题（C 大调）是木管乐器吹出的六度或三度的平行音，基本动机（谱例 5-62）作为伴奏音反复出现。

♪ 谱例 5-62

第三乐章：如歌而很慢的柔板，降 B 大调。贝多芬交响曲的慢板乐章都优美动听，而《d 小调第九交响曲》的柔板乐章则是其中最动人的。抒情的旋律和色彩性的和声在宗教般的虔诚心境下展开悠远的冥想。在这里没有热情和斗争，唯有温情的幸福感的流露。首先，赞歌风格的主题旋律（谱例 5-63）的各尾句由木管乐器和圆号像鹦鹉学舌般予以反复和发展。第二主题为有节制的行板，出现在 D 大调上，其曲调明朗悦耳，象征着希望和神圣。在以上两个主题的基础上，加入两个自由的音型变奏，最后以富于浪漫色彩的长大尾声结束。

♪ 谱例 5-63

第四乐章以席勒的诗《欢乐颂》为素材基础,因此无法用纯粹的器乐曲式结构对其进行剖析。但乐曲基本上采用变奏曲的形式,根据主题的内容,可将这一乐章划分为如下的四个部分。第一部分是管弦乐宣叙调急板和主题呈示的"很快的快板"。主题由大提琴和低音提琴呈示(谱例5-64)。此后,基本主题用不同的乐器反复三次,其间乐器的种类增加,进而借力度上的高涨将乐曲推向高潮。

♪ 谱例 5-64

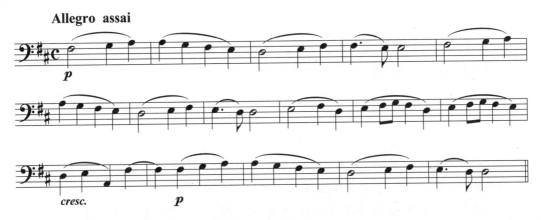

第二部分是声乐宣叙调急板与合唱:首先是乐队演奏的由 d 小调的七个音同时鸣响的强烈不协和和弦,随后男中音用宣叙调唱出:"哦,朋友,不要这种声音"( O Freunde, nicht diese Töne!),接着独唱呈示出整个基本主题:"乐吧!美丽的神的火花"( Freude, schöner Götterfunken),混声合唱随后与之应和。就这样,通过独唱声部的四重唱和混声合唱的轮流交替,将主题变奏,并不断地掀起乐曲的高潮。

第三部分是二重赋格:庄严的行板,G 大调。男声合唱和管弦乐齐奏呈示出歌词为"万民啊!拥抱在一起"( Seid umschlungen Millionen)的新主题(谱例5-65),之后进入合唱部分。接着,乐曲变为精力充沛的快板,展开了那首著名的二重赋格,即两个主题同时被组合在一起,构成复合主题,编织出一首自由的二重赋格。

♪ 谱例 5-65

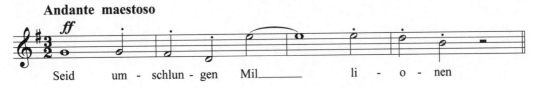

结束部:"稍快但不及快板";"速度渐快";"继续加快"。从这里开始,乐曲陡然加快速度,转为最急板而进入紧迫的加快结束段。合唱呈示了坚定的主题并掀起一个又一个高潮。最后,这部典礼般的伟大乐曲,怀着巨大的兴奋以大团圆结束全曲。

**问题与思考**

1. 古典主义时期音乐的美学原则有哪些?
2. 古典主义时期音乐语言的风格特点是什么?
3. 古典主义时期代表性器乐体裁有哪些及各自特征是什么?
4. 室内乐的音乐特点是什么?
5. 从海顿、莫扎特、贝多芬的代表性交响乐中各找一首进行分析,并了解其音乐语言特点是什么。
6. 贝多芬的音乐创作思想及艺术实践对19世纪以后的音乐产生了哪些影响?
7. 如何理解"古典音乐""古典主义音乐""古典主义时期音乐"?

**阅读与思辨**

1. [英]菲利普·唐斯.古典音乐:海顿、莫扎特与贝多芬的时代[M].孙国忠,沈旋,伍维曦等,译.上海:上海音乐出版社,2012.
2. [法]罗曼·罗兰.贝多芬传[M].傅雷,译.北京:中国友谊出版公司,2000.
3. [英]大卫·凯恩斯.莫扎特和他的歌剧[M].谢瑛华,译.上海:上海三联书店,2012.
4. [美]查尔斯·罗森.古典风格:海顿、莫扎特、贝多芬[M].杨燕迪,译.上海:华东师范大学出版社,2014.

# 第六章
# 浪漫主义时期音乐（Romantic Music）

（1820—1910）

## 🎵 历史语境

浪漫主义音乐是出现在19世纪欧洲的一种新的音乐潮流和创作风格，其兴盛时间约为19世纪初到20世纪初（1820-1910）。"浪漫主义"一词来源于romance，原指流行于欧洲中世纪的英雄史诗和骑士传奇，19世纪初被用来指称当时的文学运动，同时，被西方音乐学家们用来代指介于"古典"（classical）与"现代"（modern）之间的西方艺术音乐发展的特定历史时期。

浪漫主义音乐作为欧洲特定历史时期的一种潮流，其形成、发展、衰弱必有深刻的社会历史根源。

从政治、经济和社会的角度看，此时西方资产阶级革命的发展，资产阶级政治统治地位的建立，特别是工业革命的开始和扩展，极大地影响了西方政治、经济和社会的发展与变化。科学技术和工业革命解放了资本主义生产力，而资本主义经济的发展不仅要求一种更加自由的经济环境，而且要求一种更加自由的政治环境。在这种历史语境下，西方人的自由观发生了很大的变化。其中，崇尚个人拥有最大限度的自由、尽量减少和避免对个人自由的限制的自由观被称为"旧自由主义"。这种自由观支配着整个19世纪西方的政治、经济和社会生活，后来"旧自由主义"因无法适应时代的需求而被西方人抛弃；与此同时，主张自由的有限性、提倡自由的共享性的"新自由主义"被西方人所接受，成为19世纪中后期至20世纪初西方国家政治生活的理论基础。"新自由主义"的代表人物是英国的霍布豪斯（Hobhouse，1864-1929）和霍布森（Hobson，1858-1940）。

从科学技术和工业革命的角度看，近代西方国家曾经经历过两次工业革命：第一次发生于18世纪下半叶至19世纪中叶，首先在棉纺织业领域展开，然后随着科学家经过大量的实验确定了机械功、电和热等不同能量之间的转化关系，大量机器投入工业生产的各个领域。同时，随着显微镜技术的进步，细胞学说迅速出现（1838）；达尔文（Darwin，1809-1882）经过17年的研究（1842-1858），写出了《物种起源》，最终形成了关于物种进化的系统学说。第二次工业革命发生于19世纪中期至20世纪初。首先在基础理论研究领域展开，其中物理学方面所取得的成绩为世人所瞩目，电的研究最令人激动。例如：法拉第（Faraday，1791-1867）提出了著名的电磁感应原理，为电磁学的研究奠定了基础；1879年，英国科学家克鲁克斯（Crookes，1832-1919）发现"冷光"现象；1895年，德国科学家伦琴（Röntgen，1845-1923）通过对"冷光"现象的研究和实验发现了X射线，引发了科学界的轰动，X射线的发现为人们进一步探索微观世界及物质成分提供了手段。两次工业革命不仅极大地促进了西方国家社会经济的巨大发展，而且对西方思想文化产生了重大影响。

从思想、文化和艺术的角度看，这一时期的思想文化，一方面继承了启蒙主义运动倡导的人文主义精神，继续高扬理性主义，宣传平等自由的人文思想，强调人的天性和独立自主精神。另一方面，在经历了法国大革命的洗礼之后，社会上也出现了一些新思潮，人们开始对资本主义、对启蒙主义的"理性王国"表示怀疑。大革命时期血淋淋的暴力杀戮，早期资本主义生产方式的残酷性，以及道德堕落、贪污腐化，使得人们对现实的幻灭感愈加强烈，整个社会的精神文化从对外界的关注逐渐转向对自我内心的审视。

19世纪的思想文化以德国古典主义哲学、法国实证主义哲学和美国实用主义哲学为基础，同时，马克思主义哲学则以其鲜明的阶级性在19世纪西方哲学中独树一帜，它们都对19世纪的西方乃至后来整个世界的思想文化产生了深远的影响。

古典主义哲学的代表人物有康德（Kant, 1724–1804）、黑格尔（Hegel, 1770–1831）以及费尔巴哈（Feuerbach, 1804–1872）。康德的道德哲学建立在他提出的"绝对律令"概念上。绝对律令是最高道德和伦理准则，是普遍有效的，是一切立法行为的普遍原则。由此，他提出了三条定律：第一，个人行为必须能够成为普遍规律，具有可普遍性；第二，以人为目的而不以他物为目的；第三，个人应该自律，使自己的行为与最高道德准则保持一致。在这里，康德保留了文艺复兴和启蒙运动以来西方哲学中以人为中心的观点。黑格尔的认识哲学是建立在客观唯心主义基础之上的。他认为存在一种"绝对精神"，即绝对理念，这种绝对理念具有创造世界的能力，一切存在都是这个绝对理念的反映，绝对理念决定一切。但他的这种唯心主义哲学中包含了一种"合理的内核"，即辩证主义思想。他认为思维和存在是不能割裂的，它们是一个矛盾的统一体，知识是一个发展过程，真理是这种发展的结果，而发展则是通过否定实现的。黑格尔的辩证主义思想对马克思主义哲学产生了重要影响。费尔巴哈是黑格尔的学生，针对黑格尔的绝对理念论，费尔巴哈指出人是自然界的产物，也是一切哲学活动的主体和中心，他讲道："我的第一个思想是上帝，第二个思想是理性，第三个也是最后一个是人。神的主体是理性，而理性的主体是人。"这就是费尔巴哈的以人为本的哲学思想。

19世纪实证主义哲学产生于法国，其代表人物是法国的孔德（Comte, 1798–1857）和英国的约翰·斯图亚特·密尔（John Stuart Mill, 1806–1873）。实证主义认为，人的认识能力有限，难以认识世界的本质，因此哲学主要应该解决的是"是什么"的问题，而不是"为什么"的问题，主要应该研究各种事实与现象，而不是研究这些事实与现象的原因。实证主义反对抽象和阐述、强调科学的实证，并认为这种科学的实证具有改造世界的能力。

马克思主义哲学的诞生是世界近代哲学史上的重大事件，它是在批判和继承以往的哲学流派中的合理成分的基础上产生的。马克思创立的辩证唯物主义和历史唯物主义是无产阶级认识世界的科学方法论，也是人类改造社会的思想指南。

19世纪浪漫主义文学因受到18世纪末法国大革命及19世纪批判现实主义文学思潮的影响而表现出十分鲜明的政治色彩和现实主义色彩，可以说，这一时期几乎大多数的浪漫主义作家都带着强烈的政治感情和批判精神从事文学创作。此时具有代表性的作家有法国的雨果（Hugo, 1802–

1885)、司汤达(Stendhal,1783-1842)、巴尔扎克(Balzac,1799-1850)、福楼拜(Flaubert,1821-1880)、英国的拜伦(Byron,1788-1824)、狄更斯(Dickens,1812-1870)和德国的海涅(Heine,1797-1856)等。

此时的浪漫主义文学特征为：以抒发个人感情、表达个人的理想为主题,反映19世纪欧洲社会发展现实。作家在作品中表达对现实社会的强烈不满,这种不满通过对社会现实的批判,或强烈的怀古情结来实现,前者为积极的浪漫主义,后者为消极的浪漫主义。有的文学作品则对现实社会表现出一种漠然,转而表达对大自然的无限神往,并着力对自然界中神奇的现象加以描绘和刻画。同时,在创作手法上,浪漫主义作家尽可能用夸张和强烈的对比表达个人的理想与爱憎。

除了批判现实主义文学思潮外,此时还出现了自然主义文学思潮、唯美主义文学思潮,以及无产阶级文学思潮。这些文学流派和艺术思潮使19世纪浪漫主义文化艺术多姿多彩,表现出了浪漫主义文学思潮和艺术思潮的多元性和丰富性,这些思潮为20世纪文化艺术的发展奠定了基础。

从音乐艺术的角度看,音乐中的浪漫主义与文学诗歌中的浪漫主义有所不同,音乐中的浪漫主义缺乏后者所具有的鲜明的创作纲领和理论化的美学主张,也没有形成一个有统一思想纲领的创作共同体。然而,作为一种音乐流派、一种具有鲜明时代印记的"音乐风尚",浪漫主义音乐具有一系列的共同特征。这些特征与浪漫主义文学的特征之间有许多共同点,同时又具有音乐艺术特有的气质。主要表现在以下几个方面：第一,强调个人主观情感的表达。如果说古典主义音乐受启蒙主义思想的影响,常常把全人类的命运和前景作为所要讴歌的对象,那么浪漫主义音乐则把个人的命运和个体的情感体验视为最重要的表现内容,甚至还带有自传体性质。第二,热爱和重视对大自然景观的描写。与古典主义音乐相比较,浪漫主义作曲家对自然景观的描写更具浓郁的主观感情色彩,反映出音乐家们试图把自己沉浸在一个幻想的世界中,在那里寻找一种现实生活所不能给予的精神享受。第三,追求音乐体裁、内容与音乐材料元素的民族民间性和审美情趣。与古典主义音乐相比,浪漫主义音乐中,民族民间性占据更重要的位置。这与该时期各国日益增长的民族意识有一定的关联,19世纪中后期民族乐派的形成证明了这一点。第四,出现了许多新的音乐体裁和音乐表现手段。与古典主义时期相比,浪漫主义时期出现了许多新的更具浪漫气息的音乐体裁,如钢琴特性小品(即兴曲、无词歌、夜曲、叙事曲、音乐会练习曲等),管弦乐则发展出了交响诗、交响组曲、交响音画等形式。第五,重视与姊妹艺术的结合,如音乐与诗歌结合产生了艺术歌曲,音乐与文学结合产生了标题音乐。

为了适应音乐内容发展的需要,浪漫主义音乐家们使一系列音乐表现手段获得新的表现力,如在交响乐和其他器乐体裁中使用自由、舒展、大幅度起伏的宽广的歌唱性旋律;改变了古典主义器乐往往以动机展开的模式;旋律风格更具民族化特征,节奏更为丰富,民间舞曲的渗入使乐曲节奏更富有变化性、丰富性、弹性和活力;和声功能网大大扩展,调的转换更为频繁,范围也进一步扩大,不协和和弦有了更加丰富的独立表现意义;半音和声的广泛利用使音乐的戏剧性、矛盾性更加凸显;力度、速度的对比更加明显,也更富有审美张力;管弦乐方面,更加突出乐器的色彩和不同乐器组合的个性化及特殊效果。

总之，浪漫主义音乐是欧洲音乐文化发展中一个非常重要的历史阶段，浪漫主义音乐家在传承、发展及深化音乐的表现范围和表现能力方面进行了有益的探索和实践，这一时期的音乐极大地丰富和推进了近代音乐文化的发展，并对19世纪以后欧洲各个国家的民族音乐的兴起和发展，甚至对20世纪西方现代音乐文化的发展都产生了深远的影响。

## 历史视点

### 一、艺术歌曲（Lied）

艺术歌曲又称"利德歌曲"，由德国的抒情诗歌发展而来，是一种结构短小、歌词精美、旋律和伴奏具有高度艺术性的抒情声乐作品。其主要特点有：歌词文学性较高，力求曲调与诗歌的相互交融；伴奏在乐曲的总体结构中占有不可或缺的重要地位；音乐表现上要求细致、内敛，以最大限度地、真实地揭示出诗歌与音乐所创造的意境；大多在公开或小范围的音乐会上演出。19世纪是艺术歌曲发展的全盛时期，这一时期的艺术歌曲具有高度的艺术性及文学性，代表音乐家有舒伯特、舒曼、门德尔松、勃拉姆斯、沃尔夫、马勒及理查德·施特劳斯等。

舒伯特共创作了600余首艺术歌曲，该领域集中体现了他最高的艺术成就，被誉为"艺术歌曲之王"。在艺术歌曲创作上，为了让诗歌和音乐紧密结合，更有效地表达诗的内容和意境，舒伯特增强了旋律与和声的表现力，并加强了钢琴伴奏的作用。和声方面，舒伯特常使用和弦外音、同名大小调与色彩性的调性对比来加强音乐的表现力。音乐风格上，舒伯特的歌曲受到奥地利、德国的民间音乐的影响，他的作品中既有抒情曲、叙事曲、充满战斗性的爱国歌曲，也有源于民间音乐的歌曲。在歌词内容的选择上，舒伯特的600多首艺术歌曲中有一些是根据歌德、席勒、海涅、缪勒、史莱格尔等著名德国诗人的诗所创作的，此外还有一些是根据他的朋友创作的诗歌所写的。在音乐结构上，舒伯特的艺术歌曲创作主要分为两大类。一类为"分节歌"类型，即每一段诗都用相同的曲调重复演唱，例如《菩提树》《野蔷薇》《圣母颂》等；也有一些采用"变化分节歌"的形式，即在旋律、和声及伴奏上会有部分变化，例如《诗人》《鳟鱼》等。另一类为"通谱歌"类型，即为每段歌词都谱写不同的音乐，例如《魔王》，此类作品的音乐随戏剧情节变化而不断变化。

舒曼是继舒伯特之后的又一位艺术歌曲大师，他喜爱将自己的生活历程融入创作之中，作品多带有自传性。例如《桃金娘》《诗人之恋》和《妇女的爱情生活》等都是舒曼著名的艺术歌曲套曲作品。舒曼的艺术歌曲在选词上较为严格，既有优雅深情的，亦有深刻且戏剧性的。他大大加强了钢琴伴奏的作用，使之与人声部分成为不可分割的整体。

门德尔松的艺术歌曲具有清丽、高雅的艺术特色。他的重要代表作品《乘着歌声的翅膀》是采用海涅的一首富于青春、幻想气息的抒情短诗而作的，其旋律优美动人、感情真挚。此外，《问候》《威尼斯船歌》等也是他在该领域较著名的代表作品。

勃拉姆斯的艺术歌曲在音乐语言上继承了舒伯特的写作风格，多采用分节歌的形式，旋律宽广、深沉，注重表现内在情感，如忧伤、寂寞，以及对死亡的思索。《荒野的寂寞》《我的呻吟更低微》

和《四首严肃的歌》等都是他的优秀代表作品。

沃尔夫(Hugo Wolf,1860-1903)的艺术歌曲创作原则与勃拉姆斯截然相反,他认为艺术歌曲的基础应该是诗,音乐家的任务应该是通过音乐表现手法的运用使音乐与诗的意境更加吻合。因此,他在创作实践中将音乐与诗歌融合成统一的整体,并细致地表达诗的意蕴和形象,探索并创作出一种与德语声调紧密结合的朗诵式旋律。他的作品在结构上不采用分节歌形式。代表作品有:《歌德诗歌歌曲集》《缪里克歌曲集》《艾亨多夫歌曲集》以及为海涅、莎士比亚、拜伦等人的诗歌所谱写的歌曲集等270余首作品。

马勒是浪漫主义晚期艺术歌曲的代表作曲家之一,他的艺术歌曲带有鲜明的晚期浪漫主义色彩。例如,常采用开放式的调性终止,和声大胆新颖。他的大量艺术歌曲都采用管弦乐伴奏的形式。代表作品有《流浪少年之歌》《亡儿之歌》《儿童的奇异号角》。他著名的交响声乐套曲《大地之歌》采用了中国唐代诗人李白、孟浩然、王维的诗歌作为歌词。

理查德·施特劳斯的艺术歌曲有着很强的专业性及缜密的构思,多采用管弦乐伴奏。代表作品有《最后的四首歌》。

## 二、钢琴特性小品(Character Piece)

19世纪,钢琴音乐的创作朝着一个新的方向发展,创作主流不再是奏鸣曲、变奏曲等大型音乐体裁形式,而是转向一些结构短小、构思精致、富于诗情画意和生活情趣的钢琴小品体裁,如音乐瞬间、即兴曲、无词歌、音乐会练习曲、小夜曲、摇篮曲、船歌、幽默曲、阿拉伯风等。因此,钢琴特性小品成为19世纪浪漫主义音乐的重要体裁类别。

音乐瞬间(moments musicaux)指一种规模短小的小型器乐曲体裁,通常只表达一种情绪,较少强调音乐材料的对比,如有对比,其对比程度也不强。这一名称最早被舒伯特运用于他1828年创作的六首钢琴曲(作品94)中。这种体裁与浪漫主义音乐的其他一些小型体裁有相似之处,如即兴曲、夜曲、前奏曲。20世纪的作曲家在运用这种体裁时则将它处理为适合在音乐会上演奏的乐曲,如拉赫玛尼诺夫于1896年创作的六首钢琴曲《音乐的瞬间》(作品16)。

即兴曲(impromptu)产生于19世纪初,是欧洲浪漫主义时期的一种器乐特性曲。这种乐曲的格调精致、典雅,具有即兴创作的性质,似乎作曲家在创作前毫无准备,一挥而就,但实际上并不是真正即兴创作的作品。即兴曲在形式上不如幻想曲自由,常采用奏鸣曲式、复三部曲式及变奏曲式等规范化的形式,但又挥洒自如,并不拘泥于形式的束缚;即兴曲也常和其他体裁相结合,如肖邦的《幻想即兴曲》以及李斯特的《圆舞曲即兴曲》。

无词歌(songs without words),顾名思义,是一种无歌词的钢琴演奏歌曲。无词歌常有一个占主要地位的歌唱性旋律,配以抒情歌曲常用的伴奏音型,极具歌唱性与浪漫情调,追求器乐的声乐化风格,类似于在钢琴上演奏的艺术歌曲。该体裁由门德尔松首创,他共创作了八集无词歌,每集六首,包括《春之歌》《纺织歌》《船歌》等优秀作品。

音乐会练习曲(étude)是19世纪初在练习曲的基础上发展而来的一种音乐体裁。其特点是作

曲家在创作过程中将技术性和艺术性融为一体,将演奏技术的训练和精美艺术构思相结合,并且具有一定的审美品格。代表作品有肖邦的《c小调练习曲》,该曲中左手奔腾的十六分音符和右手的号召式音调贯穿全曲;李斯特的《超级练习曲》是难度很高的钢琴音乐会练习曲。后来,俄国作曲家、法国作曲家都对音乐会练习曲进行了发展。

小夜曲(serenade)是一种具有抒情气质的钢琴小品体裁,在浪漫主义时期流行于很多民族中。其特点是音调悠扬缠绵、婉转深情,旋律优美,节奏舒缓,伴奏往往模仿拨弦乐器;器乐小夜曲和声乐小夜曲一样,都有一个歌唱性的旋律。小夜曲的代表作曲家有舒伯特、肖邦以及格林卡等,代表作品有舒伯特的《小夜曲》。小夜曲这一体裁一直沿用到20世纪,例如勋伯格为单簧管、低音单簧管、曼陀林、吉他、小提琴、中提琴与大提琴作的《小夜曲》。

摇篮曲(lullaby)又称催眠曲,原是母亲摇动摇篮、促使婴儿入睡时唱的歌曲,后来逐渐发展为一种音乐体裁,既有声乐曲,也有器乐曲。摇篮曲的音乐形象一般都具有温存、亲切、安宁的气氛,曲调平静、徐缓、抒情、优美,伴奏中往往有描写摇篮摆动的节奏。摇篮曲的代表作曲家有舒伯特、勃拉姆斯、柴科夫斯基和肖邦等;代表作品有柴科夫斯基的浪漫曲《睡吧,我的宝贝》、肖邦的钢琴曲《摇篮曲》等。

### 三、标题音乐(Program Music)

标题音乐指称包含着叙事、诗意或情感内容的器乐作品。这类作品借用文字说明作曲家的创作意图和思想观念,从严格意义上讲,这些标题说明都属于音乐范畴之外,而它们却成为提示观众欣赏音乐内容的重要组成部分。在音乐创作中,标题音乐通常与绝对音乐相对应。它是浪漫主义作曲家将音乐与文学、哲学、戏剧、绘画等其他艺术相结合而产生的一种综合性的音乐形式。具有代表性的标题音乐体裁有交响诗、标题交响乐、音乐会序曲和交响组曲等。

浪漫主义时期是标题音乐重要的发展时期,标题音乐得到了完善并被发扬光大。美国音乐理论家约瑟夫·马克利斯(Joseph Machlis)在《西方音乐欣赏》一书中指出:"标题音乐在19世纪这样的时期是特别重要的。在这个时期里音乐家敏锐地意识到他们的音乐更加接近于诗歌和绘画。"[1]这一时期,浪漫主义作曲家对于标题有了更深的理解,他们认为"只有出于诗意所需作为整体不可分割的一部分,作为理解整体所不可缺少的东西,标题或曲名才是必要的。"

至此,标题音乐作为一种约定俗成的基本理念已经被作曲家广泛认同,并影响到他们的音乐创作。代表作品有柏辽兹的《C大调幻想交响曲》(Op.14)和李斯特的交响诗《塔索》,这些作品为后来标题音乐的发展奠定了基础。

### 四、绝对音乐(Absolute Music)

绝对音乐这一概念在19世纪40年代被理查德·瓦格纳提出,用以指代和批评在艺术表现上"永无止境、模糊不定"的器乐音乐,以及同具体文辞不存在关联的声乐音乐。对于其他采用这一术

---

[1] [美]约瑟夫·马克利斯.西方音乐欣赏[M].刘可希,译.北京:人民音乐出版社,1998:52.

语的人,绝对音乐不再带有贬义,它或多或少成为一种中性的音乐描述,指称那些没有明显文学、绘画或哲学内容的音乐。根据汉斯立克、黑格尔等人的观点,绝对音乐指不借助任何"歌词、功能、说明",只能"纯粹以音乐自身来提取它的内容",从而表达某种创作意味的音乐形式。

绝对音乐体现的是一种纯粹的音响形式美,它不受标题文字的限制,可以自由地抒发作曲家内心的意图。这种形式逻辑可以表达作曲家的任何一种内心情感体验,甚至主要着重音乐艺术本身对音响美和形式美的追求与体裁风格特征的表达。勃拉姆斯的音乐作品体现出绝对音乐的创作理念,他的大量作品采用非标题音乐以及传统的体裁形式,例如《海顿主题变奏曲》《c小调第一交响曲》等。

## 五、圆舞曲(Valse)

17、18世纪贵族的宫廷与沙龙中常出现一些社交活动,在这种背景之下,社交音乐应运而生,并于19世纪中后期出现了圆舞曲这种体裁。这是一种基于平稳旋转、结合前行运动的双人舞舞曲,是社交音乐的一种。

圆舞曲的结构一般由引子和三到五首舞曲以及尾声组成。节拍通常为3/4拍,还有3/8拍、6/8拍,速度中快;结构为复三部曲式。代表人物有约翰·施特劳斯父子,著名的圆舞曲作品有韦伯的《邀舞》、小约翰·施特劳斯的《蓝色多瑙河》以及肖邦的《圆舞曲》等。

在浪漫主义时期,受圆舞曲的流行风潮影响,作曲家也尝试将圆舞曲放入他们的大型作品中,例如柏辽兹的《C大调幻想交响曲》的第二乐章便采用圆舞曲;另外,在柴科夫斯基的歌剧《尤金·奥涅金》、普契尼的歌剧《波西米亚人》以及理查德·施特劳斯的歌剧《玫瑰骑士》中,都有精彩的圆舞曲音乐。

## 六、印象主义音乐(Impressionist Music)

印象主义音乐是19世纪末在欧洲文化活动中心巴黎萌生的一种新音乐风格,是受象征主义文学和印象主义绘画的影响而出现的一种音乐流派。印象主义音乐带有一种完全抽象的、超越现实的色彩,是音乐进入现代主义的开端。它的音乐形式、织体、表现手法、基本美学观点以及所追求的艺术目的和艺术效果都与古典和浪漫主义有着很大的不同。该流派代表人物有法国作曲家德彪西(Achille-Claude Debussy, 1862-1918)、拉威尔(Maurice Ravel, 1875-1937)等,代表作品有管弦乐《大海》《牧神午后》、钢琴曲《版画集》《意象集》等。

印象主义音乐的作品多以自然景物或诗歌、绘画为题材,追求气氛和色彩感。因此其音乐语言的运用呈现出独有的气质。和声上,和弦的功能性被减弱,更注重色彩性和声的运用,运用不同的和弦结构(如运用大量增减和弦、高叠和弦等)、不同排列法(原位、转位、声部距离的疏密等)以及不同的音区来形成音响效果上的变化。调式调性上,常用全音音阶、五声音阶以及其他大小调以外的调式,调性的功能被削弱,二、三、六、七度和增、减音程的调性关系经常被用作色彩性的处理。旋律上,通过采用片段、零碎式的旋律模式,与和声交织在一起,形成一种特殊的音响效果。节奏上,通过各

种各样的节奏型以及不同节奏的精致结合、微妙的速度变化和朦胧的强弱变化来表现音乐的色彩性。配器上，不同音区的音色和不同乐器的音色被广泛运用，木管及铜管乐器被提高到与弦乐器同等的地位。音乐结构上，段落的划分常常模糊不清，有时也运用传统的三段式等。印象主义音乐把音乐语言中的各种表现因素作为表达其色彩与氛围的工具，从而形成一种精致的、纤巧的音乐风格。

印象主义音乐是浪漫主义音乐向现代音乐过渡的桥梁之一，虽然这一乐派主要流行于19世纪末到20世纪初的法国，但这种风格对20世纪现代音乐的发展有着重要的影响。

## 一、19世纪的管弦乐

19世纪管弦乐基本沿用古典时期所建立的传统体裁，同时又开创出一些新的体裁，如交响诗、音乐会序曲、交响组曲、交响叙事曲、交响音画、标题交响曲等。与此同时，人们不再满足于对抽象音乐语言的关注——如乐章之间速度和情绪上的对比、段落的调性关系和发展方式等，因此，作曲家开始将一些情节内容融入音乐中，通常运用文字说明或标题来传达创作意图。

19世纪交响曲清晰地沿着贝多芬的两条道路发展，一是往传统"纯"器乐音乐方向发展，继续贝多芬第四、七、八交响曲的线路。另一条是沿着贝多芬第三、五、六、九交响曲的方向发展，如《第五交响曲》已经超出了纯音乐的概念，蕴藏着深刻的内涵，标题内容指向很明确，乐曲自由而充满想象力；《第六交响曲》突破古典套曲数量，五个乐章都有小标题；《d小调第九交响曲》加入合唱的终乐章，别具一格。此外，运用紧密的织体、不断紧张的节奏、强化戏剧效果、丰富主题变化、大胆扩展乐队编制等手法，都在19世纪交响曲创作中得到进一步深化。19世纪的交响曲无论在质量上，还是在数量上都令人叹为观止。

### （一）舒伯特

弗朗茨·舒伯特（Franz Schubert，1797–1828）是奥地利作曲家。舒伯特的交响曲创作大致可分为两个时期，即1821年以前的探索时期和1822年及以后的成熟时期。第一时期舒伯特创作的六部交响曲中，可以看到他在沿着维也纳古典乐派作曲家的道路前行，《c小调第四交响曲》中可以隐约看到贝多芬的影子，《降B大调第五交响曲》《C大调第六交响曲》里海顿、莫扎特交响乐的特点明显。经过不断的探索，舒伯特进入了创作的成熟时期，这时他创作了具有鲜明的个人风格和浪漫色彩的两部代表作：《b小调第八交响曲》（《未完成交响曲》）和《C大调第九交响曲》（《伟大交响曲》）。

舒伯特的《b小调第八交响曲》采用非传统的套曲结构，虽然全曲只有两个乐章，但从乐曲的内容上看，却是完整且充实的。哀婉、动人的歌唱旋律，细腻的和声表现及丰富的管弦乐色彩，使这部作品成为浪漫主义交响乐的开端之作。我们还可以从这部交响曲的第一、

图 6-1　舒伯特

二主题中看出它们与古典主义时期动机式的主题在性格上的明显不同（谱例 6-1）。舒伯特的最后一部交响曲为《C 大调第九交响曲》，其气势庞大的套曲结构、活跃的谐谑曲乐章、波澜壮阔的第四乐章，处处体现着贝多芬的交响曲精神，其音乐语言则采用古典主义的交响语汇。该作品的第三乐章是继贝多芬《d 小调第九交响曲》之后较为复杂的将奏鸣曲式纳入到三部结构中的谐谑曲乐章。

♪ 谱例 6-1 舒伯特《b 小调第八交响曲》主题

a. 第一主题

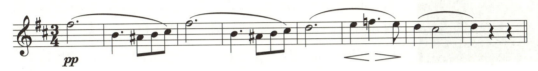

b. 第二主题

舒伯特的《b 小调第八交响曲》和《C 大调第九交响曲》奠定了他在交响乐发展史上的地位。他最大的贡献在于把浪漫主义因素融入了古典主义的结构之中，他常将大段的抒情旋律放置于新的调性与新的和声中加以反复，他的交响曲旋律的抒情性可与他的歌曲创作相媲美。

（二）舒曼

罗伯特·亚历山大·舒曼（Robert Alexander Schumann，1810–1856），德国作曲家、音乐评论家。他一生共创作了四部交响曲，主要是对生活现实的描绘，并从中表现出作者对于生活的热爱。《降 B 大调第一交响曲》(《春天交响曲》) 描绘春天的景色；《C 大调第二交响曲》描写他凭借坚强的意志与厄运之间作斗争；《降 E 大调第三交响曲》(《莱茵交响曲》) 描写莱茵河周边的生活情景；《d 小调第四交响曲》则偏重抒发内心感受。这四部交响乐都极具浪漫主义特点，其中包括带有标题的音乐作品《降 B 大调第一交响曲》《降 E 大调第三交响曲》；也有纯音乐的作品《C 大调第二交响曲》《d 小调第四交响曲》。

《降 B 大调第一交响曲》音乐清新明快，节奏富有活力。在开始处，舒曼要求圆号和小号要表现出像从"自然中发出的音响"，而这正是他之后的许多德国浪漫主义作曲家追求的体现浪漫主义本质特征的艺术表现方式。这部作品多变的调性，新颖、歌唱性极强的旋律体现出舒曼的创作风格。然而舒曼作品自身根深蒂固的浪漫主义的抒情性，也反映出他对需要高度理性构思的奏鸣交响曲的把握力不从心，与他的钢琴小品和艺术歌曲的创作相比，他的交响曲稍显逊色。

图 6-2　舒曼

### (三)门德尔松

图 6-3 门德尔松

费利克斯·门德尔松(Felix Mendelssohn,1809-1847),德国作曲家,出身于富庶的犹太家庭。门德尔松的创作中,管弦乐占重要地位。其创作的管弦乐作品主要包括五部交响曲、六部管弦乐序曲。在管弦乐作品中,浪漫风格的标题性序曲是门德尔松最富创造性的音乐体裁,与19世纪初贝多芬为戏剧配乐所写的序曲不同,门德尔松的序曲和舞台艺术无关,是专为音乐会独立演奏而创作的管弦乐曲,融合了古典形式与浪漫风格,保留纯音乐的严格形式,即单乐章的奏鸣曲式,与文学内容的情节性、大自然景色的描绘性主题相关联。门德尔松创作的标题性序曲中,最具代表性的是《仲夏夜之梦》和《芬格尔山洞》。

交响序曲《仲夏夜之梦》营造出一种栩栩如生的氛围,犹如梦境般充满幻想性。在极为轻灵、缥缈的弦乐合奏中,听众仿佛可以看见乐曲中那些"小精灵"挥舞着翅膀,在悄然轻快地飞翔。门德尔松用诗一般的音乐语言和卓越的浪漫主义管弦乐表现手法,巧妙地再现了莎士比亚的这部喜剧。而《芬格尔山洞》则描写苏格兰海边的一个岩洞和海浪冲击它的情景,音乐中情景交融,是标题音乐中不可多得的杰作。

门德尔松正式发表的交响曲有五部,其中《A大调第四交响曲》(意大利交响曲)、《a小调第三交响曲》(苏格兰交响曲)是其中最著名的,从外部结构来看仍然采用四乐章结构,但门德尔松已经将戏剧性交响曲演化为宏大的风俗画卷。《A大调第四交响曲》创作于1833年,整首乐曲犹如一幅色彩鲜明、情调别致的风景画,是一首充满浪漫主义色彩的抒情诗,门德尔松用最恰当的音乐语言将诗情、画意、乐韵三者完美地统一在这部伟大的交响曲中。如第一至二小节是呈示部短小的引子,以节奏感及力度很强的A大调主三和弦开始。之后进入主部(第3-66小节)。第一小提琴和第二小提琴相隔八度,热情洋溢地奏出具有舞曲风格的主部主题(谱例6-2),木管乐器和圆号富有色彩的伴奏,使整个伴奏织体获得了响亮、浓密与均匀的和声效果。这个主题采用意大利民间音乐语汇写成,表现了作曲家初到意大利无比的喜悦之情,乐曲清新明朗,充满活力。这段既紧张又活泼的音乐带着极大的热情,表现出意大利给门德尔松留下的深刻印象、那不勒斯的自然美景和人民的愉悦生活,欢欣的气氛贯穿整首曲子,绘制出一幅绚丽的水彩画。《a小调第三交响曲》除了从不同的角度反映了苏格兰的几个侧面,展示了苏格兰的自然风光、民族风情外,更加体现了门德尔松高超的创作技巧和丰富的人生体验。

♪ 谱例 6-2 门德尔松《A大调第四交响曲》

《e小调小提琴协奏曲》是门德尔松管弦乐作品中最有价值的作品之一,此部作品与贝多芬的《D大调小提琴协奏曲》、勃拉姆斯的《D大调小提琴协奏曲》并列为"19世纪西方最优秀的三部小提琴协奏曲"。该部作品技术简单,艺术水平却极高,其特点是乐思流畅自如,毫无造作之态。

门德尔松的交响乐沿用了古典交响乐的形式和技巧,其浪漫主义特点表现在音乐与大自然的密切关联上,其音乐充满浪漫主义抒情性,纯净、优雅但缺少深刻性。

### (四)柏辽兹

路易-埃克托·柏辽兹(Louis-Hector Berlioz,1803-1869),法国作曲家。他出身于一个医生家庭,后考入医科大学,1826年进入巴黎音乐学院学习,1830年获罗马大奖。柏辽兹共创作了四部交响曲,即《幻想交响曲》(1830)、《哈罗尔德在意大利》(1834)、《罗密欧与朱丽叶》(1838-1839)、《葬礼与凯旋交响曲》(1840)。他还创作了多部管弦乐序曲,如:《维瓦雷》(1828)、《宗教法官》(1828)、《李尔王》(1831)、《海盗》(1831)、《本韦努托·切利尼》(1838)和《罗马狂欢节》(1844)。

图6-4 柏辽兹

《幻想交响曲》于1830年创作完成,作为19世纪浪漫主义时期最著名的标题交响曲,显示出器乐音乐在19世纪30年代所能表现的情感状态。全曲共分为五个乐章,柏辽兹亲自为每个乐章撰写标题及文字说明,五个乐章的标题分别是:"梦幻与热情""舞会""田野景色""赴刑进行曲"和"妖魔夜宴之梦"。整部交响曲还有一个副标题"艺术家的生活片段"。柏辽兹在附加于标题文字上的一则脚注中写道:"标题文字的目标绝不像一些人想象的那样,是对作曲家交响语汇呈现内容的复制。相反,它完全是为了弥补音乐语言在戏剧思想发展中留下的不可避免的鸿沟。"可见,标题及文字解说并不是作为一种音乐的补充而存在,而是整部交响曲中的固有成分。

作品的结构安排上打破了古典交响乐的传统体式,乐章之间的顺序排列也比较特别,在奏鸣曲式的第一乐章后面安排的是辉煌的、欢快的圆舞曲,然后是具有田园风格的第三乐章,之后是较为怪诞的进行曲,最后通过描绘扭曲、怪诞的场面结束全曲。

整部作品由一个代表女主角的固定乐思(idée fixe)主题统一全曲,它以不同的形态贯穿于整部交响曲的每个乐章。第一乐章由弦乐奏出充满渴望的哀伤主题(谱例6-3,a);第二乐章中,当音乐家与他的心上人在舞会上见面时,代表女主角的主题变成三拍子的轻快的华尔兹(谱例6-3,b);在终曲乐章中,音乐主题变成由降E大调单簧管吹出短促的尖锐音响,展现出心上人卑贱轻浮的女巫形象(谱例6-3,c)。这里的固定乐思主题并不像贝多芬交响曲那样采用动机式的发展,而是保持主题形态的基本完整,通过对配器、速度、节奏、节拍与和声的改变而产生戏剧性的变化。这一做法由柏辽兹首创,并被后来的作曲家如李斯特、柴科夫斯基和瓦格纳所沿用。

♪ 谱例 6-3 柏辽兹《幻想交响曲》固定乐思的变形

a. 第一乐章

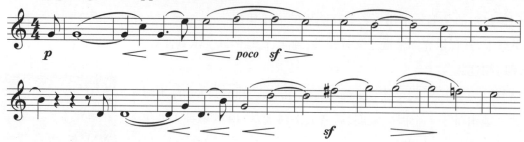

b. 第二乐章第 121—128 小节

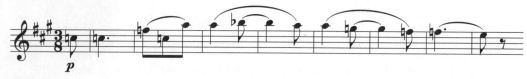

c. 终乐章

《哈罗尔德在意大利》（Harold en Italie）是柏辽兹游学意大利期间构思创作的交响曲，同样运用了固定乐思的手法，由中提琴主奏的深情的旋律和意大利的自然景色、山风民俗辉映相照，既代表着拜伦笔下孤独忧郁的梦幻者形象，也真切地表达出柏辽兹自己愤世嫉俗的情绪。这原是应帕格尼尼的请求为之写作的一首中提琴协奏曲，但结果柏辽兹没有刻意突出中提琴在乐队中的主导地位，仅借用其特有的柔和音色去表现一个极为个性化的灵魂。

《罗密欧与朱丽叶》（Roméo et Juliette）被柏辽兹命名为"戏剧交响曲"，这是名副其实的。它包括独唱、合唱和乐队，共七个乐章，每一乐章都有提示性的标题和文字说明。柏辽兹为莎氏笔下的爱情悲剧倾注了巨大的激情，他用音乐栩栩如生地描述格斗的骚乱、奔跑的人群、送葬的行列，以及神话王国里轻盈纤巧的玛勃女王。最感人的是第六乐章"爱情与死亡的场景"，柏辽兹不用人声而完全通过乐队演奏来描摹这一情景，他在总谱上宣称：器乐语言"不明确而更有感染力"。终场的场面仿佛歌剧般宏大，两个家族的人们、围观的市民们再加上庞大的乐队，气势庄严而雄伟，合唱和领唱在交响曲中的作用就像古希腊戏剧中的旁白。

柏辽兹是继贝多芬之后对古典交响曲形式及标题音乐进行继承及发扬的浪漫主义作曲家。他为浪漫主义交响乐带来了新的技法，他作品中固定乐思的运用、半音化的旋律与和声、主题的变形、循环的乐思都直接推动了单乐章的交响诗形式的产生。同时，柏辽兹大量使用新乐器，如短号、钟、

古式镲、竖琴等；扩大乐队的编制，如运用四个大管和14把大提琴等，从而产生了新的乐队音响，并给后人以启迪。

### （五）李斯特

弗朗茨·李斯特（Ferenc Liszt，1811—1886），匈牙利作曲家。师从车尔尼学习钢琴。1831年，李斯特在巴黎掀起一阵旋风，成为独奏钢琴王子。他令人惊叹的演奏和即兴创作，充分展现了自由而夸张的浪漫主义风格魅力。1848年到1858年，李斯特完全与世隔绝，专心于创作、评论、指挥和教学。除去最后一部交响诗是19世纪80年代的作品外，他的交响诗作品都在该时期创作。李斯特一共创作了《浮士德》和《但丁》两部标题交响曲和13首交响诗，如《塔索》《前奏曲》《奥菲欧》《普罗米修斯》《山间所闻》《马捷帕》《节庆的声音》《英雄的哀悼》《匈牙利》《哈姆雷特》《匈奴之战》《理想》和《从摇篮走向坟墓》等。

图6-5　李斯特

李斯特的标题音乐创作理念和柏辽兹不同，虽然他们都以发展贝多芬后期交响乐为目标，但是柏辽兹通过描绘具体事物和文字辅助，克服古典交响乐的固定程式，写出有情节的标题音乐；李斯特则更多继承贝多芬交响乐中通过艺术形象概括哲学思想的传统，其作品中景物的描绘也是为了概括其哲学思想。如果说柏辽兹的标题音乐是戏剧性的，李斯特的标题音乐则是哲理性的。《浮士德》交响曲由三个乐章及终曲合唱组成。第一、二乐章从正面分别刻画了浮士德和玛格丽特这两个重要人物的形象；第三乐章写魔鬼梅菲斯托费利斯（即梅菲斯特），他嘲笑一切、反对一切，这一乐章把前面两个乐章的主题"极尽歪曲之能事"以扭曲、变形的面貌呈现，把一切高贵的东西全部予以否定。最后，在虔诚的宗教合唱中魔鬼悄然隐退，主人公的心灵得到超脱。《但丁》交响曲仅两个乐章。第一乐章"地狱"描绘地狱的恐怖和佛朗切斯卡与保罗的爱情。第二乐章"净界"表现顺从命运的悲哀心情。

交响诗是李斯特首创的一种音乐体裁，这种体裁力求音乐与诗歌、美术、戏剧等领域的结合。交响诗所配的文字并不注重描绘，更多的是一种寓意深长的情感体验的反映，突出的是原作显现或隐含的诗意及作曲家的内在情绪。对李斯特而言，"诗"并非狭义的诗歌，而是意指艺术蕴涵的"标题"，"诗意"是宽泛的，它实际上是创作者面对大千世界的感受的抒发。李斯特的交响诗中只有《马捷帕》有明显的音乐描绘的意向，其他作品都是对神话、诗歌、戏曲等艺术经典的"诗意"的音乐阐释，如《奥菲欧》《塔索》和《哈姆雷特》等。《前奏曲》是李斯特最具影响力的交响诗杰作，写于1848年至1850年，原本是根据约瑟夫·奥特朗的诗所作的男声合唱曲《四元素》的序曲构思，后来经过修改与扩充成为独立的交响诗。交响诗《塔索》（副标题为"悲叹与胜利"）写于1849年至1856年，这是为纪念歌德诞生100周年并根据他的诗谱写而成的作品。《山间所闻》写于1849年至1850年，取材于1831年法国作家雨果发表的《秋叶诗集》中的同名诗。《奥菲欧》写于1854年，原是为格鲁克歌剧《奥菲欧》所作的序曲。李斯特在魏玛指挥演出这部作品时，被其带有浪漫色彩的内容所感动，因此重新为其写了序曲，后作为一部独立的交响诗出现。

综观李斯特多部交响诗，其基本特征如下：①标题性，其体裁几乎都取材于诗歌、戏剧及美术作品等，其音乐内容的表达方式多用高度诗意化的概括手法，而很少采用情节性的叙述；②单乐章，他创用了单主题变奏发展的贯穿原则，常以一个短小的音乐动机作为乐曲发展的基础骨干，并依据内容需要通过节奏、调性、时值等的改变而使动机产生多种变化，派生出数个具有不同性格的主题旋律，并由它们构成大型作品的各个部分。

### （六）勃拉姆斯

图6-6 勃拉姆斯

约翰内斯·勃拉姆斯（Johannes Brahms，1833—1897），德国作曲家。勃拉姆斯在19世纪下半叶音乐文学化、标题化的主潮流下，崇尚巴赫、亨德尔、贝多芬，将创作植根于古典主义音乐的传统之中，音乐史上通常把他定位为德奥古典大师中的最后一人。

勃拉姆斯的交响曲虽然只有四部，但是每一部都是精心雕琢的凝练之作。勃拉姆斯早在19世纪50年代就酝酿创作交响曲，《c小调第一交响曲》构思了20年，直到1876年勃拉姆斯才将它献给世人。此后十年间，他完成了具有田园风格的《D大调第二交响曲》、充满活力的《F大调第三交响曲》和悲剧性的《e小调第四交响曲》。勃拉姆斯的管弦乐作品有《学院节日序曲》《悲剧序曲》《命运的力量序曲》《海顿主题变奏曲》《D大调小提琴协奏曲》等。

他的四部交响曲在整体格局上更多地保持了古典交响曲风格，统一选择四乐章的古典交响曲格局。他通过结构的处理，不仅使四部交响曲具有了高度"定型化"的特征，并使它们具有独特的格局。具体来说，勃拉姆斯交响曲的第三乐章采用"不太快的小快板"且改变为抒情性风格，与原本具有抒情风格且被勃拉姆斯采用"不太慢的柔板"处理的第二乐章在性质上更加接近，它们在每部交响曲的"中间"位置上，双双构成了勃拉姆斯式的"抒情联合体"；而第四乐章在古典主义时期的功能（即"大团圆式的终曲"）被改变，分量被加重，与第一乐章十分相似。相较于古典交响曲，勃拉姆斯交响曲在整体上形成了一种更明确的"三部性"特定格局。《c小调第一交响曲》完成于1876年，被誉为"贝多芬第十交响曲"，也有人称它为"音乐史上第一部最伟大的交响乐"。其结构宏伟，具有英雄的风格气质，洋溢着崇高的精神。《D大调第二交响曲》是四部交响曲中最为亲切温暖的一部，它获得了"田园诗"的称号，整部作品阳光、温暖、极富浪漫诗意。《F大调第三交响曲》被称为勃拉姆斯的英雄交响曲，极富个人特色，在作品开头处用了同名大小调和弦，这是他个性化和声手法极为出色的案例。《e小调第四交响曲》是他交响曲的总结，其艺术想象在这里达到极致，整部作品弥漫着暮秋般的忧郁色彩。其行板乐章具有叙事性，末乐章的表现手法非同寻常，在八小节的固定低音上写出了具有32个变奏和简短结束部的帕萨卡里亚①。这表明勃拉姆斯的创作中仍

---

① 帕萨卡里亚：意大利文为passacaglia，西班牙文为pasacalle，最初是西班牙的一种舞曲，由吉他伴奏，用于欢送客人宴会。17世纪在欧洲国家广泛流行，并脱离舞蹈成为主要的器乐体裁之一。其特点是宏伟、庄重、慢速的三拍子和基于固定低音的复调变奏。

然贯彻古典主义的精神。

勃拉姆斯的音乐整体上延续了古典主义音乐的曲式结构原则,但作品内部乐句呈现不规则性和不匀称性,他将简洁精炼的主题动机不断深入发展从而构成整部作品,在音乐内容上洋溢着浪漫主义气息。他是个动机大师,主要运用重复和变奏两种贯穿技法,并且通过横向、纵向以及两者结合的多种贯穿方式进行发展,使核心主题动机以多种形态及方式渗透到音乐作品中。例如"D–#C–D"在《D大调第二交响曲》中到处可见;《F大调第三交响曲》"E–♭E–E"得自他的哲学箴言"自由而孤独"。他的作品旋律悠长、节奏精致巧妙,他偏爱下中音和弦、副属和弦、音高变化、混合调式,偶尔用教会调式;摒弃描绘性管弦乐法配器朴实无华、织体浓密厚实的特点,形成他自己特有的器乐音乐语汇。总之,他的四部交响曲在结构上、乐思处理上都体现了古典主义的回归。他所关注的是音乐本体,而不是音乐的标题性、人物的描写或文学的暗示。他严格遵循贝多芬古典主义的传统,总的创作构思和材料运用都非常严格,但他的音乐在旋律、节奏、材料等方面都充满了浪漫主义色彩,并表现出富有个性的创作特点。

### (七)布鲁克纳

安东·布鲁克纳(Anton Bruchner,1824–1896),奥地利作曲家,是19世纪下半叶交响乐领域的一位大师。他在世时主要以承袭巴赫复调传统的管风琴作品而引人注目。他一共写了九部交响曲:《c小调第一交响曲》《c小调第二交响曲》《d小调第三交响曲》《降E大调第四交响曲》《降B大调第五交响曲》《A大调第六交响曲》《E大调第七交响曲》《c小调第八交响曲》和《d小调第九交响曲》。

图6-7 布鲁克纳

由于布鲁克纳是瓦格纳的崇拜者,加上他的交响曲较为冗长,常常受到汉斯立克等的批评。他十分介意批评,因而经常修改他的作品,而指挥家们则又频繁地对其作品进行删减,致使其作品往往产生众多的版本,例如其献给瓦格纳的《d小调第三交响曲》作于1873年,1874年起,他对作品进行修改,并于1877年完成第二稿,1889年又完成第三稿。著名的《降E大调第四交响曲》(《浪漫交响曲》)也有三个版本:1874年完成的第一稿,1876年完成的第二稿,1878年完成的第三稿;《E大调第七交响曲》有1883年稿,1885年稿,1944年稿和1954年稿;《c小调第八交响曲》有1887年稿,1890年稿,1892年稿,1935年稿,1955年稿等。这使得研究和评价其作品十分困难。

布鲁克纳的交响乐创作将晚期浪漫主义的音乐语言与古典主义的曲式原则相结合,他的作品既浸透了宗教的伦理观念,又充满浪漫主义的情感宣泄。总体上,布鲁克纳的作品呈现出以下特征:①其交响曲以舒伯特晚期交响乐扩展的规模和瓦格纳音乐理念为基础,结构上保持传统的四乐章套曲结构的同时对篇幅有较大的扩充;②其交响乐宏大而复杂,第一乐章中往往包含三个作突出的力度对比的主题群,巨大的高潮与柔和、抒情的段落互相穿插,他经常使用齐奏、模进、固定低音和错综复杂的复调手法,和声丰富、长时间绵延不变的调性和半音转调形成对比;③在谐谑曲中,

常使用奥地利民间舞曲和猎人的号角等元素,慢乐章显得庄严、深沉;④在乐队中常使用低音长号和瓦格纳低音号。总之,他的九部交响乐在结构形式和风格特点上很统一,它们以有力的、庄严宏大的风格和天主教的神秘主义色彩给人留下深刻的印象。

### (八)马勒

图 6-8 马勒

古斯塔夫·马勒(Gustav Mahler,1860-1911),奥地利作曲家。出身于奥匈帝国波西米亚地区(即捷克)社会地位低下的犹太人家庭。师从布鲁克纳学习作曲,以指挥家和作曲家的身份而闻名。马勒一共创作了十部交响曲:《D大调第一交响曲》(《巨人交响曲》)共四个乐章、《c小调第二交响曲》(《复活交响曲》)共五个乐章,《d小调第三交响曲》共六个乐章,《G大调第四交响曲》共四个乐章,《升c小调第五交响曲》共五个乐章,《a小调第六交响曲》(《悲剧交响曲》)共四个乐章,《e小调第七交响曲》(《夜曲》)共五个乐章,《降E大调第八交响曲》(《千人交响曲》)共两个乐章,《D大调第九交响曲》共四个乐章,《升F大调第十交响曲》未完成。他还创作了一部交响声乐套曲《大地之歌》,共六个乐章。

马勒的音乐创作可分为三个时期。

第一时期(1860-1900)的交响乐作品主要包括第一至第四交响曲。马勒的创作与他的生活是紧密相关的。其第一时期的作品一方面渗透出作者早期不幸的家庭生活、人生经历和爱情体验,同时也反映出他对人生问题的哲理性思考。《d小调第三交响曲》是一部受到叔本华和尼采的哲学思想影响、同时又反对叔本华和尼采的人生观的作品,深刻体现了马勒自己对天、地、人的浪漫主义哲学思考和情感感悟。而《G大调第四交响曲》是《d小调第三交响曲》第六乐章情感内容的进一步展开。马勒创作的艺术歌曲和交响曲之间的关系较为紧密,对他来说艺术歌曲是交响曲的种子,而交响曲是这个种子的进一步发展。

第二时期(1901-1907)创作的作品主要有第五至第八交响曲。其中第五到第七交响曲虽然受歌曲的影响,但都以纯音乐的形式出现。《降E大调第八交响曲》是一部"歌唱的交响曲",被马勒称为他献给德意志民族的"弥撒"。由于它需要950人的乐队与合唱队完成,又被称为《千人交响曲》。《千人交响曲》由两大部分组成:第一部分使用的歌词是公元9世纪H.毛鲁斯的赞美诗《降临吧!造物主的圣灵》,赞美诗中的七段词分别象征着精神、智慧、知识、辩解、力量、洞见和对上帝的战栗;第二部分使用的歌词是歌德的诗剧《浮士德》的最后场景:浮士德灵魂升天并最终得救。马勒"借助于基督教一些轮廓鲜明的图景和想象"来表达他对人生意义的终极追求和拯救人类的思想。

第三时期(1908-1911)的主要作品是《大地之歌》《D大调第九交响曲》和未完成的《升F大调第十交响曲》。《大地之歌》和《D大调第九交响曲》是在马勒一生中最为暗淡的时期创作的,由于心爱的女儿病故以及他自己被医生诊断为患有严重的心脏病,此时他被一种强烈的"不得不说

再见的情感所占有"。这两部作品表达了马勒对孤独、痛苦和悲哀的倾诉及对世人的依恋,是他的诀别之歌。

马勒是德奥交响乐领域一位伟大的悲剧作曲家,尽管他的交响乐没有标题,但内涵深刻,反映了人类最高的抱负、个人的困苦与信念和对人生哲学的反思。其主要特点有:①他的交响乐中一半都加入了人声,将人声作为一种情感的重要表现手段,使人声与乐队构成一个有机的表达音乐意蕴的统一体;②他对和声、配器、非常规乐器的使用,以及对表情幅度、速度和力度等细节的标识都超越了前人;③他的交响乐都过于冗长,这一点与布鲁克纳相似;④浪漫主义的综合艺术观在马勒的交响曲中得到了鲜明的体现,他的交响曲不仅可以和歌曲结合,也具有康塔塔和室内乐等体裁的艺术特点;⑤他的交响乐是对德奥传统的继承和创新,对新维也纳乐派的勋伯格、韦伯恩及贝尔格等人也都产生过重要影响。

### (九)理查德·施特劳斯

理查德·施特劳斯(Richard Strauss,1864-1949),德国作曲家。他出生于慕尼黑,父亲是当地宫廷歌剧院乐队圆号手,母亲是啤酒商女儿。施特劳斯自幼学习钢琴和小提琴,后在梅耶尔指导下学习和声、对位和配器,接着又在业余乐队中获得指挥经验。在艺术风格上,他早年喜爱古典乐派和浪漫乐派的"纯音乐",后因结识瓦格纳侄女婿里特尔,受其影响转而迷恋以瓦格纳、李斯特为代表的标题音乐。

施特劳斯交响曲创作集中在1880年到1890年期间,除了写过一部歌剧《贡特拉姆》(1892)外,主要从事标题性交响乐的写作。其中包括交响曲:《d小调第一交响曲》(1880)、《f小调第二交响曲》(1884)、《意大利幻想交响曲》(1886)、《家庭交响曲》(1903)、《阿尔卑斯山交响曲》(1915);交响诗:《麦克白》(1888年完成第一稿,1890年修订)、《唐璜》(1889)、《死与净化》(1890)、《梯尔·欧伦施皮格尔的恶作剧》(1895)、《查拉图斯特拉如是说》(1896)、《堂吉诃德》(1898)、《英雄生涯》(1899)等。

图 6-9 理查德·施特劳斯

施特劳斯的交响诗创作虽然受到李斯特交响诗的影响,但与李斯特不同的是他的交响诗是一种有故事情节的、图画似的音乐(他自己称之为"音诗"),这些"音诗"主要取材于文学、哲学、传说和他自己的实际生活。在表现手法上,施特劳斯对瓦格纳的主导动机的运用、李斯特的主题变形手法进行了创造性的使用和发展,借助其擅长运用配器的优势和对复杂技术手段(如多调性及不协和音)的处理来完成作品。

取材于哲学题材的交响诗《死与净化》,是受到瓦格纳的歌剧《特里斯坦与伊索尔德》的前奏曲和《爱之死》的启发创作的作品。施特劳斯曾为作品表现的内容写了文字说明。作品叙述了一个艺术家在其生前的最后一刻所忍受的痛苦,他回忆过去为理想而奋斗的艰苦历程及未完成的事业,但死神最终夺去了他的生命,作品最后描写他长眠安息,灵魂得到净化。交响诗《查拉图斯特拉如是说》取材于尼采的同名哲学著作,叙述了一个自由不羁的人的思想演变:起初他妄想以宗教信念

来寻找人生之路,解开人类的起源之谜,后来他又想通过科学来达到同样的目的,最后他在欢笑和舞蹈中成为"超人",找到了宁静。

施特劳斯交响诗的叙事性,在《梯尔·欧伦施皮格尔的恶作剧》和《堂吉诃德》等作品中体现了自然主义所追求的艺术风格。前者是施特劳斯取材于中世纪传说的一部作品,音乐对梯尔的一系列恶作剧如骑马闯入市场、乔装神父说教、向女人献殷勤等细节内容作了自然主义的描绘。各个不同的场面,被回旋曲主题连接起来。后者实际上是一部以一个骑士性质的主题为基础而创作的幻想变奏曲,表现了堂吉诃德的一系列遭遇。作者用大提琴代表堂吉诃德,用中提琴代表仆人桑多·潘查,并通过独特的管弦乐法、高超的技巧,逼真地描绘了风车的转动、羊群的叫声和马匹的驰骋声,产生了新鲜的听觉效果。然而这种"作品过分地偏于叙事,这样就失去了真正的音乐意趣",削弱了作品的精神内涵和情感表现。施特劳斯甚至在他的自传性作品《英雄生涯》《家庭交响曲》和《阿尔卑斯山交响曲》中表现出了锅碗瓢盆的碰撞声,孩子们的洗澡声,小溪、瀑布、冰川的自然动态。

施特劳斯在19世纪末成为继瓦格纳之后的又一位风云人物,人们对他的争议较大,有人称他为"预言家",也有人贬低他的作品。当我们仔细聆听他的作品时,会感到他的音乐立意平庸但技术一流,换句话说,他能使平庸的主题或动机焕发出迷人的光彩。他的音乐特点主要有:①织体写法和配器的运用方面具有创新性,其织体写法为后来的线形对位提供了参照,配器上他能用较少的乐器组合发出充满活力、辉煌丰满的音响,对20世纪音乐家在管弦乐的创作手法上具有重要的启示;②如果说瓦格纳用小说的方式表达情感的话,那么施特劳斯则用散文表达他的情感世界;③施特劳斯是继李斯特之后伟大的标题交响诗的继承者,他创作了19世纪最后一批标题交响诗作品。

## 二、19世纪的歌剧

### (一)德国歌剧

19世纪之前,意大利歌剧占据了欧洲歌剧舞台的中心,德国歌剧舞台上活跃的也主要是意大利歌剧,这表明自巴洛克时期以来,意大利歌剧在欧洲长期的统治地位,也反映出当时听众的审美趣味。18世纪至19世纪初期,许多德国作曲家为本民族歌剧的发展进行着不懈的探索。莫扎特创作的歌剧《魔笛》,标志着德奥民族歌剧发展的新阶段。继莫扎特之后,1816年,霍夫曼(E. T. A. Hoffmann,1776—1822)创作的歌剧《水妖》及施波尔(L. Spohr,1784—1895)的歌剧《浮士德》,已开始显示出德国作曲家对摆脱意大利歌剧影响的追求。1821年在德国柏林上演的韦伯的歌剧《魔弹射手》(又名《自由射手》),被认为是德国浪漫主义歌剧的开山之作。韦伯开创的德国浪漫主义歌剧潮流,使作曲家们将歌剧创作的目光投向了象征德意志人民精神生活的神秘自然和德意志民族的神话传说,将音乐戏剧艺术与超自然的神秘力量、质朴纯真的情感和自然风景等元素相融合,从而铺设了一条通往瓦格纳"整体艺术"的德国浪漫主义歌剧巅峰之路。

1. 韦伯

卡尔·冯·韦伯(Carl von Weber,1786—1826),德国作曲家。1786年生于德国爱登堡的爱乌

丁城，父亲是一个巡回剧团的经理，母亲是一名女高音歌唱家。韦伯自幼生活在剧团中，随父母四处演出，这使得他对德国音乐戏剧文化传统有着深切的体验和了解，对他其后的音乐创作产生了重要影响。1804 年，韦伯在布勒劳斯歌剧院任指挥，开始走上歌剧创作之路。

韦伯一生共创作了十部歌剧，其中《魔弹射手》为德国民族歌剧的发展奠定了基础，是德国最具代表性的浪漫主义歌剧。《魔弹射手》取材于德国民间传说，以童话的形式描写了发生在德国波西米亚森林的故事。故事情节是：青年猎人马克斯和林务长的女儿阿加特相爱了，但他必须在射击比赛中获胜，才能迎娶阿加特。为了获胜，马克斯跟随着把灵魂出卖给魔鬼的护林员卡斯帕尔到狼谷向魔鬼索取魔弹。马克斯在利用施了魔法的魔弹射中目标的同时，也被魔鬼取走了灵魂。当

图 6-10　韦伯

第七颗魔弹向白鸽——阿加特的化身——射去时，象征着智慧和正义的隐士将魔弹引向了卡斯帕尔，最终代表善良的猎人马克斯战胜了恶魔，与相爱的人结为伴侣，正义战胜了邪恶，最终灵魂也获得了救赎。

《魔弹射手》第一幕第一场中气氛活跃热烈，描绘村民们齐聚一堂、欢快庆祝的波西米亚民间风格圆舞曲和第四场中表现马克斯焦虑和痛苦心情的"马克斯的咏叹调"形成了鲜明的对照。

♪ 谱例 6-4　韦伯《魔弹射手》第一幕第四场 音乐片段

第二幕第二场的"阿加特的咏叹调"是全剧中最著名的一个唱段，阿加特虔诚地为马克斯祈祷，深情地唱出了对马克斯的爱恋之情。

♪ 谱例 6-5　韦伯《魔弹射手》第二幕第二场 音乐片段

第三幕的"猎人合唱"是一首以民间曲调表现猎人豪迈乐观精神的进行曲，韦伯将本民族的、带有乡土气息的音乐进行再创造，成功地表现出了德意志民族粗犷豪放的气概。

♪ 谱例 6-6　韦伯《魔弹射手》第三幕 音乐片段

韦伯的歌剧创作体现出了两个显著的特征，一是题材内容上热衷于德国民间神话传说；二是戏剧和音乐表现形式上力求吸取民族元素，突出德国歌剧的民族性和浪漫主义特征。韦伯的歌剧序曲与歌剧内容有着十分紧密的联系，它起到了高度概括整部歌剧剧情发展的作用，韦伯有意识地运用主题、调性、和声、织体、音色等方面的对比手法，在序曲中浓缩了全剧的冲突和结局，使之充满浓郁的浪漫主义色彩。韦伯对乐队配器进行了大胆的探索，着力开发乐队音色效果，他善于用音乐来表现剧中超现实、超自然的意境，渲染神秘的氛围。

《魔弹射手》以德国歌唱剧为基本框架，剧中运用了德语说白、结构方整的德奥艺术歌曲与合唱，将具有浓郁民族风格的德文朗诵调融入情节的发展中。与当时的意大利、法国歌剧相比，这部歌剧的音乐语言具有鲜明的民族特色。

此外，韦伯还创作了歌剧《欧丽安特》(1823)及《奥伯龙》(1826)，这两部歌剧同样取材于德国中世纪传说和骑士故事，并大量融入了超自然的神秘事件，具有鲜明的德国浪漫主义特点。在创作手法上，韦伯通过反复出现或变形出现的音乐主题，以及用特定音色代表戏剧动机和场景动机来实现大型、统一的音乐场景的建构，对其后瓦格纳的歌剧改革和创作产生了深远的影响。

**2. 理查德·瓦格纳**（略，见本章历史叙事）

**3. 理查德·施特劳斯**

理查德·施特劳斯 1893 年创作了第一部歌剧《贡特拉姆》，随后创作了《火荒》(1902)、《莎乐美》(1905)、《埃勒克特拉》(1908)、《玫瑰骑士》(1910)等数十部歌剧。其中最著名的歌剧是《莎乐美》《埃勒克特拉》和《玫瑰骑士》。《莎乐美》(剧情取自英国作家王尔德的同名巨著)叙述了莎乐美病态迷恋先知约翰的情节，她为求得先知的一吻，不惜为希律王跳脱衣舞以换得先知的头颅。得到以后，莎乐美对先知的头颅倾以幽情，并狂吻其嘴唇。莎乐美跳的七层面纱之舞被誉为"世界舞坛的奇葩"。但在原著中，只有这样一句舞台提示："莎乐美跳起了七层面纱之舞。"可是，在歌剧里，这支舞蹈成了核心。莎乐美跳起这一挑逗而肉麻的东方舞蹈并不是为了挑动起这位昏君的热情，而是利用这支舞蹈来达到个人的目的。此刻，她沉溺于对约翰的迷恋之中。而就是这内心的迷恋，支配了她整个舞蹈的动作。她以一种叙述性的哑剧舞姿，表达了她内心的一切幻想。

整个舞曲以狂热的、节奏强烈的音乐开始。此时，莎乐美开始扭动并翩翩起舞，跳起了七层面纱之舞。半掩半露的面纱在她身边轻轻飘荡，犹如笼上了一层轻柔的玫瑰色的薄雾。乐队中提琴及长笛奏出了简短的主导动机。

♪ 谱例 6-7 七层面纱之舞 主导动机

紧接着,英国管奏出一支迷人的东方旋律,既温暖又略带一点暗淡的色彩。

♪ 谱例 6-8 七层面纱之舞 片段

舞蹈随着节奏的变换而不断地变化,时而舞步轻盈流畅,时而急促旋转。同时,弦乐、圆号、单簧管、低音双簧管及英国管奏出一支端庄、华贵、带有浓郁东方风味的第二主题。

♪ 谱例 6-9 七层面纱之舞 第二主题

施特劳斯的歌剧中流露出 19 世纪末文艺界的某些颓废倾向——寻求感官的刺激、表现变态的情欲、渲染残暴的凶杀等,但是他的写作技巧非常高超。这些作品中,音乐的造型性很强,情节描写生动而逼真,戏剧效果突出;音乐语言手法运用自如;旋律突破对称结构,自由流畅;和声显示出多调性趋势,色彩艳丽;配器新颖精巧,音响丰满;乐队声部密集交错,线性复调丰富多彩。施特劳斯后来创作的《玫瑰骑士》《没有影子的女人》《埃及的海伦》和《阿拉贝拉》等,在音乐风格上不像前几部歌剧那样营造紧张的氛围,而是采用了较为传统的表现方式。

### (二)法国歌剧

法国歌剧虽然脱胎于意大利歌剧,但其从一开始就力图表现法国的文化传统及艺术趣味,以此区别于意大利歌剧。法国歌剧的发展依赖于两个艺术传统,一是法国古典戏剧,另一个是法国宫廷盛行的芭蕾舞剧。将二者结合起来,并融入法语独特的音韵和节奏,就构成了法国歌剧的基本样貌。法国歌剧的题材以古典悲剧为主,其间往往加入法国人喜欢的大型、热闹而华丽的芭蕾舞场面。受 18 世纪中下叶格鲁克歌剧改革的影响,法国喜歌剧与法国严肃歌剧在创作实践中逐步融合,发展至浪漫主义音乐盛行的 19 世纪上半叶,逐步形成了气势雄伟、风格华丽、感情激昂的法国大歌剧。

#### 1. 法国大歌剧

法国大歌剧(grand opera)产生于 19 世纪上半叶,此时巴黎尚处在法国大革命震荡的余波中,但巴黎音乐生活的繁荣却丝毫没有受到影响,不同的政治、宗教和文化派别共存,人们的思想敏感而活跃,处处充满了变革求新的朝气。法国大革命及拿破仑执政时期,巴黎人热衷于参与各种社会艺术活动,革命政府还发布了"演出自由"的法令,促使巴黎大小 60 余家剧院开张,歌剧需求量大增。

19 世纪以来,重要的法国歌剧作曲家及代表作有:凯鲁比诺(Cherubini,1760–1842)的《两天》(又名《挑水夫》,1800)和斯蓬蒂尼(G. L. P. Spontini,1774–1851)的《贞洁的修女》(1807)、《费尔

南多·柯泰兹》(1809)。其中,《两天》是一部具有"拯救歌剧"意味的作品。斯蓬蒂尼辉煌而夸张的歌剧风格,为奥柏、梅耶贝尔创作的法国大歌剧奠定了基础。凯鲁比诺的学生奥柏一生共创作了 47 部歌剧,其中最为著名的是五幕大歌剧《波蒂契哑女》(1828),这部歌剧体现了法国大歌剧的基本特征:①历史性的宏大厚重题材;②长大的篇幅,一般有四到五幕;③辉煌而华丽的舞台布景;④场面精致讲究的芭蕾舞;⑤管弦乐队效果丰满,音乐贯穿始终而不用对白;⑥合唱在歌剧中发挥重要的作用。此外,罗西尼定居法国后,根据法国人的审美趣味,创作了他的最后一部歌剧《威廉·退尔》(1829);哈列维(J. Halevy,1799–1862)创作的《犹太女》(1835)也是法国大歌剧的经典之作。

图 6-11 梅耶贝尔

贾科莫·梅耶贝尔(Giacomo Meyerbeer,1791–1864),德国作曲家,将法国大歌剧的发展推至了巅峰。梅耶贝尔出身于一个富有的犹太银行家家庭,曾和韦伯一起师从沃格勒神父,1826 年移居巴黎后,以创作法国大歌剧为终生目标。主要代表作有《恶魔罗勃》(1831)、《胡格勒教徒》(又名《新教徒》,1836)、《预言者》(又名《先知》,1849)、《非洲女》(1865)等。梅耶贝尔把德国歌剧中精湛的和声与配器技巧、意大利歌剧优美的旋律和法国歌剧中宏大的合唱与芭蕾舞场景相融合,确立了法国大歌剧的风格。虽然法国大歌剧受到了当时观众的普遍欢迎,但由于其过于追求外在的戏剧性和装饰性效果,追求表面的感官刺激而缺乏思想内涵的体现和深厚情感的表达,因此受到了诸多非议,不过这也为威尔第意大利歌剧、瓦格纳德国歌剧的改革与创新积累了宝贵的经验教训。

**2. 法国谐歌剧、抒情歌剧**

19 世纪中下叶,奥柏和梅耶贝尔式的法国大歌剧呈现衰退趋势,表达生活真实面貌的现实主义题材逐步取代了以往关于历史、政治、宗教的厚重题材,法国出现了一种脱胎于喜歌剧的、更为轻松活泼的谐歌剧和一种介于大歌剧与喜歌剧之间的抒情歌剧,奥芬巴赫、古诺、比才、马斯涅是这一时期最有代表性的法国歌剧作曲家。

谐歌剧(opéra-comique),又称为趣歌剧或轻歌剧,它从喜歌剧中发展而来,风格以讽刺和幽默为主,音乐轻松活泼,通俗易懂。抒情歌剧(lyric opera)是一种介于大歌剧和喜歌剧之间的歌剧形式,篇幅比喜歌剧略长大,规模又明显小于大歌剧;题材主要取自近现代文学作品中悲剧的爱情故事,排斥任何形式的暴力内容。与喜歌剧相比,抒情歌剧保留了轻松质朴的基调,又对人物的心理与情感进行了深入的刻画;与大歌剧相比,抒情歌剧没有大歌剧的深沉、浮华,而是更加真诚、温暖,同时保留了法国歌剧必备的芭蕾舞传统。法国抒情歌剧的重要代表作托玛(A. Thomas,1811–1896)的《迷娘》(1866)、古诺的《浮士德》(1859)、圣-桑(Saint-Saëns,1835–1921)的《参孙和达丽拉》(1877)和马斯涅的《曼侬》(1884)等。抒情歌剧摆脱了法国歌剧用音乐以外的装饰手段取悦观众的传统,使法国音乐走上了质朴、文雅的发展道路。

（1）奥芬巴赫

雅克·奥芬巴赫（Jacques Offenbach,1819-1880），德裔法国作曲家，一生创作了多达百部的谐歌剧。1833年，他随父亲来到巴黎发展，1855年开办一座名为"巴黎谐剧院"（Bouffes Parisiens，又名"快活的巴黎人"）的小剧院，专门用来上演自己创作的小型谐歌剧，其后将肯特剧院作为他歌剧作品上演的主要舞台，并获得了巴黎观众的热烈欢迎。奥芬巴赫的主要代表作有《地狱中的奥菲欧》（1858）、《美丽的海伦》（1864）、《霍夫曼的故事》（1881）等。《地狱中的奥菲欧》作于1858年，同年在奥芬巴赫自己的小剧院首演。歌剧题材取自于古希腊神话中奥菲欧与尤利狄茜的故事，奥芬巴赫将原本的悲剧故事改编成富于喜剧情节的谐歌剧，对乐神奥菲欧及奥林匹斯山诸神的劣行进行了讽刺和挖苦，影射了当时法国上层社会庸俗、腐朽的生活。他将格鲁克歌剧《奥菲欧与尤丽狄茜》中的经典片段"世上没有尤丽狄茜我怎能活"改编成喜剧版本，还把爱神朱庇特化身成金苍蝇，去地狱营救尤丽狄茜。朱庇特与尤丽狄茜唱出了《苍蝇的二重唱》，天神与地狱厉鬼一起跳起了"康康舞曲"。奥芬巴赫的谐歌剧题材多具有讽刺意味，情节幽默，旋律中贯穿着法国民间歌舞音调，音乐风格活泼、生动，合唱起到了推动剧情发展的重要作用。

图6-12 奥芬巴赫

（2）古诺

夏尔·弗朗索瓦·古诺（Charles Francois Gounod,1818-1893），法国抒情歌剧的重要作曲家。他创作的《浮士德》被誉为"抒情歌剧的典范"，确立了他在西方音乐史中的地位。四幕抒情歌剧《浮士德》取材于歌德的《浮士德》，古诺没有突出原著中的戏剧冲突以及哲理性思考，而将戏剧情节局限在浮士德与玛格丽特的爱情悲剧上。该剧中，少女玛格丽特成为了主角。剧情讲述了天真纯朴的玛格丽特因欲望而被诱惑，从追逐虚荣到真诚忏悔，最终灵魂得到拯救的故事。剧中的音乐细腻地刻画出人物的性格，如表现玛格丽特纯朴热情的"从前有个王国""珠宝之歌"，表现浮士德内心矛盾的"你好，纯洁的小屋"，表现西贝尔痴情的"把我的心愿带给她""幸福降临于你"，象征阴险魔鬼梅菲斯特的"金牛犊之歌"。后来，古诺又用宣叙调取代了歌剧中原本的对白，并在高潮处加入了盛大的芭蕾场面，充分运用了乐队色彩丰富的和声及配器效果，来强化剧中的矛盾冲突。

图6-13 古诺

古诺一生创作了12部歌剧，除了1859年首演的《浮士德》以外，还有19世纪60年代创作的《菲莱蒙与波契》《示巴皇后》《米雷叶》《罗密欧与朱丽叶》，19世纪70年代创作的《五战神》《波里厄特》《扎莫拉的贡品》，以及晚年创作的三部宗教剧《托比》《赎罪》和《生与死》，但这些作品的影响力远不如《浮士德》。

### （3）比才

乔治·比才（Georges Bizet，1838-1875），法国作曲家。比才是19世纪下半叶法国最杰出的作曲家，他于1875年完成的现实主义歌剧《卡门》是法国歌剧发展史上里程碑式的作品，这部作品的现实主义倾向不仅不同于当时法国歌剧界的审美趣味，还对19世纪末意大利真实主义歌剧、东欧和俄罗斯民族主义歌剧的发展产生了重要影响。

比才1838年出身于巴黎一个音乐家庭，9岁时进入巴黎音乐学院学习，17岁创作出他第一部交响曲《C大调交响曲》（1855），1856年参加奥芬巴赫举办的谐歌剧比赛，因创作了独幕谐歌剧《米拉克尔医生》而获奖，继而获得奖励到罗马进修三年。在罗马进修期间，创作了具有抒情歌剧和谐歌剧风格的《唐·普罗科皮奥》，回国后创作了《采珠人》

图6-14 比才

（1863）和《帕斯的漂亮的待嫁女》（1867）。1872年比才为法国作家都德的戏剧所作的配乐作品《阿莱城姑娘》是他的成名之作，这部管弦乐作品色彩绚丽、结构简洁清晰、层次分明、引人入胜，他卓越的创作才华在这部作品中得以充分展现。

1875年，比才完成了他人生最后一部也是最伟大的一部歌剧《卡门》，这是一部具有现实主义特征的歌剧，取材于批判现实主义小说家梅里美的短篇小说《嘉尔曼》，由亨利·梅拉克和吕道维克·阿莱维共同完成剧本的改编。剧本主要讲述了风情万种的吉普赛女郎卡门成功诱惑了卫队长唐·霍赛，使他坠入情网而抛弃了家乡的恋人。卡门因与女工发生冲突被捕，唐·霍赛不仅私下放走了卡门，还被迫加入了她的走私贩团伙。但此时，卡门已经移情别恋于斗牛士埃斯卡米洛，并表白如果斗牛士取胜，自己愿嫁给他。唐·霍赛央求卡门和他一起离开，卡门却置之不理，妒火中烧的卫队长用匕首刺死了卡门。比才将卑微的女工、士兵、乡村少女、走私贩、孩童等社会下层人物搬上舞台，以新颖的艺术构思和鲜明的音乐风格，刻画出了性格倔强、风流多情的卡门，农村出身的小卫队长，善良质朴的米凯埃拉，高傲的斗牛士等生动的人物形象。《卡门》虽然是按照传统的分曲结构创作的，但同时借鉴了瓦格纳主导动机的手法，将主角形象与具有相对固定风格的乐思相联系，引入异域民族元素进行人物特征的塑造，如用纯粹西班牙风格的音调、节奏来刻画卡门这个热情、率真、放纵、狡黠的吉普赛女郎形象。

《卡门》的序曲始于辉煌雄壮的进行曲，作曲家以回旋曲式的结构预示了歌剧中主要角色的旋律主题，如斗牛士的旋律以及象征卡门的吉普赛音乐元素。比才在和声与配器上增加不协和音响，使用明暗对比手法强化人物形象的对比和戏剧的冲突，人物的命运在乐曲丰富而鲜明的层次中得以展现。《卡门》的序曲除了用于歌剧外，还经常作为独立的管弦乐曲在音乐会上演奏。

♪ 谱例6-10 比才《卡门》序曲

## （三）意大利歌剧

意大利是欧洲歌剧的发源地，但其歌剧音乐统治地位一度转向了法国与德奥，至19世纪初，罗西尼的作品进入人们视野以后，意大利歌剧开始复兴，欧洲歌剧呈现出德、法、意三国平行发展的局面。在歌剧史上，意大利歌剧被认为是最正宗、最典型、最具代表性的。意大利歌剧一直保持着正歌剧与喜歌剧的分野，但随着浪漫主义思潮深入人心，音乐的戏剧性与戏剧的真实性不断受到重视，剧本的选择也从杜撰的神秘主义题材走向现实主义题材。在音乐创作上，19世纪意大利歌剧非常重视发挥歌唱家的演唱技巧，但更重视演唱技巧与角色个性的结合；剧中的宣叙调极具表现力，甚至与咏叹调相融合；管弦乐在音乐戏剧中的表现作用不断得到加强及重视，但其功能仍然以衬托歌唱与戏剧内涵为主。19世纪意大利歌剧代表作曲家主要有：罗西尼、多尼采蒂、贝里尼、威尔第等。

### 1. 罗西尼

焦阿基诺·安东尼奥·罗西尼（Gioachino Antonio Rossini，1792–1868），意大利作曲家，是19世纪上半叶最具影响力的意大利歌剧作曲家。1772年，出身于佩萨罗（Pesaro）的一个平民家庭。父亲曾是一名圆号手，母亲是一名歌手，幼年时受战乱所扰，随父母的巡演剧团四处游走。1804年，年轻的罗西尼进入了声名显赫的博洛尼亚音乐学院（Liceo Musicale Bologna）学习，在那里接受了声乐、钢琴、大提琴、音乐理论方面的系统训练。14岁时，罗西尼创作了他的第一部歌剧《德米特里和波利比亚》。1806年，罗西尼进入了波伦亚音乐学院学习大提琴和作曲。到了1809年，他已在博洛尼亚的多家剧院担任键盘伴奏，并创作了一批声乐和器乐作品。

图6-15　罗西尼

1810年，罗西尼迎来了其歌剧创作的鼎盛时期。当年，他以独幕剧《结婚证书》完成了作为歌剧作曲家的首秀。两年后，他的喜歌剧《试金石》在米兰的斯卡拉歌剧院上演，反响热烈。罗西尼也因此成为了意大利重要的歌剧作曲家，并先后受雇于威尼斯、米兰、罗马和那不勒斯等地的歌剧院。1810年至1823年间，罗西尼一共创作了34部歌剧，主要代表作有正歌剧《唐克雷蒂》《奥赛罗》《阿尔米达》《湖上夫人》，喜歌剧《试金石》《贼鹊》《阿尔及尔的意大利女郎》《灰姑娘》《塞维利亚理发师》等。1824年，罗西尼来到法国，被任命为"法国歌唱督察""国王御用作曲家"。1829年，他根据法国人的审美情趣，创作了歌剧《威廉·退尔》，由此确立了他在法国的音乐地位及声望。这是罗西尼创作的38部歌剧中的最后一部。此后的30年间，除了《圣母哀悼曲》之外，他几乎没再写过任何重要的作品。

罗西尼留下了不少经典的正歌剧和喜歌剧作品，他是意大利歌剧的复兴者，也是意大利歌剧的改革者。他最杰出的喜歌剧代表作，是1816年在罗马首演的《塞维利亚理发师》，该剧取材于法国剧作家博马舍的同名戏剧——"费加罗三部曲"中的第一部《塞维利亚理发师》。罗西尼删减、淡化了原剧本中尖锐的讽刺、批判性内容，集中地突出了其中抒情、谐谑和喜剧性的特质。这部歌剧的

主要内容是：年轻的阿玛维瓦伯爵爱上了美丽富有的贵族小姐罗西娜，但罗西娜受到了其监护人老医生巴尔托罗严密的看管，因为这个监护人也企图娶到罗西娜并得到她的财产。伯爵先假扮为士兵，随后又乔装为音乐教师，想以此来接近罗西娜。最终，在塞维利亚城中足智多谋、精明能干的理发师费加罗的精心设计和帮助下，阿玛维瓦伯爵与罗西娜有情人终成眷属。罗西尼的喜歌剧结构紧凑，旋律自然流畅，乐句短小活泼，管弦乐配器精炼，音乐充满活力与激情，精彩的乐段塑造出了一个个形象鲜明的人物，如剧中费加罗绕口令式的咏叹调《快给大忙人让路》、罗西娜优美华丽的花腔式咏叹调《我的心中响起一个美妙的声音》等经典唱段。罗西尼为了不让演员在演出时随心所欲地即兴发挥，就将技巧性段落以及装饰性的花腔唱段全部写了出来。他酝酿音乐高潮的一个重要手段，就是"罗西尼渐强"。"罗西尼渐强"是指同一个乐句，在不断反复的过程中，力度表现要一次比一次强，演唱音量也要一次比一次大，由此将歌剧推向高潮。《塞维利亚理发师》中音乐教师巴西里奥演唱《让谣言四处传播》的经典唱段，正是这种音乐表现手法的典型范例。罗西尼的歌剧序曲显示出他卓越的管弦乐技巧，织体虽然简单，但灵活而富有变化，配器精巧，风格鲜明。《塞维利亚理发师》的序曲成功地渲染了整部歌剧轻松诙谐的氛围，其中心部分（谱例 6-11，b）好似一首温馨的小夜曲，暗示这是一个有关爱情的故事。这首序曲至今仍是音乐会上的保留曲。

♪ 谱例 6-11 罗西尼《塞维利亚理发师》序曲

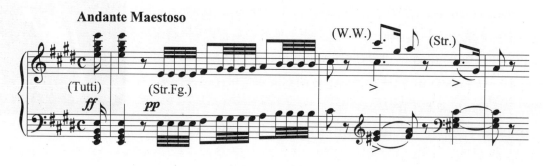

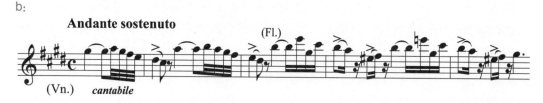

罗西尼的喜歌剧旋律自然流畅，乐句短小，结构形式清晰，具有较强的逻辑性；织体透明，管弦乐精炼，淡化宣叙调与咏叹调的区别，常用介于两者之间的咏叙调把歌剧中独立的分曲发展成为"场"。

**2. 多尼采蒂**

盖塔诺·多尼采蒂（Gaetano Donizetti，1797-1848），意大利作曲家，曾在贝尔加摩和波伦亚等地学习音乐，崇拜罗西尼；21 岁入伍，在军营中就写出几部歌剧，25 岁退役后才在各地演出。1837

年任那不勒斯音乐学院院长，1838年后定居巴黎。他一生创作了70多部歌剧。1822年，多尼采蒂创作的《格拉那达的佐拉伊德》在罗马上演并获得成功，他由此成为了意大利歌剧领域的一颗新星。多尼采蒂重要的歌剧作品有正歌剧《拉美摩尔的露琪娅》（1835）、《宠姬》（1840）、《夏莫尼的琳达》（1842）等；他的喜歌剧以《爱的甘醇》（1832）、《军中女郎》（1840）、《唐·帕斯夸尔》最为著名。多尼采蒂和贝里尼一样，写作旋律及花腔的技艺精湛，为意大利歌剧留下了不少经典作品，如歌剧《爱的甘醇》里涅美里诺一角演唱的浪漫曲《偷洒一滴泪》《涅美里诺与阿蒂娜的二重唱》和歌剧《军中女郎》中被称为"男高音的禁忌"的《多么快乐的一天》等。

图6-16 多尼采蒂

多尼采蒂和贝里尼同时活跃于各地的歌剧院，两人都遵循意大利的传统审美情趣，注重运用优美的旋律及华丽的技巧来抒发情感，表现戏剧冲突。而多尼采蒂更善于通过和声、节奏、器乐插段、调性及音域的变化来塑造人物形象，为不同角色创作风格鲜明的旋律，由此细腻地刻画出人物的内心世界。

### 3. 贝里尼

温琴佐·贝里尼（Vincenzo Bellini, 1801-1835），意大利作曲家，出身于意大利南部西西里卡塔尼亚的一个音乐世家。贝里尼自幼学习音乐，是一位早熟的音乐家，6岁时已完成了一些宗教音乐的创作。18岁时，他到那不勒斯音乐学院学习，1825年毕业时在该音乐学院上演了他的第一部歌剧《阿代尔森和萨尔维娜》。其后，他为斯卡拉歌剧院创作了两部正歌剧——《比安卡和费尔南多》（1826）、《海盗》（1827），这使他开始声名远扬。贝里尼一生创作了10部意大利正歌剧，其中重要作品有《凯普莱特和蒙塔古》（即莎士比亚的《罗密欧与朱丽叶》，1830）、《梦游女》（1831）、《诺尔玛》（1831）、《坦达的贝阿特里斯》（1833）、《清教徒》（1835）等。贝里尼一生病魔缠身，因而英年早逝。

图6-17 贝里尼

贝里尼的歌剧与以往的意大利歌剧不同，他不采用古代的神话传说作为歌剧题材，取而代之的是历史故事或浪漫主义的文学作品。他的歌剧充满了浪漫主义气息，以风格抒情、柔美，旋律细腻、婉转，气息宽广、悠扬，略带哀伤情绪而著称。他削弱了罗西尼式的花腔，他诸多的咏叹调旋律浪漫而具有戏剧性，其间穿插有花腔，伴随着旋律大跳后的半音下行，充分展现出演员的演唱技巧，其中很多高难度的咏叹调至今仍被奉为意大利美声唱法的经典曲目。由于贝里尼更注重歌剧中声乐部分的写作，使得一些歌剧中管弦乐队的伴奏部分写得过于简单，对歌剧的整体艺术表现产生了一定影响。

1833年，贝里尼来到巴黎。两年后，他完成了最后一部歌剧《清教徒》的写作，并在巴黎进行了首演。这部歌剧成功地融合了意、法两国的歌剧风格，引起了空前轰动。《清教徒》以政治宗教信仰

矛盾对立的双方的爱情为主线，叙述了17世纪英国斯图亚特王朝保皇党与克伦威尔派清教徒之间的斗争与爱情故事。受法国大歌剧的影响，这部歌剧的管弦乐队伴奏中加入了色彩性配器。贝里尼的歌剧创作时期正处于意大利美声发展的黄金时代，一大批意大利著名歌唱家的参演也促使贝里尼的歌剧大放异彩。

1831年，贝里尼在巴黎完成了两幕歌剧《诺尔玛》的创作，它是现如今贝里尼最著名的作品，也是作曲家自己最喜爱的一部作品。剧本取自法国诗人苏梅的悲剧，由费里斯·罗玛尼改编完成。歌剧围绕着高卢人民反抗罗马统治的斗争展开，剧中主角女祭司诺尔玛深深地爱着罗马总督波利翁，宗教政治信仰上的矛盾冲突以及爱情的悲欢离合是剧情的发展主线。贝里尼的旋律风格在第一幕诺尔玛向月神祈祷时的唱段（谱例6-12）中得以体现，即前八小节由完全对称的两小节材料构建而成，其对称性被第二乐节的装饰性扩充所打破。

♪ 谱例6-12《诺尔玛》第一幕"圣洁女神"音乐片段

### 4. 威尔第

朱塞佩·福图尼诺·弗朗切斯科·威尔第（Giuseppe Fortunino Francesco Verdi, 1813–1901），意大利作曲家。出身于帕尔马附近的勒朗科勒的一个小店主家庭，父母均不懂音乐，七岁时当神父的助手，一次做弥撒时，因听音乐入迷，而忘记了端圣水，被神父一脚踢下神坛，当他回家时却对父母说："让我学音乐吧。"后来在商人的资助下，威尔第前往米兰音乐学院学习，导师为斯卡拉歌剧院指挥拉维尼亚。1839年，威尔第开始歌剧创作的生涯。威尔第和理查德·瓦格纳一起被认为是19世纪最有影响力的歌剧创作者。

威尔第一生共创作了26部歌剧、7部合唱作品，他善用意大利民间音调，管弦乐的效果也很丰富，尤其能绘声绘色地刻画剧中人的欲望、性格、内心世界，因此，他的作品具有强烈的感染力。威尔第的创

图 6-18　威尔第

作大致分为三个阶段。早期（1839–1850），他的歌剧以爱国主义和英雄主义题材为主，反映了当时意大利人民争取民族解放的愿望，如：《纳布科》（1842）、《伦巴第人》（1843）、《乔凡娜·达尔克》（1845）、《阿蒂拉》（1846）、《马克白》（1847）、《列尼亚诺之战》（1849）。虽然从艺术的角度来看，音乐还比较粗糙，常有模仿前人的痕迹，对人物个性的刻画也尚欠特色，但从创作动机与社会效果上看，这些作品都具有进步意义。

中期（1851–1871），威尔第创作了《弄臣》（1851）、《游唱诗人》（1853）、《茶花女》（1853）、《西西里晚祷》（1855）、《化妆舞会》（1859）、《命运之力》（1862）、《阿依达》（1871）。这一阶段标志威尔第歌剧走向成熟，他的作品在内容上开始以现实主义题材为主，在旋律上超越了其早期作品，在声乐创作上也着力细致描绘和刻画人物个性，威尔第将这种描绘和刻画作为构成戏剧情节的重要环节，推动了整个歌剧连续不断地发展，加强了传统歌剧的戏剧性。特别是在《阿依达》中，音乐的布局打破了"分曲"结构，使剧情发展更为机动灵活；主导动机的系统使用加强了音乐形象的贯穿发展；管弦乐改变了以往的从属地位，直接发挥了推动戏剧发展的作用。《弄臣》糅合了喜剧和悲剧、高度戏剧性的冲突和颇具"下里巴人"风格的小曲，利用四重唱表现戏剧冲突的手法更使意大利歌剧的传统发扬光大。《茶花女》（La Traviata）再度体现了文学和歌剧的密切联系，也反映出法国19世纪的文学对歌剧界的深远影响。威尔第在这部作品中实现了艺术的高度平衡：角色

之间的平衡、音乐和戏剧的平衡、演出效果和规模的平衡都被他拿捏得十分精准。威尔第和此前的意大利歌剧作曲家最大的不同也逐渐显现出来：他对交响音乐的了解和重视使得他的歌剧伴奏更加现代化，管弦乐团发挥了越来越重要的作用；厚重的和声在意大利歌剧里前所未有，而精致细腻的室内乐效果也绝非此前的意大利歌剧所能媲美；对位的创新也是威尔第对意大利歌剧做出的巨大贡献。《弄臣》中蒙特罗内伯爵的一场戏里，弦乐组制造出非常迅速的上升音阶，对强化戏剧的效果起到了决定性的作用。威尔第歌剧里合唱的写法也超越了之前的意大利作曲家。

《弄臣》之《女人善变》（谱例 6-13）是一首激情洋溢的歌曲，具有威尔第早期风格特征及其前辈作曲家的某些特点：固定不变的两小节半个乐句，具有军队风格的强调性节奏（每半个乐句都用附点节奏音型富有活力地予以划分），而乐队的主属和声则奏出稳健的吉他般的伴奏。但这一段直率坦诚的音乐——威尔第歌剧中通常用以表现诚挚高尚的男高音角色的载体——在这里带有强烈的讽刺意味：以如此方式歌唱女人水性杨花的角色恰恰是行为放荡的公爵，这个复杂的人物自身就是风流成性的典型。这里的音乐本身也有些不寻常：在旋律进入之前，音乐的规则节拍被伴奏中"多余"的一小节以及第九小节的戛然中断而干扰。可见，威尔第在自己中期创作的这部歌剧中运用了最常规的音乐表现手法，并经过某些调整来实现某种复杂隐晦的戏剧目的。

♪ 谱例 6-13 威尔第《弄臣》之《女人善变》

自《阿依达》上演之后，威尔第的歌剧创作停止了十几年。他晚期（1872-1893）的主要作品有《奥赛罗》（1887）和《法斯塔夫》（1893）。在这两部歌剧中，他继续贯穿着以"场"为单位的戏剧发展手法，融合宣叙调与咏叹调为既有歌唱性又有语言表现力的唱段，看似像瓦格纳的"无终旋律"，但威尔第并没有抛弃意大利的声乐传统，管弦乐的作用始终与声乐的旋律相辅相成。

总之，威尔第的歌剧创作特点有：①题材上，多运用现实主义元素，悲剧性社会题材占有很大的比例，这在意大利歌剧史上是史无前例的，《茶花女》为真实主义歌剧奠定了基础；②描绘人物个性的音乐细致、简洁，如《女人善变》《亲爱的名字》等，同时其歌剧中还有优秀的重唱曲，如《弄臣》中第四幕的四重唱；③突破意大利传统歌剧格局，使正歌剧和喜歌剧的区别越来越小；④大大加强了歌剧的戏剧性。威尔第的歌剧不像瓦格纳那样革新多于继承，他牢牢扎根于意大利传统歌剧的土壤，创作出崭新的样式，为意大利歌剧以后的发展提供了范本。

### （四）19世纪意大利真实主义歌剧

真实主义歌剧是在现实主义文学的影响下，于19世纪晚期在意大利产生的一种歌剧体裁。真实主义歌剧描写社会底层小人物的贫苦生活，力求真实地再现社会生活的现实状况，揭露社会的阴暗面。真实主义歌剧以独幕剧为主，其中，人物往往会出于原始情感冲动而做出暴力、凶杀等行为，戏剧发展紧迫迅速，舞台人物性格突出，生活环境描写富有色彩，音乐与民间歌舞密切关联且旋律易记动听。真实主义歌剧代表作曲家有马斯卡尼、莱翁卡瓦洛以及普契尼。

#### 1. 马斯卡尼

皮埃特罗·马斯卡尼（Pietro Mascagni, 1863-1945），意大利作曲家。曾就读于米兰音乐学院，但是两年后退学，参加了一个巡回剧团并担任指挥。1889年，以歌剧《乡村骑士》参加由出版家E. 松佐尼奥主办的创作比赛，荣获一等奖。次年该剧在罗马上演并获得成功。1895年至1902年间在贝沙罗任罗西尼音乐学院院长。马斯卡尼共创作有14部歌剧，其中最著名的是《乡村骑士》。

图6-19 马斯卡尼

《乡村骑士》是第一部真实主义歌剧，取材于意大利作家韦尔加的同名小说，反映了19世纪后期意大利西西里一个乡村中两对男女之间的感情故事。青年士兵图拉杜与村姑桑图查相爱，之后，图拉杜又同马车夫阿尔菲奥的妻子洛拉产生了感情，促使桑图查十分嫉妒，便向马车夫告密，豪放乐观的马车夫在愤怒之下与图拉杜决斗，最终杀死了图拉杜。这部歌剧因其对普通人之间暴力和激情行为的赤裸描绘，以及极其激越的音乐效果，立即被视为真实主义歌剧的代表。《乡村骑士》采用独幕歌剧的形式，剧情简练、紧凑，有强烈的戏剧性，音乐优美且富有西西里乡村的地方特色。

#### 2. 莱翁卡瓦洛

鲁杰罗·莱翁卡瓦洛（Ruggero Leoncavallo, 1857-1919），意大利作曲家。莱翁卡瓦洛求学于那不勒斯音乐学院，推崇瓦格纳并受其影响。他的主要作品有《丑角》《梅迪契家族》《艺术家的生涯》

图 6-20　莱翁卡瓦洛

等十几部歌剧。另外,他还写过很多首具有那不勒斯民谣形式的歌曲,如《黎明》是根据卡拉勃里安村情杀事件所作的歌剧。他创作的《丑角》是真实主义歌剧的代表作品,音乐粗放而富于戏剧性,与马斯卡尼的《乡村骑士》齐名,1892年上演后大获成功。

《丑角》描写的是意大利乡间流浪剧团的生活,也是一出情杀剧。戏剧结构新颖而巧妙,剧中有戏中戏。音乐充满炙热的情感,不少唱段都深刻地表现了艺人的辛酸与痛苦。戏中戏的构思也十分巧妙,悲剧的情节和严肃的思想性使传统喜剧形式有了更深刻的表现力,各种优美生动的民间歌曲形式的运用——如村民合唱、吉他伴奏的情歌等,亲切、明快而富有魅力。著名的忧伤唱段"笑吧,丑角"在全剧中三次出现,展现出莱翁卡瓦洛音乐创作的特点。

### 3. 普契尼

贾科莫·普契尼（Giacomo Puccini,1858–1924）,意大利作曲家。普契尼是继威尔第之后意大利最重要的歌剧作曲家。1858年,普契尼出身于卢卡的音乐世家,祖辈几代人都是教堂乐师。普契尼5岁随父亲学习管风琴,10岁在当地任教堂管风琴师,14岁进入卢卡音乐专科学校学习;1880年至1883年间,在米兰音乐学院跟随巴奇尼和蓬基耶利学习。毕业后,普契尼便将歌剧作为自己一生最重要的创作领域。

图 6-21　普契尼

普契尼一生共创作了十部歌剧。1884年,普契尼创作的第一部歌剧《群妖围舞》参加松佐尼奥主办的独幕歌剧比赛落选,同窗好友马斯卡尼获胜。第二部歌剧《埃德加》1889年上演后未获成功。1893年,他创作的《玛侬·列斯科》上演并大获成功,由此奠定了他在意大利歌剧舞台上的地位。此后,普契尼连续完成了七部歌剧,分别是《波西米亚人》(又名《艺术家的生涯》,1896)《绣花女》(1896)、《托斯卡》(1900)、《蝴蝶夫人》(1904)、《西部女郎》(1910)、《燕子》(1917)、《三折面》(三部独立的短歌剧,1918),以及最后未完成而由学生弗兰科·阿尔法诺续写完成的《图兰朵》(1926)。

普契尼的歌剧创作受到了真实主义文艺思潮的影响,在题材的选择上,他倾向描写现实生活中社会下层人物的悲欢离合;戏剧情节紧张,常伴有情杀、死亡内容。《波西米亚人》描写了巴黎拉丁区贫穷诗人鲁道夫与绣花女工咪咪之间的爱情悲剧故事,其中重要的唱段有"冰凉的小手""人们叫我咪咪";《托斯卡》以19世纪初的罗马为背景,表现女主人公歌剧演员托斯卡和爱人画家卡瓦拉多西在暴政的压迫下,为理想、为爱情抗争,但最终双双死去的爱情悲剧,其中经典唱段有"为艺术,为爱情""今夜星光灿烂";《蝴蝶夫人》描写美国海军军官平克尔顿辜负了日本艺伎巧巧桑的爱情,并最终致巧巧桑自杀的悲剧,其中经典唱段有"晴朗的一天"。这三部歌剧是普契尼真实主义歌剧的经典之作,至今仍是世界歌剧舞台上的常演剧目。

"晴朗的一天"（谱例6-14）是巧巧桑在平克尔顿回国后，在海边唱出对过往甜蜜的回忆以及对未来幸福生活的幻想。作曲家运用朗诵调的旋律风格表现蝴蝶夫人对幸福生活的期盼，用定音鼓模拟了军舰进港时的轰鸣，还利用铜管齐鸣的方式渲染了欢乐激动的氛围。

♪ 谱例6-14 普契尼《蝴蝶夫人》之"晴朗的一天"

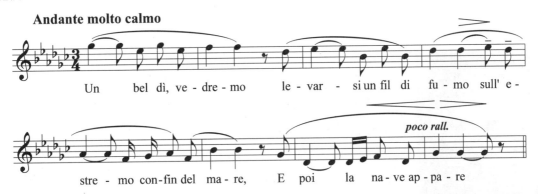

普契尼在创作上从未偏离意大利歌剧的传统，鲜明生动、优美迷人的旋律始终是他歌剧的灵魂。他成功地塑造了多个女性角色，其音乐旋律动人却无炫技感，情感表达扣人心弦，他善用朗诵调与咏叹调融合而成的咏叙调来刻画人物角色及其心理，恰如其分地运用和声与配器色彩，具有非凡的增强戏剧效果的能力。此外，普契尼还会根据剧情的需要，在作品中引入外国民歌和调式音阶，在歌剧《蝴蝶夫人》《图兰朵》《西部女郎》中，他分别使用了日本民间曲调、中国的民歌和五声音阶以及美国黑人音乐来塑造人物形象，渲染异国情调和烘托歌剧氛围。

## 三、19世纪的民族乐派

19世纪民族乐派是在东、北欧各国民族、民主运动空前高涨的历史条件下产生的。随着人民的民族、民主意识日益觉醒，进步的艺术家产生了摆脱外国文化的统治、建立本国近代文化艺术的强烈要求，加之受到西欧浪漫主义和批判现实主义思潮的影响，他们发起了复兴民族文化的运动，其中音乐家则致力于民族音乐的复兴。他们创作民族歌剧、标题性交响乐，创建音乐学院及音乐协会团体，收集并研究民间音乐，力求创作具有鲜明民族性格的作品，以建立和发展本民族近代专业音乐，改变西欧音乐对本民族音乐发展的压制和本民族音乐发展落后的状况。代表人物有俄国的格林卡、强力集团和柴科夫斯基，捷克的斯美塔那和德沃夏克，挪威的格里格，芬兰的西贝柳斯等。他们致力于发展民族音乐，沿用了西欧古典主义、浪漫主义时期的各种音乐体裁，创作了大量歌剧、交响曲和钢琴作品等，被人们称作"民族乐派"。他们不仅创立和繁荣了本国专业音乐，丰富和发展了19世纪欧洲的音乐文化，同时对后来的印象主义音乐及20世纪的民族音乐也产生了重要影响。

民族乐派的基本特征主要表现在作品的题材内容和艺术形式两个方面。题材内容上，大致分为三类：第一类取材于本民族的历史和传说，描写人民反抗异族压迫、反抗暴政的斗争故事，热情地歌颂民族英雄和人民大众的爱国主义思想和斗争精神；第二类描写祖国的山河、人民生活、风俗

场景,歌颂美德,或叙写民间美丽传说等;第三类直接抒发作曲家对祖国、民族的情感。艺术形式上,民族乐派的作曲家大量运用民族民间音乐素材,如音调、节奏、调式、结构、演奏技法等,并创造性地与西欧传统音乐的表现手法和艺术技巧相结合,使作品具有鲜明的民族风格的同时达到了一定的艺术高度。

## (一)俄国音乐

### 1. 格林卡

图6-22　格林卡

米哈伊尔·伊万诺维奇·格林卡(M. Glinka,1804–1857),出生于一个庄园主家庭,11岁开始学习小提琴和钢琴,1830年去意大利学习音乐,1834年回到祖国,1844年以后多次前往法国、西班牙及德国旅行,结识了各国著名音乐家,1857年客死柏林。格林卡创作了歌剧《为沙皇献身》(又名《伊凡·苏萨宁》,1836)、《鲁斯兰与柳德米拉》(1842),管弦乐《阿拉贡霍塔》《卡玛林斯卡亚》(1848)、《马德里之夜》和《幻想圆舞曲》以及室内乐、弦乐四重奏和钢琴作品等。

格林卡是俄国民族乐派的奠基人,在歌剧《为沙皇献身》中,他将俄国传统民间音乐与西欧技法相结合,建立了俄国民族音乐的艺术体系,引领了俄罗斯民族乐派的发展。1842年格林卡以普希金同名诗剧为题材创作的歌剧《鲁斯兰与柳德米拉》和1848年间创作的管弦乐幻想曲《卡玛林斯卡亚》分别树立了俄国民间神话歌剧和民间素材交响化的榜样。

由格林卡确立下来的民族主义倾向的创作特点有:引用或改编民歌、民间舞蹈的相关素材,包括对旋律、节奏的引用和民间乐器的使用;选择有本土神话色彩或反映民族历史的题材,也有部分歌曲的歌词模仿民歌歌词的风格;借用俄国民族文学之父普希金和其他文学家的文学作品,通过音乐及文学的双重表达方式来体现出民族主义的倾向。

### 2. 强力集团

19世纪60年代,民主运动高涨,各个领域都有以民主主义思想为引领的创作群体,俄国音乐界也形成了以巴拉基列夫为中心的一个音乐小组,他们被称为强力集团或者五人团,其中的成员还有居伊、鲍罗丁、穆索尔斯基和里姆斯基-科萨科夫。这五人中除了巴拉基列夫是一位专业的音乐创作者之外,其他都是非职业作曲家。

(1)巴拉基列夫

米利·巴拉基列夫(Mily Balakirev,1837–1910)是强力集团的领导者,1837年生于俄国下诺夫哥罗德市。父亲是当地的一位政府官吏,他的母亲发现了他的音乐天赋。巴拉基列夫一生创作了不少具有个人代表性的音乐作品,如:《三首俄国民歌主题为素材的序曲》(1857)、《李尔王》序曲(1861),交响曲《C大调第一交响曲》《d小调第二交响曲》,交响诗《塔玛拉》(1882)、《波西米亚》(1867),钢琴曲《伊斯拉美》(1869),独唱歌曲《强盗之歌》《塞里姆之歌》《格鲁吉亚之歌》等,他还创作了40首声乐浪漫曲。同时,巴拉基列夫还致力于民间音乐的收集及整理工作,改编了一系

列民歌。《俄罗斯民歌100首》是其为俄国民族音乐的保护及发展作出贡献的有力证据。

巴拉基列夫的作品中洋溢着浓郁的东方色彩,这主要是因为受到高加索地区民族文化的影响;其作品文学性较为突出,因此呈现出标题音乐的特色。巴拉基列夫早年接受过西欧音乐教育,因此对西欧音乐作曲技法掌握透彻,音乐创作方面承袭了格林卡的音乐创作手法,突出俄罗斯民族音乐特点。

(2)居伊

凯撒·居伊(Cesar Cui,1835–1918),军事工程师。1835年生于立陶宛,15岁师从波兰指挥家、民族歌剧开创者莫纽什克学习音乐。之后跟随父母迁居圣彼得堡生活。大学期间,居伊并没有在音乐方面有什么突破,然而1855年与达尔戈梅斯基、巴拉基列夫以及斯塔索夫的结识成为他音乐事业的开端。之后在1856年加入强力集团,跟随巴拉基列夫学习创作。

19世纪60至70年代是强力集团发展的鼎盛时期,也是居伊音乐评论事业的巅峰期。居伊的音乐评论涉及的范围甚广,不仅包括对音乐本体,如音乐体裁、配器等音乐创作专业技法的评论,还包括对音乐家创作初衷、音乐风格、创作思想等方面的评论。他一生中创作最多的是钢琴作品,但体裁多为小品、舞曲、小组曲等,居伊创作的歌剧为数不多,但相对他的其他作品而言,却是获得好评最多的领域。他著名的歌剧包括《高加索的囚犯》(1857–1858)、《菲菲小姐》(1903)等。居伊因专业写作能力的限制并不擅长管弦乐曲的创作,但在此领域也做出了一些尝试,如他创作的三首谐谑曲(作品1号、2号及82号)、室内乐《毒蜘蛛舞曲》《庄严进行曲》《c小调弦乐四重奏》《第二弦乐四重奏》及《第八十四号小提琴奏鸣曲》等。

(3)鲍罗丁

亚历山大·鲍罗丁(Alexander Borodin,1833–1887),化学家、医学研究员,出生于圣彼得堡。1847年,14岁的鲍罗丁开始尝试音乐创作。他的第一部作品是长笛与钢琴的协奏曲,前半部分是D大调,后半部分是d小调。第二部作品是两支小提琴与一支大提琴的三重奏,采用G大调,取材于梅耶贝尔歌剧《恶魔罗勃》的主题,这是一部短小精悍的作品,只有一页,年少的鲍罗丁借鉴此主题创作出了新的曲调。

1862年,鲍罗丁正式加入强力集团,在巴拉基列夫的指导下,他的音乐才华进一步被挖掘,同时他创作出了大量优秀作品。其作品也呈

图 6-23　巴拉基列夫

图 6-24　居伊

图 6-25　鲍罗丁

现出浓郁的东方情调,这一点在他的交响音画《在中亚细亚草原上》中体现得淋漓尽致。他创作的具有爱国主义情怀的歌剧《伊戈尔王子》,以及俄国史诗性交响乐体裁的《b 小调第二交响曲》(《勇士交响曲》)是尽显其音乐史诗性和英雄性的代表作品。鲍罗丁少年时代也学过大提琴,曾创作过两部弦乐四重奏。其在声乐浪漫曲方面也有几首较为出色的作品,如《为了遥远祖国的海岸》《睡公主》《幽暗森林之歌》《海王的公主》《海》和《我的歌声中充满了恶意》等。1872 年,鲍罗丁创办女子医科大学,之后他一直担任女子医科大学教授,直至 1887 年于圣彼得堡去世。

(4)穆索尔斯基

莫杰斯特·穆索尔斯基(Modest Mussorgsky,1839–1881),陆军军官、公务员,在托罗贝茨县卡列沃村出生,是家中最小的儿子。父亲曾在圣彼得堡当过几年公务员,后回到村庄做了一个农场主。母亲是一位喜欢作诗、有罗曼蒂克风情的女子,也是穆索尔斯基的音乐启蒙老师。七岁时穆索尔斯基便可以演奏李斯特的音乐小品,因有此音乐天赋,1849 年他被家人送到圣彼得堡的彼得罗帕甫洛夫学校学习音乐。

19 世纪 60 至 70 年代是穆索尔斯基音乐创作的高产期,他的器乐作品并不多,具代表性的有 1867 年创作的交响音画《荒山之夜》以及 1874 年为其已故友人维克多·A. 哈特曼的作品展览会而作的钢琴组曲《图画展览会》。穆索尔斯基的主要创作领域为歌剧以及浪漫曲、歌曲。他的歌剧共有五部,但其在世时并没有完成,都是由后世音乐家续写完成的,包括《鲍里斯戈杜诺夫》以及《霍万斯基党人之叛乱》。穆索尔斯基共创作了 67 首声乐作品,最著名的是《跳蚤之歌》。题材多样性是其声乐作品的一大亮点,内容上有描绘贫苦人民形象的,有反映旧俄农民辛酸生活的,有针对社会陋习进行嘲讽的讽刺歌曲,有细致刻画幼儿天真性格和心理的七首《儿歌》组曲(1868–1873),有表现平民阶层饱经心灵创伤、深感孤独绝望的声乐套曲《没有阳光》(1874)和《死之歌舞》(1877)等。他的音乐作品思想深刻,性格色彩强烈。

图 6-26　穆索尔斯基

(5)里姆斯基-科萨科夫

尼古拉·里姆斯基-科萨科夫(Nikolai Rimsky-Korsakov,1844–1908),海军军官,是强力集团中年龄最小、后世给予最高评价的成员,出身于诺夫哥罗德省季赫温市的一个贵族家庭。里姆斯基-科萨科夫是强力集团中较为多产的音乐家,他的主要音乐作品集中在歌剧领域。其歌剧创作体裁种类繁多:史诗歌剧、抒情喜歌剧、神怪歌舞剧、神话歌剧都在其创作范围之内。他的 15 部歌剧中以《普斯科夫姑娘》《五月之夜》《雪女郎》《圣诞节前夜》《萨特阔》《沙皇的新娘》《萨旦王的故事》和《金鸡》最为著名。他一生所创作的交响音乐作品"少而精",他的交响音乐作品创作分为两个阶段:19 世纪 60 年代,他创作

图 6-27　里姆斯基-科萨科夫

了《第一交响曲》、交响组曲《安塔尔》和交响音画《萨特阔》；19世纪80年代，又创作了交响组曲《舍赫拉查德》《西班牙随想曲》及《第三交响曲》等音乐作品。

从上述列举的部分音乐作品可以看出，在音乐创作的体裁上，里姆斯基－科萨科夫的音乐作品注重与文学及美术的有机结合，他的许多音乐作品取材于文学，因此无不体现着强烈的标题性、叙事性以及音画特征。而在音乐创作的题材方面，里姆斯基－科萨科夫的音乐作品着力表现俄罗斯民族风情以及东方风韵，尤其是他将民间传说故事、生活习俗场景直接呈现在其交响音乐作品中，可以说他的音乐作品是舞台上东方旋律的代表。

强力集团五位成员审美趣味相同，都致力于民族音乐的振兴与发展、热衷于标题音乐的创作及音乐的普及与传播，其音乐语言通俗，为俄国民族音乐的发展作出了贡献。

### 3. 柴科夫斯基

彼得·柴科夫斯基（Pyotr Tchaikovsky，1840–1893）自幼学习钢琴，十岁入圣彼得堡法律学校学习，1859年在司法部供职，1862年至1865年在圣彼得堡音乐学院学习作曲。1866年至1878年在莫斯科音乐学院任教。1878年至1891年得到富商梅克夫人的资助，辞去音乐学院的教授职务，专职从事创作，1893年去世。主要代表作品有歌剧《叶夫根尼·奥涅金》《黑桃皇后》等十部，舞剧《天鹅湖》《胡桃夹子》《睡美人》三部，交响曲六部，交响组曲四部，标题交响作品《曼弗里德》《罗密欧与朱丽叶》《弗兰切斯卡·达·里米尼》《一八一二庄严序曲》《意大利随想曲》等十余部，以及协奏曲、室内乐、钢琴曲、合唱、浪漫曲等。

图 6-28　柴科夫斯基

与强力集团相比，柴科夫斯基的创作多了一种更加包容的音乐态度，但他同样重视俄罗斯的民间音乐。柴科夫斯基的音乐语言突破了强力集团那种单纯用俄罗斯民歌的模式，广泛吸取了俄国城市歌舞音乐的素材，并创造性地借鉴了西欧古典乐派和浪漫乐派的音乐成果。这样的创作手法让柴科夫斯基的音乐作品具有双重性：既有欧洲音乐端庄华丽的风格，又具备俄罗斯民族音乐朴素的乡土色彩。

柴科夫斯基的作品在题材内容和艺术形式上更加多样化，不拘泥于俄国题材，他敢于尝试任何体裁与形式，并在各个领域都留下了堪称典范的作品。他的歌剧刻画了一系列典型的感人至深的人物形象，其音乐温暖、抒情具有强烈的戏剧性，声乐旋律与乐队音响紧密结合，充分揭示了人物的内心。其舞剧音乐形式多样，色彩、调性丰富。交响音乐思想内涵深刻，但表达方式淳朴，一方面广泛吸收了民间歌曲、舞蹈元素，有不少篇章热情洋溢；另一方面，也刻画了人类内心的孤寂、苦痛和疑虑、彷徨。

柴科夫斯基的音乐沉郁抒情，具有典型的俄罗斯风格。他重视发挥乐器的音色效果，音乐的色调洗练优雅，注重通过矛盾的对比冲突、力量的积累和发展来表情达意，具有较强的戏剧性和交响性。

#### 4. 斯克里亚宾

图 6-29　斯克里亚宾

斯克里亚宾（Alexander Scriabin, 1871–1915）出身贵族家庭，父亲是外交官，母亲是钢琴家。1883 年入军官学校，同时学习钢琴和作曲理论，1888 年入莫斯科音乐学院学习，1893 年起任莫斯科音乐学院的钢琴教授并继续从事创作。1900 年以后，他为表达自己的哲学思想开始写作交响曲。1904 年辞去教职侨居国外，在国外又接触到象征主义、印象主义等音乐流派，从《第四交响曲》（《狂喜之诗》）和《第五钢琴奏鸣曲》开始，他的作品逐渐形成一种抽象模糊的风格。1913 年，斯克里亚宾着手写作一部包括清唱剧、舞蹈、舞台动作和灯光的综合性作品，将它作为"楔子"，为他理想的"神迹剧"做准备，但尚未完成便因破伤风突然去世。

斯克里亚宾主要写作钢琴音乐与交响乐。他早期的钢琴作品大多短小精炼。如《二十四首前奏曲》，每一首都有一个鲜明的形象，表达作者丰富的内心感受；《玛祖卡》吸收了民间音乐元素；《练习曲》除体现作者高超的技巧外，每一首都很有个性。《十首钢琴奏鸣曲》反映出斯克里亚宾创作思想和风格的发展过程。《第四交响曲》体现他对超脱一切的"最高境界"的追求；《第五交响曲》（《普罗米修斯》）则将交响曲、钢琴协奏曲、大合唱结合在一起。在作曲技法上，他发展了自己独特的、复杂的和声语汇。他的最后五首钢琴奏鸣曲省略了调号，以基于四度叠置及半音化的音的和弦获得模糊不清的和声效果，有时相当于无调性。管弦乐技法上，常组合使用各种音型，以增强作品的色彩性。总之，从他的作品中，可以看到印象主义和序列主义的相近似之处。

#### 5. 拉赫玛尼诺夫

图 6-30　拉赫玛尼诺夫

谢尔盖·拉赫玛尼诺夫（Sergei Rachmaninov, 1873–1943）出身贵族家庭，五岁开始学习钢琴，九岁入圣彼得堡音乐学院，三年后转到莫斯科音乐学院，先学钢琴，后学作曲。毕业后从事演奏、创作及指挥活动，由于《第一交响曲》演出失败，他的创作陷入低潮；1900 年重新开始创作，完成了他最优秀的一些作品。1917 年，拉赫玛尼诺夫受聘去美国并定居当地；1926 年完成了在国内已开始写作的《第四钢琴协奏曲》。他晚期作品较少，均为大型作品，有的仍显露出较鲜明的民族特色。

拉赫玛尼诺夫是个杰出的钢琴演奏家，技巧高超、表现力强、气势宏大，这直接影响到他的钢琴曲创作，最能代表其风格的是钢琴协奏曲。《第二钢琴协奏曲》《第三钢琴协奏曲》都有宽广的气息、刚毅的性格，悠长而优美的旋律贯穿全曲，具有浓郁的俄罗斯风格。《第四钢琴协奏曲》与《帕格尼尼主题狂想曲》中有鲜明的形象对比与交响性的发展，但这两部作品的气氛比较阴沉。他创作的篇幅较小的钢琴曲中，有许多诗意的篇章。特别是早期的《升 c 小调前奏曲》《二十四首前奏曲》和两套《音画练习曲》，内容丰富，有生动的画面性与深沉的抒情性。拉

赫玛尼诺夫还对部分歌曲作了改编,如《戈帕克舞曲》(穆索尔斯基)、《野蜂飞舞》(里姆斯基-科萨科夫)以及他自己的一些歌曲。他的交响乐以第二和第三首较为优秀,《第二交响曲》没有尖锐的对比和戏剧性的冲突,但却用富于俄罗斯民族风格的音乐语言塑造出鲜明生动的形象;他侨居美国时写的《第三交响曲》亦富有俄罗斯民族特色。拉赫玛尼诺夫的其他主要作品有根据勃克林的油画写作的交响诗《死亡岛》和绝笔之作《交响舞曲》。

## (二)捷克音乐

### 1. 斯美塔那

贝德里希·斯美塔那(Bedrich Smetana,1824-1884),作曲家、钢琴家和指挥家,出生在库拉维亚附近的莱特舒尔镇。他的父亲是一位酿酒商,热爱祖国、为人正直,也是一位音乐爱好者。斯美塔那自幼受家庭熏陶,显示出非凡的音乐才华。他从小便开始学习小提琴与钢琴,六岁起登台演奏钢琴,并尝试作曲。他是民族歌剧创始人,捷克民族主义音乐奠基者,被誉为"捷克音乐之父"。

1848年大革命爆发时,斯美塔那在革命现实的影响下,在短时间内创作出一系列反映这一伟大事变的作品,包括《两首革命进行曲》《民族近卫军进行曲》和《自由之歌》等,革命赋予斯美塔那以力量,帮助他意识到音乐能够传递思想,具有推动现实前进的功用。斯美塔那创作的作品不是很多,但均是上乘之作,如交响套曲《我的祖国》、歌剧《被出卖的新嫁娘》《勃兰登堡人在捷克》、弦乐四重奏《我的生活》、舞曲《捷克舞曲集》及一些歌曲、合唱曲、管弦乐曲、室内乐等。斯美塔那的音乐,是为反抗异族统治、争取民族解放吹响的号角,它无时无刻不在激励着捷克人民的崇高民族感情,鼓舞他们勇敢地走向胜利。斯美塔那的一生,以自己的音乐实践活动为捷克民族音乐文化的复兴与发展作出了杰出的贡献。

图 6-31 斯美塔那

### 2. 德沃夏克

安东宁·德沃夏克(Antonín Dvořák,1841-1904)生于布拉格近郊伏尔塔瓦河畔的一个村庄。父亲开了一家小客栈与肉铺,德沃夏克少年时当了两年的屠户学徒。他自幼学习小提琴并大量接触民间音乐,16岁到18岁在布拉格管风琴学校学习;21岁进入捷克剧院工作,长达十年。1890年开始任职于布拉格音乐学院;1892年至1895年应邀去美国纽约音乐学院任教。德沃夏克是19世纪下半叶捷克最伟大的民族作曲家、音乐教育家之一,同时又是一位热爱祖国、忠于祖国的伟大艺术家。他的主要创作集中在19世纪80至90年代。1883年,他的《圣母悼歌》的演出轰动了英国乐坛,从此他先后9次去英国演出自己的作品。1890年,剑桥大学授予他荣誉音乐博士学位。他最具代表性的作品是《e小调第九交响曲》(《新世界交响曲》)和《b小调大提

图 6-32 德沃夏克

琴协奏曲》。

德沃夏克是一位多产的作曲家，一生创作400多部作品，涉及题材广泛、体裁多样，在声乐和器乐领域，都留下了许多宝贵的遗产，包括声乐作品如歌剧《水仙女》《国王与矿工》《阿尔米达》《顽固的农民》等，合唱曲《白山的子孙》《摩拉维亚抒情女声二重唱》等；器乐作品如交响诗《水妖》《金纺车》《英雄歌》《正午的女巫》《野鸽》等，交响曲《e小调第九交响曲》等九部，序曲《我的家》《胡斯教徒》《大自然生命与爱情》《狂欢节》《奥赛罗》，舞曲《斯拉夫舞曲》（八首）及《斯拉夫狂想曲》（三首），等等。

德沃夏克和斯美塔那一样，把个人风格建立在自己祖国的民间音乐元素的基础上。他的作品旋律丰富，节奏明快，和声朴素但有表现力，音乐语言通俗易懂，为发展捷克民族音乐、提高捷克音乐水平作出了巨大贡献。

### （三）挪威音乐——格里格

图6-33　格里格

爱德华·格里格（Edvard Grieg，1843–1907）出身于一个受西方国家影响较大的地主家庭，六岁跟随母亲学习钢琴，九岁尝试作曲，1858年入德国莱比锡音乐学院学习。1864年返回祖国，多次深入民间收集整理民间音乐，并致力于"挪威风格"的音乐创作。1874年，挪威政府为表彰格里格对发扬民族音乐所作的贡献，特别颁发给他终身年俸，使他摆脱了教学和指挥等日常事务，专门从事民族音乐的创作，为挪威音乐在国际上赢得了声誉。

格里格的音乐创作以小型乐曲为主，他没有写过歌剧及交响乐。他创作过许多钢琴小曲，最著名的有《抒情曲集》十卷、《二十五首挪威民歌和舞曲》《十九首挪威民间曲调》《挪威生活速写》和《挪威舞曲》等；他创作的大型钢琴曲有一部著名的钢琴协奏曲《a小调钢琴协奏曲》和一部钢琴奏鸣曲，他还写过200余首歌曲；其主要管弦乐作品有为易卜生诗剧《培尔·金特》所写的管弦乐作品《培尔·金特组曲》。格里格创作的虽然大多是小品，却都是精品。他执着地追求挪威民族风格特色，使自己的创作牢牢地扎根于民间。音乐形象生动鲜明，感情质朴真实，极具个性。旋律喜用单主题发展方式，通过丰富的调式、调性来营造色彩的变化，大量使用各种复杂的不协和和弦和各种加音和弦，也常用平行和弦与持续音结合的双调性和弦。他的不少和声手法已跨进了印象主义的时代。格里格的大多数作品都被视为他个人经历的真实写照，表现了格里格的真实情感。德国指挥家冯彪罗称格里格是"北欧的肖邦"，在格里格的音乐作品中可以找到诗人气质和情调。

### （四）芬兰音乐——西贝柳斯

耶安·西贝柳斯（Jean Sibelius，1865–1957），芬兰作曲家，出身于芬兰塔瓦斯泰乌的一个外科医生家庭；自幼学习钢琴、小提琴，16岁起创作室内乐；20岁进入赫尔辛基大学法律系学习，同时在赫尔辛基音乐学院进修音乐理论、作曲法和小提琴，后又赴柏林、维也纳深造；1891年归国，任赫

尔辛基音乐学院教授。西贝柳斯青年时曾参加爱国社团,并在民族独立运动影响下从事创作。1914年访问美国,曾在波士顿新英格兰音乐学院短期任教,并获得耶鲁大学音乐博士学位。1921年应邀赴英演出其《第五交响曲》。此后在国内过隐居生活,继续其创作事业。1929年起停止创作。

西贝柳斯一生共创作了170多部作品,每部作品结构均系独创,并具有丰富的表现手法。其中,主要作品有:交响诗《芬兰颂》(为图画剧《芬兰的觉醒》配的终曲),七部交响曲,以民族史诗《卡勒瓦拉》为题材写成的交响传奇曲四首(包括著名的《土奥涅拉的天鹅》),交响诗《库勒伏》与《火的起源》,合唱曲《雅典人之歌》,作为戏剧配乐的《暴风雨》《忧郁圆舞曲》,弦乐四重奏《亲密的声音》,《d小调小提琴协奏曲》以及大量的钢琴曲和歌曲等。西贝柳斯是19世纪芬兰民族浪漫主义乐派最后的代表人物,也为20世纪芬兰音乐的发展开创出一个新纪元。

图6-34 西贝柳斯

西贝柳斯的创作涉及多种体裁与形式,交响乐的创作成就最为突出。他的七部交响曲、若干交响诗以及小提琴协奏曲鲜明地体现了他的创作倾向和其作品的艺术风貌。这些作品内涵丰富,形式多样,有的富有英雄史诗性,有的充满强烈的戏剧性,有的散发出清新的田园风味,有的着意内心情感的刻画。西贝柳斯的配器手法娴熟,他的作品中铜管乐占重要地位,表现出北国庄重、深沉的民族气质。旋律方面,"长—短动机格"充满内在张力,同时象征着芬兰民族粗犷、坚毅的性格。主题发展方式是"成长式集聚"即在一个富有特征的动机基础上,逐步成长、发展,集聚成一个完整的主题,这是西贝柳斯交响音乐宏伟构思的一个组成部分。西贝柳斯作品中,和声多为功能性的,但他从不拒绝将20世纪的各种新的和声手法融入自己的作品中。

## 🎵 历史叙事

### 一、肖邦与钢琴艺术

弗雷德里克·肖邦(Frédéric Chopin,1810–1849)生于波兰,20岁来到巴黎,成为轰动欧洲的青年作曲家。肖邦是浪漫主义音乐早期的代表人物之一,也是音乐史上最有独创性的音乐家之一。他的音乐既有浓郁的波兰民族风格,又有高贵的诗人气质。他所创作的200余首作品,除17首歌曲、大提琴奏鸣曲、钢琴三重奏是钢琴与人声或其他乐器组合演奏的以外,剩下的全部都是钢琴作品,其中包括三首奏鸣曲、四首叙事曲、四首谐谑曲、四首即兴曲以及前奏曲、夜曲、练习曲、波洛奈兹、圆舞曲、玛祖卡等多种体裁的乐曲。肖邦在钢琴艺术这一领域里达到了浪漫主义乐派的最高成就。

图6-35 肖邦

## （一）生平与创作

### 1. 早期阶段（1810—1829）

肖邦出生于波兰华沙近郊的热拉佐瓦-沃拉小镇，父亲是一位法语老师，母亲是一名管家。他小时候深受波兰民间音乐熏陶，七岁时便写出了第一首钢琴作品《波洛奈兹》，八岁便登台在音乐会上演奏。1824年，肖邦师从华沙音乐学院的约瑟夫·埃尔斯纳院长系统地学习了音乐理论、作曲以及钢琴演奏，并于1829年毕业。此时的肖邦已经辗转欧洲多个国家从事演出活动，并创作了他的早期作品《莫扎特主题变奏曲》（作品2号）、《波兰民歌主题幻想曲》（作品13号）、《克拉科维亚克》（作品14号）、《降E大调行板与大波洛奈兹》（作品22号）等，以及钢琴独奏曲《夜曲》（作品9号之一、之三）、《c小调夜曲》（作品72号）、《圆舞曲》（作品69号之二）、《玛祖卡舞曲》（作品6号、7号、67号和68号之二）、《练习曲》（作品10号）等。

### 2. 中期阶段（1830—1839）

1830年，肖邦由于参加爱国运动而受到了当局的迫害，所以，他之后带着对祖国的牵挂，动身前往法国巴黎，并在当地定居。在巴黎肖邦开始了钢琴演奏、创作与教学生涯，并结交了一大批艺术家，其中包括文学家雨果、大仲马、海涅，画家德拉克罗瓦，音乐家李斯特、柏辽兹、瓦格纳、帕格尼尼等。1836年与大自己六岁的文学家乔治·桑相识，并开始了一段长达九年的爱情生活。19世纪30年代是肖邦创作的中期。这一时期他的钢琴作品主要有：《叙事曲》（作品38号）、《练习曲》（作品25号）、《即兴曲》（作品29号、36号和66号）、《玛祖卡》（作品17号、24号、30号、33号、41号和67号）、《夜曲》（作品15号、27号、32号和37号等）、《波洛奈兹》（作品26号和40号等）、《奏鸣曲》（作品35号）、《圆舞曲》（作品18号、34号、42号、69号之一及70号之一等）以及《前奏曲》（作品28号）。肖邦这时期的创作在思想内容上和艺术风格上达到了真正的成熟。

### 3. 晚期阶段（1840—1849）

肖邦晚期创作的钢琴作品充满了英雄性和史诗般的激情，思念祖国的忧郁之情以及与乔治·桑感情破裂后心灵的创痛在其中都有所流露。这一时期他的主要作品有《叙事曲》（作品47号和52号）、《船歌》（作品60号）、《摇篮曲》（作品57号）、《f小调幻想曲》（作品49号）、《即兴曲》（作品51号）、《玛祖卡》（作品50号、56号、59号、63号、67号之四和68号之四）、《夜曲》（作品48号、55号和62号）、《波洛奈兹》（作品44号和53号）、《幻想波洛奈兹》（作品61号）、《谐谑曲》（作品54号）、《奏鸣曲》（作品58号）、《圆舞曲》（作品69号和70号之二）等。肖邦晚期的创作风格有了变化，他的作品中明显地减少了装饰性因素，旋律显得内在且质朴，而织体的复调性日趋加强，和声语汇也愈加新颖和丰富。

## （二）音乐风格与创作特征

前奏曲这一最古老的键盘乐体裁在肖邦的手下获得了新的生命力。肖邦的钢琴前奏曲具有完全独立的器乐小品特征，不再具有"前奏"的性质，每一首都有不同的个性，形象鲜明，堪称集中凝练的心理速写。

肖邦的练习曲与前奏曲可称为姊妹篇。作品10号和作品25号共有24首练习曲，每一首既有

明确的技术训练难点,又有鲜明的艺术形象。肖邦的练习曲中最引人注目之处不在于华丽的炫技性,而在于五光十色的和声音色以及由此而产生的情绪变换,这是他所有成熟音乐作品的共同特点,但在他的练习曲中尤为突出。肖邦的练习曲完全突破了自克莱门蒂、车尔尼和莫舍列斯以来纯技术性练习曲的创作手法,是真正的艺术精品。

夜曲是肖邦创作的体裁中风格最为平和、幽静的一种。这一体裁的创始人是爱尔兰作曲家丁·费尔德(J. Field,1782-1837)。费尔德的钢琴夜曲多为沙龙小品,优雅伤感却缺乏深邃的意境。肖邦早期的夜曲还留有费尔德式的沙龙气息,但随着他创作上的成熟,肖邦逐渐突破了感伤主义的束缚,赋予夜曲丰富的思想内涵和崇高的意境。肖邦成熟期创作的夜曲大多表达他内心孤独、忧郁、伤感的一面,也有明朗、诗意、柔情、梦幻的一面,甚至不少乐曲还有激昂悲愤情绪的表露。肖邦的夜曲大多为三段体,充满戏剧性力量的悲愤音调通常笼罩中段,与抒情性的前后乐段形成强烈对比,使夜曲不仅仅表现"夜"的情绪而获得了新的内涵,如《c 小调夜曲》(作品 48 号)、《E 大调夜曲》(作品 62 号)等。

波洛奈兹是源自波兰民间的舞曲,一般为 3/4 拍,快板,是 17 至 18 世纪波兰等国的贵族在舞会上用的舞曲。肖邦中晚期创作的波洛奈兹已远远超越舞曲范畴,也摈弃了他早期创作的波洛奈兹那种华丽炫技的风格。肖邦挖掘出这一体裁中包含的威武雄壮的特点,并且赋予其宏伟悲壮、洋溢爱国热情的深刻内容。尤其是他晚期创作的《升 f 小调波洛奈兹》(作品 44 号)和《降 A 大调波洛奈兹》(作品 53 号)这两首大型作品,充满了慷慨激昂的英雄气概,代表着这一体裁的最高水平。

玛祖卡是最具波兰民间乡土气息的舞曲。肖邦的 58 首玛祖卡被称为"波兰的民族魂",它们充满波兰乡土气息,却又高雅而富有诗意。玛祖卡这一体裁源自三种风格各不相同的民间舞曲:奥别列克(oberek)、库亚维亚克(kujawiak)、玛祖尔(mazur)。谱例 6-15 是《玛祖卡》(Op.17,No.3)中的选段,保留了原始玛祖卡舞曲的一些典型特征:3/4 拍,强调第三拍(有时是第二拍),自然的与升高的四级音(降 E 和还原 E)夹杂出现,乐句中有一小节略加变化,伴随着低音持续音。肖邦后期的许多玛祖卡是高度风格化的抽象性作品,他一生专注于这个小型体裁的创作,该体裁也成为他最具个性、最激进的乐思的载体。

♪ 谱例 6-15 肖邦《玛祖卡》(Op.17,No.3)

谐谑曲原指幽默、诙谐的器乐体裁。肖邦不仅将谐谑曲从钢琴奏鸣曲中真正独立出来,而且大大扩展其形式,赋予其展开的空间,以容纳复杂而深刻的情感内容。肖邦的四首谐谑曲依然保持了音乐形象对比鲜明的三段体结构、三拍子、速度快等谐谑曲的原始特点,而且气势恢宏、立意深刻。早期的第一首(作品 20 号)和中期的第二首(作品 34 号)与第三首(作品 39 号)悲愤激昂,具有强

烈的戏剧性力量,是典型的浪漫主义大型音诗。晚期的第四首(作品54号)优美抒情,在暴风骤雨般的前三首作品之后犹如雨过天晴般明朗,中段写得格外精彩,摇篮曲般的旋律令人心神荡漾。钢琴谐谑曲这一体裁在肖邦手中发展到了前所未有的规模。

叙事曲这种体裁来自民间诗歌和文学。肖邦是钢琴叙事曲的首创者。他在叙事曲这一可以自由拓展的曲式中充分展现了史诗般波澜壮阔的场面,表达了他的爱国热情。叙事曲是肖邦唯一的具有标题性内容的乐曲,其中早期的第一首(作品23号)、中期的第二首(作品38号)和晚期的第四首(作品52号)都与19世纪波兰革命诗人亚当·密茨凯维支的叙事长诗密切相关,晚期的第三首(作品47号)则受到海涅的长诗《罗列莱》的影响。由于叙事曲这一领域内无传统的条条框框,肖邦抓住了长篇诗歌中最具魅力之处,用最大胆的手法将奏鸣曲、回旋曲和变奏曲等形式与之交融汇合,在叙事曲中寄予他最炽热的情感。

肖邦的音乐极具情感表现力与个性,音乐语言受到波兰民族音乐的深刻影响。例如,肖邦创作了许多舞曲,在玛祖卡舞曲和波洛奈兹等作品中大量使用了波兰民间音乐特有的节奏及曲调。在和声语汇上,常使用半音和声或通过频繁转调色彩来丰富和发展他的主题旋律。旋律风格上,通过气息宽广且极具歌唱性的旋律线条来增强音乐的抒情性,或通过集中快速的音阶形式来达到音乐的高潮等。音乐结构大多数以单乐章的钢琴小品为主。节奏上,大量使用自由节拍(tempo rubato)是肖邦作品的一个主要特点,但这不意味着节奏是完全自由的,而是在保持乐曲原有速度框架下对节奏进行一种"伸缩"处理。此外,肖邦的钢琴曲非常重视对踏板的运用,以此增强音乐的抒情性以及与远距离伴奏音型相配合。

(三)成就与评价

肖邦音乐之所以思想价值极高是因为它反映了19世纪30至40年代欧洲资产阶级民族运动总潮流的一个侧面,代表了受压迫、受奴役的波兰民族愤怒反抗的声音。肖邦的音乐具有浓厚的波兰民族风格。他对民族民间音乐的态度非常严肃,反对猎奇,同时又不被它的传统形式所束缚,努力体会它的特质并加以重新创造。这样,既提高了民间音乐体裁的艺术水平,又保留了他纯净的风格而不会丧失其鲜明的民族民间特色。他对当时西欧作曲家在音乐创作手段方面获得的经验及成果有深刻的了解和掌握,并将它作为其音乐创作的起点,从而使自己的音乐具有同古典传统有深刻联系的、严谨完整的艺术形式。但是,肖邦又从不受传统的束缚,敢于大胆突破传统,进行创新。这特别表现在他深入地挖掘和丰富了诸如前奏曲、练习曲、叙事曲、夜曲、即兴曲、谐谑曲等一系列体裁潜在的艺术表现力,赋予它们以新的社会内容。他的旋律有高度的情感表现力,极富个性;和声语言新颖大胆,钢琴织体细腻而富有色彩。这一切因素融合在一起,形成了一种新颖而独特的"肖邦风格",为欧洲音乐的发展作出了贡献。

## 二、瓦格纳与"乐剧"艺术

(一)生平与创作

理查德·瓦格纳(Richard Wagner,1813–1883)是19世纪下半叶浪漫主义音乐的重要代表人

物,是德国歌剧史上承前启后的重要人物,他承接了莫扎特、贝多芬、韦伯等人建立的德国歌剧传统,并开了浪漫主义后期德国"整体艺术"(歌剧)创作的先河。

1813年5月22日,瓦格纳出生于莱比锡,其人生经历跌宕起伏。瓦格纳的创作生涯可分为五个阶段:1833年至1842年是他的创作生涯初期;1843年至1849年是其在德累斯顿时期;1850年至1863年为流亡时期;1864年至1876年间,主要在慕尼黑、特里普胜、拜罗伊特进行创作;1877年至1883年是他创作生涯的晚期。

图6-36 瓦格纳

1833年,瓦格纳正式开启音乐家生涯,于同年创作了歌剧《仙女》。1843年,《漂泊的荷兰人》在德累斯顿歌剧院首演,瓦格纳的名声亦由此确立。1845年,《汤豪瑟》在德累斯顿宫廷剧院首演。1850年,瓦格纳开始了长达十余年的流亡生涯。1850年,李斯特在魏玛指挥首演了瓦格纳的《罗恩格林》。1864年,路德维希二世因欣赏瓦格纳的才华,决定为其偿还过去欠下的债务,瓦格纳的命运也由此发生转折。1865年,《特里斯坦与伊索尔德》在慕尼黑宫廷剧院首演。1868年,《纽伦堡的名歌手》在慕尼黑首演,该剧确立了瓦格纳在德国音乐界的主导地位。1874年,四联剧《尼伯龙根的指环》长达26年的创作历程画上了句号。1876年,拜罗伊特节日剧院落成,《尼伯龙根的指环》在汉斯·里希特的执棒下在拜罗伊特首演,引起欧洲文化界的轰动。1882年,《帕西法尔》在第三届拜罗伊特音乐节上首演。1883年2月13日,瓦格纳因心脏病发作在威尼斯逝世。

### (二)瓦格纳的艺术观

瓦格纳的艺术观集中体现在他的著作中,如《艺术与革命》(1849)、《未来的艺术品》(1849)、《歌剧与戏剧》(1851)与《宗教与艺术》(1880)等,也反映在他的音乐创作实践中,是非理性主义视域下对历史的反思、对社会的批判和对传统歌剧的改变。瓦格纳认为:"把表现的手段……音乐当成了目的,而把表现的目的……戏剧……当成了手段,这是存在于歌剧艺术风格中的谬见。"瓦格纳的艺术观中最为重要的是"整体艺术"的理念,它集中表现了瓦格纳创作思想的精华。

首先,瓦格纳对历史和社会进行了反思与批判。在他看来,西方的理性传统通过两个方面表现出来,两种理性都是反人性或反艺术的,分别表现为宗教理性以及近现代的所谓文明社会。瓦格纳对社会历史的反思与其对西方音乐现状的反思紧密相关。他认为,直至新的"最高艺术"——作为整体艺术的音乐戏剧产生,西方文明一切原有的音乐都是不完善的、亟须改造的。这时,古希腊艺术为他提供了改革可以参考的最佳范本。

其次,瓦格纳对传统歌剧进行了批判。瓦格纳反对当时流行的"浅薄"歌剧,认为它不过是抓住了工业时代艺术堕落腐败的时机而流行起来的一个典型,试图通过对传统歌剧的批判达到自己所理想的艺术状态实际上却十分浅薄,随着历史的不断发展,最终将衰败到无可救药的地步。在瓦格纳的观点中,理性时代的一切音乐成就都在他改革的行列之内。事实上,瓦格纳不仅仅是对传统歌剧不满,就连西方理性时代音乐艺术的最高成就——交响乐,他也进行了批判。

最后，瓦格纳认为，真正的艺术应该是"整体艺术"，这种状态只有在古希腊才存在，理性社会不可能有真正的艺术，理性时代以来，艺术不幸地被分裂了。瓦格纳所改革的歌剧是一种真正浪漫主义的"综合艺术品"，即将歌剧所有表现的艺术手段结合在一起，向观众传达某种思想。他将修辞学、文学、戏剧、表演、舞美、服装、灯光、音乐等都相互配合起来，因为音乐原本就是集诗与超自然于一体的。

（三）音乐风格及创作特征

1848年，瓦格纳在他的《罗恩格林》问世之后，用乐剧指代他的歌剧。乐剧将文学与诗歌、历史与神话、舞台与建筑、音乐与戏剧创作融为一体，是一种整体性的戏剧艺术，并且在创作实践中形成了"主导动机""无终旋律"等音乐特征，并且瓦格纳在创作实践中形成了其独特的音乐风格。

1. 动机、旋律的特征

主导动机（leitmotif），也称主导主题，是在大型音乐作品如歌剧、舞剧及标题音乐中用以象征某一特定人物、事件、情景或情感，并始终与所象征的人物或剧情等密切联系在一起的音乐片段。主导动机具有标签和符号的意义。1877年，沃尔措根（Hans von Wolzogen，1848–1938）从主导动机的角度研究瓦格纳《尼伯龙根的指环》中的《众神的黄昏》后，人们才开始用leitmotif这个词。

无终旋律（endless melody）是瓦格纳在他的乐剧中常用的音乐手法。整部作品中，音乐自始至终不停顿地向前发展，不再采用传统歌剧中割裂戏剧的分曲结构（咏叹调、宣叙调、重唱、合唱），没有咏叹调、宣叙调之分；声乐富于朗诵性，在叙述的同时也带有抒情性。这种不间断、连贯发展的乐剧音乐形式被称为"无终旋律"。

瓦格纳以大量的"主导动机"使"整体艺术"内部各部分间产生更有机的联系，这些主导动机，就像是音乐标签，代表剧中特定的人物、事件、情绪变化等，通过不同情景下动机的反复变化，使听众在审美过程中产生联想，使音乐具有传递剧情的"表意"功能，从而与戏剧内容形成了统一的整体。

♪ 谱例6-16《特里斯坦与伊索尔德》第一幕·前奏曲片段1——"特里斯坦"主导动机

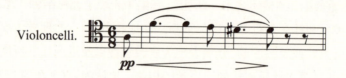

♪ 谱例6-17《特里斯坦与伊索尔德》第一幕·前奏曲片段2——"伊索尔德"主导动机

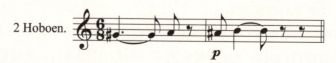

2. 调式、调性的特征

在瓦格纳的创作实践中，调性中心具有至关重要的作用。直至19世纪下半叶，确立中心一直是整个西方音乐史不可阻挡的潮流，瓦格纳认为确立中心是西方理性传统在音乐上的具体体现，所

以他认为如果要反理性，首先必定要削减中心的作用。瓦格纳作品中最明显的调式、调性特征就是主调（homophony）被削弱，复调（polyphony）被强调。

瓦格纳对理性主义的批判在《特里斯坦与伊索尔德》中达到了巅峰。在著名的"特里斯坦和弦"中，a 小调主和弦的延长对西方音乐文化产生了革命性的影响，调性结构的稳定与不稳定、紧张与松弛的二元框架的溃散，为理性音乐的消亡以及 20 世纪非理性音乐的崛起做好了准备。

如谱例 6-18，瓦格纳在第一幕的前奏曲中，为实现调性的短暂游移所采用的手法相当丰富，其中他多次将一个等待解决的不协和和弦解决到另一个不协和和弦上，回避了古典主义作品中常见的终止式，形成了一种"套叠式"的和弦功能联结。这里，第 61 小节的 d 小调属七和弦本应解决到主和弦，但这个终止式被避免了，瓦格纳用第 62 小节的 e 小调属七和弦加以替代，形成了这种从一个不协和和弦解决到另一个不协和和弦上去的"套叠式"结构，从而使调性不断游移。

♪ 谱例 6-18《特里斯坦与伊索尔德》剧第一幕·前奏曲之 59-64 小节

### 3. 和声特征

传统的调性结构中,稳定音与不稳定音被牢牢地捆在一起,形成两极对立的现象,主和弦(T)和属和弦(D)是不能分离的,取消任何一方都是对基本结构原则的否定。这两种要素形成的既对立又依赖的有中心不均等的形式是理性时期音乐的基本程式,也可以说是它的本质。所以说,瓦格纳要反理性,在和声方面就是要打破传统的调式结构。如谱例6-19、6-20中,F大调上的"特里斯坦和弦"的构成音是:F–B–#D–#G。

♪ 谱例6-19《特里斯坦与伊索尔德》序曲选段(钢琴缩谱)

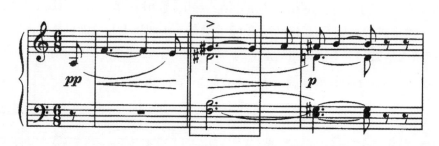

♪ 谱例6-20 "特里斯坦和弦"原型

### 4. 节奏特征

如果以中心和非中心的对立统一构建起来的和声框架被打破,必然使理性传统主张的其他形式要素——织体、曲式、节奏上的传统表现手段受到"株连",这在西方音乐中是一个普遍的、带有规律性的现象:当和声上的中心观念遭到抵制,织体上的中心观念,即织体以主要旋律为中心、其他声部为陪衬或伴奏的理性传统,必然会被抵制。

无终旋律的复调式发展必然与理性时代逐渐发展起来的重要作曲要素——节奏相抵触,理性时期音乐的典型节奏是强—弱—强,这是有中心不均等观念在节奏上的体现。根据瓦格纳的观点,在小节中进行节奏的强弱划分是一种艺术堕落的现象,希腊人爱好不对称节奏,而拉丁人的节奏体系则比较简单而且对称,瓦格纳的理想是希腊式的,他要在节奏中消除强拍和弱拍二元对立的现象。

### 5. 结构特征

理性时期建立起来的曲式,其基本构成原则是A—B—A,或者说是整体上的稳定—不稳定—稳定的多级(多层)网络性结构。为了抵制这种理性传统,瓦格纳在其作品中采用了主导动机,不同于传统曲式"一块一块"堆起来的块状形态,主导动机的发展方式是"一点一点"地向前推进,最后形成一种"平面"的网状结构。

在乐剧中采用主导动机就是使动机复调化地贯穿和发展整部作品,这区别于主调曲式结构中不同主题材料段落之间划分清晰的做法。瓦格纳乐剧改革的鲜明主张之一就是打破主调音乐的"块

状"结构,以开放的、无终的音响来建构音乐,给人一气呵成的感觉。在《特里斯坦与伊索尔德》前奏曲中,"块状"的曲式结构被削弱到极致,尽管听众仍能隐隐感知到主调的再现,但几乎不会产生时而紧张、时而松弛的听觉感受。

#### 6. 管弦乐特征

瓦格纳歌剧中的管弦乐一般分成两类:一类被称为"无词的《尼伯龙根的指环》",多为场景音乐;另一类为《尼伯龙根的指环》以外的其他歌剧的序曲和前奏曲。前者代表了瓦格纳音乐语言的最高境界,他创作的所有最重要的"主导动机"都可在其中找到;后者结构较前者相对完整一些,更清晰地展现出瓦格纳音乐创作的理念。瓦格纳的管弦乐作品中,音乐语汇具有庞大、厚重、繁复的特点。

### (四)成就与评价

瓦格纳的艺术成就主要表现在以下几个方面:①对传统歌剧进行了彻底的改革。他在改革中运用了"整体艺术""无终旋律"以及"主导动机"的理念与手法,并强调戏剧第一、音乐第二,坚持音乐必须服从戏剧内容的创作原则,改革后的歌剧被称为乐剧(music drama)。②创作了《尼伯龙根的指环》和《特里斯坦与伊索尔德》等划时代的经典作品,把浪漫主义歌剧推向了顶峰。③扩大了歌剧中管弦乐队的编制(三管制或四管制),加强了乐队的表现力,改变了传统歌剧将乐队当作"巨型吉他"、仅使其充当人声的伴奏的做法。他抓住了乐队的表现特点,通过运用"主导动机"来阐述戏剧内容,使乐队成为表达剧情内容和矛盾的有效工具。④建立半音化和声,淡化调式、调性,创作了"特里斯坦和弦",对 20 世纪音乐观念的发展与变化产生了重要影响。

李斯特对瓦格纳评价道:"瓦格纳是德国歌剧或者乐剧的奠基人。"瓦格纳的音乐或音乐观念很难用某一派别、主义或风格来简单地加以界定,他的理论与实践、言论和行动之间存在许多矛盾,他的创作思想发生过不小的变化,这一切使同代人及后世对他的评价褒贬不一,但任何人都不会轻视瓦格纳在西方音乐发展历程中的重要地位和深刻影响。理查德·瓦格纳是欧洲浪漫主义时期具有代表性的作曲家,也是当时重要的剧作家、哲学家、评论家和社会活动家。所以,瓦格纳不仅在欧洲音乐史上占据重要的地位,而且在欧洲戏剧史和思想史上也具有一定的影响力。

## 🎵 历史经典

### 一、舒伯特《魔王》

《魔王》是舒伯特重要的艺术歌曲作品,歌词采用德国文学家歌德的同名叙事诗,讲述了黑夜里一位父亲怀抱发高烧的孩子在森林里骑马飞驰,森林中的魔王不断引诱孩子,孩子发出阵阵惊呼,最后在父亲的怀抱中死去。歌曲采用通谱歌手法,一气呵成,气势宏大。诗歌中叙述者、父亲、孩子及魔王四个不同角色由一位歌唱者通过不同的音调演绎出来。根据歌词及曲式结构,这部作品可以分为八个段落。

♪ 谱例 6-21《魔王》前奏

在前奏(谱例 6-21)段落的开头,舒伯特标上了 schnell(迅速地)。右手弹奏快速的三连音表现急促的马蹄声,而左手时有时无的短乐句则是在描绘林间吹过的阴风。这样的连续三连音和震音不仅仅起到了描绘场景的作用,同时渲染出死神临近的紧张压迫气氛,瞬间把听众带入音乐的意境中。

♪ 谱例 6-22《魔王》第一段

第一段(谱例 6-22)是叙述者对故事的开场交待,以第三视角开始讲述。旋律主要是以二度音程在小调上平稳地向前发展,结尾部分由小调转到了近关系的大调上,舒伯特用大调明朗的音响效果来引出第二段,表现出父子之间的柔情。

♪ 谱例 6-23《魔王》第二段

第二段(谱例 6-23)至第七段是父亲、儿子和魔王的对话,作曲家运用降 B 大调以及较低的旋律音来刻画沉稳压抑又充满柔情的父亲形象。

用以描绘儿子的音乐曲调建立在 g 小调上,旋律跳动较大,音区较高,从而表现出他看到魔王的幻影时的惊慌和不安。

♪ 谱例6-24《魔王》第三段

表达魔王的旋律（谱例6-24），表面上抒情、甜蜜，而骨子里却隐藏着奸诈和虚伪。在这里，钢琴声部持续的震音突然停止，换成了左右手交替弹奏的伴奏织体，左手的低音与右手的和弦构成一个分解和弦，这样的节奏在延续了马蹄声迅疾的律动感的同时更富有弹性，描摹了魔王步步逼近的画面。这里舒伯特采用降B大调，并且写出了一段非常柔和且具有歌唱性的旋律，表现魔王用温柔的语调诱惑孩子的灵魂的场景。

♪ 谱例6-25《魔王》第八段

第八段（谱例6-25），叙述者重新出场，并用说话般的宣叙调交待着故事的结局。父亲快马疾驰回到家中，但儿子已死在其怀中。钢琴上最后两个震人心魄的和弦也象征着故事的悲剧结尾。

## 二、肖邦《革命练习曲》（Op.10，No.12）

《革命练习曲》创作于1831年，是在华沙沦陷的背景下创作完成的，寄托了肖邦对亡国的哀思。

作品建立在c小调上，为热烈的快板、4/4拍、三段式，有着石破天惊般的气势。一开始便是不协和和弦，表示动荡的革命风云。接着左手奏出一连串充满失望和悲愤之情的音响（谱例6-26），然后右手在键盘上疾速奏出快速的乐句，悲愤激昂的情绪有如汹涌怒涛。谱例6-27是此曲中的主要旋律。

♪ 谱例6-26

♪ 谱例 6-27

### 三、柏辽兹《C 大调幻想交响曲》（Op.14）

《C 大调幻想交响曲》1830 年首演于巴黎后出版，是柏辽兹的成名作。据作曲家本人解释，该作品描绘的是某位因恋爱而苦恼的艺术家企图服毒自杀，但因服用剂量较少而未死尽，在昏迷状态中种种幻想涌入脑际。柏辽兹曾热恋过一位英国女演员，于是通过音乐手段以"C 大调幻想交响曲——艺术家的生活片段"为标题表现了这段感情经历。

全曲分为带有如下标题的五个乐章。

第一乐章："梦幻与热情"（Rêveries-Passions）。用奏鸣曲式写成，为带有广板序奏的快板乐章。序奏（谱例 6-28）描写了青年艺术家对那位恋人一见钟情之前的心情，由加弱音器的小提琴主奏。随后，音乐由温柔而略带忧郁的广板引子转入激动而热情的第一主题（谱例 6-29），由长笛和小提琴的合奏予以呈现。这是该交响曲的基本主题，它象征了恋人那充满魅力的身姿，也是贯穿全曲的"固定乐思"。第二主题（谱例 6-30）在 G 大调上呈现。

♪ 谱例 6-28

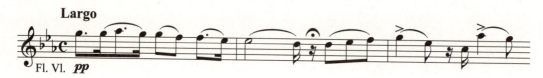

♪ 谱例 6-29

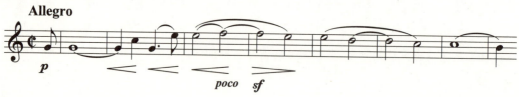

♪ 谱例 6-30

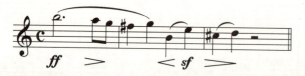

第二乐章："舞会"（Un Bal），据柏辽兹本人的说明，"在热闹的舞会上，青年艺术家再次看到

他的恋人的身影。"如梦似幻的序奏之后,柏辽兹以一首圆舞曲(谱例 6-31)来描绘这一场景。

♪ 谱例 6-31

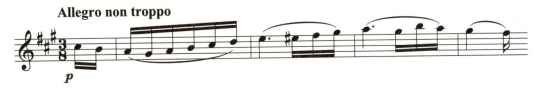

第三乐章:"田野景色"(Scêne aux Champs)。夏日的黄昏,怀着忧郁心绪的青年艺术家为求美景而赴乡间田园,在此听到两位牧羊人的牧歌,感到喜忧交集。希望和绝望的空想压在他心头,萦绕于脑海中的恋人的形象再次出现,他觉得心跳仿佛就要停止,预感到新的恐惧。夕阳西下,远处传来雷声,最后只有无边的孤独与沉寂。

第三乐章为 F 大调、6/8 拍。乐章开始由英国管和双簧管奏出牧歌风的对话性段落,不久,表现田园气氛的悠然的主题(谱例 6-32)分别由长笛和小提琴的独奏呈示。之后,它作为该乐章的基本主题多次以不同的形态反复出现。

♪ 谱例 6-32

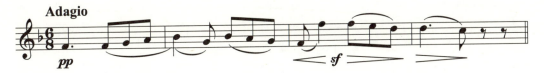

第四乐章:"断头台进行曲"(Marche au Supplice)。调式为 g 小调,描绘了失恋的青年艺术家过度悲观而服毒自杀,因服用剂量少而未死,昏迷中做着噩梦。梦中,他因杀死了恋人被判死刑,正向着断头台走去。引子中,大鼓声肃穆,而低音乐器演奏的旋律片段阴森恐怖,进行曲主题(谱例 6-33)继大提琴和低音提琴合奏呈现。

♪ 谱例 6-33

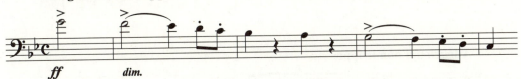

第五乐章:"妖魔夜宴之梦"(Songe d'une Nuit du Sabbat)。第一、第二小提琴皆加弱音器,分成五个声部在高音区奏出减和弦震音,又弱奏出不寻常的音型,进而用断奏的手法奏出下行的半音阶,而各低音乐器回应以怪异的音型,像是所有的鬼怪、幽灵、妖魔发出的呻吟声、笑声、呼喊声。象征恋人的固定乐思出乎意料地以如下形象出现(谱例 6-34),简直面目全非。这个主题此前所具有的魅力和高贵的气质荡然无存,意味着恋人的形象变得轻浮丑陋。

♪ 谱例 6-34

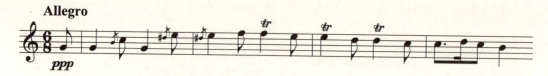

接下来,乐队奏出小回旋曲,模仿钟声响起。随后,赞歌《愤怒的日子》唱起,乐曲以漫画的笔触描绘了妖魔们"群魔乱舞"的礼拜仪式。

## 四、李斯特《前奏曲》

李斯特绚烂华丽的交响诗《前奏曲》由四段构成:①青春的情思与爱的需求;②生命的狂风暴雨;③爱的安慰与和平的田园;④战斗与胜利。

乐曲开头由柔美的弦乐奏出 C 大调第一主题(谱例 6-35),之后法国号又以丰富的感情奏出 E 大调第二主题(谱例 6-36)。其实,这个主题也可以看成是第一主题的变形。把这个新主题加以处理后,第一段即告结束。

♪ 谱例 6-35

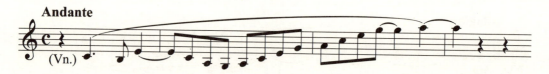

♪ 谱例 6-36

第一段歌颂过爱情之后,第二段转而描写狂风暴雨。由从容的快板开始,大提琴预告了来势汹汹的暴风雨(谱例 6-37),这又是第一主题的变形,速度一点点加快,逐渐掀起全曲的高潮。

♪ 谱例 6-37

第三段由稍快的牧歌风 A 大调开始,法国号吹出优美的牧歌曲调(谱例 6-38),不久和第二主题交织在一起,刻画出田园中的宁静生活。音乐的力度和速度逐渐增强并跃入高潮后,第三段结束。

♪ 谱例 6-38

第四段从进行曲般朝气蓬勃的快板开始。伴随着小提琴奏出的音阶,传来雄壮的铜管音响(谱例 6-39),这也是第一主题的变形;紧接着的进行曲也是第一主题的变形。

♪ 谱例 6-39

## 五、理查德·瓦格纳《特里斯坦与伊索尔德》前奏曲(WWV90)

《特里斯坦与伊索尔德》所表现的内容是骑士特里斯坦奉国王之命去迎娶新王后伊索尔德,在归途的船上双双陷入情网后同饮毒酒,岂知毒酒竟是过期的废药,由此招来种种悲剧。瓦格纳在瑞士流亡期间,与其恩人之一维森顿克夫人相恋,灼热的情感化作难以熄灭的烈焰,在这部杰作中找到了宣泄的去处。该乐剧的创作从 1856 年持续至 1858 年,1858 年 8 月 8 日完成总谱,1865 年 6 月 20 日在慕尼黑首演。

该乐剧无论形式或内容都打破了此前歌剧创作的惯例和常态,成为大胆而直率地体现瓦格纳的艺术理想的划时代之作。其前奏曲也极具独创性,在此使用的动机仅有如下两个:其一为第一小节后出现的充满希望且给人以抚慰的半音阶上行的特里斯坦与伊索尔德的爱情动机(谱例 6-40a);其二为表现憧憬和绝望的其他辅助动机(谱例 6-40b)。此外,该前奏曲在调性上也变得游离模糊,作曲家大概是借此象征那没有希望的爱情。除了在开始处能看到似 a 小调的段落以及结束在 c 小调的属音上外,乐曲游移在各近关系调之间,没有一小节固定在一定的调上。就这样上述两个动机被无限地叠置,通过精致的配器手法营造出细腻微妙的效果。时而以充满摇曳感的延留音和急行的半音阶掀起乐曲的高潮;时而又似满怀憧憬的咏叹,燃烧着希望的狂喜,铺展开凝重的乐段。结尾表现出主人公因烦恼和疲惫而意志消沉,舞台帷幕在乐曲尚未终止之时拉起。

♪ 谱例 6-40

## 六、格里格《培尔·金特》第一组曲

第一曲:"晨景",田园风的快板,6/8拍。这是勾勒摩洛哥海岸清晨美景的音乐,在单簧管与双簧管的和声中,长笛奏出一段清爽优美的清晨主题(谱例6-41),描写朝阳冉冉升起,海岸笼罩在金色晨光中。

♪ 谱例6-41

第二曲:"奥塞之死",悲伤的行板,b小调,4/4拍。加弱音器的弦乐器奏出的悲恸主题(谱例6-42),啜泣般反复了许多次。此处其飘渺的和声,产生了奇妙的效果。

♪ 谱例6-42

第三曲:"安妮特拉之舞",玛祖卡舞曲,a小调,3/4拍。由弦乐器和三角铁合奏,描绘出妖艳的安妮特拉向培尔·金特献舞的情景。在短小的序引后,乐队奏出充满东方情调的玛祖卡舞曲(谱例6-43)。

♪ 谱例6-43

第四曲:"在山魔的宫中",进行曲风,b小调,4/4拍。先由法国号奏出阴森的乐句,再由低音提琴拨奏出描绘妖魔们狂舞的旋律(谱例6-44)。之后,该旋律由别的乐器接着演奏,速度渐快,营造出紧张的气氛,描绘出突然传来教堂钟声、山魔们惊慌失措的情景,乐曲在最强奏中结束。

♪ 谱例 6-44

## 七、小约翰·施特劳斯《蓝色多瑙河》（Op.314）

此曲是小约翰·施特劳斯的众多圆舞曲作品中最受世人赏识、广受爱戴的杰作,写作于 1867 年,这时小约翰·施特劳斯 42 岁。

《蓝色多瑙河》由 6/8 拍的、和缓的序奏开始,先由法国号吹出动机。接下来是五首连着演奏的小圆舞曲。第一圆舞曲:D 大调—A 大调,有悠远壮丽之感。由谱例 6-45 的 a、b 两个对比的旋律构成。

♪ 谱例 6-45

第二圆舞曲:D 大调—降 B 大调,轻快而可爱,有如春日花影、秋日皓月。由谱例 6-46 的 a、b 两个旋律构成小三段式。

♪ 谱例 6-46

第三圆舞曲:G 大调。由谱例 6-47 的 a、b 两个旋律构成小三段式。自此,乐曲逐渐充满活力。

♪ 谱例 6-47

第四圆舞曲：F大调，有如浪漫的梦。由谱例6-48的a、b两个旋律构成三段式，营造出一种幻想的意境。

♪ 谱例6-48

第五圆舞曲：A大调，明朗有力。由谱例6-49的a、b两个对比的旋律构成二段式。

♪ 谱例6-49

## 八、德彪西《牧神午后》前奏曲（L86）

这首于1892年至1894年间创作、在巴黎国民音乐协会首演时立即获得佳评的《牧神午后》前奏曲，引发了一股争论的热潮。此作品不但确立了德彪西音乐的风格和形态，也巩固了德彪西在乐坛上的地位，它还打开了新音乐之门，是音乐史上划时代的作品。德彪西受法国大诗人马拉美（Stéphane Mallarmé）的诗歌《牧神的午后》中神秘虚幻的意境启发创作了这部作品。

原诗的大意是：一个炎热、倦怠的夏日午后，蜷卧在浓密树荫下的牧神从睡梦中醒来。他安静地吹奏竖笛，有如在梦境之中，他的思想驰骋于梦境与现实交错的幻境中。透过他吹奏的竖笛的声韵，他好像看见在远处湖边的芦苇里，河川女神在戏水，他弄不清这是现实还是幻影；他那热情的爱意马上高涨，然而幻影消失了，他的思想又开始遨游于空想的世界中，接着他将爱的女神维纳斯拥在怀里，感到一阵销魂和喜悦，不久这幻影也消失了。阳光依旧和暖，绿荫依然宜人，他又蜷卧下去，进入梦乡。

德彪西的乐曲并不以忠实地描写诗中情景为目的，而是微妙地把握住诗中奇幻的气氛，表现出柔和细腻的情调。

乐曲开始,先由长笛奏出优美的主题,巧妙地描绘出沉静的夏日森林,象征着牧神梦幻似的憧憬。这个主题反复之后,引出一段稍微激昂的由双簧管奏出的旋律,曲中模糊神秘的情调更为浓郁。中段先由木管奏出优美非凡的主题,再由弦乐附和歌唱,仿佛让人感受到甜美愉悦的欢快之情;不久,乐曲又返回开头沉静、梦幻的主题,然后声音渐渐减弱直至消失。

谱例 6-50、6-51、6-52 都是主题 A,起初由长笛吹奏,经过谱例 6-51 稍加变化后,由单簧管吹出谱例 6-52 的乐思。

♪ 谱例 6-50

♪ 谱例 6-51

♪ 谱例 6-52

谱例 6-53 是主题 B,由双簧管吹奏,并过渡到主题 C(谱例 6-54)。

♪ 谱例 6-53

♪ 谱例 6-54

中段结束后,又返回主题 A 的变形(谱例 6-55),仍由长笛吹奏,并由谱例 6-56 的主题 A 变形应答(由双簧管吹奏),如此发展到乐曲结束。

♪ 谱例 6-55

♪ 谱例 6-56

**问题与思考**

1. 19世纪艺术歌曲有哪些特征？
2. 浪漫主义时期钢琴音乐有了哪些新的发展？
3. 浪漫主义时期产生了哪些音乐观念？
4. 请简述19世纪歌剧的发展脉络及其特征。
5. 请谈一谈瓦格纳"乐剧"的特征与其创作实践。
6. 任选一首你熟悉的19世纪作曲家的代表性作品进行分析。

**阅读与思辨**

1. [美]列昂·普兰廷加. 浪漫音乐：十九世纪欧洲音乐风格史[M]. 刘丹霓，译. 上海：上海音乐出版社，2016.

2. [奥]爱德华·汉斯立克. 论音乐的美[M]. 杨业治，译. 北京：人民音乐出版社，1980.

3. [德]格奥尔格·克内普勒. 19世纪音乐历史[M]. 王昭仁，译. 北京：人民音乐出版社，2002.

4. [美]瓦尔特·弗利什. 19世纪的音乐[M]. 刘小龙，译. 北京：中央音乐学院出版社，2020.

5. [德]迪特·博希迈尔. 什么是德意志音乐？[M]. 姜林静，余明锋，译. 北京：商务印书馆，2020.

6. [英]莉迪娅·戈尔. 人声之问：瓦格纳引发的音乐文化思想论辩[M]. 胡子岑，刘丹霓，译. 重庆：西南师范大学出版社，2019.

7. [美]约瑟夫·科尔曼. 作为戏剧的歌剧[M]. 杨燕迪，译. 上海：上海音乐学院出版社，2008.

# 下篇
# 后调性音乐时期
## *Post-tonality*
(1910–2000)

# 第七章
# 20世纪音乐（Twentieth-century Music）
（1910—2000）

## 20世纪音乐（上）

### 🎵 历史语境

从欧洲音乐的发展史来看，20世纪既是一个大破大立、离经叛道的时代，又是一个探索创新、多元纷呈的新世纪。其中，被称为"现代派"（modernism）或"先锋派"（avant-Garde）的、代表着20世纪专业音乐发展前沿的音乐家们所创作的现代音乐或新音乐作品，以及他们所发明的与新音乐创作相关的新兴作曲技术，都在西方音乐史上留下了浓墨重彩的一笔。回顾总结20世纪的西方乐坛，音乐家们都在为创新而奋斗。其间，新的流派和新的技法，以及新的艺术思潮都在以惊人的速度（大约每五年一次的周期）涌现而出；许多听所未听的音响、用所未用的技法、见所未见的记谱方式、有所未有的作曲体系、闻所未闻的主义思想等，都纷至沓来，层出不穷，争奇斗艳，令人眼花缭乱、目不暇接。上述种种，一方面深刻地影响了人们的思想，改变了人们对音乐的认知，拓展了音乐的内涵和外延；另一方面，这种超前的跨越式的创新和发展，使音乐受众与音乐的关系越来越远，甚至形成对立。因此，20世纪出现的种种音乐现象，给我们提出了众多有待思考和解决的问题。

20世纪音乐现象的出现并不是孤立的，而是有深刻的社会、历史、政治、经济、科技、文化的原因。

从历史、政治、经济、社会上看，20世纪上半叶，欧洲经历了蔓延全球的两次大规模世界大战（第一次世界大战，1914-1918；第二次世界大战，1939-1945）。这期间，资本主义各种矛盾和危机空前激化，残酷的战争伴随着经济的大萧条，给整个世界带来了深重的灾难，人类在杀戮、死亡、对抗、分裂、动荡和苦难中呻吟。在此背景下，第三世界国家反对西方殖民统治的斗争风起云涌；俄国发生了"十月革命"，出现了布尔什维克与共产主义；意大利出现了法西斯主义；德国出现了纳粹主义；西班牙发生内战。二战后，民权运动不断高涨；女权主义不断发展。同时，西方传统价值观、宗教观受到挑战，甚至被颠覆，悲观主义思潮蔓延整个欧洲。战争导致各国经济萎缩，债台高筑，失业率高，通货膨胀严重。特别是战败国德国，成千上万的人流离失所、无家可归，两次大战给德国人民带来了无穷的灾难。如果说第一次世界大战参与的国家较少，那么第二次世界大战则涉及到多达61个国家。战争蔓延至欧、亚、非三大洲，受影响人数达17亿之多，死伤人数多达1亿1千万人。这是人类史上空前的一次大浩劫，给全世界人民带来了巨大的灾难。这次大战对人类世界的历史进程产生了深远影响，它严重地打击了国际帝国主义，从根本上动摇了帝国主义的殖民体系，给被压迫、被奴役的民族的解放运动开辟了新的道路。

二战后，各国政治家开始对战争进行反思，并逐渐将国家发展的重点放在发展经济、科学技术和提高人民生活水平上。在战后短短的二三十年之间，许多欧美国家的经济得到快速发展。

从科学技术上看，两次世界大战刺激了科学技术的迅猛发展。20世纪40年代，在第二次工业（科技）革命的基础上，第三次工业（科技）革命拉开了序幕，其标志是以信息科学、新材料、新能源、生物工程技术、空间技术、电子计算机等为代表的高科技的出现。信息科学是有关信息生产、获取、识别、转换、存储、处理、显示、控制和利用的学科，它以微电子技术和计算机技术为基础，涉及体感技术、光导纤维技术、多媒体技术、集成电路技术、人工智能技术和网络技术等一系列科学技术。新材料是战后科技革命得以开展的重要基础。现代材料科学涉及结构、合成、性能、制造、加工以及使用等多个方面。其主要发展的材料是超导、塑料合金、磁性及高性能复合材料、精细陶瓷和半导体材料等。新能源的开发和利用，越来越成为新技术革命时代的迫切之需，也成为人类可持续发展的基本保障。它包括太阳能、原子能及绿色能源（包括生物能源、地能、风能、海洋能源等）的利用。战后分子生物学的飞速发展，将人类对生命现象的认识提升到一个新的高度；分子遗传学和工程科学的结合，成为推动世界新技术革命的重要力量。人类社会所面临的一系列重大问题，如人口、食物、资源、环境、医疗、健康等都寄希望于生物科学技术予以解决。战后航天技术（或称空间技术）的发展，为人类探索太空提供了技术保障。1961年4月12日，苏联宇航员加加林驾驶的"东方一号"载人飞船发射成功，这标志着人类征服太空的时代开始。随后，1968年10月11日，美国第一艘载人飞船"阿波罗"发射升空，并环绕月球飞行数圈。1969年，"阿波罗11号"发射成功，将人类送上月球。以上这些战后的科学技术成就是划时代的，它们促使各个地区、民族和国际社会作为共同体相互依赖。

从思想、文化、艺术上看，战后西方科学技术、经济与社会的发展为现代西方思想文化及艺术的发展提供了土壤和基础。特别是第二次世界大战加剧了人们心灵、精神上的创伤和压抑，社会危机日益加深，从而导致西方各种哲学思潮不断出现。受其影响，西方现代派文学艺术开始出现，在思想主题、表现形式，以及创作观念和创作手法等方面发生了变化，形成了大量的艺术新流派和新视点。

战后西方社会的新变化反映在哲学思潮上，一方面，20世纪上半叶出现的那些以非理性主义为代表的思潮仍然在继续发展与流行；同时又出现了一些新的思想流派，如存在主义、法兰克福学派、新托马斯主义、现象学、逻辑实证主义、语言哲学和科学哲学等。另一方面，反人本主义的哲学流派，如结构主义与后现代主义，以及西方马克思主义各流派相继出现。加之科技革命使科学哲学从逻辑主义、批判理性主义到历史主义的演变等，这一切都构成了战后西方哲学发展的新动态与新趋势。文学界受到哲学思潮的影响出现了一些新的现象，产生了一批被称为"黑色幽默"的小说，其内容明显属于喜剧范畴，但又具有深刻的悲剧意味。小说在多方面展示了资本主义社会的荒谬与疯狂，反映出对过去崇高神圣价值观的瓦解与颠覆，从"黑色幽默"小说那些光怪陆离的寓意中，可以明显地看出小说内容深受存在主义哲学的影响。

绘画、建筑艺术方面，20世纪出现了表现主义、结构主义、立体主义、达达主义、原始主义、超现实主义、社会现实主义、有机建筑、国际风格、解构主义、后现代主义和波普艺术等新流派。表现主义源于主体观念，在创作过程中表现出一种强烈的主体情感色彩；结构主义则建立在客观意识的

基础上，用逻辑分析的方法支配整个创作过程。20世纪60年代产生的波普艺术（pop art），首先是对美国的抽象表现主义的一种悖逆。波普艺术家力求通过生活中最大众化的事物，把观赏者和创作者都融合于生活中。在波普艺术家眼中，任何一件物品、任何一个对象都可以成为艺术品。这种组合而成的作品，仿佛丧失了自己原有的特质，而获得了新的作品意义。从波普艺术的形式和内容上可以感受到，波普艺术是受美国人的实用主义生活态度和拜物主义思潮的影响而产生的，同时，也是对整个美国社会传统的价值观的否定。

从音乐艺术上看，这一时期，在对传统音乐观念与技术进行彻底反叛的同时，音乐观念呈现出多元趋势，音乐流派与风格更迭频繁，新颖技术层出不穷，作品样式与类型丰富多样。总体而言，20世纪音乐发展大致分以下几个阶段。

① 19世纪末到第一次世界大战期间：在继承传统创作技法的同时，艺术家渴望寻求新的突破，音乐作品多体现出晚期浪漫主义音乐语汇与早期现代音乐语汇的复杂重合，其中，印象主义、即物主义、原始主义、新民族主义和表现主义等新流派从不同角度进行突破。

② 第一次世界大战至第二次世界大战结束的30年间：在对传统技法突破的同时，音乐创作完成向现代主义的转变，并建立起替代传统调性与创作的新方法。其间，产生了十二音序列音乐和新古典主义音乐两大流派。

③ 第二次世界大战结束到20世纪70年代：在形成新创作方法和原则的同时，音乐作品更具有"先锋性"和"试验性"，并进入后现代音乐发展阶段。其间诞生了有整体序列音乐、偶然音乐、新音色音乐等。

④ 20世纪70年代至世纪末：音乐回归传统，出现现代与传统的融合。其间产生了新浪漫主义音乐和第三浪潮音乐等。

20世纪具体的音乐语言特征如下：

① 声音概念：进入20世纪后，音乐家打破了"音乐＝乐音"的概念，音乐作品中声音的概念被无限扩大，除了乐音可以使用外，非乐音（噪音）也可以使用；另外，电子技术的介入更带来了声音的革命。

② 旋律：现代音乐中，旋律不再是"音乐的灵魂"，它完全失去了传统的优美、动听和抒情的风格，变得短促、零碎和跳跃，甚至不具可听性。

③ 调式调性：传统的大、小调体系遭到动摇和颠覆。现代音乐关注五声音阶、全音阶、中古调式；采用复合调性（多调性、调性重叠）；开发人工调性，如巴托克的"综合调式"、梅西安的"有限移位调式"；运用泛调性和无调性，甚至取消调式调性，创用十二音序列音乐等。

④ 和声：不协和和弦得到解放，增进了和声的色彩性，音乐家常用复杂的叠加和弦、非三度和弦、四五度音程叠置和弦，采用"音块和弦"等。

⑤ 节奏：规整、律动的节奏被视为缺乏灵动的，追求不规整与无序的节奏，节拍规律被打破，小节线被取缔，节拍频繁变换，常采用复节奏、数列节奏和比例节奏等。

⑥ 复调：20世纪是复调回归的时代，复调对位技术再次受到重视，并渗透运用在音高、节奏、

音色和力度等方面。

⑦ 曲式结构：现代音乐中，某些传统结构仍然被沿用，但仅限于外部框架上，其内在性质却发生了改变；同时，20世纪的音乐创作往往避免冗长、累赘的展衍及无意义的重复，力图还原结构的纯形式美感。到了20世纪下半叶，音乐作品中，不带再现的贯穿曲式、严格预设下的序列性曲式、自由开放曲式的运用均十分广泛。

## 🎵 历史视点

### 一、表现主义音乐（Expressionism）

表现主义是20世纪初出现的重要的音乐流派之一。首先出现在绘画、诗歌领域。表现主义更多注重的是人对内心体验的深刻表达。正如勋伯格所认为的，"艺术家并不是创造其他人认为美的东西，而是创造他内心深处强烈的冲动迫使他不得不创造的东西"。表现主义音乐的特点通常表现为旋律的跳动性和片段化，力度变化幅度极大，使用大量的不协和和弦，采用无调性手法等。表现主义音乐代表人物有奥地利作曲家勋伯格和他的学生贝尔格、韦伯恩，由于他们生活与工作在维也纳，故又称"新维也纳乐派"。

勋伯格（Arnold Schönberg，1874—1951）出生于奥地利维也纳。八岁开始学习小提琴，曾在银行工作约五年，1895年辞去银行职务专事音乐。1901年任柏林本特剧场指挥并任教于斯特恩音乐学院，从事作曲、指挥教学活动。1904年，贝尔格和韦伯恩成为他的学生。勋伯格第一次世界大战期间在军队服役（1915—1917），1925年执教于柏林普鲁士音乐学院高级作曲班，至此定居柏林。1923年开创了十二音作曲法，此后一直采用这一技法创作。1933年被纳粹迫害流亡美国，在波士顿马尔金音乐学院任教，后来加入美国国籍，1944年辞去教授职务，1951年病逝于洛杉矶。他的创作分为四个时期。

第一时期（1897—1908）又称为"半音阶时期"，主要受晚期浪漫主义作曲家瓦格纳、马勒、理查德·施特劳斯的影响，音乐语言风格完全反映了晚期浪漫主义音乐的特点。这一时期他的代表作品有：弦乐六重奏《净化之夜》、交响诗《佩利亚斯与梅里桑德》、大合唱《古列之歌》等。

第二时期（1909—1922）又称"无调性时期"，代表作有《五首管弦乐小品》（Op.16）、歌剧《期望》（Op.17）、配乐说唱剧《月光下的彼埃罗》（Op.21）。

第三时期（1923—1932）又称"十二音体系"时期，代表作有《钢琴组曲》（Op.23）、《管弦乐变奏曲》（Op.31）。

第四时期（1933—1951）指他在美国的时期，这一时期的代表作品有《室内交响曲第二号》（Op.38）、《钢琴协奏曲》（Op.42），管弦乐与合唱《华沙幸存者》（Op.46）。从以上四个创作阶段可以看出其创作风格在不断地变化，但他的成熟作品主要运用十二音作曲法创作。

贝尔格（Alban Berg，1885—1935）出身于维也纳一个有教养的家庭，从小受过良好的教育。少年时代热情奔放并对文学，特别是诗歌有着非常浓厚的兴趣，15岁以后开始对音乐表现出明显的

偏爱,1900年父亲的去世对他打击很大,此后不久身患重病,直至去世身体一直不好。1904年,他结识勋伯格并成为勋伯格的学生,在以后的十年时间里,勋伯格坚强的性格对贝尔格在思想上产生了巨大的影响,使他更具自信且在音乐上获得较大的成就。第一次世界大战期间,贝尔格曾在维也纳短期服役,战后在维也纳从事音乐教学活动。1935年因蚊虫叮咬引起败血症而去世,享年50岁。他的创作主要分为三个时期。

早期(1904-1915):在认识勋伯格之前,他已写过许多歌曲,均为习作。这一时期的代表作品有《七首早期的歌》《钢琴奏鸣曲》(Op.1)、《四首歌》(Op.2)、《弦乐四重奏》(Op.3)和《三首乐队曲》(Op.6)等。

中期(1916-1926):代表作品有歌剧《沃采克》《室内协奏曲》和《抒情组曲》等。

晚期(1928-1935):这一时期的代表作品有歌剧《露露》和《小提琴协奏曲》等。

贝尔格是表现主义大师之一,其最重要的特点是将浪漫主义元素与表现主义技法完美结合;同时,给古典曲式注入了新的生命力,坚持创作的独创性,将朗诵式念唱与非调性音乐思维相融合。他继承并发展了勋伯格的十二音作曲法,其创作对人类命运投注了巨大的关怀,歌剧创作富有社会批判意识,并饱含着人道主义精神。

韦伯恩(Anton Webern,1883-1945)出身于维也纳一个矿业工程师的家庭。1902年进入维也纳大学,在著名音乐学家G.阿德勒的指导下学习音乐史,并在四年后获得哲学博士学位。1904年,他成为勋伯格的学生,这是他一生中重要的转折点。1915年进入军队服役,一年后由于视力原因而退伍。随后定居维也纳郊区,并在此度过他余后的27年。20世纪30年代曾三次被邀请去伦敦指挥英国广播公司的管弦乐团。1945年的某个夜晚,因外出抽烟被美国士兵误杀。与老师及学友相比,韦伯恩的作品数量不多,也未反映深刻的社会现实及生活内容,多属无标题音乐,感情上远不像贝尔格那样强烈夸张,但他却十分强调音乐风格中唯理性的一面。其有作品编号的作品只有31部,其中一半以上为声乐作品。他的创作大致分为三个时期。

早期(1907年以前)又称为"调性音乐时期",代表作有《帕萨卡里亚》(Op.1),这一时期他还创作了最初的11首作品。

中期(1908-1924)又称为"无调性音乐时期",代表作有《五首弦乐四重奏》(Op.5)、《六首大管与弦乐》(Op.6)、《四首小提琴与钢琴》(Op.7)、《为弦乐四重奏而作的六首小品》(Op.9)等。

晚期(1925-1945)又称为"十二音序列时期",代表作有《小型管弦乐队交响曲》(Op.21)、《三首歌曲》(Op.23)、《为九件乐器而写的协奏曲》(Op.24)、大合唱《眼神》(Op.26)、《钢琴变奏曲》(Op.27)、《弦乐四重奏》(Op.28)、《乐队变奏曲》(Op.30)、《第二大合唱》(Op.31)。

其音乐创作特点为:作品极为短小,最长的作品只有十分钟。乐曲常用"点描"手法,旋律大多由宽音程和不协和音程构成,力度通常为弱到极弱,休止符数量极多甚至超越音符。配器上,常用小型室内乐队,采用各种乐器的各种组合及奇特的音域,利用各种音色效果。韦伯恩的音乐语言抽象、理性、富有实验性,其音乐基本原则为简洁、精炼,其音乐结构是微型化的,预示了整体序列音乐的发展,在勋伯格的基础上走得更远,更加面向未来。

## 二、新古典主义音乐（Neo-classicism）

新古典主义是指两次世界大战之间出现的一个重要音乐流派。1920 年，意大利作曲家布索尼（Ferruccio Busoni, 1866-1924）发表了一封公开信《新的古典主义》。他在这封信中说道："我所理解的新古典主义，就是发扬、选择和运用以往的全部经验与成果，并把这些成果体现为坚实而优美的形式。"这封信实质上就是新古典主义的宣言书。新古典主义力图复兴古典主义和巴洛克时期的音乐风格，在音乐美学及内容上，反对表现主义和浪漫主义；形式上，力求均衡、完美、稳定，复兴巴洛克时期的体裁样式，如早期的组曲、托卡塔、大协奏曲、赋格、帕萨卡里亚、恰空等；手法上，提倡复调音乐，用线条织体代替浪漫主义的和弦织体，调性明确，避免使用瓦格纳的半音音阶，节奏多变，配器精炼。代表人物有斯特拉文斯基、兴德米特、法国六人团等。

斯特拉文斯基（Igor Stravinsky, 1882-1971）出生于彼得堡附近的澳拉宁鲍姆村庄。父亲为皇家歌剧院著名男低音歌唱家。9 岁学习钢琴，后考入彼得堡大学学习法律。20 岁师从里姆斯基－科萨科夫学习作曲。1909 年，其创作的《幻想谐谑曲》被俄罗斯芭蕾舞团经理佳季列夫赏识，从此改变了他的命运。在佳季列夫的委托下，斯特拉文斯基创作了三部舞剧音乐。1914 年第一次世界大战爆发时，他携妻子到瑞士避难，1920 年迁居法国，1925 年定居巴黎，1934 年入法国国籍。1939 年来到美国，应哈佛大学邀请，发表一系列演讲，后定居加利福尼亚，1945 年改入美国国籍。1962 年，80 岁的斯特拉文斯基回到阔别 48 年之久的祖国，几年后因健康问题回到美国。1971 年病逝于纽约，享年 89 岁。他的创作分为三个时期。

图 7-1　斯特拉文斯基

第一时期（1908-1919）又称"俄罗斯风格时期"，这一时期的代表作有三部舞剧《火鸟》《彼得鲁什卡》和《春之祭》。

第二时期（1920-1951）又称"新古典主义时期"。这一时期，他创作了一批具有古典主义风格的音乐，体裁丰富多样。代表作品有芭蕾舞剧《浦契涅拉》、歌剧《浪子生涯》、清唱剧《俄狄普斯王》、芭蕾舞剧《诗神阿波罗》等。

第三时期（1952-1971）又称为"序列主义时期"。这一时期的代表作有舞剧《阿贡》、合唱《哀歌》《安魂赞美诗》等。

斯特拉文斯基的创作特点为节奏上，突破了小节线和强弱交替规则的限制，使节奏多样化和复杂化，采用改变拍号、改变重音位置、重叠不同拍子等手段使节奏成为他的音乐创作中最有创造性及价值的部分；旋律上，常采用片段型，并不擅长旋律的写作；调性、和声上，常使用不协和和弦、非三度叠置和弦、大小同名三和弦，或采用复和弦形成多调性，有时调性模糊；配器上，常用不寻常的乐器组合，爱用管乐器，弦乐器运用较少。斯特拉文斯基是一个不断否定自己、不断创新的音乐大师，风格的多样性是他一生的追求。从美学角度看，他所追求的"回到巴赫"，主要是指继承巴赫音

图 7-2　兴德米特

乐中所体现出的音乐结构逻辑,但他的音乐理念在本质上还是反传统的。因此,其作品在旋律、结构上体现出古典的特征,但在节奏、和声、配器、音色等方面都倾向于现代音乐的特征。

兴德米特(Paul Hindemith,1895-1963),德国作曲家、音乐理论家、中提琴演奏家,生于法兰克福附近的哈瑙,13岁时为生计所迫,在咖啡馆拉小提琴。后来在剧院乐队、伴舞乐队从事演奏工作,同时进入音乐学院学习,1915年任法兰克福歌剧院首席乐师,1921年在阿玛尔弦乐四重奏乐团任中提琴手,1927年在柏林音乐学院高等学校任教授。纳粹上台后,兴德米特的作品遭禁演,他被迫流亡,先后客居英国、土耳其。1935年任教于安卡拉音乐学院,在那里建立了一套西方式的音乐教育制度。1940年至1950年,先后在美国耶鲁大学、瑞士苏黎世大学从事作曲教学。1951年获联邦德国授予的巴赫奖,1955年获西贝柳斯奖,1963年逝世于法兰克福。兴德米特的创作主要分为三个时期。

早期(1918-1923)又称"探索与实践时期",代表作品有《第二弦乐四重奏》《第三弦乐四重奏》《室内乐队曲》《小型室内乐(木管五重奏)》、小提琴与钢琴奏鸣曲、歌剧《凶杀,女人的希望》等。

中期(1924-1933)又称"新古典主义时期",代表作品有《调性游戏》《室内乐队曲》《乐队协奏曲》等。

晚期(1934-1963)又称为"综合创作时期",代表作品有歌剧《画家马蒂斯》(后改成三乐章的交响曲)、组曲《韦伯主题交响变奏曲》、歌剧及同名交响曲《世界的和谐》,晚年还创作了歌剧《长长的圣诞晚餐》以及应联合国教科文组织委托而写的康塔塔《像天使般飞速行进》。

兴德米特的创作特征为坚持调性音乐的创作原则,极力反对勋伯格的十二音体系音乐,并丰富了传统的和声与调性,从而形成自己独有的风格,但同时他也认识到调性功能和声及大小调体系所固有的局限性,并试图通过调性扩张使他的创作更加自由;常采用对位写法,并创立了线性复调写法;常用巴洛克时期的形式与体裁,爱写卡农、赋格、室内奏鸣曲及套曲、变奏曲等。

总体来说,兴德米特的音乐创作视J.S.巴赫为典范,追求庄严、沉稳、客观、冷静的风格特点,大部分作品均衡、和谐,很少将个人情感表现在作品中。他引领了德国古典主义音乐在20世纪的复兴。

## 三、法国六人团(Les Six)

法国六人团(Les Six)指20世纪20年代出现的一个音乐流派,该流派成员分别是:路易·迪雷(Louis Durey,1888-1979)、阿尔蒂尔·奥涅格(Arthur Honegger,1892-1955)、达律斯·米约

图 7-3　法国六人团

（Darius Milhaud，1892-1974）、热尔梅娜·塔耶芙尔（Germaine Tailleferre，1892-1983）、弗朗西斯·普朗克（Francis Poulenc，1899-1963）、乔治·奥里克（Georges Auric，1899-1983）。他们均师从于埃里克·萨蒂。在创作风格上，他们大多倾向于新古典主义，旋律优雅、结构明晰，反对印象主义音乐和瓦格纳的音乐。"六人团"这一称呼最初由法国音乐评论家科莱提出，六人团主要活动时间为20世纪20年代初，不久六人因创作理念不同而分道扬镳。他们的主要代表作品有米约的芭蕾舞配乐《屋顶上的公牛》，奥涅格的管弦乐《太平洋231号》，普朗克的歌剧《人声》。

## 四、新民族主义音乐（New Nationalistic Music）

20世纪民族主义音乐与19世纪民族主义音乐都使用民间素材，或从民间音乐中汲取滋养，从而为发扬本民族音乐文化做出贡献。但20世纪的民族主义音乐还致力于在民间音乐中，融入现代音乐流派的元素，形成鲜明的作品风格特点，开拓与发掘本民族音乐自身的独特性。作曲家不再局限于"将民间音乐吸收在传统的风格中，而是利用民间乐汇创造新的风格"[1]。20世纪民族主义音乐的代表作曲家有匈牙利的巴托克、科达伊（Zoltán Kodály，1882-1967），捷克的亚纳切克，波兰的希曼诺夫斯基（Karol Szymanowsky，1882-1937）、卢托斯拉夫斯基（Witold Lutosławski，1913-1994），罗马尼亚的埃乃斯库（Georges Enescu，1881-1955），西班牙的法雅（Manuel de Falla，1876-1946），英国的沃安·威廉斯、霍尔斯特（Gustav Holst，1874-1934），美国的艾夫斯（Charles Ives，1874-1954）、科普兰（Aaron Copland，1900-1990）、哈里斯（Roy Harris，1898-1979）、格什温（George Gershwin，1898-1937），巴西的维拉-洛勃斯（Heitor Villa-Lobos，1887-1959），墨西哥的查维斯（Carlos Chávez，1899-1978），阿根廷的希纳斯特拉（Alberto Ginastera，1916-1983）等。

巴托克（Béla Bartók，1881-1945）生于匈牙利。父亲是一位农校校长，母亲会弹钢琴。八岁父亲去世，早期跟随母亲学习音乐。18岁考入布达佩斯音乐学院，主修钢琴与作曲。早期创作受李斯特和理查德·施特劳斯的影响，1905年开始从事民间音乐的研究，他的研究对他的创作产生了重大影响。1907年任布达佩斯音乐学院钢琴教授。二战期间反对法西斯主义，1940年迁居美国。最后几年过着隐居的生活，经济窘迫且患有白血病，1945年逝世。1955年世界和平理事会授予他国际和平奖，1988年他的骨灰被运回祖国。他的创作分为四个阶段。

图7-4 巴托克

第一时期（1899-1907）：代表作品有交响诗《科苏特》等。

第二时期（1908-1926）：代表作品有歌剧《风流公爵的城堡》、舞剧《木刻王子》、室内乐《弦乐四重奏第二号》《小提琴钢琴奏鸣曲第一号》《小提琴钢琴奏鸣曲第二号》，钢琴作品《两首罗马尼亚舞曲》《猛烈的快板》《组曲》等。

第三时期（1927-1937）：代表作品有钢琴教材《小宇宙》，乐队作品《第二钢琴协奏曲》《两架

---

[1] [美]唐纳德·杰·格劳特，劳德·帕利斯卡. 西方音乐史[M]. 余志刚，译. 北京：人民音乐出版社，2010.

钢琴与打击乐器的奏鸣曲》《小提琴协奏曲》,室内乐《弦乐四重奏》(第3、4、5号)等。

第四时期(1938-1945):代表作品有室内乐《弦乐四重奏》(第六号),乐队作品《管弦乐队协奏曲》《钢琴协奏曲第三号》《中提琴协奏曲》(未完成)等。

巴托克是一位民俗学家、民族音乐学家,一生都在收集、整理、研究民间音乐,其收集的民歌达九千余首,著有民间音乐论著五部,对民族音乐学的发展做出了重大贡献。他是伟大的钢琴教育家,在布达佩斯教授钢琴长达27年,培养了一大批音乐家,特别是他的钢琴教材《小宇宙》为探索钢琴教材的民族化道路做出了重大贡献。他是20世纪民族乐派伟大的作曲家,他在挖掘匈牙利民歌的基础上,总结出一系列的民族音乐语汇,他的作品在调式调性和旋律节奏上都不同于前人。

图7-5 亚纳切克

亚纳切克(Leoš Janáček,1854-1928)出身于捷克一个教师家庭,11岁曾参加布尔诺教会唱诗班,1874到1880年间在布拉格风琴学校和维也纳音乐学院学习,后定居布尔诺,并在师范学校任教。在该校校长的影响下,开始收集摩拉维亚民歌,并进行编曲及出版工作。1881年,他曾创办布尔诺风琴学校,为培养摩拉维亚民族音乐人才做出了贡献。1904年,他的歌剧《耶努发》在布尔诺上演并获得成功。1916到1928年间,亚纳切克除了进行创作外,还从事音乐教育和社会音乐活动,曾任布拉格音乐学院教授、捷克科学院院士、摩拉维亚作曲协会主席等。1928年因肺炎去世。

亚纳切克的主要作品有:歌剧九部,这是体现其最高成就的领域,其中代表性的有《耶努发》(又名《养女》)、《布鲁切克先生月球漫游记》《卡佳·卡巴诺娃》《死屋》等;交响乐11部,最具代表性的是交响诗《卖艺人的孩子》;管弦乐作品多部,代表作品有《小提琴协奏曲》;室内乐十部,以及其他钢琴、声乐、民歌作品多部;专著《戏剧中特殊语言的旋律线条》《民歌的节奏》和《论音乐创作中的心理发展》。

其音乐风格特点有:旋律上,具有口语式特点、抒情性风格及动力性风格,将捷克语言的发声特点融入到旋律之中,带有典型的斯拉夫民族情调的忧伤、哀怨及深情;乐曲短小精炼,充满极强的暴力性,具体表现为节奏的紧张和旋律的精炼。调式上,常采用教会调式、五声调式、六声调式、双重调式等。和声上,常使用分裂和弦,即在三和弦任何一个音上附加一个小二度,或使用二度叠置和弦(即采用五个大二度叠置)、四度叠置和弦、连续七和弦等。节奏上,以捷克民族语言中的节奏为基础,用对称式节奏、非严格对称节奏等来改变节奏中的重音结构。结构上,一般采用多段体再现曲式,其中贯穿了对比和变奏。

总的来说,亚纳切克的创作主要构建在捷克民族民间技法、欧洲传统技法以及现代风格技法的基础上而形成,为欧洲音乐注入了一股清新的异国之风。

沃安·威廉斯(Ralph Vaughan Williams,1872-1958)是英国20世纪民族音乐代表人物之一,作曲家、指挥家和管风琴演奏家。他出身于英国一个牧师家庭,曾就学于剑桥大学皇家音乐学院,

并获得音乐博士学位。1902 年开始采集英国民歌,1906 年编辑《英国赞美诗集》,1908 年在巴黎师从拉威尔。1919 年至 1940 年间任英国皇家音乐学院作曲教授。20 世纪初,加入了民歌协会,积极收集和研究民间音乐,在采集和研究过程中,他发现民间音乐的许多特色与自己的音乐追求存在着天然的亲缘关系,这就更加增强了他开创属于自己的民族音乐道路的决心。

沃安·威廉斯一生创作的音乐作品数量可观,几乎涉足了所有音乐体裁,包括交响乐九部,代表作品有《伦敦交响曲》《田园交响曲》《大海交响曲》和《南极交响曲》等;乐队作品有《诺福克狂想曲》《钢琴协奏曲》《双簧管协奏曲》、军乐队组曲《英国民歌》《绿袖子幻想曲》;歌剧《牲口贩子》《快乐的牧羊人》《骑马下海人》《毒吻》《天路历程》等;芭蕾舞剧《老国王科尔》、假面剧《新婚日》等;合唱与乐队作品《向着未知的领域》《给我们安宁》《牛津悲歌》《四季民歌》等;还有其他声乐、室内乐、钢琴、管风琴作品,及电影音乐等。他还出版了理论著作《民族音乐论》和《对贝多芬合唱交响曲的几点想法》。

图 7-6　沃安·威廉斯

其音乐风格特点为:他的创作植根于民歌,惯用民歌原则来发展乐思及结构,这一点在他的作品结构和音乐素材运用上尤为明显,常用民间声乐式的旋律与对位;调式调性上,常用各种民间调式及教会调式,调性明晰;和声上,和声质朴,不喜欢瓦格纳和声的厚重和德彪西的华丽风格;节奏上,缺乏大的变化;结构上,常在小型民歌的基础上建立起大型的曲式。总之,其音乐从不以惊人的音响取胜,而是以内在、朴素、和谐等特点闻名。

### 五、十二音序列音乐(Twelve-tone Serial Music)

十二音序列是一种作曲技法,产生于 20 世纪初,指作曲家预先设置 12 个半音的基本音列(basic serial,缩写为 BS 或 B),并以原型(prime,缩写为 P)及其三种变形——逆行(retrograde,缩写为 R)、倒影(inversion,缩写为 I)、逆行倒影(retrograde-inversion,缩写为 RI)作为基本手法进行创作。这些音列通过音高移位(每个音列都有 48 个关系密切的音高序列)、节奏变化等方式展开。其基本原则是:取消传统大小调体系音级的功能性,12 个半音地位平等。

具体创作中遵循下列规则:①每一个音必须在其余 11 个音都出现之后方可重复,防止强调某一个音,但允许震音、波音、辅助音的短暂重复;②避免三和弦进行,以免引起调性感;③四度、五度音程,三全音音程尽可能只用一次;④在序列中不过多地使用相同的音程。十二音序列音乐的代表人物有勋伯格、贝尔格及韦伯恩。以勋伯格《第四弦乐四重奏》为例,其中使用了序列的四种排列形式 P、I、R、RI。

♪ 谱例 7-1　勋伯格《第四弦乐四重奏》中序列的原型及三种变形

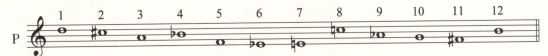

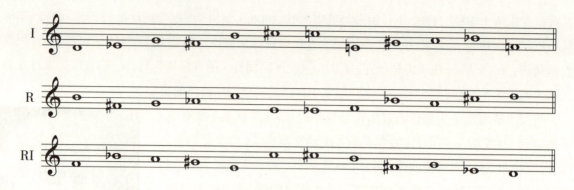

表 7-1 勋伯格《第四弦乐四重奏》中 48 种序列的变体

| | P→ | | | | | | | | | | | ←R | |
|---|---|---|---|---|---|---|---|---|---|---|---|---|---|
| I↓ | D | ♯C | A | ♭B | F | ♭E | E | C | ♭A | G | ♯F | B | I |
| | ♭E | D | ♭B | B | ♯F | E | F | ♯C | A | ♭A | G | C | |
| | G | ♯F | D | ♭E | ♭B | ♭A | A | F | ♯C | C | B | E | |
| | ♯F | F | ♯C | D | A | G | ♯G | E | C | B | ♭B | ♭E | |
| | B | ♭B | ♯F | G | D | C | ♯C | A | F | E | ♭E | ♭A | |
| | ♯C | C | ♯G | A | E | D | ♭D | B | G | ♯F | F | ♭B | |
| | C | B | G | ♭A | ♭E | ♭D | D | ♭B | ♭G | F | E | A | |
| | E | ♯D | B | C | ♯G | ♯F | ♯F | D | ♭B | A | ♯G | ♯C | |
| | ♯G | G | ♭E | E | B | A | ♭B | ♯F | D | ♯C | C | F | |
| | A | ♯G | E | F | C | ♭B | B | G | ♭E | D | ♯C | ♯F | |
| | ♭B | A | F | ♯F | ♯C | B | C | ♯G | E | ♭E | D | G | |
| RI | F | E | C | ♯C | G | ♯F | G | ♭E | B | ♭B | A | D | RI |
| | P→ | | | | | | | | | | | ←R | |

## 六、微分音乐（Microtonal Music）

微分音乐指运用小于半音的微音程创作的作品。此类做法最早在古希腊时期便已出现，在 20 世纪再次被作曲家们关注。

20 世纪初，墨西哥作曲家卡里洛（J. Carrillo, 1875-1965）发明了"8 分音琴""16 分音琴"，他用 1/4 音、1/8 音和 1/16 音创作的《幻想奏鸣曲》和美国作曲家艾夫斯的作品《1/4 音弦乐合奏》等都是早期微分音的代表性作品。

微分音乐重要代表人物是捷克作曲家哈巴（Alois Hába, 1893-1973），他曾入布拉格音乐学院师从捷克作曲家诺瓦克（Vítězslav Novák, 1870-1949），后又随奥地利作曲家施雷克尔（Franz Schreker, 1878-1934）学习。他最早使用微分音的成熟作品是《第三弦乐四重奏》，随后，又创作了大量微分音作品，主要是 1/4 音和 1/6 音的作品，包括钢琴音乐、弦乐四重奏及歌剧。1924 年，哈

巴在布拉格音乐学院创建了微分音音乐系,从事教学,并以他为中心形成了一个捷克微分音学派。他最著名的作品是歌剧《母亲》,共十场,是他根据捷克摩拉维亚一个村子里的生活素材自编剧本所写的,采用 1/4 音体系,于 1931 年首次在德国演出,采用了由捷克及德国乐器公司特制的可以演奏 1/4 音的钢琴、风琴、小号和单簧管等乐器。

20 世纪 20 年代之后,不断有音乐家对微分音乐进行探索与实验,如布列兹(Pierre Boulez, 1925—2016)、施托克豪森(Karlheinz Stockhausen, 1928—2007)、彭德雷茨基(Krzysztof Penderecki, 1933—2020)等都写作过微分音作品,彭德雷茨基还创造了 1/4 音的记谱法来记录微分音乐。

## 历史聚焦——传统音乐技法的突破

### 一、旋律

了解 20 世纪非调性音乐的关键之一就在于对旋律的理解。进入 20 世纪后,人们对于旋律这一概念的理解一直在变化,我们所认为的现代旋律刺耳、难听、污浊、粗鄙,这些都是对认知新事物所产生的偏见,因此,对 20 世纪旋律进行理性分析是非常有必要的。

20 世纪的作曲家如兴德米特、巴托克、布列兹等所创作的旋律都有其特点以及个性,我们通过作品中的主题旋律——进行分析。

兴德米特的旋律主题中经常出现大音程的跳进,如谱例 7-2。作品由五度跳进开始,紧接着出现了大九度音程的跳进。

♪ 谱例 7-2 兴德米特《第八赋格曲》主题

然而也有部分作曲家采用小跨度的旋律进行,如巴托克的旋律(谱例 7-3)。该作品音域仅为纯五度,最大的音程是小三度,其中的现代风格元素主要体现为半音阶体系的运用。

♪ 谱例 7-3 巴托克《为弦乐器、打击乐器和钢片琴写的音乐》第一乐章(节选)

这种现象不仅存在于器乐作品中,同时也存在于声乐作品中。以布列兹的作品(谱例 7-4)为例,首先,长笛部分有三个八度的广大音域(它的绝大部分都落在两个小节内)以及占压倒优势的

跳进，尤其是那些大跳音程，远超过小音程的进行。声乐部分音域不如长笛部分宽，但同样是跳跃的，因而演唱难度较高。两个部分的音高材料都取自半音音阶并采用了非传统的节奏技术；使用的表情记号（力度、发声法）也都多于更早的传统风格的音乐，这不仅是作曲家对于旋律要求严格的体现，而且确实能提升作品的整体效果。

♪ 谱例7-4 布列兹《没有主人的锤子》第三乐章（1-15小节）

从布列兹、巴托克、兴德米特的作品中可以看到,20世纪作曲家有一个重要的倾向,即很少创作抒情性、歌唱性的旋律,他们的创作以有棱角的大跳、零碎的旋律进行为主,限制情绪波动。但仍然有部分作曲家忠于传统的抒情性旋律,如格什温、汉森等。

沃尔顿的《小提琴协奏曲》开头的主题(谱例7-5),是20世纪作品中绵长而流畅的抒情性传统旋律的典型例子。这条旋律包含了许多20世纪旋律的跳跃特点,然而它隐含的三和弦式和声、明确的调性(具有一些调式风味),尤其是它的表现类型,都明显反映出浪漫主义的而不是现代的音乐特征。一些更近期的作曲家重新对传统的旋律体系产生了兴趣,他们或者从早期音乐中摘引旋律,或者创作新的、更具抒情性的旋律。这两个方面都将在后面的章节讨论。

♪ 谱例7-5 沃尔顿《小提琴协奏曲》第一乐章(1-12小节)

最后,应该认识到,20世纪的音乐似乎较少关注旋律。如果说许多调性音乐是主调性的,那么20世纪的作曲技巧则更多地侧重于音乐的其他方面,比如节奏、织体和音色。当然作曲家仍然在使用创作旋律的传统方法,并且20世纪的许多旋律确实体现了这些方法的运用。这里所关注的并不是20世纪的旋律有如此多的传统元素,而是那些使它们有别于以往的音乐的方面。尽管20世纪的旋律风格零散破碎,造成概括的困难,但从中仍可看出一些共同的特征,如音域宽、更具跳跃性、更多运用半音、较少歌唱性、节奏打破传统难以预料、更多运用表情记号、避免传统和声的暗示、较少运用规则的句子结构、动机采用音级细胞、常用十二音旋律,以及较少强调旋律。可以说20世纪的旋律形态呈现出多元化的风格特征。

## 二、节奏

20世纪音乐有别于调性时期的音乐的原因之一就是它对节奏的偏好,作曲家开始像关注音高一样关注节奏。在调性音乐中,绝大部分乐句都建立在规则的节拍之上,但这种规律性也常常被不规则的节奏组合或节拍与节奏之间的冲突所抵消。例如,非对称的乐句(如由5个或7个小节,或4+5个小节的组合所构成)形成一种节奏不规整的律动,而拍子的不规则划分(三连音、五连音等)也会形成同样的感觉。其他类型的节奏不规则性一方面可以形成节拍与节奏之间的冲突,另一方面又建立起实际可感知的节奏。这种不规则节奏类型主要由切分音和赫米奥拉比例①构成。所有

---

① 原文:Hemiola,指三拍子和二拍子的并置或相互作用。

这些节拍和节奏的不规律性在调性音乐中经常可以找到，如在莫扎特、贝多芬、舒曼、勃拉姆斯等作曲家的音乐中。

在 20 世纪后调性作曲家所喜爱的不规律性节奏与节拍中，切分音、赫米奥拉比例以及不规则或非对称乐句结构更加常见，但 20 世纪作曲家在创造以节拍与节奏尖锐的冲突性和不规则性为特点的复杂音乐织体时，早已突破了这些技术的范围。

非对称的或附加的节拍是 20 世纪作曲家偏好的形式，特别是由两种或多种节拍单元的组合形成的非对称节奏。这种节拍包括 5/8、7/8、11/8 等。如 5/8 拍有 3+2 或 2+3 两种节拍结合的可能性。它们不规则、非对称性的节拍模式造成了一种不均等和不规律的感觉。20 世纪作曲家更加强调这种附加节拍的不规则性，如巴托克《第五弦乐四重奏》的片段（谱例 7-6）中，第一小提琴的 10/8 拍是由 3+2+2+3 的节拍结合构成的，而第二小提琴的 10/8 拍通过另外一种不同组合方式，即 2+3+3+2 构成，两者形成了冲突。

♪ 谱例 7-6 巴托克《第五弦乐四重奏》

变节拍（或混合节拍）是后调性音乐中广为应用的一种方法，特别是 20 世纪早期斯特拉文斯基的作品中大量运用这种手法，如他的《婚礼》第三幕（谱例 7-7）开始两小节为 3/4 拍，之后每一小节都在变换节拍。这段音乐涉及单拍子、复拍子、对称的拍子和非对称拍子，所有这些节拍都以八分音符律动为基础，而这个律动成为整段音乐节奏中的统一因素。

♪ 谱例 7-7 斯特拉文斯基《婚礼》第三幕，排练号 27–29（钢琴 I 演奏）

不规则的节奏组合，往往通过不规则的重音模式或者是对称的或非对称的节奏型来造成不规则的感觉。虽然不是每一小节都有所不同，但音乐的节拍确实是不断变换的。谱例 7-8 是选自巴托克《第一钢琴协奏曲》的一个片段，只需要关注两个小提琴声部，可以发现重音模式并没

有与节拍的细分相对应,而是构成了一种完全不规则的组合:2+[5+3+5+4+4]+6。另一方面,中提琴和大提琴声部也有自己不规则的重音模式,它们构成了一种不同于小提琴声部的节奏组合:[5+3+5+4+4]+4+7。在以上所列节奏细分中,括号内的数字表示 5+3+5+4+4 模式的开始,中提琴和大提琴声部与小提琴声部相同的组合构成了节奏上的卡农。这段音乐中的拍号只不过是一种标记工具,是对各声部间不规则节奏组合复杂的相互交织地一种简单的表示方法。

♪ 谱例 7-8 巴托克《第一钢琴协奏曲》第一乐章

复合节拍指不止一种节拍同时呈现。巴托克《第二弦乐四重奏》的一个复合节拍的片段(谱例 7-9)中,标记着两种不同的、同时发声的节拍(6/4 和 4/4)。不同节拍中小节的长度是相同的,所以我们听到了六个四分音符对四个四分音符(或三个对两个),这就是赫米奥拉比例。

♪ 谱例 7-9 巴托克《第二弦乐四重奏》第二乐章

谱例 7-10 是一个更为复杂的复合节拍。在艾夫斯《7月4日》的乐队谱中,我们可以看到两组乐器,每组都以不同的节拍为特征。一组乐器由打击乐组成(定音鼓、钹、大鼓和木琴),其节拍始终标记为 4/4。此片段中木琴声部引用了两段爱尔兰舞曲音调:第 86-87 小节是"加里欧文",第 88-90 小节是"圣帕特里克节"。谱例中的另一组乐器由长笛、小提琴、大提琴和低音提琴组成,开始也是 4/4 拍,但之后就持续在 4/4 拍和 7/8 拍之间交替,由此形成两个乐器组间节拍不同步的音响效果。这个片段中大提琴和长笛以模仿和展开"哥伦比亚,大海上的明珠"的材料为特征。总的来说,这段音乐展示了不同节拍的小节和长度不同的复合节拍。

♪ 谱例 7-10 艾夫斯《7月4日》(86—91 小节，缩谱)

## 三、调式调性

20 世纪音乐家在音阶结构的创作上实现了创新，但是他们并没有完全抛弃调性时期的音阶结构，而是在一定程度上有所沿用，但无论是继承发展还是创新，20 世纪音乐的音阶对于习惯于传统大小调音阶体系的听众来说都是比较陌生的。想要在 20 世纪的作品中找一首只用一种音阶创作的作品是很难的，大多数情况是作品中有几个小节使用相同的特定音阶，或者音乐中只包含少数几个暗示这一音阶的音。以下按照音阶中音的数量来对 20 世纪的音阶进行简要的概述。

### 1. 五声音阶

五声音阶是指所有用五个音构成的音阶，但是常规情况下听到的五声音阶都是无半音的五声音阶，只出现了大二度与小三度，并且五声音阶中的任何音都可以作为主音，因此，五个音分别对应的五个"调式"是通用的。五声音阶常常带有东方音乐的韵味，但却时常在东方之外的地方出现，特别是出现在当地的民歌与儿童歌曲之中。如巴托克的《蓝胡子公爵的城堡》（谱例 7-11）中就用大三和弦为一个五声旋律组织和声，每次都把旋律音当作三和弦的根音。

♪ 谱例 7-11 巴托克《蓝胡子公爵的城堡》（钢琴缩谱）

## 2. 六声音阶

六声音阶是由六个音或音符（每个八度）组成的音阶，其中完全由大二度构成的音阶中所有音之间的音程都是全音。六声音阶经常与印象主义联系在一起，其他流派的音乐家也有所使用，其特点就是在旋律与和声两个方面都比五声音阶更加有限，大小三和弦都不可能出现，唯一可以使用的七和弦是降五音或升五音的属七和弦。在整个音列中只允许有两个全音音阶，其他的都是这两个全音音阶的移调或者模进，如谱例 7-12、谱例 7-13 所示。

♪ 谱例 7-12 全音音阶

♪ 谱例 7-13 杜卡斯（Dukas）《阿丽安与蓝胡子》第三幕

## 3. 七声音阶

### （1）自然音调式

20 世纪早期一些作曲家回归到调式音阶的使用之中，自然音调式七声音阶可以分为大调式模式与小调式调式模式。

表 7-2 大调式模式和小调式模式

| | | |
|---|---|---|
| 大调式模式 | | |
| 利地亚调式 | Lydian | 与大调一样但升高四音 |
| 混合利地亚调式 | Mixolydian | 与大调一样但降低七音 |
| 小调式模式 | | |
| 爱奥利亚调式 | Aeolian | 与自然小调一样 |
| 多里亚调式 | Dorian | 与自然小调一样但升高六音 |
| 弗里吉亚调式 | Phrygian | 与自然小调一样但降低二音 |
| 洛克利亚调式 | Locrian | 与自然小调一样但降低二音和五音 |

根据自然音调式的实际音响效果,可以发现爱奥利亚调式与洛克利亚调式运用较少,爱奥利亚调式实际效果与大调式音阶相似,而洛克利亚调式缺乏协和的主三和弦,但偶尔也有作曲家使用,例如肖斯塔科维奇的《第十弦乐四重奏》第二乐章的开头部分清晰地使用了洛克利亚调式。

谱例 7-14 是德彪西的作品,运用了建立在 G 音上的弗里吉亚调式,这里作曲家采用了传统的 g 小调的调号。值得关注的是中提琴声部的导音升 F 属于调式音乐中的非调式音,这种非调式音的应用在 20 世纪非常普遍。

♪ 谱例 7-14 德彪西《弦乐四重奏》第一乐章(1-3 小节)

(2)其他七声音阶

还有很多其他的七声音阶都是可能的,虽然没有像自然调式那样经常使用,但它们都完全使用大小二度,然而没有一个与自然音调式相同,谱例 7-15 这两个音阶体系加上以上所提到的自然音调式体系,穷尽了七声音阶只使用大小二度音程的所有可能。德彪西在《快乐岛》(谱例 7-16)的前 3 小节中短暂地使用了 C 音的这一音阶。然后 G 和 A 音在第 4 小节被降 A 所代替,导致形成了一个全音音阶。有些七声音阶使用了一个或更多的增二度,和声小调音阶就是一个大家所熟悉的例子。

♪ 谱例 7-15 两个七声音阶体系

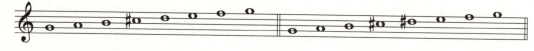

♪ 谱例 7-16 德彪西《快乐岛》(45-48 小节)

### 4. 八声音阶

八声音阶与五声音阶的意义相似，它是由大小二度音程交替构成的音阶，因此也称之为全音—半音音阶或减音阶，这里指任何两个非等音的减七和弦相结合而产生的八声音阶。这种音阶只有两种调式，一种用大二度开始，另一种用小二度开始。

♪ 谱例 7-17 八声音阶

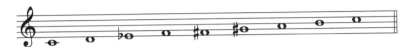

谱例 7-18 是斯特拉文斯基《俄狄浦斯王》的片段，可以看到在 B 和升 C 音上的减七和弦，可以解释前 6.5 个小节的所有音高材料。大管奏出的还原 C 开始了回到自然音材料的离调。

♪ 谱例 7-18 斯特拉文斯基《俄狄浦斯王》片段

### 5. 半音音阶

20 世纪的音乐段落几乎运用了所有半音音阶中的音，在一些情况下只有半音旋律，或者有时候兼具另一种旋律。如谱例 7-19 中，兴德米特在作品的 1-5 小节中运用了一个由 18 个音组成的旋律进行，其中只省略了音级 d。旋律开始在 F 调上，终止在 A 调上，明显是有调性的。

♪ 谱例 7-19 兴德米特《长号与钢琴奏鸣曲》第一乐章（1-5 小节，长号声部）

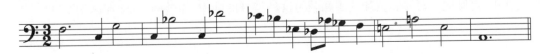

#### 6. 微分音音阶

在现代音乐技法中,微分音意味着比小二度还小的音程。其最早在古希腊人的音乐中已使用,并被当时的理论家精确地标记出来。后来,微分音就像自然音调式,被20世纪的作曲家重新发现,并且用各种各样的方法来创新地使用它们。虽然20世纪音乐作品中,在绝大多数情况下使用的微分音是四分之一音,即一个小二度音程的一半,但其他微分音音程也被使用过。

哈巴发明了四个新的临时音,其中两个在谱例7-20中出现。一个像带杆的重音记号,意味着这个音要升高四分之一,而另外一个看起来像一个不完整的降记号,意味着这个音要降低四分之一。

♪ 谱例7-20 哈巴《独奏小提琴的幻想曲》

### 四、和声

#### 1. 二度和弦

二度和弦是由大二度或小二度或大小二度结合而构成的音响结构。最常见的是一个二度和弦的音都彼此紧密地排列在一起,这种二度和弦的排列常用"音群""音簇"或者"音束"来命名。如艾夫斯的《第二钢琴奏鸣曲》(谱例7-21)中就出现了按音簇发声的二度和弦。

♪ 谱例7-21 艾夫斯《第二钢琴奏鸣曲》第二乐章

#### 2. 三度和弦

(1)常规的三度叠置和弦

常规的三度叠置和弦虽然在20世纪已经不占优势,但却是20世纪音乐中重要的和声语汇的一部分。从理论上说,任何自然音的三度叠置和弦在它的根音被重复之前都可以增叠到十三和弦;但在实践中,更倾向于对属和弦和从属和弦做这种特殊的处理,如谱例7-22和谱例7-23。

♪ 谱例 7-22 自然音十三和弦

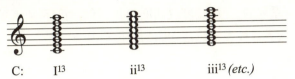

♪ 谱例 7-23 属变和弦

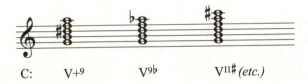

（2）带分裂和弦音的三度叠置和弦

带分裂和弦音的三度叠置和弦是指把一个或更多由和弦音分列出来的小二度音加到和弦上而形成的一种特殊的附加音和弦。一般是分裂三音的三和弦和七和弦，但也有分裂根音、五音和七音的情况。在谱例 7-25 中德彪西使用了一个降 D7 来突出作品西班牙风格，这里分裂的三音降 F 被当作一个增九音（还原 E）。

♪ 谱例 7-24 带分裂和弦音的三度叠置和弦

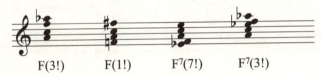

♪ 谱例 7-25 德彪西《前奏曲》第二集第三首（9-12 小节）

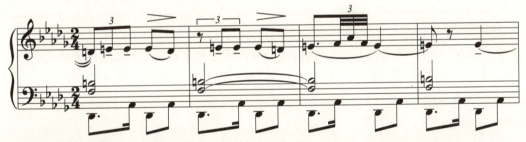

### 3. 四度和五度和弦

四度和弦有三个或三个以上的音级，有时可以省略四度或五度和弦的一个音而不影响它的特征。五度和弦与四度和弦的做法相同，但五度和弦有更加开放和稳定的音响效果，同时，每个和弦音也占更多的纵向空间（如谱例 7-26）。

♪ 谱例 7-26 四度和五度和弦

#### 4. 混合音程和弦

混合音程和弦并非一系列的二度、三度或四度和弦,而是用两种或者更多这些音程类型所构成的一种更加复杂的和弦,这类音程类型包括它们的转位和混合形式。

♪ 谱例 7-27 混合音程和弦

谱例 7-28 中和弦几乎完全是四度和弦,但是琶音与声部进行使得对和弦的分析更加复杂了。可能的分析方案之一是将和声理解为谱面所标记出来的四个四度和弦。

♪ 谱例 7-28 科普兰《钢琴幻想曲》(1957, 20—24 小节)

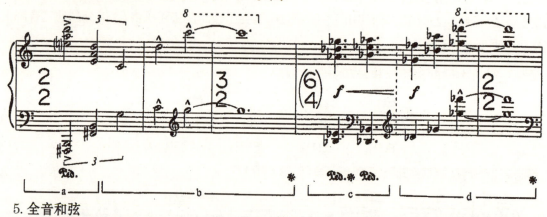

#### 5. 全音和弦

任何和弦的和弦音都来源于一个全音音阶,即构成一种全音和弦。当然传统调式中很少在大的段落内出现这种和弦,但是有些全音和弦会使人们联想到传统和弦,全音和弦通常很自然地出现在以全音音阶为基础的音乐中。

♪ 谱例 7-29 全音和弦

### 五、结构

传统风格的音乐中相对格式化的曲式轮廓,在 20 世纪以来的音乐作品中已逐渐得到变形发展,产生出新的结构。一方面,作曲家们对传统的曲式结构在原有的循环、变奏、再现、衍生等多方面的原则基础上进行了各种变化,由固有的曲式轮廓派生出不同的边缘性的曲式结构,或者派生出在不同意义上具有多种解释的结构手法。另一方面,西方传统曲式的三部性结构思维受到了根本性的挑战,作曲家依据音乐材料及其运用上的种种变革,发展出了开放性终止结构和收束与开放并存的终止结构。整体而言,20 世纪音乐在结构上呈现出以下几种类型。

### 1. 段分结构

20世纪的许多音乐作品都呈现标准的三部性结构模式,又有着各式各样的变化。如同回旋曲式那样不断返回的音乐结构,在20世纪依然很受欢迎。但作曲家有时只采用强调音色、力度、节奏、配器而不是音高的元素返回形式,或对其中的部分元素采取以分开方式返回的曲式。斯特拉文斯基的作品《士兵的故事》的最后一曲《魔鬼的胜利进行曲》体现出这种回旋曲式的设计模式。在这里,斯特拉文斯基不再依赖那些轮廓清晰独立的、分开的段落,而是将一个乐思融进另一个乐思之中,并且每当一个乐思返回时,便对它进行变体的发展。

| 小节 | 1–3 | 4–5 | 6–7 | 8–15 | 16–18 | 19–27 | 28–29 | 30–39 | 40–41 |
|---|---|---|---|---|---|---|---|---|---|
| 节奏动机 | A | B | C | B′ | A | B″ | A′ | B″ | C′ |
| 配器 | 合奏 | 小提琴、贝斯、长号 | 小提琴、圆号 | 小提琴、贝斯、长号、打击乐 | 合奏 | 小提琴、打击乐 | 合奏 | 小提琴、打击乐 | 圆号、大管、小提琴、打击乐、单簧管 |
| 力度 | ff | | | | | | | | |

图 7-7　斯特拉文斯基《魔鬼的胜利进行曲》的段分结构

### 2. 展开性结构

在传统音乐中,起着重要展开性作用的曲式结构是奏鸣曲式;对20世纪作曲家而言,奏鸣曲式仍然有着强大的吸引力,他们试图在非调性环境下发展奏鸣曲式,这类奏鸣曲式的作品中甚至没有传统调性体系中的对比因素。巴托克曾经创作了许多大型的作品,其乐章经常采用奏鸣曲式的设计或者某些他所独创的回旋奏鸣曲式的发展模式。他的《第五管弦乐四重奏》共分为五个乐章:快板—柔板—谐谑曲—行板—终曲。乐曲整体上采取了一种拱形结构,即第一乐章和第五乐章相互关联;第二乐章与第四乐章相互关联;第三乐章由谐谑曲—三声中部—谐谑曲三个段落组成,处于拱形结构的中央。巴托克在他的许多作品中都运用了这种模式,并且在创作相互联系和呈倒影关系的动机时,继续使用这种设计。《第五管弦乐四重奏》的第一乐章本身就呈拱形结构,呈示了整个四重奏的大部分材料,并且小规模地展示了五个乐章有机增长的结构。除了它的拱形结构外,第一乐章也是材料相互关联的一个综合体,具有奏鸣曲式的轮廓,有一个特殊的展开部,其中结合的基本材料几乎总在持续地增长与变化。再现部则完成了拱形的发展,表现为呈示部中各个音乐元素的逆行次序;除此之外,织体完全以倒影的形式出现。

图 7-8　巴托克《第五管弦乐四重奏》五个乐章之间的关系

### 3. 变奏结构

大部分现代音乐作品都运用变奏手法,变奏手法在20世纪作曲家的创作中有着不同的表现。传统音乐的变奏曲式呈现为主题与变奏的形式,或者采用某种帕萨卡里亚或恰空的手法。20世纪

的作曲家们仍然对这种形式保持着兴趣，一些作品中，某种长度的主题结构和乐句结构有时始终在一组变奏中准确地保持不变（如勋伯格《乐队变奏曲》）；在另一些作品中，总的乐句模式构成不变，同时不完整地保留任何因素（如巴托克的《小提琴协奏曲》第二乐章）。旋律线在变奏手法中依然是重要元素：旋律性低音音型的反复可以在布里顿、兴德米特和勋伯格等作曲家的帕萨卡里亚舞曲中找到，斯特拉文斯基音乐中的持续低音也采用了这一发展手法。序列手法也带有"变奏"的性质，某个元素（一种音高排列法）一直保留不变，而把其他许多元素加以变换。韦伯恩的《管弦乐变奏曲》是由一个主题和六次变奏所组成的，按韦伯恩的说法，这部作品采用了一种三部性曲式和奏鸣曲式相结合的形式呈现。该作品主题本身就是一个关联在一起的综合体，并且显示了几种与序列体系和动机展开有关的现代音乐的技法。

### 4. 开放式结构

20世纪中叶以来创作的音乐都表现出一种对结构的激进态度。作品朝着一个方向发展，走向某个高潮，并在演奏过程中允许创造、发展出一种有意义的、新的曲式技巧，这是一种开放式的、不确定性的动态音乐结构。这类作品不仅依赖于作曲家，也依赖于演奏者甚至是听众来完成作品的整体形态和结构。这些更为开放的手段在20世纪音乐作品中有着各式各样的表现。各种不同的偶然性手法都可以结合到创作中，例如利用骰子的滚动、针的坠落等来营造出十分独特的作品效果。演奏家演奏时可以选择他自己在某个时间长度中想要呈现的音高材料，或者把规定的音响单位在时间界限内加以扩展。这种手法要求演奏者更多地参与到作品之中，通常作曲家会对作品中的音乐元素加以控制，规定好演奏者需要在演奏中进行创造的部分。这是真正的"开放式"音乐结构的手法。这种手法常常围绕着由作曲家提供的某个音乐段落，每次演奏或聆听这首作品时，音乐段落都按不同的方式进行编排。厄尔莱·布朗1961年为18位演奏者的室内乐团创作的《实效曲式1》，共包含六页总谱，每页上都有四个或五个分开的"事件"（共有27个事件）。指挥可以从任何事件开始，并可按他所选择的事件对演奏者加以说明，然后演奏者再对布朗所规定的材料进行演奏。指挥家在创造他自己的宏观曲式时，必须尊重布朗对微观曲式的大部分指示。在每一段落之内，演奏者拥有有限的自由，例如他们有时可以选择起奏的方法和音响的时间布置。

从以上几种主要结构类型可以看出，20世纪的作曲家的曲式成形手段依赖于传统的设计，依赖于大量的展开和变奏手法、层化法和嵌入法，依赖于不具有明确结构形态的超音乐考虑，或基于主客体之间的相互作用。

## 🎵 历史叙事——基于传统音乐的创作

### 一、苏联

随着1917年世界上第一个无产阶级专政国家的建立，苏联音乐进入了一个新的发展阶段，在音乐领域取得了辉煌的成果，同时产生了一大批具有世界影响力的作曲家和一批艺术价值较高的音乐作品。但是，苏联音乐的发展道路不是平坦的，经历了一个与西方国家完全不同的曲折过程。

而这种曲折的过程与苏联共产党对文化事业的领导以及不同时期的政策实施紧密地联系在一起。苏联音乐大约经历了三个大的发展时期。

第一时期为1917年到1931年,称为"宽松时期"。这一时期苏联在经济政策、文化方面都较宽松,当时上演的曲目包含古典乐及现代乐,如勋伯格、贝尔格、兴德米特等作曲家的作品,甚至美国爵士乐也开始传入苏联。在音乐实践上,苏联音乐家也开启了对西方现代技法的探索,1922年成立了俄罗斯第一无指挥交响乐队(Persimfans),1923年成立了现代音乐协会和无产阶级音乐家协会。

第二时期为1932年到1953年,称为"紧缩时期"。1932年,苏共中央发布了一个决议,取消无产阶级音乐家协会,谴责西方古典主义音乐,确立了社会主义及现实主义创作的原则和方法,认为将"资产阶级形式主义"等同于"现代主义"背离了社会主义和现实主义的创作原则。

第三时期为1954年至苏联解体,称为解冻活跃时期。1958年,苏共中央以发表决议的形式纠正了过去决议的错误,为过去受到错误批判的作曲家和作品进行平反,音乐界的思想空前活跃起来,与西方的交流变得频繁,结束了自20世纪30年代以来与西方相隔绝的文化交流状态。此时,苏联音乐界对于西方现代音乐采取了一种从学术角度进行研究的客观态度,即便是对争议最多的十二音体系也不再回避,作曲家对西方现代音乐技法的创作尝试与实验已不再成为禁忌。

### (一)普罗科菲耶夫

谢尔盖·普罗科菲耶夫(Sergei Prokofiev, 1891-1953),苏联作曲家、钢琴家、指挥家。出身于一个农艺师家庭,母亲擅弹钢琴,五岁开始学习钢琴与作曲,1904年考取圣彼得堡音乐学院,师从利亚多夫学习作曲,师从里姆斯基-科萨科夫学习配器,师从叶西波娃学习钢琴,师从切列普宁学习指挥。1909年毕业于作曲班,1914年毕业于指挥及钢琴班。1918年,他经由日本到达美国,1923年至1933年在法国生活,1934年回到苏联,1953年去世。他的作品包括八部歌剧,八部舞剧,以及话剧与电影配乐;九部大合唱,七部交响曲,五部钢琴协奏曲,两部小提琴协奏曲,一部大提琴协奏曲,以及少量的室内乐和数量众多的钢琴曲及歌曲。他的创作分为三个时期。

#### 1. 创作早期(1908-1917)

这一时期他反对晚期浪漫主义的半音阶风格和过分雕饰的风格,代表作有《恶毒的建议》《讽刺》《短暂的景象》《托斯卡舞曲》《滑稽的演员》、歌剧《赌徒》《古典交响曲》。

图7-9 普罗科菲耶夫

《古典交响曲》清晰地体现出普罗科菲耶夫回归传统的创作特征。从整体上看这部作品中最能体现其古典特性的还是旋律的发展,从听觉上带给了听众重返维也纳时期的音响效果。就普罗科菲耶夫的创作动机来看,这部作品的所有主题材料都来源于贝多芬的交响乐,分别表现在音阶、八度的华彩片段、装饰音等方面。

其中,第一乐章的开头和第四乐章的结束部分,普罗科菲耶夫采取了琶音和音阶快速交替使用的发展手法,具有典型的古典主义特征。如谱例7-30所示,第一乐章中琶音在向上逐渐推进。

♪ 谱例 7-30 普罗科菲耶夫《古典交响曲》第一乐章（1-5 小节）

第一乐章连接部（谱例 7-31）中使用了三、六度的音程进行，更加悦耳和谐，在这部作品中呈现出了较为典雅、庄重的特色，这也是这一时期古典主义作曲家惯用的音程。此外，普罗科菲耶夫在乐曲中也多次使用八度的跳进进行，八度的大跳呈现出了诙谐的音响效果，在八度的不断推进之中具有一定的戏剧性效果。

♪ 谱例 7-31 第一乐章连接部（19-22 小节缩谱）

普罗科菲耶夫在作品中使用自己独特的旋律语言,创作出了既富于传统元素又具有自己特色的音乐,其中体现其回归传统作曲手法的有音阶、琶音以及主题动机的使用,但是在整部作品中又带有他自己浓郁的特色,包括八度跳进的运用以及调性的突然转折等。从创作技巧上来看,普罗科菲耶夫也在尝试使用一些非传统的旋律进行,这一点在《古典交响曲》中表现得也十分明显,他使用了传统音乐中的标准三和弦,但是并没有将三和弦与其他功能和弦连接在一起,所以也就没有了传统音乐中的功能性进行,这种新兴的创作手法表现出了传统与现代音乐的碰撞。

### 2. 创作中期(1918-1933)

1918年,普罗科菲耶夫离开自己的国家,来到了欧洲及美国。受到了很多其他音乐流派的影响,其音乐风格更加丰富,创作的作品更加具有多样性的同时也增加了许多难度。

这一时期普罗科菲耶夫的主要作品有1917年至1921年创作的《第三钢琴协奏曲》,这部作品具有浓郁的俄罗斯风格色彩;1918年创作的钢琴小品《老祖母的故事》;1923年创作的歌剧《三个橘子的爱情》,这部歌剧是普罗科菲耶夫为美国芝加哥歌剧院所创作的儿童喜歌剧,音乐风格十分欢快;1923年创作的《第五钢琴奏鸣曲》;1925年和1928年创作完成的《第二交响乐》和《第三交响乐》;1931年和1932年创作的《第四钢琴协奏曲》和《第五钢琴协奏曲》;1933年创作的电影配乐《基日中尉》,这部作品是普罗科菲耶夫第一次为电影创作的配乐作品。其间,普罗科菲耶夫曾回国并在各个地方进行旅游巡回演出。在欧洲的这十几年里,普罗科菲耶夫逐渐地意识到自己渴望回归祖国的迫切心情,并于1934年回归祖国苏联。

### 3. 创作晚期(1934-1953)

普罗科菲耶夫回国后的20年间是其创作的巅峰时刻,这一时期他创作的作品艺术特色更加鲜明。他回国后创作的作品多为本国的民族主义音乐,展现民族主义的精神色彩,在形式和风格上都具有多样性,有为群众所写的爱国主义歌曲、合唱,如《十月革命20周年纪念大合唱》;也有普及性作品,如《彼得与狼》;也有电影音乐《基耶少尉》,舞剧音乐《罗密欧与朱丽叶》《灰姑娘》,歌剧《战争与和平》,《小提琴协奏曲第二号》以及《第五交响曲》《第六交响曲》等。

其主要创作风格特征为:旋律上,具有朴素、歌唱性及抒情性的特点;节奏上,具有规整性,常用重复的简单的八分音符的固定音型来构成大的高潮;调性上,有稳定的调性,所用和弦也是三度构成的,对不协和音采取有节制的态度,但有时在个别作品中采用多调性;配器上,常用完整的交响乐队,同时对木管乐器特别感兴趣。

普罗科菲耶夫在创作中追求创新,包括新的音调、新的音乐材料等,但是他并不是单纯地想要放弃传统音乐的各种特点,而是在传统的基础之上进一步发展、创新、探索并且与时俱进。传统与创新的观念深刻地影响了普罗科菲耶夫的创作理念。普罗科菲耶夫的音乐发展道路更像是在西方传统音乐和俄罗斯传统音乐中间的第三条道路,所以他的创作既体现出了对古典主义的继承,又展现了20世纪音乐的崭新色彩。

## (二)肖斯塔科维奇

德米特里·肖斯塔科维奇(Dmitri Shostakovich,1906-1975),苏联20世纪最具代表性的作曲

图 7-10 肖斯塔科维奇

家之一,生于彼得格勒,9 岁开始学习钢琴,13 岁进入彼得格勒音乐学院学习,17 岁钢琴班毕业,19 岁作曲班毕业。1926 年公演其毕业作品《第一交响曲》,并一举成名,被认为是苏联作曲界的顶尖新秀。1936 年遭到苏联当局的公开批判,此后他用现实主义的创作手法创作了一些音乐作品并获得"斯大林奖"。1948 年苏共中央发表决议,再次对其音乐创作中的"形式主义"进行批判;1958 年,苏共中央决议撤销对其"形式主义"的批判,恢复其名誉。1966 年,在祝贺他六十大寿时,苏联当局展开了热烈的庆祝活动,拍摄纪录片《肖斯塔科维奇传》并授予他音乐界前所未有的"社会主义劳动英雄称号"。

肖斯塔科维奇的主要作品有 15 部交响曲、3 部歌剧、7 部声乐套曲、15 部弦乐四重奏、2 部钢琴协奏曲、24 首钢琴前奏曲、1 部管弦乐作品《节日序曲》,以及电影音乐多部,作品总的编号达 197 号之多。他的创作主要分为以下三个时期。

### 1. 探索时期(1925–1940)

在早期的创作之中,肖斯塔科维奇相对来说还是比较保守和遵循传统的,例如其在 1925 年创作的第一部作品《第一交响曲》。这部交响曲是肖斯塔科维奇在音乐学院学习的过程中创作的,整体风格上还是遵循调性的发展;但是在之后的创作之中,肖斯塔科维奇更加注重不断探索和尝试,开始使用比较具有特色的节奏以及旋律线条营造音乐的流动性,这也意味着肖斯塔科维奇的作品正在向一种抽象的音乐形态过渡。这一类作品主要有 1926 年和 1927 年创作的《第一奏鸣曲》和《格言》,与《格言》同年创作的《第二交响曲》以及 1929 年创作的《第三交响曲》。在《第二交响曲》和《第三交响曲》中,肖斯塔科维奇就开始使用比较复杂的织体,对调性的安排更加自由。探索时期的肖斯塔科维奇对戏剧音乐的创作也十分突出,这一音乐体裁大多是以讽刺和隐喻为主的作品。他这一类型的作品十分形象地反映了人民群众的生活。

紧接着,肖斯塔科维奇在 1935 年至 1936 年间创作了他所有作品中最著名的三首交响曲《第四交响曲》《第五交响曲》《第六交响曲》。这三部交响曲被音乐家们称作"具有哲理性的悲剧交响曲",也正是这三部交响曲的创作让肖斯塔科维奇的创作方向更加明确,使他的音乐创造以及风格达到了前所未有的高度。

### 2. 战争时期(1941–1945)

在这一阶段中,肖斯塔科维奇的作品并不是特别丰富,最著名的分别是在 1941 年和 1945 年创作的《第七交响曲》和《第八交响曲》。1941 年也就是《第七交响曲》创作之际,苏联正处在卫国战争全面爆发的时期,因为《第七交响曲》描写的是战争中的列宁格勒,所以也被称为《列宁格勒交响曲》,肖斯塔科维奇尝试用音乐去展现战争中的情境与状况,更重要的是表达对列宁格勒的赞扬与纪念,所以这是一部以战争为主题的交响曲。《第八交响曲》更多的是表现人民,尤其是受到战争影响的穷苦人民在战后的生活,是一部悲剧交响曲,也是肖斯塔科维奇最著名的交响曲之一。《第八交响曲》与《第七交响曲》在风格上有很大的区别,肖斯塔科维奇打破了传统奏鸣曲式的结构,并且

在乐章结构上做了不一样的安排,但二者的主题以及动机都较为简洁明了。

《第七交响曲》在整体创作上表现出了民族的风格特色,这也与这部作品的创作时期有一定的关联。整部作品表达出了热爱祖国、热爱民族、热爱和平的心理,具有浓郁的俄罗斯民族风格。其结构依旧采用古典交响曲的四乐章套曲形式,但是在整体的结构上进行了扩展,加入了富有戏剧性的情节,增加了作品的感染力。此外,这部乐曲的和声创作也极具特点,肖斯塔科维奇一方面使用了被人们广泛认知的传统和弦——即三和弦和七和弦,并且敢于在三和弦的基础上进一步扩展形成更加厚重的高叠和弦和附加音和弦;另一方面,他也将非传统和弦加入到了作品之中——即二度、四度和五度和弦。

♪ 谱例 7-32 肖斯塔科维奇《第七交响曲》主部主题

《第七交响曲》副部主题

### 3. 战后时期(1946—1975)

肖斯塔科维奇在战后时期的创作相当成熟,在体裁上仍是以交响曲为主,同时也创作了大量的声乐作品。这一时期较为著名的作品有《第九交响曲》《第十一交响曲》《第十三交响曲》、清唱剧《森林之歌》、合唱套曲《十首诗》等。这一时期他的作品在音乐风格上更加成熟,在创作技法上也有了进一步的发展。

肖斯塔科维奇创作的最后十年,对于作曲家本人是十分有意义的,因为晚年的肖斯塔科维奇身患重病,常年受病痛的折磨,对他的心理以及生理都造成了巨大的影响,但是肖斯塔科维奇并没有因为身体的原因而停止创作,反而在这十年的时间里创作了27部音乐作品,这些作品都极具哲理意义,包含着其对人生的理解和认识。在作曲技法上,肖斯塔科维奇开始将十二音体系加入到音乐之中,音乐风格还是以悲剧和戏剧为主,并始终保持着独创性。

肖斯塔科维奇是一位非常强调音乐内容的音乐家,同时又是一位善于运用形式和技巧表达音乐内容的作曲家,其作品主要特点有:旋律上,常常以古调式为基础,尤其是降音级的各种调式;经常在一个主题内通过调式突变形成一系列有表现力的乐汇;在后期作品中运用了十二音序列的手法,使旋律富有朗诵性,尤其是器乐作品的宣叙调独白更是意味深长。和声上,极富特色,有时很简单,有时又异常复杂,如由自然音列7个音或由12个半音构成的和弦。复调上,扩展了传统的复调技术,给赋格、帕萨卡里亚等古老的复调形式注入了现代的内涵。配器上,不倾向于色彩性的描绘,而倾向于戏剧性的表现,乐器的音色似剧中的角色直接参与"剧情"的发展,是表现矛盾冲突的有力手段。结构上,具有独创性,其交响乐套曲结构和各乐章之间的功能关系不拘一格,且按照乐思

的需要灵活变化；交响乐的第一乐章往往不是奏鸣曲式快板，而是采用中板或慢板，使乐思缓缓展开，动力逐渐积聚。

肖斯塔科维奇对于音乐在技术以及内容表达上的平衡把握得十分精妙，在他的作品中我们既能看到俄罗斯传统音乐的典型风格，又可以看到他对现实主义艺术的理解；从他的作品所具有的音乐张力以及技巧性上，可以体会到其对艺术的深刻认识。可见，他是一位思想深邃的音乐家，同时又是一位极具个性及创造性的作曲家。

## 二、英国

20世纪英国音乐的发展并不像其他国家那样兴盛，这一时期的英国音乐因为受到各种外来音乐对本国音乐的影响显得有些萎靡不振，同时基于这样一个音乐发展状况，英国的民众以及其他艺术家十分迫切地期待着有更加优秀的音乐家来推动英国的音乐以及民族主义的发展。英国音乐的发展史是十分坎坷的，在音乐的体裁、创作技法以及音乐风格上都有着巨大的变化。20世纪之前英国的音乐文化基本上与社会环境紧密联系，英国音乐流派的本质在一定程度上限制了英国音乐的发展，这些限制和阻碍具体表现在刻板和老套的观念上。

随着音乐文化发展与社会领域的需要，新一批的作曲家开始出现，他们对欧洲的音乐文化发展十分了解，创作技术更加先进，个性也更鲜明，逐渐为英国的音乐发展营造了一个相对稳定的发展空间。一批正处在"成长"过程中的音乐家为20世纪英国音乐的创新与发展做出了努力，当我们认真回顾这一批音乐家时，能够发现他们的创作都反映了对传统音乐风格的回归。

### （一）霍尔斯特

图7-11 霍尔斯特

古斯塔夫·霍尔斯特（Gustav Holst，1874-1934），英国作曲家。出身于切尔特南的音乐世家，有着较为优越的家庭环境。霍尔斯特从小学习钢琴，但遗憾的是由于儿时体弱多病，甚至手臂还有着比较严重的问题，因此不能够在钢琴上有很高的造诣，这也促使着霍尔斯特去学习其他各种不同的乐器，例如小提琴、管风琴和圆号等，为后来霍尔斯特的音乐创作积累了重要的基础。1893年，霍尔斯特进入皇家音乐学院，师从斯坦福学习作曲，毕业后在卡尔·罗莎歌剧团的乐队从事长号演奏，1907年任莫利学院音乐总监，1919年至1924年任皇家音乐学院作曲教师，1905年起兼任伦敦圣·保罗女子学校音乐教师直至去世。

霍尔斯特的主要作品有歌剧《塞维特丽》《大笨蛋》《在野猪头酒家》等，清唱剧《耶稣赞美诗》，管弦乐作品《萨默塞特狂想曲》《圣·保罗弦乐组曲》《行星组曲》《赋格式序曲》《赋格式协奏曲》《埃格敦荒野》《锻工》等，合唱作品《梨俱吠陀赞美诗》《云雾使者》《死亡颂》《合唱交响曲》《合唱幻想曲》，歌曲《梨俱吠陀》中的赞美诗9首，由胡姆伯特·沃尔夫作词的歌曲12首。

霍尔斯特的音乐风格是逐渐形成的。早年他对印度的人文和思想感兴趣，并且特意学习过

占星术，所以创作了一部具有占星色彩的音乐作品《行星组曲》，这部作品在霍尔斯特的创作中占有重要的地位，甚至影响着他对其他音乐作品的创作。《行星组曲》中最能体现其传统作曲技巧的是和声的进行，这也是晚期浪漫主义作品的典型特征。《行星组曲》中和弦结构既具有传统的功能性，又具有变化的色彩性，谱例 7-33 是建立在 C 大调的降二级和弦——也就是"那不勒斯和弦"上的，并且第一乐章结束部分出现了 $^\flat D - F - ^\flat A$ 的三和弦；谱例 7-34 从副部开始以大七和弦的和声结构进行。此外，他在乐曲发展中也同样使用了各种高叠和弦，使作品表现出了和声的功能性特征。

♪ 谱例 7-33 霍尔斯特《行星组曲》第一乐章结尾

♪ 谱例 7-34 霍尔斯特《行星组曲》第二乐章片段

在霍尔斯特的音乐作品中，可以看到其对音乐严谨的态度，并且他的一些创作表现出了当时欧洲音乐中的新古典主义的风格特征，作品中的民族性也没有那么强烈。在一定程度上，霍尔斯特的音乐更加趋向于国际化或者现代化。霍尔斯特之所以在音乐上取得巨大成就，有一点十分重要，那就是他在创作音乐的过程中善于把从其他国家和民族吸收来的音乐元素转化为属于自己的独特、

怪异的音乐风格。对于霍尔斯特具体属于哪一个创作流派,历代的音乐学家都没有给出很清晰的界定,但是就霍尔斯特的音乐作品来说,他的创作深深地植根于民族音乐的传统之中,可以归为传统音乐的行列,但又有着现代的韵味与气息,总是展现出一种音乐先行者的风格,因此也可以看出20世纪的音乐流派纷呈,充斥着很多不同的音乐风格,有的也许在过渡,有的则已经显露苗头,从传统到现代的发展的背后是音乐家们对音乐理性以及非理性的思考。

### (二)布里顿

图 7-12 布里顿

布里顿(Edward Britten, 1913–1976),英国作曲家,常被比作英国的莫扎特。出身于一个牙科医生家庭,其母亲是洛斯托夫合唱协会的秘书。很小就非常热爱音乐,早年跟母亲学习钢琴,1930 年到 1933 年入伦敦皇家音乐学院学习,师从 J. H. 爱尔兰学习作曲、师从本杰明学习钢琴。1935 年到 1939 年,开始为广播电台、戏剧电影作曲,1939 年到 1942 年在美国生活。回国后,作为钢琴演奏家在英国各地巡演。1945 年,其歌剧《彼得·格兰姆斯》上演后大获成功,并为其在国际上赢得声誉,被认为是 20 世纪最有影响力的歌剧作曲家之一。1976 年,英国女王封他为勋爵。

布里顿的主要作品有歌剧 13 部,代表性的有《保罗·本杨》《彼得·格莱姆斯》《卢克莱修受辱记》《阿尔贝·埃林》《乞丐歌剧》《让我们来演一个歌剧》《仲夏夜之梦》《命终威尼斯》等;他代表性的管弦乐作品有《小交响曲》《简朴交响曲》《安魂交响曲》《青少年管弦乐乐队指南》(副标题:普赛尔主题变奏曲与赋格);此外还创作了钢琴协奏曲、小提琴协奏曲、左手钢琴协奏曲《一个主题的变化》,《圣母玛丽亚赞美诗》《一个男孩诞生了》《星期五下午》《战争安魂曲》等共 43 首合唱作品、室内乐 20 余首、电影音乐 10 余首、歌曲数十首等。

布里顿的创作特点有:极为多产,但创作领域主要集中在歌剧、管弦乐、合唱及歌曲体裁中;尊重民族传统,古典与现代风格兼收并蓄,深受斯特拉文斯基、马勒及贝尔格音乐创作的影响;重视旋律的表现作用,善于对传统曲式作全新的处理;反对"无终旋律""综合艺术",重视声乐的创作;音乐色彩丰富,力度对比大胆,具有独特的和声与新颖的复调特色;基本保持调性,技法并不激进,趋于折中,反对作曲家"为艺术而艺术";非常注重听众的感受,作品富于人道主义思想。

## 三、美国

20 世纪美国音乐整体朝着两个方向发展,一种是较为严肃和传统的音乐形式,另一种则是将严肃音乐和流行、现代音乐结合在一起的新兴音乐形式。经历了第一次世界大战后,美国音乐发展形态相对比较专业化,并且不论是什么音乐形式都带有美国本土音乐形态的鲜明标签。这一时期的作曲家都十分欣然地接受传统音乐创作的熏陶与训练,热衷于欧洲的传统作曲技法,进而在传统的基础上发展、创新。

## (一)科普兰

艾伦·科普兰(Aaron Copland,1900-1990),美国音乐家,20世纪美国杰出作曲家之一。出身于商人家庭,父亲是俄国移民。小时候跟随哥哥姐姐一起学习钢琴,中学毕业后在纽约学习钢琴与和声,1921年在法国阿美利加音乐学院学习,在法国期间又跟随作曲家布朗热女士学习作曲,布朗热对科普兰的影响十分深远,也正是因为这位教师使得科普兰对当时兴起的现代音乐创作以及音乐技法产生了浓厚的兴趣。1924年,科普兰返回美国纽约;1925年初,布朗热将他创作的《管风琴与弦乐队交响曲》介绍给纽约交响乐团,经这次演出后,科普

图 7-13 科普兰

兰一举成名。科普兰是一位不倦的新音乐促进派,常常连续开音乐会、组织作曲家协会活动、举办音乐节、建立音乐学校,并在哈佛大学与其他大学中担任过特约教师。他一直为好莱坞电影写作配乐,以文化使者的身份外出旅行,著书,且作为钢琴家开演奏会。

科普兰的音乐在不同的创作时期展现出了不同的风格特点,主要分为以下三个时期。

第一个创作时期(1920-1930)的科普兰已经来到了法国学习音乐,他既学习欧洲的传统音乐,也学习现代音乐,并且创作了许多典型的代表作品,如《帕萨卡里亚》《第一交响曲》《舞蹈交响曲》、芭蕾舞剧《格鲁格》《戏剧音乐》《钢琴协奏曲》《交响颂歌》等。

第二个创作时期(1931-1949)称为"实用音乐"时期,这一时期的代表作品有钢琴变奏曲《乐队的陈述》《短小交响曲》、小歌剧《第二次风暴》《户外序曲》《墨西哥的沙龙》《少年比利》《罗迪欧》《阿巴拉契亚之春》、电影音乐《女继承人》《鼠与人》《红马驹》《我们的城市》《第三交响曲》《单簧管协奏曲》以及歌曲《埃米利·迪肯森12首诗》。

第三个创作时期(1950-1990)又被称作"现代音乐"时期。科普兰在这个时期对十二音序列音乐产生了兴趣。更加值得注意的是科普兰在创作现代音乐的过程中,并没有丢弃实用音乐的风格特点。他还是习惯用戏剧性的音乐形式反映美国当时的现实生活状况。这一时期的代表作品有1950年创作的《钢琴四重奏》,这部作品使用的是十二音的创作技法和思维;之后,他创作了歌剧《温柔乡》。科普兰在生命的最后一段时期将1983年创作的《小提琴与钢琴奏鸣曲》改编而成了《单簧管与钢琴奏鸣曲》,这一作品也引起了社会的极大反响和热烈欢迎。

科普兰创作的《阿巴拉契亚之春》从整体结构上看,虽然使用的不是古典主义的传统曲式,但却以古典主义曲式结构为依据进行展开和发展,并最终形成了一部采用再现三部性原则与变奏性展开原则的复合乐曲类型。这部作品中旋律风格的运用体现了传统作曲技法的回归,在旋律主题上科普兰运用了美国传统的"谷仓舞"音乐素材,并且在乐曲中还引用了宗教歌曲,科普兰通过对民间音乐的使用形成了自己独特的民族风格,而且这一音乐素材的运用使得这部作品更具有美国的民间生活气息和乡土气息,以下两个音乐片段体现了"谷仓舞"主题动机(谱例7-35)和宗教歌曲主题动机(谱例7-36)。

♪ 谱例7-35 科普兰《阿巴拉契亚之春》"谷仓舞"主题动机片段

♪ 谱例7-36 科普兰《阿巴拉契亚之春》宗教歌曲主题动机片段"赞美诗"

通过对这部作品音乐素材的简要分析,可以看出科普兰在创作中既吸收了古典主义的传统,又在传统的基础上进行发展,并将传统与个性相互融合,使他的音乐作品在美国拥有了较大的影响力。

科普兰善于在传统的基础上进行创新。从其创作的作品中可以看出其音乐中的"张力",也感受得到他那份独特的"宁静"。他用自己"科普兰式"的音乐影响着美国音乐的发展,将个人与社会相互融合。科普兰的作品十分多元化,从中既能看到美国大众音乐文化对他的影响,也能感受到科普兰对音乐的追求与创新。

### (二)巴伯

塞缪尔·巴伯(Samuel Barber,1910-1981),美国音乐家。出身于一个音乐世家,母亲是著名的钢琴家。自七岁起就创作了自己的第一部作品,并且在很小的时候他就很坚定地告诉他的母亲,他以后要成为一位作曲家。之后,巴伯进入柯蒂斯音乐学院继续学习音乐和作曲技能。巴伯这一生十分多产,他在校期间为改善国际音乐环境中存在的问题做出过贡献,并且对建立美国交响乐的秩序也起到过重要的作用,其作品多次获奖并享誉美国音乐界,他的创作对美国音乐的发展起到了不可忽视的作用。

巴伯早期的创作继承了浪漫主义的音乐元素。他十分擅长使用传统的曲式结构和创作技巧,在早期的作品中多运用传统作曲技巧,如《弦乐柔板》这部作品具有强烈的抒情性,并使用传统

图7-14 巴伯

的曲式结构；1936年创作的《第一交响曲》多次使用传统和弦；其他的早期作品《小夜曲》和《两首歌曲》也同样使用传统和弦的音乐结构。巴伯不但传承了传统和弦和曲式结构,他的作品中也包含了各种各样的节拍与节奏形态,如《绿色的钢琴低地》就在节拍上进行了频繁的转换,还在音乐发展中增加了混合拍子,《钢琴奏鸣曲》中也运用了大量的节奏形态。

　　二战之后,巴伯创作了《第二交响曲》,这部作品使用了大量的不协和和弦,增强了作品的整体表现力,也为后期新浪漫主义音乐风格的形成创造了条件。《旅行集》(谱例7-37)是一部将传统与现代风格进行融合的经典作品。作品中带有美国的民间音乐素材,其中较为典型的体现传统创作技巧的是曲式和调性的布局,作品采用传统的变奏曲式结构,并且通过主题材料的不断变奏来发展音乐。

♪ 谱例7-37 巴伯《旅行集》主题

巴伯的音乐包含着浓郁的浪漫主义色彩,是20世纪美国作曲家中运用传统作曲技法进行创作的音乐家之一。

## 历史经典

### 一、韦伯恩《为弦乐四重奏而作的六首小品》(Op.9 No.4)

　　第一乐章开始非常缓慢、平静,由第二小提琴演奏乐句的第一个音符(见谱例7-38),同时伴有其他乐器演奏的较短小且更柔和的乐句。首先是第一小提琴在一个半八度之间(降E-A)来回跳动,随后是中提琴级进下降(E-B-C),然后是大提琴的演奏(D-♯C-♯F-F),这样,不算重复第一小提琴的固定音型,12音中每一个都出现了一遍。这部作品在音色方面也有着同样丰富的变化。所有的乐器在演奏时都加了弱音器,但第一小提琴演奏时需靠近琴码运弓、中提琴要拨奏、大提琴要靠近拉弦板演奏。

在第二小提琴单独演奏的乐句接近结尾处,第一小提琴再次进入,并演奏另一个固定音型。尽管仍是靠近琴码运弓,却只是简单重复E调,在此基础上展开一个开阔的和弦,如加入没有调性关系的音符(降B-F-B)等。随后,像乐章的第一部分一样,是一段带有伴奏的旋律。但在这里,伴奏部分先出现,大提琴声部重复升F大调的和声,中提琴声部在G弦上拨奏,第二小提琴靠近琴码运弓演奏(C-D),第一小提琴泛音中的旋律包括了已有的音,而第二小提琴和中提琴的拨奏和弦奏出最后两个调(降B和A),这样,12个音全部被重复了一遍。所有其他的小品也由类似的短乐句、固定音型和单和弦构成,并且曲式凝练(每首作品只占一张乐谱的篇幅),它们在一起就构成了具有A-B-A结构的第一乐章。

♪ 谱例7-38 韦伯恩《为弦乐四重奏而作的六首小品》第四首

## 二、勋伯格声乐套曲《月光下的彼埃罗》(Op.21)

这是根据比利时诗人阿伯特·吉罗(Albert Giraud)的诗《月迷彼埃罗》写成的声乐套曲,原诗共50首,作曲家只选了其中21首,是根据奥托·埃利克·哈特雷本(Otto Erich Hartleben)的德译本谱写的。

这首乐曲最大的特点是声乐部分介于歌唱和朗诵之间,因而每位歌唱家的演唱都不尽相同,器乐部分共用了五种乐器,即长笛(兼短笛)、单簧管(兼低音单簧管)、小提琴、大提琴和钢琴,每首乐曲的演奏都未使用超过四件乐器。

《月光下的彼埃罗》歌词(节选)

醉月

用睁开的眼品尝的酒啊
在黑夜中从月亮上
如波地倾泻下来

还有一股清泉从静止的地平线上涌出欲望

强烈而甜蜜

不断随着这些湍流到来

用睁开的眼品尝的酒啊

在黑夜中从月亮上

如波地倾泻下来

诗人,迷失在他的祈祷中

因这神圣的酒感到眩晕

狂喜地向着天国

蹒跚地吮吸和啜饮

用睁开的眼品尝的酒啊

这段词《醉月》和作品中引用的其他诗一样,是回旋体。例如,第一段的前三行同第二段的最后三行相同,而最后一段的最后一行是对第一段第一行的重复。通常勋伯格使用二部曲式配合这种体裁的歌词。第一部分结束于第二段落末尾的重复部分,而第二部分往往更激烈些,结束于整首诗末尾的再次重复的部分。1-14小节,从钢琴部分平静的固定音型(谱例7-39)和小提琴的拨奏开始,描绘想象中从月亮上冷冷地流下的瀑布。然后加入人声,接着是长笛涓涓流水般的吹奏。15-28小节,当小提琴在高音区域奏出一个旋律时,固定音型在长笛和钢琴之间变换,在人声开始朗诵第二段诗时,钢琴继续以固定音型为基础缓缓地弹奏,而小提琴的旋律成为最主要的乐章,整段诗由长笛和钢琴共同演奏同一固定音型来结束。29-39小节,最后一段诗伴随着一个突然的强音和一个新的配器开始:由钢琴伴奏和重奏的大提琴奏出充满激情的旋律,同时加入了小提琴,在后面部分达到高潮,长笛和钢琴再次合奏的固定音型的最后一个乐句结束后,这个高潮很快就消失了。

♪ 谱例7-39 勋伯格《月光下的彼埃罗》固定音型

## 三、贝尔格三幕歌剧《沃采克》(Op.7)

这是贝尔格根据德国戏剧家毕希纳(Georg Büchner, 1813-1837)的话剧改编的一部歌剧。1914年开始构思,战争期间中断了写作,大部分音乐是在1918年至1921年间完成的。1925年在柏林首次演出后获得巨大成功,随后在世界各地陆续上演,逐渐被确认为20世纪歌剧创作中的一部经典之作。

剧情梗概如下:沃采克是一名穷苦的士兵,他生活在一个没有理性和秩序,充满痛苦、压迫、恐惧和绝望的世界里。作为上尉的勤务兵,他终日忍受着怪癖的上尉对他的百般凌辱。为了养家他不得不用自己的身体供残忍的军医做试验,他的妻子玛丽又被军乐队队长引诱。沃采克察觉之后,杀死了玛丽,随后也溺水自杀,只剩下一个无家可归的、对父母的悲剧一无所知的孩子。

贝尔格对毕希纳的原著进行了压缩,把选出的15场戏平均分为三幕,各幕分别表现故事的开端、发展和结局。在一些场次中贝尔格还融入了自己在第一次世界大战中当兵的体验。《沃采克》是第一部用无调性音乐语言创作的大型歌剧,贝尔格成功地用紧张而富于表现力的音乐表达了沃采克内心的痛苦,使这部作品成为贝尔格在十二音时期以前的艺术理想的一个总结。

为了加强无调性音乐的结构力量,贝尔格运用了丰富多彩的艺术手段,特别是传统的器乐曲式。如第一幕的五场戏分别是五首特性乐曲(组曲、狂想曲、摇篮曲与军队进行曲、帕萨卡里亚舞曲、回旋曲);第二幕的五场戏是一首五乐章的交响曲(五个乐章分别为奏鸣曲快板、幻想曲与赋格、柔板、谐谑曲、回旋曲);第三幕的五场戏则是五首创意曲,它们分别建立在一个主题、一个音、一种节奏、一个和弦和一个音型之上。每一幕之间都有间奏曲相联,使全剧的音乐成为一气呵成、天衣无缝的完美的整体。主导动机、演唱方式、配器等方面的处理也都严格服从于这个整体,并与戏剧结构紧密地配合。此外,这部作品与贝尔格的其他大部分作品一样,音乐中含有一些与作者个人经历有关的"密码",如数字隐喻、回文或循环结构等,深刻地反映了一种时代的困惑。总之,《沃采克》是欧洲两次世界大战期间的歌剧文化中的一个独特的产物,它作为人类苦难的象征具有超越时空的永恒意义。

## 四、斯特拉文斯基《春之祭》

《春之祭》创作于1912年至1913年,该剧由斯特拉文斯基创作音乐,负责舞台装置和服装的分别是尼古拉·康士坦丁与罗耶里希,编舞是尼金斯基,由佳季列夫芭蕾舞团演出,指挥是彼埃尔·蒙特。1913年5月29日在巴黎的香榭丽舍剧院首演,很多观众都认为该剧是破坏艺术的歪门邪道而大加反对,剧院里一片喧闹,混乱得几乎使演出中断。后来,《春之祭》于1914年脱离芭蕾舞,作为管弦乐曲独立首演,从那以后才开始受到全世界人们的热烈欢迎。

芭蕾舞剧的剧情大意是:春天到来,意味着严冬已被征服。音乐中铜管和打击乐器很强烈,强调节奏效果。从这一作品中可以看到里姆斯基-科萨科夫等俄罗斯音乐家先辈们的影响。应该特别加以注意的是,除了民族风格外,斯特拉文斯基还为作品增添了印象派的色彩。全曲由以下两个

部分构成。

第一部分,"赞美大地"。首先从序曲开始,由大管奏出它的主题(谱例 7-40),然后同圆号、单簧管相互交替,逐渐走向高潮,暗示着春天的到来。后面,这一序曲再次出现,直接连接"春天的兆头"和"年轻人的舞蹈",以跺脚般的八分音符节奏展开了一场野蛮而又粗犷的舞蹈,描绘出古代俄罗斯辽阔的原野上,一群男女热烈地迎接春天到来的快乐景象。随后进入"骗子的舞蹈",粗犷的舞蹈使作品更进一步达到了高潮。气氛一变而转入了"春天的轮舞"。再转入"同敌人部落的恶作剧",这里由小号奏出的节奏性的动机同后面出现的单簧管奏出的歌谣性动机相对立,后者随着发展气势增强而转化为进行曲,形成了"贤者的队伍"。最后以终曲"大地的舞蹈"结束第一部分,这是感谢春天来临、祈祷来年丰收的一场舞蹈。

♪ 谱例 7-40 斯特拉文斯基《春之祭》第一部分序曲主题

第二部分,"牺牲"。"年轻人们神圣的集会"连接在广板序曲的后面,由六把中提琴演奏,形成的和声是多调性的。在伴奏中,A 大调的主调和属调同时出现,形成调性的混乱,引起人们的注目。音乐逐渐走向高潮,引出"被选者的赞美"——这是在选出呈献给太阳神做新娘的少女之后的舞蹈,接着是"祖先招魂"——这段音乐是庄严的合唱风的赞歌。随后的一曲"祖先祭奠仪式"是由自由的三段体形式构成的祭祀音乐。最后一首"献祭的舞蹈"是第二部分的终曲,它的规模极为宏大,整部作品的高潮就在这里——被选出当作祭品的少女感到喜悦,尽情地舞蹈,直到死去。贤者们把死去的少女高高地抬起来,呈献给太阳。

♪ 谱例 7-41 斯特拉文斯基《春之祭》第二部分(节选)

## 五、巴托克《为弦乐、打击乐和钢片琴而作的音乐》

第一乐章为寂静的行板,这是一段编排非常巧妙、演奏效果极佳的音乐。由装有弱音器的第一、第二中提琴奏出的最弱奏的主题(谱例 7-42)开始,逐渐提高音量并增加乐器。形成高潮之后,音量逐渐减弱,以最弱奏结束。其中,由主题构成的严谨的赋格进行到中途用逆行形式重新展开,最后伴随着钢片琴奏出安静的结尾。第一乐章的主题作为基本主题贯穿在整个乐曲之中。

♪ 谱例 7-42 巴托克《为弦乐、打击乐和钢片琴而作的音乐》第一乐章主题

第二乐章以明显的奏鸣曲式写成。分成两组演奏的弦乐问答似的互相对话从而构成第一主题。接着是优美的第二主题,在拨奏乐器伴奏下以 G 大调出现在第一小提琴声部上。展开部中含有第一主题的发展。再现部中的第一主题节奏变化了。

第三乐章为慢板。由木琴和定音鼓奏出的引子后面接着三个不同的主题,以 A-B-C-B-A 的顺序排列。其中的间歇处出现第一主题的片段,从而使音乐更具有美感。

第四乐章为极快板,至少有七个主题接连不断地出现,是主题非常丰富的乐章。在这里,第一乐章的主题以扩大音程的形式出现(把半音变成全音)。匈牙利风格的节奏和主题非常多,具有强烈的民族色彩。这是一段节奏性和技巧性都很强的终乐章。

## 六、肖斯塔科维奇《第七交响曲(列宁格勒交响曲)》(Op.60)

《第七交响曲》作于 1941 年,1942 年 3 月在当时苏联政府的转移地古比雪夫首演,1945 年出版。同前肖斯塔科维奇之前创作的《第五交响曲》和《第六交响曲》采取相同的三管编制,除此之外还在舞台侧面配备小号(3 支)、长号(3 支)、圆号(4 支)。创作本曲的 1941 年,列宁格勒正遭受德国法西斯军队围困,受到激烈的空袭,处于危难之中。肖斯塔科维奇活跃在卫国战争的第一线,他以这场战争为题材,在当年的年底匆忙完成《第七交响曲》。因出版时将这部交响曲题献给列宁格勒市,故也称此作为《列宁格勒交响曲》。

第一乐章:小快板,C 大调。由齐奏开始,第一主题(谱例 7-43)不禁使人联想到施特劳斯的"英雄"主题,整个序奏充满了和平的气氛。继之,气氛转换,出现使人联想起恐怖战争的极弱的中间部主题,并由此形成猛烈的高潮,暗示着战争的混乱与可怕。最后采用压缩的形式再现上述主题。

♪ 谱例 7-43 肖斯塔科维奇《第七交响曲》第一乐章第一主题

第二乐章:中板,b 小调,4/4 拍,复三部曲式的中间乐章。民歌风格的主题(谱例 7-44),穿插于戏谑、诙谐的中间部及反复部分之间。

♪ 谱例7-44 肖斯塔科维奇《第七交响曲》第二乐章民歌风格主题

第三乐章：柔板，D大调，俄罗斯风格的歌谣乐章。这些连绵舒缓的旋律，蕴含着悲喜交加的情感，反映出作曲家对过去的回忆及对乡土的眷恋之情。

形成全曲高潮的第四乐章为"不太快的快板"，紧接着第三乐章演奏。开始出现定音鼓不安的弱奏颤音，象征进入了新的战争，气氛渐渐地高涨起来，使整个乐章在热烈激昂的情绪中进行。肖斯塔科维奇在这个乐章里赞美英雄祖国的胜利，在最后时刻，21支铜管乐器齐声高奏"英雄"主题，在难以言状的、令人窒息的兴奋中结束。

## 七、布里顿《青少年管弦乐乐队指南（普赛尔主题变奏曲与赋格）》

这部作品采用英国作曲家普赛尔（1659-1695）的主题并对此进行变奏而写成，故又名《普赛尔主题变奏曲与赋格》（*Variations and Fugue on a Theme of Purcell*，1946）。为了便于孩子认识各种乐器，这部作品采用边演奏边讲解的形式，讲解词插入的部分，作曲家都事先作了安排，因此讲解并不影响乐曲的演奏。同时作曲家还安排一种没有讲解词的演奏方式，这样可使乐曲作为独立的管弦乐曲演出。讲解词是由布里顿的好友埃里克·克罗泽写的（下面带双引号的文字内容均为讲解词）。

"主题呈示完毕，下面开始变奏，现在让我们聆听每件乐器演奏一支它自己的变奏曲。"木管组中最先演奏的是长笛和短笛，长笛音色柔美而清澈，短笛音色尖锐而明亮。由长笛和短笛演奏的变奏A为急板，2/4拍。这是一段充满装饰音的跳跃性旋律（谱例7-45），曲风活泼，充分地体现了长笛与短笛的灵活性。

♪ 谱例7-45 布里顿《青少年管弦乐乐队指南》主题A

"单簧管非常灵活，它们能奏出一种绝妙的平滑而圆润的音色。"由单簧管演奏的变奏C为中板，6/8拍。

♪ 谱例 7-46 布里顿《青少年管弦乐队指南》变奏 C

由大管演奏的变奏 D 为进行曲风格的快板，4/4 拍。大管在弦乐的强烈点奏和弦的伴奏下，奏出一个具有附点节奏特点的豪迈旋律，充分显示了大管的粗犷性格。

♪ 谱例 7-47 布里顿《青少年管弦乐队指南》变奏 D

"弦乐家族中，最高声部是小提琴，它们分成第一、第二两组演奏。"由小提琴演奏的变奏 E 为光辉的波尔卡风格，3/4 拍。

♪ 谱例 7-48 布里顿《青少年管弦乐队指南》变奏 E

随后为一大段打击乐器音乐，全程由定音鼓及弦乐组演奏简单的旋律，而其他打击乐器则敲打节奏显示自己。这段音乐奏完，进入赋格曲。

"赋格曲——我们已经把整个乐队拆成部件。现在让我们将它们集拢在一首赋格曲中。乐器按照前面的次序，从短笛开始，一个挨一个地出现。在结尾处，铜管乐器将要演奏普赛尔的优美旋律，而其他乐器仍继续演奏本杰明·布里顿的赋格曲。"

♪ 谱例 7-49 布里顿《青少年管弦乐队指南》赋格曲主题

在各类乐器逐一演奏完毕后，音乐转入 3/4 拍。铜管乐器演奏乐曲开始时的普赛尔主题，其他乐器继续演奏赋格曲。最后，乐曲在整个管弦乐队奏出的华丽高潮中结束。

**问题与思考**

1. 何为表现主义音乐？在音乐形态上有何特征？
2. 何为新古典主义音乐？在音乐形态上有何特征？
3. 何为新民族主义音乐？在音乐形态上有何特征？
4. 何为序列音乐？在音乐形态上有何特征？
5. 何为微分音乐？在音乐形态上有何特征？
6. 与传统音乐相比，20世纪现代音乐在旋律、节奏、调式调性、和声、结构上呈现出哪些特点？

**阅读与思辨**

1. [美]罗伯特·摩根. 二十世纪音乐：现代欧美音乐风格史[M]. 陈鸿铎，甘芳萌，金毅妮，等，译. 上海：上海音乐出版社，2014.
2. [美]彼得·斯·汉森. 二十世纪音乐概论[M]. 孟宪福，译. 北京：人民音乐出版社，1981.
3. [美]库斯特卡. 20世纪音乐的素材与技法[M]. 宋瑾，译. 北京：人民音乐出版社，2002.
4. [美]G.韦尔顿·马逵斯. 20世纪的音乐语言[M]. 蔡松琦，译. 北京：人民音乐出版社，1992.
5. [美]乔治·佩尔. 序列音乐写作与无调性——勋伯格、贝尔格与韦伯恩音乐介绍[M]. 罗忠镕，译. 北京：中央音乐学院出版社，2006.
6. 朱建. 20世纪音乐漫步[M]. 厦门：厦门大学出版社，2005.

# 20 世纪音乐（下）

## 一、整体序列音乐（Total Serialism）

序列音乐（serialism）是在作曲方法上按照固定顺序进行安排的一种音乐。要加以说明的是，由于十二音音乐（勋伯格创立）把半音阶的十二个音级按固定顺序安排，形成旋律与和声，组成完整的音乐作品，因而也属序列音乐范畴，但十二音音乐创作中的序列手法仅仅表现在音高上。而所谓的序列主义音乐，则指那些不仅在音高上要用序列手法，在其他方面，如节奏、力度、音色等，也采用了序列手法的作品。因此，序列音乐通常也称整体序列音乐。

为十二音音乐的发展做出巨大贡献的韦伯恩在一定程度上也把序列手法扩展到节奏方面，如《管弦乐变奏曲》（1940）。而贝尔格的《抒情组曲》的第三乐章也是时值序列音乐的早期范例之一。但是，第一首真正意义上的整体序列音乐作品，一般认为是梅西安于1949年创作的《时值与力度的模式》。这首作品，尽管从审美的角度来看，不具有可听性，但是从音乐历史的角度看，它提出了一种全新的音乐创作思维方法，并成为1950到1960年代非常具有影响力的序列音乐流派代表性作品的基础。

图 7-15　梅西安

梅西安（Olivier Messiaen，1908-1992），出身于法国阿维尼翁的一个知识分子家庭，从小受到莎士比亚等人的文学著作影响。1919 年入巴黎音乐学院学习，师从杜卡等名家，1931 年毕业后任巴黎三一教堂管风琴师（延续 40 多年），1936 年创立了"青年法兰西"小组，并在音乐师范学校和合唱学校任教。同时，潜心研究印度音乐、希腊调式及中世纪的素歌等。1939 年应征入伍，不久被俘。在德军集中营期间，创作了早期重要作品《最后时刻四重奏》。1942 年获释后，任巴黎音乐学院教授。1944 年出版理论著作《我的音乐语言技术》，总结了他当时的音乐思想及创作技法。他培养了一批有影响的作曲家，如布列兹、施托克豪森、希勒基斯和中国的陈其刚等。梅西安的创作一共分为四个阶段。

第一时期（1931-1948）：这一时期梅西安已显露出他的创作才能，代表性作品有管弦乐《升天》，钢琴与女高音作品《献给 Mi 的诗》，为小提琴、大提琴、单簧管和钢琴而写的《最后时刻四重奏》，钢琴套曲《二十次觐见圣婴耶稣》，大型交响曲《图伦加利拉交响曲》。《图伦加利拉交响曲》是他这一时期最具代表性的作品。

第二时期（1949-1952）：这一时期是梅西安探索整体序列技术的时期，代表作品有《四首节奏练习曲》《时值与力度的模式》等。

第三时期（1953—1962）：这一时期梅西安转向采用鸟叫的声音作为创作的主要素材。代表作品如大型钢琴套曲《百鸟图》、钢琴和乐队曲《百鸟苏醒》《异国鸟》以及大型乐队曲《时值色彩》。《时值色彩》将时值与色彩连在一起，音响抽象复杂，但仍然包括了不同地区的鸟叫声音。

第四时期（1963年后）：此时梅西安的音乐风格趋于综合，特别是倾向于将宗教体验与对大自然的感悟结合在一起进行创作。这一时期的作品中往往包括对印度节奏、古希腊韵律、加美兰打击乐、序列音乐、作曲家本人过去的作品、鸟叫声的模仿等。代表作有管弦乐《期望死者复生》、合唱与管弦乐曲《耶稣基督的变容》等。

梅西安的音乐创作不属于现代音乐的任何一个流派，其音乐风格兼收并蓄、色彩浓艳、个性鲜明、极富创造性。题材多为宗教、爱情、大自然的内容；音乐语言上，常运用极具创造性的、正反节奏、有限移位调式、色彩性和声，并创造性地把钢琴音色开发到极致。

## 二、拼贴音乐（Collage Music）

拼贴是从视觉艺术中借用的术语，指将各种物体、碎片或剪报粘贴到背景或粘贴到艺术作品上的行为。在音乐中，拼贴与摘引有关，指同时借用多个音乐片段创作出新的乐曲的一种作曲手法。例如，在一定的作曲模式的基础上，拼贴进格里高利圣咏、巴赫的赋格和当代爵士等时空跨度极大的音乐材料，通过解构和重组对传统音乐进行新的解释，建立新的意义。

艾夫斯的作品中常运用拼贴手法，如他的《第四交响曲》第二乐章中，有些不同的流行曲调是由乐队的各个声部同时演奏出来的。当小号吹奏《哥伦比亚，海上明珠》时，短号吹奏《草堆中的火鸡》，木管吹奏《扬基歌》，打击乐敲击《威斯敏斯特的钟声》，而小提琴在钢琴的拉格泰姆（ragtime）节奏的伴奏下，演奏快速的乡村曲调。齐默尔曼（B. Zimmermann，1918—1970）的四幕歌剧《士兵们》，采用乐队、人声念唱、电子音乐、具体音乐、爵士乐等，舞台设计也结合了多种元素，如芭蕾舞、特殊灯光等。

贝里奥发展了拼贴音乐技术，他的《小交响曲》是拼贴音乐的代表作。《小交响曲》由带人声的大型混合管弦乐队组成，演唱者8人，按合唱的方式构成8个独唱声部；演奏者80多人，运用了四管制乐队、竖琴、钢琴、电子管风琴、电声古钢琴及27件打击乐器。作品共五个乐章，内容丰富而独立，其中第三乐章篇幅极大（585小节），是唯一的快板乐章，采用谐谑曲体裁，其中说白内容涉及小说家贝克特《无名者》选段、口号声、象声性的字母音节等。该作品音乐风格独特，以马勒《第二交响曲》第三乐章素材为基础，自由引用德彪西《大海》、拉威尔《圆舞曲》、斯特拉文斯基《春之祭》等音乐片段，并巧妙地与爵士乐、牧歌等音乐合为一体。

采用拼贴手法的音乐家还有克拉姆、戴维斯等人。

## 三、简约音乐（Minimal Music）

简约音乐是从视觉艺术中借用的术语，指故意简化节奏、旋律和和声词汇的作曲风格。也有人称它为"重复音乐"（repetitive music）或"沉思音乐"（meditative music）。它于20世纪60年代后

期首先在美国发展起来。这个派别的音乐作品大都展现出以下的特色：作品如果不具功能调性，则突出强调和谐的和弦；乐句、较小单位赋格、主题动机会不断重复；作品中有缓慢变化的、长时间极少或没有变化的旋律；以持续的低音或长音的方式暂停音乐演进。

简约派音乐的代表人物是赖利（Terry Riley，1935- ）、格拉斯（Philip Glass，1937- ）、赖克（Steve Reich，1936- ）和扬（La Monte Young，1935- ）。赖克的《为18位音乐家而作的音乐》（1976）采用大型乐队，基本音乐素材是11个连续的和弦，主要的变化在于和声，结构是 A-B-C-D-C-B-A。赖利的合奏曲《C音》，有53个音型系列，始终保持同一节奏律动。高声部有一个不断反复的八分音符"C"，别的声部的演奏者可以从不同时间开始演奏，自行选择音型的反复次数，所以带有不确定因素，但与偶然音乐不同，乐曲的结果是可以预见的。极端的简约音乐的例子也许是扬的《1960年作品第七号》，全曲只有 B 和 #F 两个音。年轻一代作曲家中，采用简约派风格进行创作最有成就的可能是美国作曲家亚当斯（John Adams，1947- ），他与导演塞拉斯合作的歌剧《尼克松在中国》于1987年在美国演出。

## 四、爵士乐（Jazz）

爵士乐诞生于19世纪末20世纪初美国南部路易斯安那州的新奥尔良地区，它是布鲁斯、拉格泰姆和欧洲传统音乐相融合的产物，最初由小型管乐队即兴演奏，后逐渐发展成形。20世纪20年代，随着新奥尔良的乐师们纷纷北上，来到芝加哥及密西西比河沿岸地区，使得爵士乐在这一地区有了明显的风格变化。此后，爵士乐的风格不断发展，几乎每隔十年就出现一种新的爵士乐形式，并产生出相应的代表音乐家。

芝加哥爵士乐基本上保留了新奥尔良爵士乐单纯的2/4拍的节奏特点，以及明亮的音色和率直的表情特点等。独奏变得更为重要，随着乐队的伴奏，演奏者轮流即兴独奏，改变了原来以集体即兴演奏为主的方式，因而使音乐有了更加自由和丰富的变化。同时，萨克斯管成为主要的乐器，并一直沿用至今。代表人物有阿姆斯特朗、贝德贝克等，代表作品有阿姆斯特朗的《更加狂热》等。

30年代，爵士乐的重心从芝加哥转移到纽约。纽约的爵士乐队通常由12至18人组成，并发展出"摇摆乐"的风格。

40年代，新奥尔良爵士乐再度兴起，同时出现了一种新的爵士乐形式——比博普，其特点是旋律多大跳、节奏多变、乐句长短相间，回到了之前小乐队的形式，并开始采用电声吉他等乐器。

50年代，戴维斯等一些年轻的爵士乐音乐家抛弃了比博普那种音响过分激烈的爵士乐内容，而追求一种克制的、柔和的音乐风格。这种风格的爵士乐被称为"凉爵士"。这一时期，受过专业训练的音乐家也越来越多，他们经常将爵士乐与专业的作曲技法相结合。爵士乐变得精致而复杂。

60年代，在之前"凉爵士"和传统爵士乐的基础上，又兴起一种自由爵士乐。它实际上是爵士乐音乐家受现代专业音乐的影响，将无调性、自由节奏等手法引入爵士乐创作之中而形成的新形式。

70年代之后，爵士乐音乐家倾向于在创作中融合各种风格的音乐，不仅综合了爵士乐自身发

展过程中产生的各种风格,而且广泛吸收了其他流行音乐以及南美、中东等地的音乐成分。

爵士乐对美国音乐的发展有着重要的影响,它不仅影响了其他流行音乐的形式,如摇滚乐与音乐剧,对20世纪的专业音乐也产生了重要的影响。20世纪的许多作曲家如斯特拉文斯基、兴德米特、米约等,都曾采用爵士乐作为创作素材。美国作曲家格什温、科普兰等,更是以创作出爵士乐语言与欧洲传统作曲技法相结合的、富于美国特色的作品而著称于世。

### 五、音乐剧(Musical)

音乐剧是20世纪出现的一种以叙事为主,集戏剧、歌唱、舞蹈、表演为一体的综合舞台艺术。其广泛地采用高科技的舞美技术,不断追求视觉效果和听觉效果的完美结合。在音乐风格上,音乐剧一般运用简单的和声、旋律和曲式,包含了更多的对白,歌曲音域较窄,多采用流行音乐演唱风格。在创作手法上,音乐剧更注重集体协作的成果。在内容上,与政治背景、时代风尚紧密结合,最大程度地迎合观众的心理。

音乐剧的起源可以追溯到19世纪的"轻歌剧""喜歌剧"和"滑稽剧"。初期的音乐剧并没有固定的剧本,甚至包含了杂技、马戏等元素。自1927年上映了着重文本的《演艺船》(又称《画舫璇宫》)之后,音乐剧开始踏入它的黄金岁月。《演艺船》以极其严肃的情节成为20世纪20年代一部具有开创性的音乐剧,它由吉若梅·科恩(Jerome Kern)作曲,奥斯卡·海曼斯坦二世(Oscar Hammerstein II)作词,讲述了"棉花号"演艺船船主的女儿玛格诺莉和青年盖洛在码头演出时相遇相爱的故事。这部作品第一次将不同种族间的爱情带到了美国的音乐剧舞台上。其中的歌曲,包括《老人河》和《为什么我爱你》为人们所熟知,流传甚广。

早期这一体裁的杰出作曲家包括乔治·格什温(George Gershwin)和理查德·罗杰斯(Richard Rogers)。安德鲁·劳埃德·韦伯(Andrew Lloyd Webber)的《歌剧魅影》和克劳德-米歇尔·勋伯格(Claude-Michel Schönberg)的两部作品,即《西贡小姐》和《悲惨世界》是更为晚近的轰动之作。最为成功的音乐剧作曲家之一是斯蒂芬·桑德海姆(Stephen Sondheim)。

### 🎵 历史聚焦 ——新音响与新音色音乐

### 一、新音响音乐

20世纪的音乐家为了寻求更广阔的音响世界,不断地对音响进行探索与创新。例如:作曲家使用新的方式从传统乐器中寻求新的音色;抛弃旋律、节奏,追求固定不变的成组的连续音响;同时也因乐音与无限变化的噪音之间的界限不再明确,转而追寻不断变化的噪音。另有作曲家认为应该运用不同的手段以使其他感官感受音乐。总体而言,新音响音乐是一种随意地、偶然地使听众产生惊奇感觉的方式,代表形式有以下几种。

(一)噪音音乐(Noise Music)

20世纪上半叶,西方音乐已初显实验性倾向,传统音乐体系已远远满足不了作曲家追求创新

的意图，因其创作不再受传统乐音框架的束缚，他们试图动摇或超越传统乐音体系进行创作。20世纪初的音乐家发掘出了噪音音乐，例如理查德·施特劳斯在《堂吉诃德》中运用了风声，萨蒂在《炫技表演》中使用了打火机的声音，安太尔在《机械的芭蕾舞》中使用飞机螺旋桨、喇叭、锯子等发出的声音。但在这些作品中噪音只起衬托的作用，噪音音乐在20世纪意大利未来主义者的创作中走向极端，未来主义者否定传统，宣扬新思想，强调运用艺术表现现代机械文明。

最早在音乐上提出未来主义的是意大利作曲家普拉泰拉，他于1910年发表了《未来主义音乐宣言》，认为应该提倡对微分音、无调性音乐、无规律性节拍等的运用。但未来主义音乐最根本的内涵并未通过普拉泰拉等作曲家得到发展，推动其发展的是意大利画家路易吉·鲁索洛（Luigi Russolo，1885–1947）在1913年发表的《噪音艺术（*The Art of Noises*）》一文中，他要求打破一切过去的音乐原则，主张应当把生活中所听到的噪音作为音乐作品中的音响材料，认为"必须突破纯粹音乐的狭窄范围，掌握噪音音乐无限变化的可能性。"[①] 鲁索洛把噪音分成了六类：第一类为轰隆声、爆炸声、霹雳声；第二类为吹哨声、喷气声、嘶嘶声；第三类为咕噜声、忙乱声；第四类为吵闹声、摩擦声、尖锐声；第五类为金属、木头的击打声；第六类为动物及人类发出的任何声音。鲁索洛后来运用自己发明的噪音发声器创作了《汽车与飞机的集合》（1913–1914）等作品，但这些作品对于听众来说是难以理解和欣赏的。尽管未来主义对随后的音乐创作没有带来直接的影响，但在整个20世纪中一直激励着人们的探索兴趣，影响了瓦雷兹、拉威尔、奥涅格等人。

埃德加·瓦雷兹（Edgard Varèse，1883–1965），美籍法裔作曲家，深受德彪西影响，1907年去往德国时与布索尼成为好友，1915年前往美国。对其产生影响的还包括斯特拉文斯基、勋伯格、巴托克、鲁索洛等作曲家。瓦雷兹同未来主义者看法一致，认为随着科学时代的到来，音乐应该从平均律体系中解放出来，但同时他也认为未来主义者为噪音而关注噪音，作为音乐材料的塑造者，他依然秉持传统主义的信念。在其发表的作品《新世界》中，瓦雷兹论述道，比起主题及其发展，更重要的是注重音响的控制。在新音乐的实验中，瓦雷兹认为音响与节奏比旋律与和声更重要，打击乐在这方面刚好达到此种要求，因此瓦雷兹创作了一系列打击乐作品，包括《奉献》（1921）、《折光缩镜》（1923）、《八蕊枝》（1923）、《积分》（1925）、《电离》（1931）、《赤道》（1934）、《密度21.5》（1936）等作品。瓦雷兹认为，打击乐是管弦乐中能够为扩展和引入音色资源提供机会的唯一要素。他的目的在于把音乐从传统的旋律、和声、节拍和配器中解放出来，用丰富的器乐组合取代。20世纪20年代，瓦雷兹所创作的为数不多的作品多为无音高的打击乐音响，例如他在1921年完成的《阿美利加》，具有一个庞大的打击乐部分。该作品运用的许多打击乐器来自东方，瓦雷兹把打击乐作为一个独立声部，提供了一个单独的乐器组。打击乐因其音响特点表现怪异，演奏不易，直至20世纪40年代末都极少受到欢迎。到了50年代，瓦雷兹借助电子设备创作了《沙漠》《电子音诗》等作品，降低了音高变化在音乐中的作用，提升了音响的作用。瓦雷兹被认为是战后新音乐的先行者。

---

[①] P. Weiss, R.Taruskin. Music in the Western World: A History in Document[M]. New York, NY: Schirmer Books, 1984: 443.

## （二）偶然音乐（Chance Music）

20世纪下半叶，音乐走向了控制与自由的两极分化，序列音乐代表"控制"，偶然音乐代表"自由"。偶然音乐兴起于20世纪50年代之后，追求音乐的不固定性，期望获得偶然的音响效果。它允许演奏者在表演过程中随心所欲地想象和发挥，可以加入乐音，也可以加入噪音，如咕噜声、金属声、敲木头声、击打琴弦与琴体声等，以寻求偶然的音响效果。这种音乐与严格控制的序列音乐相反，作曲家把偶然的、不确定的以及未设计好的因素融入到音乐的创作及表演中，允许表演者在表演时即兴参与创作。但是，此种即兴与协奏曲体裁中"华彩乐段"的使用，以及爵士乐中的即兴性质不同。偶然音乐的音乐材料是生活中的一切声音，也包括无声。

偶然音乐最具代表性的人物是美国作曲家约翰·凯奇（John Cage，1912-1992），美国先锋派音乐人物，因其在哥伦比亚大学攻读过东方哲学、佛教、日本禅学和中国《易经》，故在他创作的第一首偶然音乐作品《变化的音乐》（1951）中，采用了中国传统典籍《易经》作为音乐材料。此外，利用扔硬币的方式决定作品的音高，由于作品的随意性和不可预测性，故被称为"偶然音乐"或"机遇音乐"（aleatory music）。同年，凯奇发表的作品《想象的风景第四号》运用十二架收音机创作，由两个人进行操作，分别控制音量与转换电台，较有趣的是作曲家并不知晓在演奏过程中会发出何种声音。1952年，凯奇发表的作品《钢琴音乐Ⅰ》中的时值长短任由演奏家自行定夺。

图7-16 凯奇

1956年起，凯奇对于作曲、演奏采取全面开放的态度，他的创作原则包括乐器数目随意、演奏者人数随意、配器组合随意，甚至声音随意等，这在其作品《变奏曲Ⅰ》《变奏曲Ⅱ》等作品中均有体现。凯奇是先锋派音乐的中心人物，其最出名的作品《四分三十三秒》（1952）中，演奏者只是打开琴盖，放置钢琴谱，最后盖上琴盖，中途并没有弹奏。作曲家称这首作品持续的时间里产生的任何声音都可作为音乐的"内容"，凯奇曾论述道："我们所做的每件事都是音乐。"[1]

凯奇的后来者包括莫顿·费尔德曼（Morton Feldman，1926-1987）、伊尔·布朗（Earle Brown，1926-2002）、沃尔夫（Christian Wolff，1934-）等作曲家。布朗的《可以利用的Ⅰ/Ⅱ》深受亚历山大·卡尔德的影响，采用完全记谱的方式达到音乐平行进行的效果，在音高的选择上较为自由，且具自发性，由指挥者的秩序、速度来决定。同一时期采用偶然手法的作曲家包括施托克豪森，其作品《钢琴曲Ⅺ》（1956）由19个小段落构成，这些段落在一张31英寸×21英寸（约79厘米×53厘米）的纸上标记，可以用不同的方法连接在一起，演奏者随意演奏自己看到的音乐，再从那里开始依次演奏；施托克豪森在力度、速度和演奏法上规定了六种演奏方式，演奏家随意选择其中一种，待这一乐段演奏三遍后，作品就算结束。偶然手法于20世纪60年代得到了广泛运用。

---

[1] C. Tomkins. The Bride and the Bachelors[M]. New York, NY: Gagosian Gallery, 1985: 137.

## 二、新音色音乐

### （一）电子音乐

20世纪新音色音乐的发展过程中最重要的莫过于电子音乐的出现。电子音乐指一切利用电子手段制作、产生的音乐。它是战后科技创新的一大成果。20世纪电子音乐的发展经历了从具体音乐到合成器音乐再到计算机音乐的过程。

#### 1. 具体音乐（Concrete Music）

具体音乐约产生于20世纪50年代的法国，指采用自然的、大千世界所拥有的具体音响，借助电子手段制作出来的音乐。"具体音乐"一词由具体音乐的先驱者舍费尔（Pierre Schaeffer, 1910-1995）最先提出，用以将运用由具体物体发出的音响制作的音乐与建立于抽象的记谱手段上的音乐加以区别。

具体音乐作为一种特殊的音乐样式，首先在音乐创作手法或操作形式上有别于传统音乐。主要有两种处理方式，一是磁带处理，二是电子调制。所谓磁带处理包括改变速度、颠倒磁带方向、磁带的剪辑、音响的重叠、多轨录音、立体音响与多轨音响等；所谓电子调制包括滤波、混响和环形调制等。

具体音乐的代表性人物是法国作曲家舍费尔，1948年他在巴黎广播电台工作，其间制作了通过对"自然"声音变形而成的磁带音乐，他的第一首具体音乐作品《火车练习曲》（1948），利用车轮滚动声、喷气声、汽笛声等声音拼接而成；同年，他还创作了一首《锅盖练习曲》（又名《忧郁练习曲》），其中包括锅盖声、口琴声、和尚念经声等各种声音；1950年，他与作曲家皮埃尔·亨利（Pierre Henry, 1927-2017）共同创作了《一个人的交响曲》，该作品采用生活中的声音（呼吸声、笑声、口哨声等）与经过变形的声音（管弦乐队音乐、脚步声）结合而成。1951年，舍费尔建立了世界上第一个电子音乐实验室，利用录音机采集生活中的各种声音，通过磁带的循环、变化速度、反转方向、分切与拼接等对声音进行变形处理，从而构成一部作品。舍费尔的音乐理念对活跃于20世纪50年代的作曲家产生了深深的吸引力，其中包括梅西安、瓦雷兹、布列兹、施托克豪森等。

#### 2. 合成器音乐（Synthesizer Music）

20世纪60年代，随着电子音乐的发展，许多作曲家对电子音乐都产生了极大的兴趣，作为新的媒介，电子音乐通常运用在电视、广播、电影当中。大部分作曲家在创作中逐渐倾向于采用电子音响。合成器作为一个小型的制作电子音乐的设备，于1964年问世。

常见的小型合成器有三种：第一种为"穆格"，第二种为"布克拉"，最后一种为"辛－凯特"。自合成器问世以后，作曲家对演奏家的依赖度逐渐降低，因为作曲家可以完全掌控自己的作品。此时期美国作曲家莫顿·萨波特尼克（Morton Subotnick, 1933– ）利用合成器创作了《月亮的银苹果》（1967）、《野牛》（1967）等。

#### 3. 计算机音乐（Computer Music）

随着计算机的问世，电子音乐在技术层面越发完善。传统的使用计算机进行声音合成的方法要求，作曲者必须将所需要声音的细节向计算机详细说明，包括它的频率、泛音结构、包络线等，所

有这些都能在设计中被随时改变。然后计算机计算波形的样本,每一秒钟的音乐可以产生高达50,000个样本,计算机用数字的方式大量储存这些样本。所有被储存的数字按照预定的比率从计算机发送到一个数字模拟变化器(digital-to-analog converter)中,后者把数字转变成电压,从而能启动一个扬声器播放音乐,或能作为合成声音被录入磁带。相对电子合成器而言,计算机音乐在声音的转换上更加自由、节奏应用上更加精确、音响制作过程更加简化。运用计算机音乐的作曲家包括美国的 J.K. 兰德尔、休伯特·豪、詹姆斯·坦尼,新西兰的巴里·威尔科,德国的戈特弗里德·米歇尔·柯尼希。计算机音乐通常把录制好的音乐同现场演奏相结合,美国作曲家约翰·梅贝尔的作品常为结合类型,例如他为将长笛与计算机音乐结合而创作的《加速度》,但也有许多作曲家为寻求纯粹的电子音响才使用计算机音乐。近20年以来,计算机音乐得到人们的热烈追捧,且随着计算机技术的不断完善,1976年由布列兹负责的"声学/音乐研究与协调学会"成立,致力于对音乐现象的科学研究,计算机音乐技术也得到了更进一步的发展。

科技的创新推动音乐获得突破性进展,而电子音乐作为一大媒介,在音区的范围、音色的选择、节奏的精准等方面都发生了前所未有的变化,短短数十年,电子音乐不仅造就了自身,也造就了一大批作曲家及一大批具有代表性的音乐作品。电子音乐与传统音乐齐头并进,迅速在社会生活的各个方面得到广泛传播,形成了丰富的音乐体系以及不同的风格流派,成为了现代音乐领域中一道独特的风景线。

### (二)传统乐器(人声)音色的突破

20世纪音乐最重要的一个特点在于对新音色的追求,新音色音乐的地位可以与序列音乐的地位相抗衡,并且它的发展比序列音乐更长久。法国作曲家瓦雷兹认为,音色甚至比和声、旋律更重要。第一个使用音色作为表现手段的是法国印象派作曲家德彪西,其作品运用弦乐分奏、管乐的低音区、多种打击乐等,营造出一种朦胧、唯美的意境,但德彪西的作品依旧运用传统乐器演奏法。到新古典主义时期,只有少数作曲家继续探索新音色,包括主要创作钢琴曲的考威尔和凯奇,以及主要为乐队作曲的瓦雷兹、梅西安和韦伯恩。瓦雷兹注重打击乐,梅西安注重音乐与色彩,韦伯恩发展勋伯格的"音乐旋律"。战后为新音色的探索做出突出贡献的还包括希纳基斯、彭德雷茨基、利盖蒂、诺诺等作曲家,他们探索新音色的方式各不相同,或利用传统乐器奏出新音色,或强调对发声手段的创新。

#### 1. 乐器

在传统乐器方面,作曲家们主张使乐器奏出本不属于它的声音,通过非传统方式进行演奏。此种乐器演奏法成为当时发展的一条主线。

在弦乐方面,运用弓杆敲击琴弦、在琴码上演奏;在传统技法上进行扩张,例如运用大幅度的滑奏、拨弦等。彭德雷茨基的《广岛受难者挽歌》中运用了多种弦乐的特殊效果,例如敲击上方琴板使其发声、在乐器最高音上拨奏、在琴码和接线板之间演奏快速震音、用弓杆的跳弓在琴码后的四根弦上演奏琶音、敲击上方琴板两次、演奏乐器上的最高音、用弓杆奏并且奏震音,以及在琴码和接线板之间演奏等。

在打击乐方面,作曲家们自由地引入产生于日常生活中的声音,包括用槌子敲击家具有共鸣的

部位,把丝织物和纸张撕开,把碟子打碎。这些新音色大多数是由打击乐器的非传统演奏方式(敲击边缘、闷击),非常规的打击乐器(金属丝刷子、指关节),以及打击乐器的非常规部位组成的。另一种有趣的演奏技法是用低音弦乐器的弓拉钵和锣从而发出声响。打击乐合奏是20世纪出现的新的合奏类型之一,瓦雷兹的《电离》正是一首打击乐合奏曲。该曲为13位打击乐演奏者而作,每位演奏者至少负责两种乐器:

表7-3 瓦雷兹《电离》乐器分配

| 演奏者 | 乐器 |
| --- | --- |
| 1 | 中式钹、大鼓、牛铃、高音小锣 |
| 2 | 大锣、高音小锣、低音锣、牛铃 |
| 3 | 邦戈鼓、次中音鼓、两个大鼓 |
| 4 | 高音鼓、次中音鼓 |
| 5 | 高音汽笛、弦鼓 |
| 6 | 低音汽笛、乐鞭、刮响器 |
| 7 | 三个盒梆(高音、中音和低音音区)、击木、三角铁 |
| 8 | 高音鼓、高音和低音砂槌 |
| 9 | 薄高音鼓、高音鼓、悬钹 |
| 10 | 钹、马铃、管钟 |
| 11 | 刮响器、响板、钟琴 |
| 12 | 铃鼓、两个乐砧、小锣 |
| 13 | 乐鞭、三角铁、手带式马铃、钢琴 |

在管乐方面,作曲家们主张使用颤音、吹复音、边唱边吹等;将弱音器塞入或移开;使用爵士乐演奏法等,例如由于乐器的吹口可以抽出来,因此可以只在吹口上演奏而不要乐器的其余部分,或者只在乐器的其余部分演奏而不在吹口上演奏。吹管演奏者还被要求通过他们的乐器产生气息的感觉而不是具有音高的音,并且在一些情形下同时演唱和演奏。由于不适用于铜管乐器,泛音便被用于木管乐器,尤其是长笛和单簧管。另一个仅适用于木管乐器的重要发展是复声的使用,即在单一乐器上同时产生两个或更多个(可能多达六个)音高不同的音。

**2. 人声**

人声在20世纪也得到了发掘。不管是合唱还是独唱,人声比起乐器演奏更具有表现力,不仅可以模仿各种乐器,还可以发出嘶嘶声、喘气声、咳嗽声、哭声、笑声等各类音效。例如,意大利作曲家贝里奥在《面容》(1960)中运用人声与电子音响配合,全曲通篇由人声主导,包括哭声、笑声、喘气声、尖叫声等。匈牙利作曲家利盖蒂的《探险》(1962)中,乐器与人声相混合,人声所演唱的内容在一定程度上达到了无语言概括的地步。除此以外,亨策的《关于猪的试验》、戴维斯的《疯王之歌八首》等作品中,也利用了人声演唱技法。

## 历史叙事 ——回归与融合

### 一、第三潮流音乐（Third Stream）

"第三潮流音乐"不仅是一个简单的音乐术语概念，它同时又表现出了一种音乐风格上的界定。自20世纪初以来，美国的音乐创作技术已经发生了很多次革新与发展，并且在全世界也拥有了一定的影响力。20世纪50年代左右，美国经历了从严肃音乐向新兴爵士乐过渡的重要时期，这一时期出现的新音乐风格最初是指由爵士乐与西方艺术音乐两者相结合所形成的风格，它既不属于严肃音乐，也不完全是爵士乐，因此，这种风格被称为"第三潮流音乐"。

"第三潮流音乐"这一音乐概念是美国作曲家舒勒在1957年提出的，舒勒将它概述为由现代作曲技术与爵士音乐中的基本要素结合而发展出的一种新的音乐风格。第三潮流音乐诞生于西方现代作曲技术与爵士乐融合的时期，从广义上去理解，第三潮流音乐是对新兴音乐形式的一种探索；从狭义上说，它也属于作曲技法中的一种创作思维与观念。

在西方音乐历史的发展过程中，之所以出现第三潮流音乐，是因为其他所有音乐流派的风格都是独立的和排他性的，但第三潮流所迎合的是一种融合的态度，它并不是单纯地与之前的所有音乐形式决裂，当然也不是一味地只追求现代化，它所强调的是将两种不同风格的音乐进行融合。

第三潮流音乐的创作特点可以概述为三个方面，分别是包容性、多元性以及即兴性。代表人物和作品有加拿大音乐家塞蒙兹（Norman Symonds）为爵士乐五重奏和交响乐队而作的《大协奏曲》，美国作曲家托恩（Francis Thorne）的《六组小曲》和拉索（William Russo）的《布鲁斯乐队与管弦乐队的三首小品》。

第三潮流音乐的发展无疑受到社会环境的影响。第三潮流音乐中的"融合"并不是将任何两个或者多个音乐分割并进行融合，而是指在融合的过程中受到音乐思维、观念、技法、风格等各个方面的影响，需要有现实理论和美学观念的支撑。第三潮流音乐结合了现代严肃音乐以及各地域、种族不同的音乐风格，因此才有了得以发展的生命力。

### 二、新浪漫主义音乐（Neo-romanticism）

新浪漫主义音乐是在20世纪70年代出现的一种流派，通常采用新颖的音乐语言对五六十年代所盛行的过于理智的序列主义音乐进行否定。新浪漫主义作曲家强调情感的表现，不同程度地运用调性，往往将浪漫主义与现代主义创作观念相结合而形成新浪漫主义音乐风格。

新浪漫主义音乐概念的出现并不是偶然的，历史上有许多音乐家曾对其进行过讨论。瓦格纳在著作《歌剧与戏剧》之中最先提到了新浪漫主义，也就是 neo-romanticism 这一词，并且他提出这一术语不是为了归纳定义这一特征的音乐，而是为了将自己的"乐剧"与这一时期不太正规的浪漫主义音乐作品划清界限。美国作曲家、乐评家维吉尔·汤姆森将新浪漫主义定义为一些旋律优美和表达内心情感的音乐，更多指代的是俄罗斯、意大利、法国的作曲家所创作的具有这一特质的音乐作品。无论新浪漫主义音乐是如何被定义以及如何缘起的，它都为这一时代的现代音乐带来了

一丝曙光。新浪漫主义作为一种新兴的音乐流派,展现出了多元化的音乐创作理念,也反映了音乐国际化的发展趋势。

新浪漫主义音乐的出现是对无调性音乐的一种审美反叛,因此,调性音乐又一次被受到关注。新浪漫主义音乐作品中运用了传统调性与和声的原则,并展现出这一时期特有的传统与现代相结合的"新的调性"创作风格。同时,新浪漫主义也十分重视主题旋律与动机的发展原则,许多音乐家引用19世纪的主题旋律,并运用传统的音乐体裁进行创作,再次引起听众们对传统音乐的期待。这一时期的重要代表作曲家有罗奇伯格,他在1975年创作的《小提琴协奏曲》将新浪漫主义中传统与现代的结合表现得淋漓尽致。意大利作曲家贝里奥的《交响曲》,美国作曲家克拉姆的《大宇宙》《夏夜音乐》和德国作曲家亨策的《雅各布之梦》等也是新浪漫主义音乐的代表作。

在对新浪漫主义音乐分析与概括的同时,可以发现新浪漫主义音乐的作曲家既"传统"又"现代",很重要的一点是,他们都是现代音乐发展的主要推动者,大多都经历了各种音乐形式的碰撞,逐渐向传统音乐靠拢与回归。新浪漫主义乐派之所以能够在20世纪活跃将近半个世纪,是因为这些音乐家一直热衷于寻求音乐的情感表现与社会功能,并且最大程度地将音乐与听众联系到一起,这是新浪漫主义音乐发展过程中最具深刻价值之处。

## 历史经典

### 一、梅西安《时值色彩》

梅西安确信,人的听觉与视觉之间存在着某种联系。一定的音响(综合了音高、时值、力度、音色等因素的声音载体),可以通过人的感官的这种联系,在脑海里转化为相应的色彩意象。他的许多作品都存有探索、揭示这种神秘联系的宗旨,《时值色彩》就是他实践这个特殊的美学理想的代表性作品之一。

这部作品中应用了两类材料:一类是为技术探索而设计的声音与时值的综合体——一个包含有32个半音时值的序列,作曲家对它们作了多种形式的"对称性置换"处理;另一类是作曲家用音符记录的自然音响,其中包括法国、瑞典、日本、墨西哥的鸟歌旋律,还有阿尔卑斯山的瀑布与激流之声。这两类材料或间隔地、或同时地显现,各自有它们独立的位置。结构上可分为七个彼此联系紧密的部分,与希腊式悲剧合唱的"三段体"有些相仿。没有A—B—A式的再现,但增加了格调颇为统一的序和尾声,"三段体"的前两段各间隔地重复一次。

(一)序(Introduction)

这是写实性极强的一个段落。在瑞典、日本鸟群的歌唱与嘶鸣声中,出现阵阵阿尔卑斯山瀑布的水流之声。关于水声,梅西安在音乐会的节目单中曾写道:"中提琴、大提琴独奏家们变幻莫测的声部组合,缠绕着,涌流着;经过几次曲折的起伏,再现着水流回旋的声响。泡沫与水滴溅落发出的轻微噪音,由低音单簧管的滑奏、大管的断音以及低音提琴的拨弦开始。小提琴与低音提琴的颤音和弦,若峭壁回声般色彩辉映;这种强大而低沉的轰轰共鸣,有时也在大管和大号的最低音区

显现。"

（二）起段Ⅰ（Strophe Ⅰ）

这是一个短小的结构，其中并列的或叠置的各种节奏时值都配有相应的"音响色彩"。音乐中穿插了几种法兰西鸟歌的旋律，包括代表大苇莺、黑头莺和鹌鹑的旋律，分别由单簧管、长笛和木琴演奏。

（三）对应段Ⅰ（Antistrophe Ⅰ）

这一乐段结构较为复杂，第一部分中可听到作曲家最喜欢的两种鸟歌——鹅（木管乐器）和田云雀（木琴、马林巴琴）的鸣叫。第二部分中有一段由铜管吹奏的赞美诗，然后是由弦乐声部描绘的墨西哥群鸟的歌唱。

（四）起段Ⅱ（Strophe Ⅱ）

这一乐段音乐的格调与结构规模都与《起段Ⅰ》相近，清新而短小。几种法兰西鸟歌旋律的音色分配是：乌鸦（长笛与双簧管）、园林莺（长笛与钟琴）、红喉雀（单簧管）、金翅鸟（短笛）。

（五）对应段Ⅱ（Antistrophe Ⅱ）

这一乐段重现了《对应段Ⅰ》的许多材料，同样可以听到鹅、田云雀的鸣叫，也包含了赞美诗和墨西哥鸟群的声音。

（六）合段（Epode）

这段音乐在作品首演时曾引起争议，但这也许恰好说明它是这部作品中最独特、最杰出的篇章，作曲家用18件独奏乐器（12把小提琴，4把中提琴和2把大提琴），分别演奏18种鸟歌旋律：有点像赋格段，鸟歌按下行次序一个接个地进入，然后彼此重叠却又各自有条不紊地进行，形成了一个长达十多分钟的18个声部全部独立的对位结构，犹如一个"鸟类学的大全奏"。梅西安还幽默地解释道："这种丰富而复杂的对位存在于自然界。"他只不过是将它们尽可能准确地记录下来罢了。

（七）尾声（Coda）

回到了《序》的意境之中，但音乐材料相比《序》有所删减和修改，仍然可以听到日本、瑞典的鸟歌和阿尔卑斯山的瀑布声，音乐在鸟类的阵阵嘶鸣中结束。

## 二、施托克豪森《钢琴曲Ⅸ》（No. 4）

1962年5月21日《钢琴曲Ⅸ》在科隆首演，是《钢琴曲V-X》这一套曲中的第五首。作品没有章节及演奏顺序，可独奏，也可与《钢琴曲Ⅰ-Ⅳ》套曲中的任何一首组合演奏。施托克豪森在这首曲子中运用了在他过去创作《钢琴曲》及《速度》中出现过的"可变形式"，即将节拍器确定的速度与演奏者自我感受到的不确定的、可变的速度相结合的方法。这一方法在此有三种表现形式：①对速度的明确规定；②根据"渐快、渐慢"的指示进行变化；③像装饰音般的小音符一般认为是独立的，与速度标记无关，应当"尽可能快"地演奏，它们虽不同于琶音，但演奏时要划分得非常清楚；为此，演奏低音域音的速度应当比演奏高音域音的速度慢。

在作品的前半部分,确定因素占主导地位,但后半部分却相反,小音符群带来的不确定性占主导地位。作曲家这样安排的主要意图是使两者形成对比,速度上的逐渐变化是为了达到控制的目的。

施托克豪森在安排乐曲的总体构造时运用了展开(戏剧性)、并列(叙事性)、瞬间(抒情性)这三种形式。所谓的"戏剧性",是一种传统的欧洲音乐形式,它具有明确的开端、展开与终结。具体地说,它相当于赋格与奏鸣曲的曲式。这部作品所展开的方向表现为由垂直到水平,从确定到不确定,从周期性向非周期性的发展。但是,传统音乐不可缺少的因素——高潮,在此却不存在。

如谱例 7-50,作品以 140 个从 ff 逐渐向 pppp 过渡的和弦连奏开始,随后是夹杂着半音进行的和弦连奏,这一连奏和弦在此之后多次断断续续地出现,似乎是对开始部分的回忆。持续的颤音经过力度最强的部分,和弦的垂直性再次产生支配作用。接着,出现了以各种不同速度演奏的音组,演奏者需要注意区分这些不同的音。之后,音量渐渐减弱,各音之间差异增大,直至乐曲结束。

♪ 谱例 7-50 施托克豪森《钢琴曲Ⅸ》(节选)

## 三、布列兹《结构Ⅰ》

《结构Ⅰ》为整体序列音乐。其第一部分是通过阅读两个表格中的数字并写出相应的音高、节奏等创作出来的。但是相同的数字顺序并不能同时适用于两个不同的元素,如果音高是由阅读原型的数字表格来确定的,那么时值就要通过阅读另一个数字表格来确定(举例来说,这就意味着,作为原型音高序列第一个音的升 E,可能与一个三十二分音符的时值相结合,也可能与其他的音符时值相结合)。力度与触键方式也不是每个音都变化,而仅仅在由音高和时值构成的一个完整序列完成之后才改变。

一旦这种方法被确立起来,音乐在一定程度上就能使自己"自动"生成,其结果就是通过对数字表格机械的阅读得到的,并由此指定已确定好的音乐值。一个"更高顺序"(higher order)的序列甚至决定着数字序列的连接次序。但是,该曲某些关键的方面是留给作曲家来选择的(而不是"预制"的),这些方面包括速度和在任何确定的时间内用多少个序列,这两者在各部分间都有变化,并且极大地影响着音乐的整体特征。另一个重要的"自由"之处是对音区的选择。布列兹通常把音高分布在尽可能宽广的范围内,以造成一种鲜明的碎片式的音响特质。但是假如相同的音高在近距离内重复出现的话(当两个或更多个序列同时运用时,这种情况就会经常发生),所有的序列就会被置于相同的音区。

♪ 谱例 7-51 布列兹《结构Ⅰ》（节选）

《结构Ⅰ》第二个短小片段的开头几个小节即显示出这个特点，以及该曲总体特点的其他一些方面。在这个片段中，四个序列被同时运用，每架钢琴用两个序列。给听众的总体印象是，音高与时值处于"分散"（scattering）的状态，即以一种完全的点描方式被分离开来。但是，就是在这样一种看似无形和混乱的织体中，出现了许多明显的音高重复，最显著的是降 E（或升 D），在最初的两个小节中，该音出现不少于四次（每个序列一次，循环出现），并且总是出现在中央 C 的这个八度音组内（最后两次还是同时出现的）。

尽管欧洲的序列主义音乐在纯技术层面很快被证明是一条走不通的路，但是它却开启了一场激进的音乐革命，其影响到今天仍然存在。虽然布列兹自己在创作《结构Ⅰ》的后两个部分（特别明显的区别是在中间部分）时已经摈弃了第一部分中那种严格的构思，并且再也没有重新运用这种严格的作曲方法，但是从根本上讲，他后来的音乐也受他早期序列音乐创作经验的影响。

## 四、约翰·凯奇《奏鸣曲与间奏曲》之《第五奏鸣曲》

《奏鸣曲与间奏曲》的创作过程艰难而痛苦，以致使凯奇一度想要放弃创作。全曲于 1948 年完成，作品献给钢琴家马罗·阿耶米安（Maro Ajemian）。早在 1946 年 4 月，阿耶米安曾在纽约演出过其中四首；同年 12 月又演出了另外四首。1948 年春，凯奇在北卡罗来纳州的黑山学院演出了全套作品（约需 70 分钟）；1949 年 1 月，阿耶米安在纽约也演奏了全曲。整套作品是凯奇预配钢琴创作的杰作，也是对其婚恋后经历的痛苦和忧郁情感的一个总结。

这部套曲是由 16 首"奏鸣曲"和 4 首"间奏曲"穿插组成的一个系列。16 首奏鸣曲以每 4 首一组，第一、二组之后分别接以第一、二间奏曲和第三、四组奏鸣曲。这就使得全曲结构形成以第一、二间奏曲为中轴的对称格局。除了第 6 和第 12 首奏鸣曲分别使用 3/4 拍和 6/4 拍、第 10 奏鸣曲使

用 7/4 拍外,其余的奏鸣曲和间奏曲都采用 2/2 拍或 4/4 拍。第一组奏鸣曲的起始速度主要为 120 或 104,第四组的速度也是如此,使得整部作品在速度安排方面也形成了对称布局。

♪ 谱例 7-52 凯奇《奏鸣曲与间奏曲》之《第五奏鸣曲》

《第五奏鸣曲》全长 40 小节。从时间关系上看,全曲除了最后一个小节采用 3/2 拍外,其余都用 2/2 拍,因此,它的总长度可以"折算"为 40.5 个 2/2 拍或 81 个二分音符。从结构或句法关系来看,这首奏鸣曲可以分出 A(18)+B(22.5)两个乐段。其中 A 段的 18 小节又可分成 9+9 小节两个等长的部分,而每部分都有 4+5 小节两个乐句。B 段的前 18 小节的内部划分和 A 段一样,最后的 4.5 小节可视作补充性的尾声。由此可以看出,全曲的基本比例关系为 4∶5,不论是两段之间的"小节比"(18∶22.5)或"时值比"(36∶45),还是乐句之间的"长度比"(4∶5),抑或是乐句之内的"拍数比"(如最后 4、5 小节的尾声句以二分音符为单位计算,结果可呈 4∶5 关系),各个层次都能体现出 4∶5 的比例关系。这种结果,既显示出凯奇在 20 世纪 50 年代以前受勋伯格思想和风格影响的痕迹,又成为凯奇节奏结构的新模式,也反映了凯奇在结构处理上的基本看法:"音乐的结构在于它的可分性,即从长大的部分到短小的片段间的不断分割。曲式体现于内容,体现于音乐的进行。"

## 五、利盖蒂《大气》

利盖蒂在 20 世纪 50 年代后期开始用音簇进行创作,在一系列探索音簇可能性的作品中,最重要的一部作品就是管弦乐曲《大气》(1961)。这部作品对整个先锋派音乐的创作产生了重要影响,并使利盖蒂成为 60 年代国际乐坛上的风云人物。《大气》是为悼念 1960 年 9 月 25 日在南非一个国家公园因车祸而丧生的英籍匈牙利作曲家塞伯而创作的。利盖蒂试图不再以音高、时值、力度与音色作为一种序列形态的单位来写作,转而采用半音音响的组合。

♪ 谱例 7-53 利盖蒂《大气》(节选)

谱例 7-53 位于全曲中心的发展部,是高潮所在,也是运用微复调语言创作的极为精彩的一段音乐。从听觉上可以判断,拱形中心的两边是形成强烈对比的等音升 G 和降 A,分别位于极高音

区和极低音区。小三度是《大气》从一开始就十分强调的音团上方音之间的音高关系，起"旋律性种子"（动机）的作用，有些暗淡。然而，当低音提琴演奏的泛音插部进入的时候，其音响结构呈 Do-Re-Mi-Fa-Sol 大调性自然音阶，既不暗淡也不会导致半音化密集。

利盖蒂《大气》具有以下几个特点：第一，《大气》是有调性的，这一点毋庸置疑。第二，调性观念是综合性的，融合了民间传统、欧洲专业创作传统的精华，并运用现代音乐语言加以创新。第三，"现代音乐语言的创新"在利盖蒂的这部作品中不仅反映在微复调的运用上。我们知道，20世纪先锋派音乐被定性为"无调性音乐"时代潮流的代表。然而，其中坚人物之一利盖蒂却不认可序列音乐，声称自己的创作"不是无调性的，而是非大小调式的"。这反映出先锋派阵营并非铁板一块，大体上以恪守经典性原则和极端偏离经典性原则为分野各自发展。以上分析证明这部作品不但有调性，而且是深深根植于最原始的五度相生调系框架下的熔创造性和经典性为一炉的杰作，并且微复调是利盖蒂创造的一种更接近音乐自然形态的新的音乐语言表达方式。

## 六、贝里奥《交响曲》第二乐章"啊！金"

贝里奥《交响曲》是受美国纽约爱乐乐团委托，为纪念该团成立125周年而作的。贝里奥把这部作品献给美国当代著名作曲家、纽约爱乐乐团的"桂冠指挥"伦纳德·伯恩施坦（Leonard Bernstein, 1918-1990）。1968年10月10日，贝里奥亲自指挥爱乐乐团在纽约首演时，这部"交响曲"还只有四个乐章；直到1969年8月，贝里奥才为《交响曲》加写了现在的第五乐章。同年，呈A-B-C-B'-A'关系的五乐章《交响曲》首演于德国。作品演出需要按合唱方式构成的八个人声声部和大型混合乐队。在贝里奥的所有作品中，《交响曲》是影响最大、传播最广，也最能体现出贝里奥的艺术雄心和创作风格的一部作品。

♪ 谱例7-54 贝里奥《交响曲》第二乐章'啊！金'（1-9小节）

《交响曲》第二乐章的乐队编制主要是室内乐器的，具体包括：长笛、单簧管、英国管、中音萨克斯管、次中音萨克斯管、大管、圆号、小号、长号、竖琴、钢琴、电子管风琴、颤音琴、平锣、八把小提琴（C组）、八把中提琴、八把大提琴、八把低音大提琴以及按合唱方式处理的人声八重唱（SSAATTB）。上述编制既体现出贝里奥音色选择的典型习惯（诸如使用萨克斯管、每种弦乐器都使用八件等），又保持了原作在音响风格方面的室内乐特性（如除弦乐之外的各个声部都只使用一件乐器等）。

　　如谱例7-54，单纯从音高上看，第二乐章建立在十二音基础上，但却不是勋伯格式的十二音序列。也就是说，乐章的音高使用了半音阶中的全部十二个音级，其中的七个被分配给人声中的女声声部和第一男高音声部所用，器乐和其余男声声部则除了重复、重叠女声声部与男高音声部的音高外，补足性地演奏或演唱了另外五个音级。

　　除了人声声部和某些乐器声部所作的同度重复外，绝对旋律还以另外一种特殊方式，非连续地出现在钢琴声部中，其中用f力度强奏而出的那些音级，就正好是扩大了时间比例而形成的绝对旋律。这种处理的作用在于：首先，在钢琴声部上用f力度强奏而间断出现的一个个音响，其效果有如教堂的钟声，这就加强了乐章作为一首挽歌的表现意义；其次，钢琴强奏音响非周期性地出现，其效果又有如一种特殊的脉冲，使音乐的律动显得异常突兀而特别；第三，在钢琴声部上间断出现的绝对旋律，在音高关系上形成了对人声声部绝对旋律原型的扩大同度模仿；第四，这种模仿和被模仿结合，不仅形成了特定的复调关系，也形成了特殊的曲式关系。

## 七、彭德雷茨基《广岛受难者挽歌》

　　《广岛受难者挽歌》是彭德雷茨基最早的一批音簇作品之一，于1960年为52件弦乐器而作。彭德雷茨基在创作中把音簇当作一个作曲技术发展的新起点，并通过改变音区、音域或密度的变奏发展作品。谱例7-55表现了作曲家的创作特征，10把大提琴，共同演奏一个半音化音簇，开始了一个新的部分这个音簇从齐奏的F音开始扩展，然后再回到这个音上（在总谱上以一个宽度合适的黑带所标记的整个音簇来表示，连接了最外面两件乐器的各个声部）。接着，其他乐器组在对比的音区模仿了这个音簇：第一组小提琴（12把）、低音提琴、中提琴和第二组小提琴（12把）。这里的模仿是非常自由的，例如，第一组小提琴仅仅模仿了这个原始乐思的扩展部分，而中提琴仅仅模仿了其紧缩的部分。

　　由于在这样一种半音化音带中不可能听到每一个音高，因此，听者只能觉察到一个没有音高区别的、具有一定音域范围和力度等级的音响整体。于是，就形成了"噪音化的"效果，与一个有着明确音高的音组产生的听觉效果是截然不同的。

　　尽管《广岛受难者挽歌》的总谱是为一般的弦乐器而写的，但是为了扩大音响的表现力，大量特殊的演奏技术被引入进来，例如，在弦乐器的弦尾和琴码之间演奏、在琴码后或在弦尾上演奏、用手指敲击音板等。

　　彭德雷茨基把这些不同寻常的音响组合成各种各样的织体模式，通过对它们进行变形、展开以

及其他相互协调的处理,创造出这部乐曲。传统的旋律、和声以及节拍的概念在这部作品中完全不存在了。就表现手法而言,这是一部新颖、独创的作品。虽说《广岛受难者挽歌》是为传统弦乐队而谱写的,但听众基本上听不到一点传统弦乐队的音响,因为这是一部新音色音乐作品,与传统音乐迥然不同。

♪ 谱例7-55 彭德雷茨基《广岛受难者挽歌》选段

**问题与思考**

1. 何为拼贴音乐？在音乐形态上有何特征？
2. 何为简约音乐？在音乐形态上有何特征？
3. 何为电子音乐？它的发展经历了哪几个阶段？
4. 何为偶然音乐？在音乐形态上有何特征？
5. 何为第三潮流音乐？在音乐形态上有何特征？
6. 何为新浪漫主义音乐？在音乐形态上有何特征？
7. 20世纪下半叶的音乐创作如何体现出对传统的回归与融合？

**阅读与思辨**

1. ［德］汉斯·海因茨·施图肯什密特. 二十世纪音乐[M]. 汤亚汀, 译. 北京：人民音乐出版社, 1992.
2. ［法］玛丽－克莱尔·缪萨. 二十世纪音乐[M]. 马凌, 王洪一, 译. 北京：文化艺术出版社, 2005.
3. ［英］雷金纳德·史密斯·布林德尔. 新音乐——1945年以来的先锋派[M]. 黄枕宇, 译. 北京：人民音乐出版社, 2001.
4. 彭志敏. 新音乐作品分析教程[M]. 长沙：湖南文艺出版社, 2004.
5. 钟子林. 西方现代音乐概述[M]. 北京：人民音乐出版社, 1991.
6. 宋瑾. 西方音乐：从现代到后现代[M]. 上海：上海音乐出版社, 2004.

# 参考文献

## 一、工具书

[1][英]斯坦利·萨迪.新格罗夫音乐与音乐家辞典[M].长沙:湖南文艺出版社,2012.

[2] Richard Taruskin. The Oxford History of Western Music: 5-vol. set[M].New York, NY: Oxford University Press, 2009.

[3] Leonie Rosenstiel(General editor).Schirmer History of Music[M].New York, NY: Schirmer Books, 1982.

[4] Don Michael Randel. The New Harvard Dictionary of Music[M].Cambridge, MA: Belknap Press, 1986.

[5][英]迈克尔·肯尼迪,乔伊斯·布尔恩.牛津简明音乐词典(第四版)[M].唐其竞等,译.北京:人民音乐出版社,2002.

[6]上海音乐学院音乐研究所.外国音乐辞典[M].汪启璋,顾连理,吴佩华,编译.钱仁康,校订,上海:上海音乐出版社,1988.

[7]中国大百科全书总编辑委员会《音乐舞蹈》编辑委员会.中国大百科全书——音乐、舞蹈[M].北京:中国大百科全书出版社,1989.

## 二、专著

[8][英]杰拉尔德·亚伯拉罕.简明牛津音乐史[M].顾犇,译.钱仁康,杨燕迪,校订.上海:上海音乐出版社,1999.

[9][美]唐纳德·杰·格劳特,克劳德·帕利斯卡.西方音乐史[M].汪启璋,吴佩华,顾连理,译.北京:人民音乐出版社,1996.

[10]于润洋.西方音乐通史[M].上海:上海音乐出版社,2003.

[11]沈旋,梁晴,王丹丹.西方音乐史导学[M].上海:上海音乐学院出版社,2006.

[12]余志刚.西方音乐简史[M].北京:高等教育出版社,2006.

[13]刘经树.简明西方音乐史[M].北京:人民音乐出版社.1991.

[14][英]菲利普·唐斯.古典音乐:海顿、莫扎特与贝多芬的时代[M].孙国忠,沈旋,伍维曦,等,译.上海:上海音乐出版社,2012.

[15][美]列昂·普兰廷加.浪漫音乐:十九世纪欧洲音乐风格史[M].刘丹霓,译.上海:上海音乐出版社,2016.

［16］［美］罗伯特·摩根. 二十世纪音乐：现代欧美音乐风格史［M］. 陈鸿铎，甘芳萌，金毅妮，等，译. 上海：上海音乐出版社，2014.

［17］［美］理查德·霍平. 中世纪音乐［M］. 伍维曦，译. 上海：上海音乐出版社，2018.

［18］钟子林. 西方现代音乐概述［M］. 北京：人民音乐出版社，1991.

［19］宋瑾. 西方音乐：从现代到后现代［M］. 上海：上海音乐出版社，2004.

［20］刘志明. 中世纪音乐史［M］. 台北：全音乐谱出版社，2001.

［21］刘志明. 文艺复兴时代的音乐史［M］. 台北：全音乐谱出版社，2004.

［22］［美］彼得·斯·汉森. 二十世纪音乐概论［M］. 孟宪福，译. 北京：人民音乐出版社，1981.

［23］［德］汉斯·海因茨·施图肯什密特. 二十世纪音乐［M］. 汤亚汀，译. 北京：人民音乐出版社，1992.

［24］［法］玛丽-克莱尔·缪萨. 二十世纪音乐［M］. 马凌，王洪一，译. 北京：文化艺术出版社，2005.

［25］姚恒璐. 现代音乐分析方法教程［M］. 长沙：湖南文艺出版社，2003.

［26］［美］库斯特卡. 20世纪音乐的素材与技法［M］. 宋瑾，译. 北京：人民音乐出版社，2002.

［27］彭志敏. 新音乐作品分析教程［M］. 长沙：湖南文艺出版社，2004.

［28］［美］G.韦尔顿·马逵斯. 20世纪的音乐语言［M］. 蔡松琦，译. 北京：人民音乐出版社，1992.

［29］［英］雷金纳德·史密斯·布林德尔. 新音乐——1945年以来的先锋派［M］. 黄枕宇，译. 北京：人民音乐出版社，2001.

［30］钱亦平，王丹丹. 西方音乐体裁及形式的演进［M］. 上海：上海音乐学院出版社，2003.

［31］人民音乐出版社编辑部. 西洋音乐的风格与流派［M］. 北京：人民音乐出版社，1990.

［32］［日］属启成. 名曲事典［M］. 张怀惠，译. 北京：人民音乐出版社，2001.

［33］［瑞士］雅各布·布克哈特. 意大利文艺复兴时期的文化［M］. 何新，译. 北京：商务印书馆，1979.

［34］沈福煦. 现代西方文化史概论［M］. 上海：同济大学出版社，1997.

［35］沈之兴. 西方文化史［M］. 广州：中山大学出版社，2010.

［36］裔昭印. 世界文化史［M］. 上海：华东师范大学出版社，2000.

［37］朱邦造. 欧洲文明的轨迹［M］. 南京：江苏人民出版社，2018.

［38］［英］约翰·史蒂文森. 彩色欧洲史［M］. 董晓黎，译. 北京：中国友谊出版公司，2007.

［39］吴国盛. 科学的历程［M］. 长沙：湖南科学技术出版社，1995.

［40］［英］西蒙·拉特尔. 远离家园：二十世纪管弦乐之旅［CD］. 广州：太平洋影音公司，2005.